플럭서스 경험

FLUXUS EXPERIENCE

by Hannah Higgins

한국연구재단총서 학술명저번역 652
Academic Library of NRF

플럭서스 경험

Fluxus Experience

한나 히긴스 지음

최병길 옮김

아카넷

차례

감사의 말

이 프로젝트는 나를 거쳐갔지만, 내 것은 아니다. 개인적이고 전문적인 많은 동의와 반대 목소리, 그리고 둘 사이의 모든 방식은 엄격하게 말하자면 그것이 내 것이라고 느끼는 것을 불가능하게 만든다. 내가 저자인 이유는 운 좋게도 플럭서스의 관점을 명료하게 표현할 수 있는 방법을 마침내 발견했기 때문이다. 처음에는 시카고 대학교의 논문 심사 위원회, 다음으로는 부모님, 마지막으로 좀 더 큰 규모의 공동체인 플럭서스 예술가들과 학자들의 견해를 들을 수 있었다. 그들이 없었다면 이 프로젝트는 문자 그대로 상상할 수 없었을 것이다.

나는 그 위원회에서 미국 시카고 대학교의 헬러(Reinhold Heller) 교수와 오픈 대학교(Open University)의 해리슨(Charles Harrison) 교수의 인내심 있는 관찰력에 많은 도움을 받았다. 그들의 모더니즘에 대한 복잡한 관점은 내가 아무런 가정도 할 수 없게 만들었다. 나와는 철학적 견해가 정반대인

시카고 대학교의 다른 멘토 겸 친구인 W. J. T. 미첼(W. J. T. Mitchell)은 시카고와 다른 지역에서 열린 플럭서스 이벤트에 부지런히 참석하여, 나를 대신하여 플럭서스에 관한 아마추어 수준의 전문가가 되었다. 나는 지난 10년 동안에 그가 보여주었던 헌신과 변치 않는 조언에 매우 감사한다. 나는 친구이자 교수, 그리고 때로는 미국 중서부의 플럭서스 일들에서 공동 공모자였던 시카고 미술대학의 앤더슨(Simon Anderson)에게도 빚진 것이 많다. 그러나 아마도 가장 중요한 점은 이 프로젝트의 초기에 듀크 대학교에서 퍼포먼스 사학자 겸 예술가로 활동했던 스타일스(Kristine Stiles)와 인연을 맺어 기억에 남는 저녁들(항상 너무 짧게!)을 함께하는 엄청난 행운이 찾아온 일이다. 그녀는 몇 번이고 초안을 꼼꼼하게 읽어주었고, 힘든 편집 과정에서 가장 강력한 비평가, 가장 소중한 동료이자 가장 가치 있는 협력자였다.

물론 동료 교수가 친구가 되는 이러한 세계를 초월하여 개인적인 우정이 무수한 방식으로 전문성을 띠었던 플럭서스 그 자체의 세계도 있다. 플럭서스에서 나의 가장 가까운 친구들은 플럭서스 예술가인 내 부모 히긴스(Dick Higgins)와 놀즈(Alison Knowles)를 통해서 알게 되었다. 그렇게 만난 친구들은 안데르센(Eric Andersen), 헨드릭스(Geoffrey Hendricks), 프리드먼(Ken Friedman), 존스(Joe Jones), 맥로(Jackson MacLow), 밀러(Larry Miller), 패터슨(Benjamin Patterson), 사이토(Takako Saito), 슈니만(Carolee Schneemann), 포스텔(Wolf Vostell), 윌리엄스(Emmett Williams) 외에도 많다. 나는 특히 안데르센에게 특별히 빚진 것이 있는데, 그는 나를 1984년에는 공동 퍼포머, 그리고 1992년에는 거주 비평가로 두 번이나 유럽 축제에 초청해 주었다. 그러한 기회들은 나에게 이들 예술가들에 대한 전문적인 열정과 시각을 형성하는 데 일조했으며, 플럭서스 비평가, 큐레이터, 소

장가들의 세계를 알게 해주었다. 1992~1993년에 나는 독일고등교육진흥원(DAAD)의 후한 후원금으로 플럭서스의 위대한 독일 소장가 중 두 명을 알게 되었다. 그들은 관대하며 지지를 보여주었던 브라운(Hermann Braun)과 작고한 좀(Hans Sohm)이었다. 좀의 소장품은 현재 콘첸-미어스(Ina Conzen-Mears)가 관리하는 슈투트가르트 주립미술관에 있다. 1993년에 나는 게티 예술사·인문학 센터에서 브라운(Jean Brown)의 아카이브를 볼 수 있는 승인을 받았다. 브라운 여사와의 만남은 좋은 추억으로 남았으며, 그토록 놀라운 아카이브를 활용하는 일은 즐거웠다. 산타모니카에서 있는 동안 나는 웨스트 코스트 플럭서스(West Coast Fluxus)의 위대한 학자인 모스(Karen Moss)를 마침내 만날 수 있었는데, 그녀는 그 아카이브에서 내가 놓칠 수도 있는 잘 알려지지 않은 자료들을 알려주었다. 마지막으로 시카고 대학교의 스마트 미술관의 관대함 덕분에 나는 뉴욕시에 있는 길버트·라일라 실버먼 플럭서스 소장 아카이브의 수많은 자료를 연구할 수 있었다. 그 소장품이 없었다면, 이 책은 사진이 거의 없었을 것이다. 나는 그 소장품과 큐레이터인 헨드릭스(Jon Hendricks)에게 감사하는데, 비록 플럭서스가 무엇인지, 그리고 그 이야기를 어떻게 말해야만 하는지에 대해 우리가 다른 관점들을 가졌더라도 우리에게 베풀었던 지속적인 관대한 지원에 감사한다.

끝으로 내 친구들과 가족 중에도 도와준 사람들이 있다. 내 남편인 라인 슈타인은 위트와 인내심으로 나를 지원해 주었다. 아버지는 내 논문에 오류가 없는지 두 번이나 읽었으며, 여러 군데를 발견했다. 1998년에 갑자기 세상을 떠나시는 바람에 아버지는 이 논문이 한 권의 책으로서 마침내 꽃이 핀 것을 결코 보지 못하셨다. 그러나 어머니는 이 논문을 두 번이나 읽으셨고, 내가 작업을 이어갈 수 있도록 도와주셨다.

머리말

플럭서스 예술가들은 어떤 것에 대해 결코 의견의 일치를 보이지 않기 때문에, 플럭서스는 보티에(Ben Vautier)의 말에 의하면 "예술계의 골칫거리"가 되었다. 양식이나 물질 혹은 의미는 그 어느 것도 예술가들 가운데서 의견 일치를 만들어내지 못한다. 플럭서스 작품들의 범위는 미니멀한 퍼포먼스인 이벤트에서 오페라까지, 플럭스키트라는 그래픽스와 상자에 담은 다양한 것부터 캔버스 위에 그리는 그림까지를 포함한다. 플럭서스 예술가들은 거의 모든 산업화 국가 출신이며, 그들은 다양한 세대에 걸쳐 있는데, 서로 싫어하는 예술가들이 많다. 그러므로 플럭서스를 정확하게 묘사한다는 것은 양식, 미디어와 정치적인 감수성에 대해 규범적으로 정의하는 용어들을 포기하는 방식으로 미술에 관해 생각하기를 요구한다. 사학자인 스미스(Owen Smith)가 말하고 있듯이, "플럭서스의 역사적인 속성과 그 개념적 틀에 대해 배우고자 하는 사람에게, 그것은 급진적이라기보

다는 그저 평범한 좌절감으로 보일 수 있다."[1]

스미스의 『플럭서스: 태도의 역사(*Fluxus: The History of an Attitude*)』는 1950년대부터 지금까지 미국과 유럽, 일본에서 광범위한 기반을 가진 플럭서스의 연대기적 역사를 제시한다. 그의 조사는 예시적이며, 플럭서스 프로젝트에 대한 정보의 공백을 메우는 데 크게 기여했다. 스미스의 저작은 플럭서스에 핵심적이었던 "경험의 비계층적 밀도"를 포함하여 다양한 시공간에서 플럭서스의 광대하고 복잡한 역사를 이해시키는 데에 주로 관심을 두고 있었다.[2] 이 책 『플럭서스 경험(*Fluxus Experience*)』은 스미스의 획기적인 저작이 확장된 것으로 이해하면 된다. 왜냐하면 이 책을 이 "경험의 비계층적 밀도"가 어떻게 통과하는지를 평가하고, 플럭서스 내에서 경험의 원리가 어떻게 작동하는지를 묘사하려고 시도하기 때문이다.

『플럭서스 경험』은 본질적으로 경험적 성격의 플럭서스 형태에 대해 부분적인 입장을 취하고 있다는 점은 인정한다. 이 책은 미국의 철학자인 듀이가 "세계와의 활동적이고 경계심이 있는 교류, 자아에 대한 완전한 해석, 그리고 사물과 이벤트의 세계"[3]로 묘사한 것처럼 몇 점의 핵심적인 플럭서스 작품들이 세상과 상호작용하는 방식을 한 개인이 서술한 것이다. 내가 경험이라는 용어를 사용할 때, 그것은 이러한 상호작용적이고, 해석적인 틀, 그리고 세계와의 연속성이라는 느낌을 만들어내는 그 능력을 나타낸다. 이러한 의미에서 경험이란 비역사적이거나 반맥락적인 것은 아니다. 오히려 경험은 인간의 의식과 특정 경험을 가능하게 만드는 상황에 함께 내재된 것이다.

비록 하나의 경험을 가능하게 만드는 것이 역사적으로 반드시 특정적이라고 할지라도, 관객은 그러한 맥락을 대부분 알아차리지 못한다.[4] 해석은 나중에 경험에 덧붙여질 수 있으므로 이후의 경험과 기록에 대한 해석

적인 능력을 심화하거나 강화할 수 있다. 하지만 어떤 경험을 설명하려는 모든 시도는 개인적이고 공유된 의미를 다양하고 종종 예측할 수 없는 방식으로 이동시키기 때문에, 플럭서스의 "비계층적 경험의 밀도"는 구조적으로 엄격한 해석에 적합하지 않다. 이는 경험의 개별 요소를 분석할 가치가 있는 것으로 우선순위를 두어 (그것들을 계층적으로 만들어) 가능한 분석 영역을 제한한다(경험을 덜 밀도 있게 만듦).

다음에서 나는 하나의 주어진 경험자에게 궁극적으로 속박되는 개인 작품들이나 일련의 작품들에 대한 여러 해석의 제공에 대한 반대로 플럭서스 경험 그 자체의 정보적인 구조를 강조했다. 그러므로 이 연구는 특별한 플럭서스 경험보다는 오히려 그 경험의 역학과 관계가 있다.[5] 그럼에도 불구하고 나는 플럭서스 운동에 대한 이해가 발전함에 따라 개별 플럭서스 경험에 대한 주제별 분석이 이뤄지기를 바란다.

나는 플럭서스 예술가인 히긴스와 놀즈의 딸이라는 중요한 사실로 이번 작업에 참여하게 되었다. 그들과 많은 멋진 친구들과 더불어 성장한 것은 특권이었다.[6] 나는 쌍둥이 자매인 제시카(Jessica)와 함께 거실에 있는 플럭서스 사물들을 탐구했으며, 플럭서스 콘서트와 해프닝에 참가했고, 그들과 함께 저녁 식사, 시연과 아방가르드 페스티벌을 함께했다. 간단히 말해서, 나는 난해한 분야의 전문가들만이 행하는 엘리트 문화에 특유하게 존재하는 전문화된 산물처럼 세계인이 행하는 방식으로 순수미술과 경험에 의한 음악을 체험하지 않고 대부분을 삶의 일부로 체험했다. 이 책을 쓰는 과정에서 내가 가능하다고(혹은 바람직하다고) 생각했던 이러한 초기 경험들에 더 가까이 다가갈 수 있었다.

플럭서스와 역사적 아방가르드 간의 복잡한 관계를 연구하는 것에서 출발한 것이 이 책을 쓰면서 플럭서스의 사물과 퍼포먼스가 어떻게 나의 인

간성을 확인하고 형성했으며, 나의 호기심을 끌어냈는지, 그때나 지금이나 모든 수준에서 나를 참여시켰는지에 대한 틀을 발전시키는 것으로 바뀌었다. 이것은 원래의 프로젝트와 함께 태어난 쌍둥이 프로젝트였다.[7] 예술 운동에 대한 나 자신의 경험적인 지식은 플럭서스가 본질상 경험적이라는 나의 확신에서 일부분 확실하게 작용한다. 아직도 나는 나 자신을 매번 점검한다. 『플럭서스 경험』은 플럭서스 예술가들의 용어와 저작뿐만 아니라 사물들과 퍼포먼스 자체에도 뿌리를 두고 있다. 그러므로 앞으로 진행될 설명은 주관적일 뿐만 아니라 집단적인 본능과 직관으로부터도 나온다. 여태까지 모든 지적인 노력이 엄밀하게 행해졌기 때문에, 이 특별한 프로젝트는 평범하다.

서문

플럭서스는 부분적으로 그 경험적이고 교육적인 기원 때문에 40년 이상 생존해 왔다. 30명 정도 되는 많은 플럭서스 예술가들은 1950년대 말의 음악 교육 실험과 연관된 상황에서 만났다. 이 상황 중에서 가장 중요한 것은 실험적 작곡가인 케이지가 뉴욕의 뉴스쿨(New School for Social Research)에서 연 '1957~1959년 음악 작곡 수업'이었다. '1958~1959년 음악 작곡 수업'에서 플럭서스 예술가 겸 교수인 브레히트(George Brecht), 한센(Al Hansen), 히긴스, 하이드(Scott Hyde), 카프로(Allan Kaprow), 탈로(Florence Tarlow), 빈번하게 방문했던 플럭서스 시인인 맥로, 그리고 가끔 방문했던 그로스(Harvey Gross), 시걸(George Segal), 다인(Jim Dine), 푼스(Larry Poons), 영(LaMonte Young)과 같은 다른 예술가들이 참여했다.

(후에 《드라마 리뷰(Drama Review)》로 개칭된) 발전적인 연극 저널인 《툴레인 드라마 리뷰(Tulane Drama Review)》와 가진 인터뷰에서 케이지는 그 작

곡 수업에 대한 자신의 접근법을 다음과 같이 묘사했다. 즉 "나는 나에 의해 그들에게 전달될 재료의 실체를 포함해 가르치는 것과는 관련이 없었다."[1] 그 대신에 학생들은 우연의 작용을 이용하여 음악, 퍼포먼스, 시를 포함한 다양한 형태로 실험을 수행했다. 이 실험들은 교실에 딸린 작은 음악 벽장에 둔 유용한 사물들이나 악기들을 이용하면서 작곡 수업에 제시되었다. 각 작품의 철학적, 실용적 의미에 대한 논의가 이어졌다.

그 교실에서 나온 가장 지속적인 혁신은 브레히트의 이벤트 악보로서 그것은 실질적으로 모든 플럭서스 예술가가 다양한 차원의 성공을 거두면서 광범위하게 사용해 왔던 퍼포먼스 기법이었다. 이벤트에서 매일매일의 행위들은 일상적인 상황들과 결부되어 미니멀리즘적인 퍼포먼스나 때로는 상상적이고 불가능한 실험으로 틀이 잡혔다. 초기의 한 예로, 손글씨로 작성된 〈열쇠 구멍 이벤트(Keyhole Event)〉(1962)는 열쇠 구멍을 통해 문의 다른 쪽으로 들어가는 틀로 짜였다(〈그림 1〉). 다른 이벤트 중 하나는 한 그릇을 다른 그릇의 물방울을 잡도록 배치하는 것이었다(〈그림 2〉). 이와 같은 이벤트들은 1963년부터 플럭서스 시리즈로 조판되어 출판되었다. 첫 번째 것은 〈워터 얌(Water Yam)〉(〈그림 3〉)이라고 불렀다. 실제로, 인쇄된 카드를 전형적으로 포함하는 그 이후의 플럭서스 복합은 이렇듯이 믿을 수 없도록 간단한 퍼포먼스 구조와 연합한 초기 플럭서스 카드들과 일상적인 인공물들이 이끌었다고 주장된다(〈그림 4〉와 〈그림 5〉).

케이지의 작곡 수업은 플럭서스 작업에 중요한 역할을 했다. 시인인 맥로는 우연에서 생성된 시를 그 작곡 수업에서 읽었으며, 이후로는 플럭서스 시를 쓰고 퍼포먼스를 했다. 〈가타스(Gathas)〉(〈그림 6〉)라고 부르는 그의 일부 구체시(concrete poetry)는 어느 방향에서든 읽을 수 있다. 이와 유사하게 한센은 자신의 〈해프닝〉과 이제는 유명한 허쉬(Hershey) 막대 콜라

KEYHOLE

through either side

one event

qª

〈그림 1〉 조지 브레히트, 〈열쇠 구멍 이벤트(Keyhole Event)〉, 1962년. 친 필 이벤트 카드. 4¼ x 5½인치. 자료: 길버트 · 라일라 실버먼 플럭서스 컬 렉션. 디트로이트.

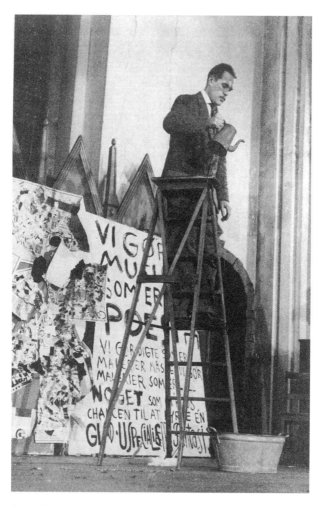

〈그림 2〉 조지 브레히트, 〈드립 뮤직(Drip Music)〉, 1962년. 플럭서스 축제
에서 히긴스의 퍼포먼스, 니콜라이 교회, 코펜하겐. 사진: 시스 야르너(Sisse
Jarner). 자료: 에릭 안데르센.

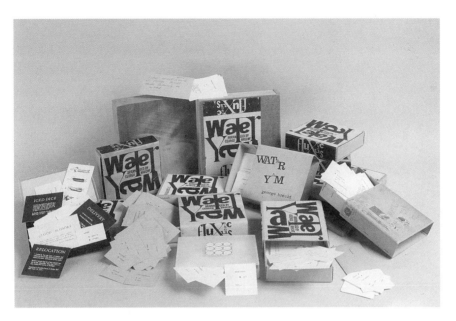

〈그림 3〉 조지 브레히트, 〈워터 얌(Water Yam)〉, 1963년~1970년경. 디자인: 조지 머추너스. 독특한 타이포그래피를 가진 중간과 오른편의 두 사례는 브레히트가 만든 콜라주 커버를 보여준다. 크기는 다양하다. 각각의 카드는 종이 위에 오프셋 인쇄한 것임. 사진: 브래드 이버슨. 자료: 길버트·라일라 실버먼 플럭서스 컬렉션, 디트로이트.

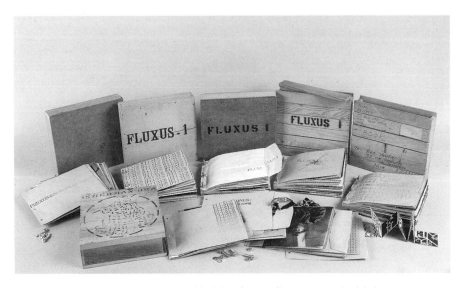

〈**그림 4**〉 다양한 예술가들, 〈플럭서스 I(Fluxus I)〉, 1964~1976년. 디자인·
편집: 조지 머추너스. 볼트로 묶은 봉투 내부에 혼합 재료를 넣은 나무 상자.
크기는 다양하다. 사진: 브래드 이버슨. 자료: 길버트·라일라 실버먼 플럭서
스 컬렉션, 디트로이트.

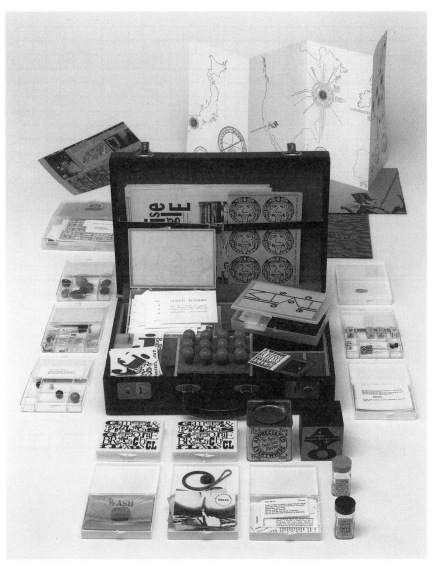

〈**그림 5**〉 다양한 예술가들, 〈플럭스키트(Fluxkits)〉, 1964년경. 디자인 · 수집: 조지 머추너스. 혼합 재료를 넣은 비닐 케이스. 12 x 17½ x 5인치. 사진: 워커 아트센터, 미네아폴리스. 자료: 길버트 · 라일라 실버먼 플럭서스 컬렉션, 디트로이트.

〈그림 6〉 잭슨 맥로, 〈두 번째 가타(2nd Gatha)〉, 1961년. © Jackson
Mac Low 2000. 『구체시 문집』, 에밋 윌리엄스 · 잭슨 맥로 편(New York:
Something Else Press, 1967). 자료: 딕 히긴스 · 잭슨 맥로.

〈**그림 7**〉 알 한센, 〈미스 스터프(Miss Stuff)〉, 1967년. 채색된 비너스가 있는 허쉬 포장지, 16¼ x 8¾인치. 자료: 그레이시 맨션 갤러리 · 비브 핸슨.

주(《그림 7》)에서 절정에 도달했던 과정 실험을 그 수업을 위해서 진행했다. 해프닝이라는 용어는 카프로가 자신의 실험적이고 멀티미디어 형식인 연극을 묘사하기 위해 사용했던 용어로 1958년에 그 작곡 수업의 맥락 속에서 창안되었다.[2]

작곡 수업이 공식적으로 끝난 후에도 플럭서스(뿐만 아니라 해프닝, 팝 아트, 실험 영화와 연극, 무용)와 관련된 예술가들은 비공식적으로 실험을 계속했다. 플럭서스에 중요한 영향을 미친 것은 1959~1960년에 한센과 히긴스가 뉴욕 오디오비주얼 그룹(New York Audiovisual Group)을 창설한 것과 맥로와 영이 웨스트 코스트의 실험적인 악보 잡지 《비티튜드 웨스트(*Beatitude West*)》를 확장한 《비티튜드 이스트(*Beatitude East*)》를 출간하기 시작한 일이다. 이 아이디어는 실험적인 악보를 더 널리 알리는 것이었는데, 이는 1961년에 『문집(*An Anthology*)』으로 출판되었다. 같은 해, 맨해튼 남부에 있는 오노의 다락방과 매디슨 애비뉴에 있는 머추너스(George Maciunas)의 에이지 갤러리(AG Gallery)에서 열린 두 개의 퍼포먼스 시리즈는 브레히트의 이벤트, 케이지의 작곡 수업과 연관된 실험적인 형식에 대한 관객층을 확대하고 발전시켰다. 분명히 제약을 두지 않는 수업 경험은 당시의 플럭서스와 다른 아방가르드 예술의 실험적인(프로그램적이 아닌) 토대를 만들었다.

유럽에서의 플럭서스도 유사하게 출발했다. 1950년대 초부터 독일의 음렬주의 작곡가인 슈토크하우젠(Karlheinz Stockhausen)은 독일에서 전위 음악의 중심에 있었다. 플럭서스 예술가 영(1958년)과 백남준(1957~1958년)이 참석한 다름슈타트에서의 그의 작곡 과정은 1950년대 후반 플럭서스 예술가인 윌리엄스를 포함한 실험적인 다름슈타트 시·연극회와 궤도를 공유했다. 또한 1958년부터 1963년까지 슈토크하우젠은 쾰른에 있는 서

독방송의 전자음악 스튜디오에서뿐만 아니라 마찬가지로 쾰른에 있는 그의 아내인 화가 바우어마이스터(Mary Bauermeister)의 영향력 있는 퍼포먼스 아틀리에에서도 백남준과 공동으로 작업했다.[3] 백남준, 윌리엄스, 독일 예술가 포스텔, 미국 예술가 패터슨 등 후에 플럭서스와 관련된 국제적인 예술가 집단이 이 유명한 아틀리에를 통해 활동했다. 1960~1961년에는 뉴스쿨에서 케이지의 작곡 수업을 위해 쓰여진 이벤트들은 바우어마이스터 아틀리에에서 공연되었다(〈그림 8〉). 이후 그 이벤트들은 보수적인 인터내셔널 뉴 뮤직 소사이어티(International New Music Society)에 항의하기 위해 1961년 6월에 쾰른에서 열렸던 음악 축제인 콩트르 페스티벌(Contre Festival)에서 공연되었다. 나흘 동안 열린 〈콩트르〉 시리즈에는 케이지, 브레히트, 영의 작품뿐만 아니라 다름슈타트와 쾰른에서 온 백남준과 패터슨의 작품도 포함되었다. 이 콘서트 때문에 바우어마이스터의 아틀리에는 "쾰른에 있는 친(親)플럭서스"로 불리게 되었다.[4] 케이지, 슈토크하우젠, 바우어마이스터가 조성한 실험적인 환경은 국경을 초월하여 공유된 이념과 작품에서 하나가 되었다.

케이지의 작곡 수업과 쾰른 아틀리에는 국가, 학문, 나이의 경계를 가로질러 상대적으로 비계층적인 정보의 교류로 묘사될 수 있다. 왜냐하면 그 작곡 수업과 아틀리에를 통해 많은 유형의 예술가들이 자유롭게 교류할 수 있었기 때문이다. 이러한 상황에서 유래했기에 플럭서스 운동이 또한 국제적이며, 학문 간, 세대 간에서 광범위했다는 점은 놀랍지 않다(미국, 서구와 동구의 모든 유럽 국가, 그리고 한국과 일본에서 온 소리, 텍스트, 퍼포먼스, 뉴미디어 분야에서 활동하는 세대를 초월한 예술가들이 참여했다).

그러나 일부 예외를 제외하고 두 가지의 형식이 모든 지역과 모든 플럭서스 예술가들의 소그룹에서 중요한 역할을 했다. 즉 이벤트 퍼포먼스와

〈그림 8〉메리 바우어마이스터의 아틀리에, 1961년. 카메라가 백남준을 향하고 있다. 사진·자료: 피터 뮈르스트.

플럭스키트의 복합체이다. 플럭서스에 의해 창안된 이것들은 플럭서스 예술가들이 음악, 그래픽, 회화 작품 같은 다른 형식을 탐구했다고 할지라도 플럭서스 제작의 공통분모를 이룬다.[5] 브레히트의 〈열쇠 구멍 이벤트〉가 보여주듯이, 이벤트 퍼포먼스는 전형적으로 열쇠 구멍이나 바이올린을 광택 내는 것을 통해 우연히 일어나는 것을 조망하는 것과 같은 단순하고도 일상적인 행위들로 이루어져 있다. 플럭스키트의 복합체는 〈플럭서스 I (Fluxus I)〉에서처럼 한 관람자의 흔한 개인적인 탐구를 위해 하나의 상자에 모아둔 일상적인 사물들이나 값싼 인쇄 카드로 통상 이루어져 있다(〈그림 4〉 참고).

플럭스키트와 이벤트의 미니멀적이고 평범한 기반은 처음에는 이해하기 어려울 수 있다. 그렇게 단순한 동작들이 주어진 이름, 즉 이벤트가 있는 하나의 퍼포먼스 미술 형식으로서 뉴스쿨에서의 교실을 떠날 만큼 왜 충분하게 중요한 것으로 생각되었는가? 지난 50년 동안 확실하게 가장 중요한 미국 작곡가였던 케이지는 왜 이러한 이벤트들이 바우어마이스터의 아틀리에에서 후에 공연할 만큼 충분히 흥미가 있었다고 생각하는가? 이벤트와 플럭스키트는 어떤 관계인가? 이러한 실험은 그것을 보았던 예술가와 관객에게 틀림없이 어느 정도 중요했을 것이다. 그러나 얼마나? 그리고 그 이유는? 그 대답은 양자에 의해 제공된 경험의 직접적인 특질에 있다고 나는 주장하겠다.

이 책 『플럭서스 경험』의 제1장인 「정보와 경험」은 환상이 플럭서스에서 어떻게 일반적으로 작용하며, 이벤트와 키트를 통해 플럭서스의 경험적 기반을 확립한다. 또한, 이 책에서는 플럭서스가 단일 시점의 통제된 원근법을 전제로 하는 전통적인 미술사를 대체하여 시각적인 모델과 어떻게 공명하는지 탐구한다. 전통적인 시각적 모델에서 관람객은 육체가 없는 단

일 시각으로 이루어진 환영으로 제시되며 이상화된다. 이와는 대조적으로 환상과 지각의 실험적인 모델은 깁슨(James Gibson)의 〈시각적 지각에 대한 생태학적 접근(The Ecological Approach to Visual Perception)〉(1979)과 레빈(Michael Levin)의 〈존재에 대한 신체의 회상(The Body's Recollection of Being)〉(1985)에서 제시된 바대로 인간의 환상과 감각에 대한 생태학적 혹은 경험적으로 통합된 이해를 주장한다. 이러한 방식 내에서 작용하는 플럭서스 작품들은 경험에 의한 다양한 틀을 만들어내는데, 그것은 대부분의 서양 철학이 역사적으로 기반을 두었던 주체와 객체 사이의 전통적인 구분을 포함하는 서구 인식론에 소중한 경계들의 해체라는 특성을 갖는다. 그 결과는 스미스의 "경험의 비계층적 밀도"이다.

제2장 「플럭서스의 도식화: 역사를 묘사하기」는 실험적인 작업을 지속적으로 하지만 계획적이지는 않은 일련의 예술가 그룹으로서 플럭서스의 사회적 형성과 플럭서스 경험을 관련시킨다. 여기서 나는 플럭서스의 사회적 응집력은 공유된 경험에 기반하며, 그 경험에 대한 특정한 해석이나 일관된 정치적 또는 미학적 프로그램에 의해 통합되지는 않는다는 점을 설명한다. 이러한 사회적 형성의 탄력성을 보여주기 위해 나는 플럭서스 예술가들의 예술적 실천을 정치적 혹은 미학적 프로그램에 연관시키는 문제를 언급한 두 가지 논쟁을 살펴본다. 첫 번째 논쟁은 1963년 슈토크하우젠 콘서트에 관하여 일어났으며, 두 번째 논쟁은 프로그램적 의향을 가진 1964년 소식지에 관하여 일어났다. 이 두 가지 상황 모두 플럭서스 실천을 이데올로기적으로 협소하다거나, 정치적으로 광범위하다거나, 비정치적인 것으로 정의하기 위한 사회학적인 정당성을 제공한다. 각 상황에서는 이러한 사건과 일치하거나 이에 반대하는 시각으로 플럭서스를 정의하는 참여자들의 군집이 등장하고, 플럭서스에 대한 그들의 견해를 기록한 차트와

서면 증언이 작성되었다.

제3장 「맥락 속에서의 경험: 플럭서스, 해프닝, 개념예술과 팝 아트」와 제4장 「위대한 유산: 수용 유형」은 플럭서스와 관련된 예술 운동, 큐레이터 전략과 편집 관행을 서술하는 가운데 맥락 속에서 플럭서스 경험들이 제기하는 몇 가지 문제들을 탐구한다. 이 장들은 플럭서스 경험들이 예술로서 무엇을 의미하는지에 대해 질문을 던진다. 제3장에서는 플럭서스가 관련 예술 운동의 논의에서 배제된 것은 두 운동 모두와 마찬가지로 중요한 지지자들의 관점에 대해 많은 것을 말해주는 것처럼 보인다. 왜냐하면 경험을 예술로 소개하는 것은 이 관련된 예술 운동과 플럭서스에 대해서도 우리의 이해를 탁하게 만들기 때문이다. 예를 들면 해프닝이 행위에서 유래하며, 자극적이고 발랄한 것으로 칭송되는 경향이 있는 반면에, 플럭서스 이벤트와 키트는 기껏해야 지루한 것으로, 그리고 최악의 경우 네오다다적인 반회화라고 비판받았다. 그러므로 몇 가지 예외가 있긴 하지만, 플럭서스 창작물의 경험적 차원은 경험에 의한 긍정적인 예술이라는 그 자체의 범주가 아니라 단순한 부정적인 변증법(회화에 반대하는 것)으로 여겨져 왔다.

이러한 주장에 대해 특히 중요한 것은 해프닝과 미국의 액션 페인팅 사이의 관계인데, 해프닝은 칭찬을 받았으며 플럭서스는 액션 페인팅에 적용된 긍정적인 용어 때문에 비판을 받았다는 것이다. 그러나 플럭서스가 있는 곳에서는 사물들이 그렇게 단순하지 않다. 많은 플럭서스 예술가들은 예술 비평의 전문화된 틀에서 자유로운 제스처로 공식화되었던 액션 페인팅뿐만 아니라 해프닝의 더 큰 맥락에도 큰 빚을 지고 있다. 게다가 레벨(Jean Jacques Lebel), 카프로, (특히) 슈니만 같은 해프닝 예술가들은 플럭서스 예술가들과 때때로 프로그램을 공유했다. 이것은 예술 운동들이 공들

여 분리되는 예술사적인 범주의 구분 방식에 대한 유용한 반전을 암시한다. 이러한 예술가들의 그룹들이 서로 인접해 있어 상호 아이디어 교류가 가능해졌다. 내가 보여주게 될 것처럼, 플럭서스의 역사 편찬과 개념예술, 팝 아트의 역사 편찬 사이에 평행선이 생길 수 있다. 따라서 "맥락 속의 경험"은 주요 정보로 작업하는 친구들의 협소한 상황에서 벗어나 더 큰 예술 맥락으로 플럭서스 경험을 움직이게 한다. 플럭서스 경험을 생성하는 요소를 정의하는 이벤트와 플럭서스 키트로 시작하여 이 장에서는 플럭서스의 초(超)언어적인 측면을 수용하기 어려웠던 정교한 비판적인 장치가 플럭서스를 무시한 예술 세계에 그러한 경험을 화해시키려는 장기 프로젝트를 시작한다. 제4장의 주제를 이루는 것은 바로 이러한 거절의 체계적인 기반과 이어지는 플럭서스에 대한 오해이다.

제5장 「예술 형식으로 가르치고 배우기: 플럭서스에서 영감을 받은 교육학」은 결론이지만, 아무런 간략한 요약도 제공하지 않는다. 그것은 문제를 말한다. 즉 우리는 왜 예술계의 외부에 있는 플럭서스 경험에 관심을 가져야만 하는가? 반대로 플럭서스가 예술계로부터 분리되었다는 점이 왜 중요한가? 아마도 그것은 나쁜 예술일 것이며, 그럴싸한 이유로 지난 40년 동안 무시되었다. 그러나 나는 절대 그렇게 생각하지 않는다. 오히려 최근 예술사에서 플럭서스의 부재는 가공된 이차적인 정보와 소위 객관적인 분석과 중재에 대한 거의 문화 전반에 걸친 선호에 기인한다고 생각한다. 이는 사람들을 서로 소외시키고 이론적 전문화와 예술에서 언어적 요소가 과다하게 강조되는 것을 의미하는 하이퍼리터러시(hyperliteracy)를 초래한다.

「예술 형식으로 가르치고 배우기」는 프랑스의 플럭서스 예술가인 필리우(Robert Filliou)로부터 시작되는데, 그의 '퍼포먼스 예술로 가르치고 배우

기(Teaching and Learning as Performing Arts)'는 플럭서스 및 1960년대의 관련 퍼포먼스와 시적 운동에서 영감을 받아 고등 교육에 대한 경험적 재검토를 주장한다.[6] 나도 마찬가지이지만 필리우는 체험적이고 따라서 전문화되지 않은 교육법이 학문 분야 및 삶의 경험을 가로지르는 유대감을 창출하는 데 중요하며 인류 생존에 중요하다고 주장한다.

이 책『플럭서스 경험』은 먼저 플럭스키트와 이벤트의 현상학을 통해 플럭서스를 탐구하며, 이후 이 경험에서부터 플럭서스 예술가들의 사회, 관련 운동의 창조적 분위기, 그리고 일반적인 교육에 적용될 수 있는 플럭서스 경험에서 얻은 교훈까지 점차 넓은 범위로 확장해나간다.

제1장
정보와 경험

플럭서스 비전

1960년대 중반 플럭서스와의 짧은 만남 동안에 캐버노(John Cavanaugh)는 〈플리커(Flicker)〉[1]라는 한 편의 필름을 제작했다. 머추너스가 모았던 1966년 플럭스필름 프로그램(Fluxfilm Program)에 포함된 〈플리커〉는 검은색과 셀룰로이드 프레임이 번갈아 등장하여 투사되면 극도로 밝은 흰색과 순수한 검은색으로 칠해진 깜빡거림 배터리로 눈을 공격한다(〈그림 9〉). 이렇게 몇 초 동안 깜빡거리고 나면 눈이 피곤해진다. 눈은 일시적으로 안 보이게 되는데, 이것은 시신경이 지속적인 필름 섬광 위를 맴돌면서 천천히 움직이고, 맥동하며, 무색의 방울로 특징지어지는 기능 상실로 인한 반응이다.

1968년부터 나온 〈플럭스 연도 상자 2(Flux Year Box 2)〉에 휴대용 영사

〈그림 9〉 다양한 예술가들, 〈플럭스필름(Fluxfilms)〉, 1966~1967년. 수집:
조지 머추너스. 사진: 브래드 이버슨. 자료: 길버트 · 라일라 실버먼 플럭서스
컬렉션, 디트로이트.

기가 수동식 필름과 함께 포함되었다(〈그림 10〉). 휴대용 영사기로 관람자는 눈을 깜박이며 다양한 속도로 필름을 보면서 깜박이는 프레임의 속도를 늦추게 된다. 마치 회전하는 자전거 바퀴의 바퀴살이 깜빡이는 속도가 느려지는 것과 같다. 깜박거림은 시신경의 피로를 줄여주는데, 시신경이 충분히 회복되어 다시 깜박임의 일부를 받아들일 수 있을 때까지, 즉 눈 주위 근육이 피로해져 물리적으로 빠른 리듬의 깜박임이 불가능해질 때까지는 깜박임의 일부만 다시 받아들일 수 있다. 결국 눈은 단지 너무 피곤해져서 기계식 영사기와 보조를 맞추거나 수동식 영사기의 고르지 못한 리듬과 어울리려는 헛된 노력을 계속하지 못하게 된다.

필름을 응시하거나 눈을 깜빡이거나 영사기를 조작하면 관람자의 눈의 물리적 한계가 노출된다. 관람자는 가시적인 것(이 세계에서 보이는 것)과 시각적인 것(인간이 이 사물들을 보는 방법)의 한계를 똑같이 경험한다. 〈플리커〉를 맴도는 무색의 부분에 호응하는 유형적인 사물은 없으며 그 부분이 취하는 엄밀한 형태를 결정하는 객관적인 구조도 없다. 이러한 방식으로 〈플리커〉는 가시적인 영역을 초월하는 하나의 시각적인 경험을 만들어내며, 거기서 가시적인 것은 "이쪽에 있다"라고 눈이 지각할 수 있거나 관찰할 수 있는 "저쪽에 있는" 하나의 객관적인 사물들의 세계와 관련된다.

가시적인 것의 영역을 초월하는 시각적인 경험은 자기 모순적인 것처럼 보일 것이다. 객관적으로 저쪽에 있지 않은 사물이 어떻게 보일 수 있는가? 내가 보기에 그 대답이 눈에 보이지 않는 것은 존재하지 않거나 볼 수 없다는 가정을 다시 생각해 보는 데 있는 것 같다.

보이지 않는 것을 볼 수 있다는 가능성은 "보는 것이 믿는 것이다"라거나 "직접 보면 알 것이다"라는 평범한 문장들에 의문을 제기한다. 〈플리커〉의 시각적이면서 동시에 비가시적인 경험은 "느끼는 것이 보는 것이다"

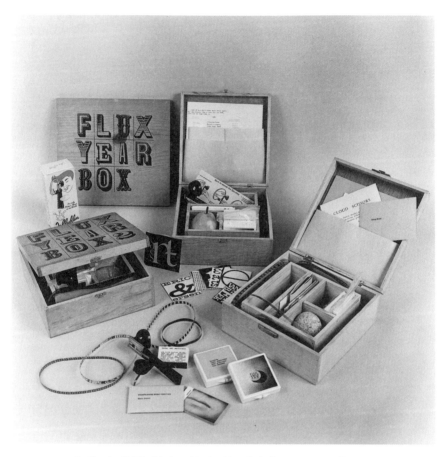

〈**그림 10**〉 다양한 예술가들, 〈플럭스 연도 상자 2(Flux Year Box 2)〉, 1968
년. 수집·디자인: 조지 머추너스. 혼합 미디어를 담은 나무 상자, 8 x 8 x 3⅜
인치, 휴대용 프로젝터 포함. 사진: 브래드 이버슨. 자료: 길버트·라일라 실
버먼 플럭서스 컬렉션, 디트로이트.

라거나 "경험해 보면 알게 될 것이다"와 같이 시각에서 다른 감각으로 전환하게 한다. 비록 보이는 것이 물리적인 대상이 아닐지라도 〈플리커〉에서처럼 분명히 보이지 않는 것이 보일 수 있다. 비록 (귀신, 꿈, 모든 종류의 환각, 눈의 고장, 신기루, 마술, 비전 게임으로 야기되는 이미지들과 같은) 비가시적인 비전들을 만들어내는 다른 요인들이 있기는 하지만 그것은 오히려 시각적인 피로가 만들어내는 이미지이다.

그래서 경험적으로 〈플리커〉는 보이는 것, 말하자면 검은색과 투명한 셀룰로이드 프레임이 번갈아 가며 표시되는 것과는 근본적으로 구별되는 하나의 시각적인 인상, 즉 시신경에 의해 등록되는 무색의 부분을 만들어내기 시작한다. 관람자는 "외부 자극"에 반응하여 보는 사람으로서의 한계인 자신의 시각 능력의 경계를 목격한다. 다시 말해, 이 경험은 주관적이거나 객관적이지 않다. 자극(필름)은 보이는 바(부분)가 아니며, 보이는 것과 무관하지도 않다. 오히려 보이는 것은 "저쪽에 있는" 세계와 "이쪽에 있는" 자아와 결합한다.

그것이 객관적인 것과 주관적인 것 사이에서 일어나기 때문에 〈플리커〉는 경험이 분명하게 구별되는 정보의 발신자들(객체들)과 수신자들(주체들)에 의해 중재된다는 믿음과는 반대로 작용하는데, 그것은 서구의 철학적인 전통의 핵심인 이중성이다. 몇 가지 예외가 있기는 하지만 이 전통에서 이념은 배타적으로 마음에만 있다. 그러므로 그 이념들은 하나의 객관적인 세계와 구별되거나 그와는 반대로 그 객관적인 세계의 존재를 알 수 없거나 부족하다는 것을 설명해 준다.[2] 대조적으로 〈플리커〉의 경험은 하나의 비가시적인 객체/주체의 모체나 분야에 기반을 두고 있다. 다시 말하면 〈플리커〉의 가장 현저한 효과는 플리커를 경험하는 것이 관람자가 그 자신의 시신경의 피로를 목격하는 자기 반사적인 것과 동시에 외부에서 유발

된다는 점이다. 즉 눈은 외부 스크린에 비치는 필름을 보는 사람의 유기적인 경계를 이룬다. 필름을 보는 경험은 요소들을 한 영역 또는 다른 영역에 배타적으로 위치시키기 위해 쉽사리 해부될 수 없다. 두 영역 모두에서 동일하게 발생한다. 그러므로 〈플리커〉의 경험은 "자아, 그리고 사물들과 상황들의 세계에 대한 완전한 상호 침투를 나타내는 것"[3]이라고 보는 심미적 경험에 대한 듀이의 개념과 부합된다.

다시 말해, 〈플리커〉는 소위 감관 자료와 자극 또는 물질 사이의 상호적인 특성이나 상관관계를 설명한다. 오스틴(J. L. Austin)은 이 상관관계를 다음과 같이 설명한다. 즉 "가장 중요하게 파악해야 할 점 중 하나는 이 두 용어, 즉 '감관 자료'와 '물질적인 사물들'이 서로 세척함으로써 생존한다는 점, 즉 그럴싸한 것은 한 쌍의 용어 중 한 용어가 아니며, 반전제 그 자체라는 점이다."[4] 플럭스필름은 오스틴의 주장을 뒷받침하는 풍부한 증거를 제공한다.

〈플리커〉와는 속도 면에서 정반대인 같은 플럭스필름과 프로그램에 포함된 오노(Yoko Ono)의 필름 〈아이블링크(Eyeblink)〉(1966)가 있는데, 그것은 플럭서스 촬영 기사인 무어(Peter Moore)의 고속 카메라로 초당 2000개의 프레임으로 찍은 깜빡거리는 눈으로 이루어져 있다. 규칙적인 속도로 보이는 그 필름은 깜빡거림의 극단적으로 느린 동작의 이미지를 보여 준다. 아래쪽 눈꺼풀의 지방 조직에 있는 근육들의 느리고 부분적인 떨림, 아래쪽 눈꺼풀을 움직이는 각 근육의 당김, 눈을 깜빡이는 동안에 눈 위와 주위로 흐르는 눈물, 그리고 1초라는 짧은 시간 동안에 동공의 부분적인 확장이 점차 분명해진다. 관람자의 깜빡거리는 행동은 필름에서 보이는 모델(오노)의 깜빡거림의 속도를 중지시킨다. 의미심장하게 말하자면, 재빠른 반사 동작, 즉 눈의 깜빡거림은 거의 참을 수 없을 정도로 가까이 접

근하여 예리하게 초점을 맞추어 확장되었다.

눈을 깜빡이는 동안에는 눈이 완전히 열리지 않기 때문에, 〈아이블링크〉의 대부분은 보고 있지 않는 동안, 적어도 가시적인 사물들을 보고 있지 않는 동안의 눈을 보여준다. 오히려 스크린 위의 이미지는 규범적인 시각 경험 사이의 연장된 공간이나 틈을 보여준다. 영화 관람자의 관점에서 보자면, 모델의 눈꺼풀의 붉은 커튼이 관람자의 보는 눈 위에서 닫혔다가 열리게 되므로, 그 관람자는 결국 모델의 눈꺼풀의 개폐 동안에 보았던 프랙탈 패턴을 상상하게 될 것이다.

그래서 〈플리커〉처럼 〈아이블링크〉는 비가시적인 시각적 경험을 자극하는데, 이때는 극단적인 시각적 피로에 의해서가 아니라 규범적인 시각적 경험들 사이 공간의 지연된 재현을 통해서이다. 지각 장치 그 자체의 경험에 의한 폭과 한계는 (다시 한번) 작품의 명백한 소재이다.

두 필름에서 비전은 신체 내에 확고하게 위치를 잡았다. 〈플리커〉에서의 구현은 관람자의 시신경과 눈 근육에 미친 피로의 효과를 통해 일어나며, 〈아이블링크〉에서는 하나의 시각적 틈의 지연된 재현을 통해 일어난다. 비객관적인(하지만 시각적인) 요소들의 이러한 구현을 통해 〈플리커〉와 〈아이블링크〉는 상업용 필름과 연합된 연속적이고 객관적인 비전의 영역이나 범위상 통일성에 대한 대안들을 제공한다.[5] 그 필름들은 하나의 통일된 재현 영역의 비전(원근법적으로 일관성 있는 필름 공간)을 주요 경험과 대체함으로써 그렇게 한다.[6] 현대 예술사 용어에서는 눈을 그 시각적인 능력(〈플리커〉)의 한계까지 강요함으로써, 그리고 깜빡거림(〈아이블링크〉)으로 특징지어지는 시각성에서 휴식에 접근함으로써 이 필름들은 신체에서 떠난 응시의 권한을 약화한다.[7]

이처럼 신체에서 떠난 응시의 파괴는 변경된 스펙터클을 보여주는 스포

에리(Daniel Spoerri)와 뒤프렌(François Dufrêne)의 작품, 〈로프티크 모데르네(L'Optique Moderne)〉의 주제이기도 하다. 한쪽에는 안경 렌즈에 부착된 핀이 눈을 가리키고 있다(〈그림 11〉). 우리는 침착한 젊은이(스포에리)가 그의 망막에 핀이 꽂힐 때 고통과 어둠 속에서 몸을 뒤트는 모습을 상상한다. 만약 우리가 핀들을 하나의 점으로 이해한다면, 이러한 믿을 수 없을 만큼 간단한 작품은 그것이 (환영의 마술을 통해) 원근법의 소실점과 (안경의 생리학을 통해) 렌즈의 초점에 종속될 때 환상이 파괴되는 것을 언급하는 것처럼 보인다. 그러한 엄격한 해석에서 생기는 문제는 눈의 수정체에 대해 부정적으로만 작품을 설명한다는 점이다. 따라서 그 작품은 단지 부분적으로만 반환상적이고 반망막적이 된다. 그것을 보는 다른 방식이 있는데, 그것은 긍정적이다. 아마도 예술가는 (안경을 썼을 때) 이 점들이 다가오는 것을 보게 되지만, 실명에 대한 더 광범위한 경험을 신중하고 침착하게 포용하게 될 것이다. 〈로프티크 모데르네〉에는 다른 안경들이 포함되어 있었는데, 각자가 눈으로부터 떨어진 어떤 거리에서 보이고 들린다고 말할 수 있게 하는 구부러진 이어폰을 가진 맞춤 안경과 확대경이 그중에서 발견되었다.[8] 이 안경들은 렌즈/초점거리와 눈 비율을 정상적으로 고정한 기하학적 구조 내에서 보는 거리를 변경함으로써 사용자의 다각적인 시각적 경험을 효과적으로 더 잘 조절할 수 있도록 했다. x 거리에 있으면 y가 보이고, 다른 거리에서는 z가 보인다.

그래서 전체적으로 이 안경들은 시력을 손상시키지 않는다. 오히려 규범적 시각을 관람자가 제어할 수 있는 다양한 대안으로 대체함으로써 세상을 바라보는 새로운 시각을 가능하게 만들었다. 이러한 방식으로 스포에리와 뒤프렌의 〈로프티크 모데르네〉가 〈플리커〉에서는 근육과 시신경의 피로에 관해 탐구하고 〈아이블링크〉에서는 틈이 있는 시각적 경험에 의지함으로써

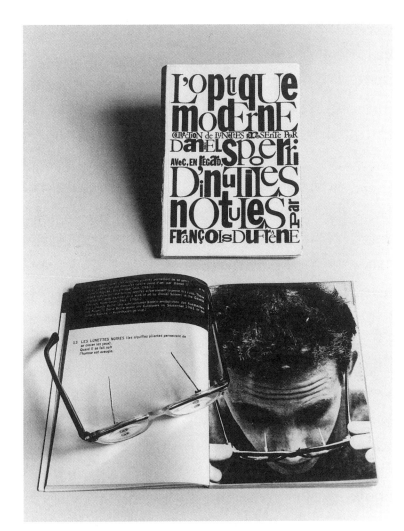

〈그림 11〉 대니얼 스포에리 · 프랑수아 뒤프렌, 〈로프티크 모데르네〉, 1963년. 사진: 브래드 이버슨. 자료: 길버트 · 라일라 실버먼 플럭서스 컬렉션, 디트로이트.

발견된 모델들과 경험적으로 유사하게 구현된 시각 모델을 제공한다.

　이러한 경험에 의한 시각의 입체감과는 대조적으로 상반된 시선을 가진 르네상스의 원근법은 철학적인 사학자인 비릴리오(Paul Virilio)에 의하면, "시각의 입체감이 발전하고 이를 통해 보는 방식의 모든 가능한 표준화가 이루어지는 결절이었다."[9] 이러한 견해는 후기 르네상스의 맥락에서 다른 시각적 방식을 도입하는 것을 매우 어렵게 만든다. 왜냐하면 그것은 필연적으로 원근법적으로 조직된 비전과는 반대로 보일 것이기 때문이다. 비릴리오는 원근법의 통제적 시선에 대한 양식적인 대립이 관찰 대상(즉, 세계)과의 모든 시각적 연결을 파괴할 위험이 있다는 점을 제시한다. 즉 통제적 렌즈가 시각적인 경험을 이해하기 위한 제한적인 수단으로 노출될 때 바라보는 것에 남겨진 다른 (사회적이거나 개인적인) 실체가 없기 때문이다. 원근법의 포기는 결정적이고 군사적인 요소로부터 시각을 자유롭게 함으로써 질서를 유지할 수 없게 만든다. 격자/스크린이 없다면 혼돈이 지배하게 된다. "서구에서 신과 예술의 죽음은 불가분의 관계이다. 그리고 재현의 제로 지점은 인습 파괴자들과 투쟁하는 동안에 콘스탄티노플의 총대주교 니케포루스(Nicephorus)가 천 년 전에 말했던 예언을 성취했을 뿐이다. 즉 우리가 그 이미지를 제거한다면, 예수뿐만 아니라 전 우주도 사라지는 것이다."[10] 로마니신(Robert Romanyshyn)은 『징후와 꿈으로서의 기계공학(*Technology as Symptom and Dream*)』에서 비릴리오의 견해("세계가 하나의 창문을 통해 조망될 때, 그 세계는 비전의 한 대상으로 되는 바로 그 과정 중에 있게 된다")와 유사하게 현상학적인 용어로 시각을 묘사하지만, "자아로부터 거리를 두고 만들어진 이러한 객관적인 지식의 실체와 인간의 살아 있는 신체 사이, 그리고 우리가 가지고 있는 실체와 우리가 바로 그 존재인 실체 사이에는 심오한 차이가 있다"[11]라고 덧붙인다. 다시 말하면, 비릴리오

의 경우 신체를 없앰으로써 모든 진실 묘사적인 미술에서 세계를 객관화 시키는 스크린이나 "보기 위한 장치"는 시각적인 경험의 한 부분에 지나지 않는다. 응집력을 가진 다른 논리들이 있다. 우리는 "바로 그 존재인 실체" 라는 점을 잊지 않아야 한다.

시각에 대한 두 가지 접근법은 〈로프티크 모데르네〉, 〈플리커〉, 〈아이블 링크〉를 이해하기 위한 함의를 갖는다. 비릴리오 같은 이론가들이 자세하 게 설명했던 르네상스 모델은 원근법적인 미술과 사진술이 제기한 범주적 통일성이나 공간적 환상주의의 영역을 초월하여 단순한 혼돈과 분해만을 발견하게 된다. 범주적 통일성에 대한 유일한 대안은 경험적인 분열이다. 이와는 대조적으로 로마니신이 자세하게 설명했던 체현된 시각은 살아 있 고 여러 형식을 취하는 "존재하는" 불굴의 신체를 허용한다. 비릴리오의 원근법으로부터 두 개의 플럭스필름과 스포에리–뒤프렌의 사물은 필름의 범주적 통일성, 환영주의적 이미지들과 부정적으로 공명하는 반면에, 로마 니신의 원근법으로부터는 필름과 사물이 더 광범위한 생리적인 비전의 기 반을 확신시켜 줄 것이다. 시신경의 피로나 눈꺼풀에 생리적인 틀(〈플리커〉) 을 제공함으로써, 눈꺼풀이 깜빡거리는 것(〈아이블링크〉)으로 눈꺼풀을 표 현함으로써 플럭스필름은 눈을 모든 운동성과 감각성을 가진 인체 내에 둔 다. 이와 함께 세 편의 플럭스 작품들은 범주적인 통일성에 대해 하나의 대 안을 제공하며, 그와 동시에 경험적인 혼돈이라는 개념을 배척하게 된다.

보는 이의 내면 깊숙이 자리하고 있는 하나의 일치된 시선을 주장하는 것은 작품의 시각적인 논리가 보는 이의 세계를 지향한다는 것을 의미하 기 때문에 엄밀한 의미에서 보는 이에게로 소실점을 움직이는 것처럼 보인 다. 인습 파괴자의 경우 비원근법적인 작품에서 원근법의 소실점은 결과적 으로 보는 이에게서 내면으로 향하므로 그러한 때에는 보는 이가 사라진

다. 만약 우리가 신체를 수동적인 시각의 단순한 연장, 즉 단순히 눈의 배후에 덧붙여진 어떤 것으로 이해한다면, 이 주장은 설득력이 있을 것이다. 그러나 시각의 일치된 입체감은 역동적이다. 그 경험은 보는 이가 그 속에 무언가를 집어넣는 때에만 일어날 뿐이다. 즉 보는 이는 소실점 앞에서 사라지기는 고사하고 자신의 실존을 주장하는 것이다. 열심히 깜빡거려라. 열심히 응시하라. 안경을 끼어라. 플럭서스 예술가들은 자신의 작품, 특히 자신이 만들어내는 대상들을 퍼포먼스적이라고 일관되게 묘사했다. 예술가 겸 퍼포먼스 학자인 스타일스는 "퍼포먼스의 맥락과 플럭서스의 존재론인 그 존재의 본질에서 유래한 플럭서스는 퍼포먼스적"이라고 지적한다. 그녀는 이 논의와 직접적으로 관련이 있는 용어들을 계속 사용한다. 즉 "신체는 주체적 역할에 덧붙여 그 자체가 하나의 대상으로 제시된다. 이와 더불어 주체와 객체는 행위, 언어, 사물, 소리 사이의 조사를 위해 변하면서 상호 관계성을 가지는 지각적 영역을 만들어낸다."[12] 퍼포먼스처럼 이렇듯이 "변하면서 상호 관계성을 가지는 지각적 영역"은 눈 깜빡거림을 유발하는 다른 플럭서스 작품에서 간결하게 설명된다. 〈블링크〉라고도 불리는 〈시저스 브라더스의 창고 세일(The Scissors Brothers' Warehouse Sale)〉 그래픽은 브레히트, 놀즈, 와츠(Robert Watts)가 1963년에 제작했다(〈그림 12〉).[13] 〈블링크〉 이미지는 캔버스뿐만 아니라 수영복, 베갯잇, 성냥갑, 셔츠에도 인쇄되었다. 그것은 그 위에서 잠을 잘 수 있고, 입을 수 있으며, 부딪힐 수도 있다는 의미이다. 〈블링크〉는 일상생활에서 사용되는 의미가 있는 것으로서 눈을 깜빡거리는 것이 인간의 신체에 깃들어 있음을 암시한다.

세 개의 수평 밴드로 구분된 실크스크린 이미지는 대략 정사각형이며, 반짝이는 노란 바탕이다. 그러므로 그것은 파편화되고(밴드들) 통일되어

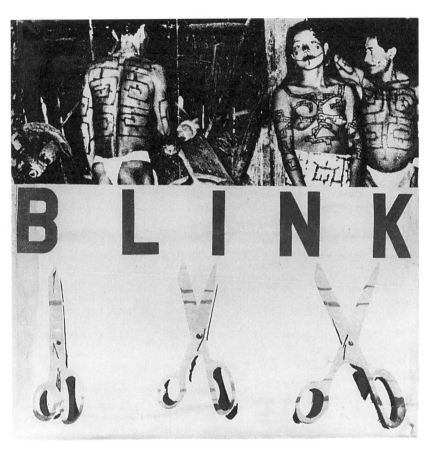

〈그림 12〉 조지 브레히트 · 앨리슨 놀즈 · 로버트 와츠, 〈시저스 브라더스의 창고 세일(블링크)[The Scissors Brothers' Warehouse Sale(Blink)]〉, 1963년. 제작: 앨리슨 놀즈. 캔버스 위에 실크스크린, 18 x 18인치. 사진: 브래드 이버슨. 자료: 길버트 · 라일라 실버먼 플럭서스 컬렉션, 디트로이트.

있다(노란색 면). 상부 밴드는 짚을 얹은 방에서 일어나는 결혼식을 묘사한다. 즉 오른쪽에서는 한 남녀가 관람자를 마주하고 있으며, 왼쪽에서는 한 남자가 관람자 쪽으로 자신의 등을 향하고 서 있다. 세 사람의 신체는 모두 정사각형 나선들과 식물 문양들로 덮여 있다. 하부 밴드는 똑같은 간격으로 놓이고 위협적으로 위를 가리키는 세 쌍의 가위를 그래픽으로 나타낸다. 주로 빨간색으로 된 이 두 개의 목록 사이의 더 좁아진 수평 밴드로 짜 맞춰진 것이 'BLINK'라는 단어이다. 일정한 간격으로 벌어진 빨간색 대문자 글자들은 이미지의 중간에 있는 줄에 폭을 맞추어 보이기 때문에, 그들이 주문을 외우는 그 단어는 신호등의 주문과 같은 효과를 만들어낸다. 그러나 나를 멈추도록 명령하는 대신에 그 캔버스는 나를 깜빡거리도록 명령한다. 나는 나의 눈을 감는 행위를 자각하게 된다. 즉 그 눈은 가위들 위에서 열리며(깜빡거리며), 이어서 여성의 얼굴에서 열리고(깜빡거리고), 이어서 한 글자 위에서 열리며(깜빡거리며), 이어서 다른 가위들 위에서 열린다(깜빡거린다). 그 눈은 다른 관람자 위에서 열리며(깜빡거리며), 이어서 한 글자 위에서 열리고(깜빡거리고), 이어서 남자의 등 위에서 열리며(깜빡거리며), 다른 가위들 위에서 열린다.

〈블링크〉는 가시적인 것과 관계하는 우리의 감관과 더불어 작용한다. 즉 〈로프티크 모데르네〉, 〈아이블링크〉, 〈플리커〉처럼 그것은 시각적 경험의 일부 요소가 시야의 불연속성에 기반하고 있음을 시사한다. 더욱이 관람자들이 스스로 깜빡거리지 않는다고 할지라도, 등록 명부는 관람자 비전의 영역을 가로질러 천천히 기어오르는 필름 프레임처럼, 그리고 눈앞에 놓인 밴드들처럼 깜빡거린다.

따라서 시선이 이미지의 표면을 가로질러 이동함에 따라, 세 부분으로 된 이미지의 구조는 〈플리커〉와 〈아이블링크〉와 비슷한 일련성을 띤다. 그

러나 〈플리커〉(검고 선명한, 검고 선명한)의 반복적인 프레임과 〈아이블링크〉의 연속적인 이미지와는 달리 〈블링크〉의 각각의 밴드는 매우 다른 이미지를 포함하고 있다.

'BLINK'라는 단어 아래에 있는 가위들은 촉감을 유발한다. 왼쪽으로부터 오른쪽으로 갈수록 더 벌어진 그 모습은 가위들이 보이지 않는 손에 의해 움직이는 것처럼 보인다. 그 가위들은 그것들이 만들어진 재료로부터 인쇄된 것처럼 보인다. 즉 그 밝은 은색은 광택이 있는 강철인 일상적인 사물들처럼 보이지만, 다루기 재미있고, 튼튼하며, 유용하고, 만져보면 시원할 것처럼 보인다. 이러한 방식들로 그 가위들은 그 광택 나는 노란 배경과 뚜렷한 대조를 이룬다. 그 가위들은 더 커진 맥락, 예를 들어 재봉틀이나 공장의 함축적인 일부가 아니므로 그 가위들이 캔버스라는 가짜 공간에서 실제로 있는 것으로 보이게 만들 것이다. 그 대신에 그 가위들은 단지 불확정적인 노란 영역 위를 배회할 뿐이다.

이것은 촉각적인 이미지로서 "접촉 가치에 기반을 둔 지각 체계"나 촉각에 속하는 이미지이다.[14] 촉각적인 이미지는 얇은 공간에서 일어나는 경향이 있으며, 사물들의 표면 질감이나 윤곽선을 강조함으로써 촉각을 암시한다. 눈속임 이미지는 이러한 의미에서 촉각적이다.[15] 만지고 싶은 충동은 특히 미술관에서의 조우를 곤란하게 만든다. 〈블링크〉의 경우 재현된 가위들의 대리 현실은 실제 가위가 만들어지는 재료로 인쇄되어 있다는 이상한 의미와 더불어 깜빡거린다.[16] 관람자들이 가까이 들여다보고 만지면서 그 사물을 재현되는 것 대신에 실제로 제시되는 것으로 상상하도록 초대함으로써 〈블링크〉는 다(多)감각적인 경험을 제공한다.[17]

하나의 그룹으로서 〈아이블링크〉, 〈플리커〉, 〈로프티크 모데르네〉, 〈블링크〉는 시각적 요소와 본능적 요소를 결합한다. 이것이 〈플리커〉에서는

현상학적으로, 〈아이블링크〉에서는 도상학적으로, 〈로프티크 모데르네〉에서는 시각화된 도구들의 사용을 통해, 〈블링크〉에서는 촉각적인 제시적 틀과 언어적인 내용을 거쳐 일어난다. 이러한 플럭서스 작품은 시각을 생리학적 중간 위치에 놓고, 규범적 시각 경험의 틈에서 시각적 요소를 탐색하고, 관람자가 깜빡이도록 명시적으로 지시함으로써 시각적인 것과 눈으로 볼 수 있는 것 사이의 차이를 드러낸다.

〈블링크〉에서 가위의 사실주의는 표준 시각의 부정에서 촉각적이고 경험적이며 따라서 주관적인 경험(이 점에서 그것은 〈로프티크 모데르네〉와 같다)으로 향하도록 주의를 돌린다. 알퍼스(Svetlana Alpers)는 17세기 네덜란드 회화를 연구한 자신의 저서 『묘사하는 기술(The Art of Describing)』에서 북유럽 전통의 경험적 특성과 이탈리아 르네상스 전통의 서술적이고 공간적인 접근 사이의 대립을 다음과 같이 설명하고 있다.

> 많은 작은 사물들 대 소수의 큰 사물들에 대한 관심, 사물에서 반사된 빛 대 빛과 그림자로 구성된 사물, 물체의 표면, 색상 및 질감이 단일의 읽기 쉬운 공간에 위치하는 것보다 다루어지는 것, 프레임이 없는 이미지 대 분명한 프레임 이미지, 명확하게 위치한 시청자가 없는 이미지 대 이와 같은 시청자가 있는 이미지. 이러한 구분은 일반적으로 일차적 현상과 이차적 현상, 즉 사물과 공간 대 표면, 세계의 형태 대 질감을 구분하는 계층적 모델에서 비롯된다.[18]

알퍼스의 설명이 가지는 추론적인 프레임은 〈플리커〉, 〈아이블링크〉, 〈블링크〉에서 시각이 단지 시각적 통제를 부인하는 것뿐만 아니라 인간의 경험을 확신하는 데에도 어떻게 작용하는지를 설명하는 데 도움이 된다.

〈블링크〉 그래픽은 그것이 초가지붕의 공간 앞에서만 가위들 위로 선회하는 반면에 그것이 마치 한 페이지 위에 있는 것처럼 정밀 검사하는 관람자에게 분명한 장소를 제공하지 못한다는 알퍼스의 의미에서 보면 "묘사적"이다. 관객은 "많은 작은 것" 대신에 하찮은 것, 즉 은색 잉크로 인쇄된 가위가 문자 그대로 관객의 공간에서 빛을 반사하는 일련의 이미지로 취급된다.

공간에서의 위치와 대립하는 것으로 마치 다양한 장소들로부터 낚아챈 것과 같은 그 이질적인 요소들에서, 그것의 분명한 조립의 부족에서, 표면 질감에 대한 강조에서 〈블링크〉는 사진적 시각의 요소인 파편, 임의의 프레임, 그리고 근접성이나 촉각적인 직접성의 감각에 대한 요소들을 가진 17세기 네덜란드 정물화와 눈속임 이미지의 직접적인 후손이다. 나의 목적과 같은 중요한 점은 묘사적이며 경험적인 작업들이 "주요한 것으로 통상적으로 관계하는 현상", 즉 사물들과의 직접적인 물리적 접촉으로 유발되는 직접성이라는 감각과의 관련성에 대한 접근을 제공한다는 점이다. 〈블링크〉가 설명하고 있듯이 일부 플럭서스 작품들에서는 재현이 사물들과의 이러한 직접적인 접촉을 유발한다. 그러나 묘사에 대한 알퍼스의 논리는 시각과 촉감을 효과적으로 연결하면서 촉각적인 것 자체를 예술 속으로 이동시키는 플럭서스의 다른 작품들에서 좀 더 직접적으로 일어난다. 이것은 심지어 〈블링크〉 그래픽에서처럼 한 작품이 단지 시각적일 때나 머추너스의 〈플럭스포스트(스마일)[Fluxpost(Smiles)]〉의 우표처럼 주로 그러할 때조차도 사실이다(〈그림 13〉).

이러한 우표들은 일부 요소를 주장하기 위해 변증법적인 논리를 사용한다. 대중적인 상상력에서 미소는 귀여우며(그렇지 않음), 미소는 행복과 안녕을 나타내며(그렇지 않음), 미소는 좋은 치과를 이용할 수 있는 부를 나타

낸다(그렇지 않음). 플럭스스마일은 광고 속 미소와 가족 사진('치즈')의 반전으로 해석될 수 있으며, 신흥 문화권의 열악한 치과 또는 민영화된 치과의 불평등을 보여준다. 더 나아가 자본주의와 그 국제적 대응물인 자본주의 제국주의를 겨냥한 것으로 보일 수도 있다. 그러한 해석은 그 논리적인 결론으로 이어지는 상대적으로 선형적인 방법을 따른다.

그러나 이러한 부수적인 의미로만 〈플럭스포스트(스마일)〉를 이해하는 것은 그 힘의 대부분을 놓치는 것이다. 왜냐하면 이 해석에서는 경험적인 요소가 무시되었기 때문이다. 이미지가 유발하는 기표들, 즉 미의 서구 모델들, 의학적인 접근과 건강의 사슬은 호우가 작품에서 "감관들의 내면적인 작용"이라고 칭하는 것을 놓친다.[19] 〈플럭스포스트(스마일)〉 페이지를 볼 때 입안에서 느껴지는 맛은 순간적으로 이상하다. 우표에 묘사된 썩은 입과 치아를 훑어보니, 내 치아가 하드웨어처럼 너무 매끄럽게 느껴진다. 요점은 문화 비평으로서의 선형적 해석이 잘못되었다는 것이 아니라, 작품의 경험적 차원을 놓치고 있다는 것이다.

사실 〈플럭스포스트(스마일)〉는 1970~1972년의 입 모양을 바꾸는 〈플럭스 스마일 머신(Flux Smile Machine)〉(〈그림 14〉)과 관련이 있는데, 이 기계적 고문 도구는 미소와 육체적 즐거움 또는 정신적 행복의 정상적인 연관성을 해제한다.[20] 〈플럭스 스마일 머신〉은 안쪽 뺨의 부드러운 살을 꼬집으며, 잇몸을 찌르고, 입술을 묶으며, 혀를 평편하게 만든다. 그 작품은 사용자 치아들의 법랑질을 긁어내며, 과다한 타액이나 침을 흘리게 만들면서 입에서 어색하게 앉아 있다. 혈액과 금속적인 맛이 무시무시하게 혼합되어 있다. 경험적으로 볼 때, 〈플럭스 스마일 머신〉[따라서 〈플럭스포스트(스마일)〉]은 철물점이나 치과 의자와 같은 사적인 신체적 불편함의 세계에 속하는 것은 물론, 고급 예술의 세계에도 속한다.

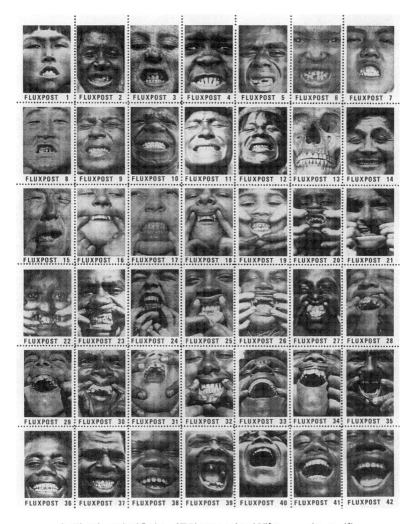

〈**그림 13**〉 조지 머추너스, 〈플럭스포스트(스마일)[Fluxpost(Smiles)]〉, 1977~1978년. 구멍 낸 우표 종이, 10⅜ x 8¼인치. 자료: 길버트 · 라일라 실버 먼 플럭서스 컬렉션, 디트로이트.

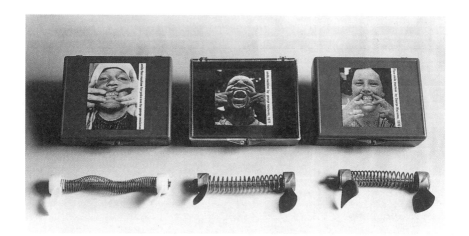

〈그림 14〉 조지 머추너스, 〈플럭스 스마일 머신(Flux Smile Machine)〉, 1970~1972년. 사진: 브래드 이버슨. 자료: 길버트·라일라 실버먼 플럭서스 컬렉션, 디트로이트.

다시 말해, 플럭서스 작품들이 〈플럭스포스트(스마일)〉에서처럼 보이기 위해 만들어지는 곳에서조차 그것들 또한 종종 느껴지도록(아니면, 〈블링크〉의 경우에서처럼 닳아버리도록) 의도된다. 인간 의식과 사물들 세계의 상호 침투로 특징지어지는 이러한 경험적인 역동성은 여태까지 시험받은 플럭스필름이나 사물들에서는 고유한 것이 아니다. 그것으로부터는 멀리 벗어나 있는 것이다. 플럭서스 예술가들이 제작한 대부분의 환기하는 작품은 이러한 취지를 갖고 있다. 예술 비평가이자 플럭서스 연구가인 마틴 (Henry Martin)은 플럭서스의 기반이 되는 특성인 통합과 충만함이라는 감각에 도움을 주는 느끼기와 앎 사이의 관계성에 관한 끊임없는 연구를 플럭서스의 경험적인 특성과 연관시킨다.[21] 마틴의 표현은 이렇게 통합된 심미적인 감수성의 메커니즘을 묘사했던 듀이의 말을 상기시킨다. 즉 "경험으로서의 예술에서 실제와 가능성 혹은 이상화, 새로운 것과 낡은 것, 객관적인 자료와 개인적인 반응, 개별적인 것과 보편적인 것, 표면과 깊이, 감각과 의미는 숙고에서 고립될 때 그것들이 속하는 중요성으로부터 그것들 모두가 변모되는 하나의 경험에서 통합된다."[22] 간단하게 말해서 심미적인 경험은 듀이가 묘사했던 분명한 대립자들 사이의 중간 공간에서 일어난다.

〈플럭스포스트(스마일)〉를 부정적인 문화 비평의 한 형식으로만 해석하는 것은 듀이의 이분법적인 관점에 지나치게 초점을 맞추는 것이며, 그러므로 변증법적인 방식을 혐오하는 신비주의와 곧잘 결부되는 용어인 통합이나 변모가 반드시 부족하게 된다. 하지만 역설적으로 〈플럭스포스트(스마일)〉, 그리고 신체적인 효과가 미소 짓는 문화를 특징화하는 것은 바로 문화적인 이중성과 개인적인 변모의 통합이다. 이와 유사하게 검고 투명한 프레임들이 모든 필름에 공통적이지만, 그 부분들이 각각의 관람자에게

형식적으로 특유한 〈플리커〉의 경험은 이윽고 하나의 공유하는 변모된 경험이 된다. 같은 경우가 〈플리커〉에서도 나타나는데, 거기서는 그 형식과 순차성에서 비록 그것으로 이루어진 사물들이 평범하고 개인적인 연합들을 가진다고 할지라도 하나의 이상적이거나 보편적인 기하학을 공유한다.

플럭서스 비전을 경험적 용어로 생각한다고 해서 모든 것이 미적 경험을 만들어낸다는 의미는 아니다. 오히려 다시 한번 마틴의 용어로 말하자면 플럭서스의 경험적인 기반은 "예술과 삶 사이의 격차가 이론상으로는 아무리 근본적으로 줄어들고 희박해지더라도 계속 하나의 모토, 하나의 원리가 될 수 있다. 그 격차가 충분히 줄어들었을 때, 이 원리를 준수하는 것 자체가 삶의 향상에 보탬이 되는 하나의 방법이라 볼 수 있다."[23]

플럭스키트와 이벤트에서의 정보와 경험

리드(Edward S. Reed)는 『경험의 필요성(Necessity of Experience)』에서 이 논의와 직접 관련된 용어로 경험에 의한 지식을 주장한다.

이 글이 쓰인 것처럼, 대륙 전체의 정보 초고속도로 건설에 수십억 달러가 사용되고 있다. 이 고속도로는 하나를 제외하고는 생각할 수 있는 모든 종류의 정보가 흘러갈 것이다. 불행하게도, 이러한 개발에서 제외된 정보가 가장 중요한 종류이다. 모든 인간이 보고, 듣고, 느끼며, 냄새를 맡고 맛을 봄으로써 환경에서 얻는 정보, 즉 우리가 스스로 무언가를 경험할 수 있도록 해주는 정보 … 따라서 세계에서 우리의 위치를 이해하기 위해서는 생태학적 정보가 일차적이며, 처리된 정보는 이차적이다.[24]

〈블링크〉의 사물들과 〈플럭스 스마일 머신〉처럼 플럭스필름은 "이 세계에서 우리의 위치를" 이해하도록 우리에게 허용한다고 리드가 말하는 경험적인 지식의 생태학적인 형태를 제공한다. 특히 〈플럭스 스마일 머신〉은 그가 열거한 세 가지 감각을 이용한다. 즉 사용할 때 느끼고, 보고, 맛을 본다. 그것은 또한 머추너스가 1962년에 창안한 개인 용도로 수집한 값싼 재료들이 들어 있는 많은 작은 상자 중 하나인 플럭스키트이다.

머추너스가 고안했던 첫 번째 플럭스키트인 〈플럭서스 I〉(〈그림 4〉 참고)은 사물들, 시각적인 작품, 예술가 39명의 수필을 포함하고 있는데, 그들 모두는 그 그룹과의 사회적인 통합이나 우정으로 정의하는 플럭서스 예술가들이 아니다. 〈플럭서스 I〉에서 다양한 항목들은 다감각적인 주요한 정보를 생산해 낸다. 이러한 항목들은 가사와 멜로디가 있는 노래(그러므로 시각, 운동성, 청각을 포함함), 손, 입과 접촉하는 것을 의미하는 냅킨(그러므로 촉각, 그리고 아마도 맛보는 것을 포함함), 라텍스의 모양과 냄새가 나는 의료용 검사 장갑(그러므로 장갑 안과 밖의 촉각과 후각이 모두 포함됨), 눈에 호소하는 사진 초상화, 모든 감각을 포함하는 퍼포먼스와 악보(그래서 공감각적임), 그리고 읽히고 들리며 퍼포먼스를 수행하는 시각적이고 음성적인 시들(그러므로 퍼포머의 눈, 귀, 신체를 포함함)을 포함한다.[25]

개별적인 예술가들이 순차적으로 만들었던 일부 플럭스키트는 몇 가지만 열거하자면 손가락 구멍이 뚫려 있어 만져볼 수 있는 신비한 내용물이 담긴 상자, 교육용 퍼포먼스 카드, 이벤트 악보, 공, 실제 음식(콩), 음식 모형, 호루라기, 냄새로만 구별할 수 있는 말들이 있는 체스 세트, 예방약으로 가득 차 있다.[26] 〈오리피스 플럭스 플러그스(Orifice Flux Plugs)〉는 플럭스키트가 제공하는 주요한 경험을 미국의 플럭서스 예술가인 밀러가 전형화한 것이며, 리드가 이론화한 것이다(〈그림 15〉). 개별적인 플러그의

크기는 사용자가 잡고서 손으로 만지도록 안내한다. 즉 콘돔을 펼치고서 코, 귀, 질이나 항문에 삽입하는 부드럽고 작은 플러그를 생각하며, 사용자의 어떤 구멍에 들어가는 작은 조각상들을 시험해 보도록 하기 위함이다. 이것은 어디에 알맞을까? 내가 이것을 정말 사용해도 될까? 이 끝은 얼마나 무딘가? 이 끝은 얼마나 날카로운가? 내 코나 귀의 안쪽에 있는 솜털이 다 빠질까? 콘돔을 다시 마는 것은 어렵다. 라텍스의 냄새와 느낌을 싫어하는 사람이 또 있을까? 내가 두드러기가 생길까? 이것을 사용한다면 어떨까?

이러한 오리피스 플러그들의 촉각성은 플럭스키트 사용자들이 그것과의 감관적 조우를 통해 그들의 신체적인 환경에 연결된다는 점을 암시한다. 예방약의 역사에 대한 분석은 작품의 요점을 놓친다. 왜냐하면 "내가 사물을 만지고 잡으며 밀어낸다는 사실은 거기에 실제로 어떤 것이 있다는 느낌, 나는 마술이나 환상의 놀이가 아니라는 느낌을 나에게 주기 때문이다."[27]

〈플럭스 스마일 머신〉, 〈플럭서스 I〉, 〈오리피스 플럭스 플러그스〉에서 플럭스키트에 있는 물건들은 다루는 사람이 그 속에 포함된 감각을 경험하도록 해준다. 플럭스키트는 감각에 관한 것이 아니다. "of"라는 용어처럼 "about"이라는 수행어는 사물과 사용자 사이의 거리를 강조한다. 즉 "그것은 고통에 관한" 혹은 "파이프"의 그림이다. 플럭스키트에서는 특정 사용자가 그 연상 경로를 따라가지 않는 한 "저건 자동 기관총이다"라는 식으로 실제 물건이 존재한다. "of"와 "about"을 제거하는 것은 생각의 견고한 패턴들에 대한 두 가지 도전을 나타낸다. 첫째, 작품이 사물들에 관한 것이 아니라 실제로 그것들이라면, 기호학적 분석에서 시각예술에 종종 적용되는 기표 고리는 신체적이거나 실제적인 경험이 의미화 과정의 중

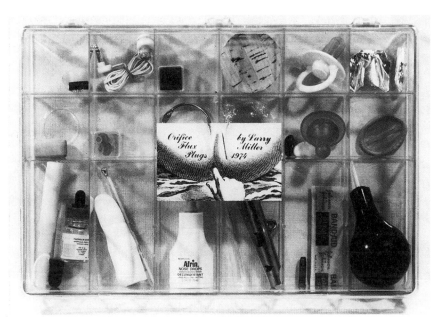

〈그림 15〉 래리 밀러, 〈오리피스 플럭스 플러그스(Orifice Flux Plugs)〉, 1974년. 9 x 13 x 2¼인치. 사진: 버즈 실버먼. 자료: 길버트 · 라일라 실버먼 플럭서스 컬렉션, 디트로이트.

심에 오도록 수정할 필요가 있다. 둘째, 내 목적을 위해 더 중요한 것은 이 작품들은 주요한 경험(자동 기관총의 느낌이나 냄새)과 부수적인 경험(그것에 관한 정신적인 개념)을 구분하도록 주장하는 플라톤과 아리스토텔레스 이후 서구의 형이상학에 문제를 제기한다는 점이다.

20세기 초에 제임스(William James)와 듀이는 이렇게 연관적인 철학적 전통을 효과적으로 주장했다. 듀이는 경험의 의미에 기반을 둔 민주적인 문화 이론, 즉 심오하게 생태학적인 함의를 가지는 방식을 만들어냈다.[28] 그가 시카고에 있는 랩 스쿨(Lab School)에서 벌인 자신의 교육적인 실험에서 사용한 촉각적인 도구들은 종종 다감각적인 탐구의 범주로 정해지는 사물들이 있는 용기(container)들로서 놀랍게도 플럭스키트와 같은 기능을 한다. 『경험으로서의 예술』에서 듀이는 "감각이란 살아 있는 피조물이 그에 관한 세계에 직접적으로 참여하는 기관"이라고 기술하고 있다.[29] 그러므로 플럭스키트처럼 랩 스쿨 키트는 참여하는 개인적인 감각을 자극하는 효과를 가진다. 이에 따라 두 키트 모두 사회적인 차원을 가지고 있으며, 이에 대해 잠시 언급하겠다.

최근에 퍼트넘(Hilary Putnam)과 맥도웰(John McDowell)은 경험을 부수적인 지식과 연결하는 것을 선호하는 철학의 재건을 옹호했다.[30] 다시 말해, 구현된 지식은 추상적인 지식을 생산하는 것이지, 주위에 다른 길이 있는 것이 아니다. 특히 퍼트넘의 용어는 결과적으로 사물들에 도달하는 인식 능력의 예로 플럭스키트(그리고 이벤트)를 이해하는 함의를 가짐으로써 주관성은 구축된 정체성의 개념에서처럼 외부 이념들의 단순한 투영은 아니다. 즉 "자연적인 사실주의자들은 성공적인 지각이 거기에 있는 사물들을 단지 보거나 듣거나 느끼는 것이지, 그 사물들에 의해 한 개인의 주관성이 단순히 가려지는 것이 아니라고 주장한다."[31] 이상주의자와 구조주

의자의 철학적 전통에서 "우리의 인식 능력은 사물들 자체에 완전하게 도달할 수 없는 반면에," 퍼트넘은 사물들에 대한 우리의 직접적인 감각은 인식 그 자체의 기반을 형성한다고 반대로 주장한다.[32]

"거기에 있는" 사물들을 인간의 주관성으로부터 분리되는 정서적인 관계성이라는 원리를 비판함으로써 퍼트넘의 설명은 지각 경험에서 사물과 주체 사이의 분명한 구분을 약화한다. 중요한 점은 모든 감각(시각, 청각, 후각, 미각과 촉각)에 걸쳐 일차적인 경험과 지각이 일어나기 때문에, 자연적 사실주의와 만나는 데에는 다양한 감각이 필요하다는 점이다. 이러한 의미에서 플럭스키트는 감각적인 형태의 지식을 생산한다. 텍스트와 객체를 듣고, 보고, 읽을 수 있도록 펼쳐지고 플러그는 검토된다. 이와 유사하게 이벤트에서는 물소리가 들리고 보이며, 물이 떨어지는 소리가 느껴진다. 손은 오래된 천을 통해 바이올린의 나무를 느끼며, 광택제 냄새가 약간 독하게 난다. 열쇠 구멍을 통해 한 장면을 목격한다. 플럭스키트와 이벤트는 주요한 경험의 발전기로서 "우리가 스스로 사물들을 경험하도록 허용함으로써", 리드의 용어에 의하면 세계에서 우리의 위치를 이해하기 위한 메커니즘, 그리고 퍼트넘의 용어에 의하면 완전하게 사물들 자체를 생각하기 위한 메커니즘을 발생시킨다.

사람마다 이러한 이해는 비슷하지만 중요한 측면에서는 차이가 있다. 다시 말해, 물질을 예술로 경험한다는 점에서 플럭스키트와 이벤트는 순수 예술이라는 규범적 맥락을 반드시 포함하기도 하고 포함하지 않기도 하는 파급력을 가지고 있다. 플럭스키트와 이벤트의 다양한 경험은 예술이라는 용어와 이름, 날짜, 양식, 심리학, 맥락, 고정된 의미와 같은 특성과의 연관성에 대한 논쟁적인 관계를 이해하는 방법을 제시한다.

플럭스키트가 다감각적이라는 점의 한계 내에서 그것은 철학자 레빈이

"존재론적인 생각"으로 칭했던 지식의 양상을 예시한다. 레빈에게 있어서 그 용어는 이탈리아 르네상스와 더불어 생기는 진리의 시각적인 패러다임에 의하거나 물질에 대한 과학적인 합리주의로 생기는 더 큰 의미의 존재에 대한 인간의 감각 속으로 합병시키는 지시어를 의미한다.

형이상학을 "극복하는 것"은 인체의 존재에 대한 형이상학적인 오해를 극복하는 것을 의미한다. 그것은 우리에게서 신체에 대한 무시무시한 증오를 폭발시키면서 깊이 뿌리박힌 죄와 수치를 극복하는 것을 의미한다. 정신/신체 이원론의 역사와 주체/객체 이원론의 역사는 우리 형이상학의 바로 그 중심에 있는 격렬하고 허무주의적인 분노에 대한 두 개의 증상을 나타내는 표시이다. 존재론적인 생각은 근본적으로 다르다. 즉 그것은 우리가 우리 존재의 전체성을 개방하는 데 관여하며, 우리의 머리와 두뇌 혹은 마음에서 작용하는 만큼 우리의 발, 손, 눈의 생애에서도 마찬가지로 "일어난다."[33]

그래서 존재론적 사유는 세계에 대한 우리의 연관성을 강화하는 방식으로 다감각적인 경험을 포괄한다. 이것은 지각자의 신체에서 경험된 세세한 느낌을 통해 일어난다. 레빈은 다음과 같이 메를로퐁티(Maurice Merleau-Ponty)의 『지각의 현상학(Phénoménologie de la perception)』에서 인용한다.

감각, 예를 들어 시각을 가지는 것은 우리가 어떤 지각적인 분류를 계속할 수 있는 것의 도움을 받아 잠재적인 시각 형태 관계들의 틀이라는 일반적인 설정을 소유하는 것이다. 신체를 가진다는 것은 모든 지각적 전개 유형, 그리고 우리가 실제로 지각하고 있는 세계의 부분을 초월하여 존재하는 모든 그러한 감각 간 관련성의 도식인 보편적인 설정을 소유하는 것이다.[34]

우리 신체는 세상과의 만남에서 우리를 제한하는 것이 아니라 동시에 우리 감각이 지각하는 것에 접근할 수 있게 해주고, 우리를 인간 지각의 전 우주와 연결해 준다.

나는 플럭서스의 궁극적인 목표가 엄밀하게는 이 과업에 있다고 믿는다. 즉 "존재론적인 지식"과 "인간 경험의 설정"의 확장으로 향하는 다양한 방법을 알려주는 것이다. 레빈은 이러한 확장을 "보다 완전한 인간"이 되는 것으로 묘사하는데, 이는 보편적인 인간 지식의 어떠한 개념에 근거한 것이 아니라 특정 경험의 고유한 중요성을 믿는 것에 의해 풍부하게 결정된다.

이와 유사하게 레빈의 의미에서 존재론적 지식을 가능하게 하는 플럭스키트가 생성하는 주요한 경험은, 비록 그 진리가 정의상으로는 (이상주의자의 의미에서) 보편적일 수는 없지만, 중개되지 않는 진리를 생성하기도 한다. 다른 플럭스키트들도 경험에 기반한 진리로 이어지는 동일한 패턴을 보인다.

예를 들면 플럭서스에서 가장 촉각적인 작품은 의심할 바 없이 일본계 예술가인 아이-오(Ay-O)가 제작한 〈손가락 상자(Finger Boxes)〉이다. 1964년에 처음으로 제작된 이 작품들은 그 이후로 개별적으로 판매되거나 플럭스키트에 포함되어 판매되었다(〈그림 16〉). 상자에는 손톱, 스펀지, 구슬, 솜뭉치, 뻣뻣한 털이 있는 브러시, 머리카락까지 다양한 촉각적인 요소가 담겨 있다(구멍을 낸 봉투, 때로는 내부에 나일론을 넣은 봉투로 이루어진 이러한 개념의 봉투 버전이 〈플럭서스 I〉에 포함되었다). 실질적인 측면에서, 상자들이 외부에서는 같게 보이는데, 그것은 사용자가 내부를 탐색할 때만 이 작품들의 경험이 일어남을 의미한다. 사용자가 손가락을 넣어 만져보며, 찔리는 느낌, 쿠션처럼 부드러운 느낌, 구르는 느낌, 조이는 느낌 등을

경험할 때 촉각의 영역이 최고조에 달한다. 그 작품들을 단지 바라보기만 하는 것은 그것들을 부분적으로만 경험하는 것이다. 이와 유사하게 브레히트의 〈발로시/플럭스 여행 기구(Valoche/A Flux Travel Aid)〉는 사물들로 가득 채운 상자로 이루어져 있다. 즉 스물여섯 개 공, 배드민턴 셔틀콕, 고무 밴드, 볼링 핀과 같은 형태의 장난감들이다(《그림 17》). 공들은 다른 질감과 무게를 갖고 있다. 버디는 공중에 던지거나 사용자의 손끝 사이에서 둘둘 말거나 볼링 핀을 쓰러뜨리는 데 사용될 수 있다. 고무 밴드는 다른 사물들을 한데 묶기 위해 잘라서 사용하거나 그대로 사용할 수 있다. 아이-오의 〈손가락 상자〉와 브레히트의 〈플럭스 여행 기구〉 키트는 세심하게 다뤄야 하고 손으로 탐색해야 한다. 그 작품들은 우리에게서 해석적인 경험을 만들어내면서 촉각적이고 피부와 관련된 정보를 제공한다.

피부와 관련된 정보는 재료와 직접 접촉함으로써 얻는다. 입술과 혀를 제외하면 집게손가락 끝이 가장 예민한 피부기관이므로 〈손가락 상자〉를 이용하는 데 특히 적합할 것이다. 사용자들이 상자에 한 손가락을 집어넣을 때, 그들의 호기심은 미지의 것을 탐구할 때 이는 공포감을 극복했다. 손톱을 담아놓은 몇 점의 〈손가락 상자〉는 작품이 제기할 수 있는 도전을 피하지 않겠다는 아이-오의 의지를 보여준다. 즉 상자를 만지는 것이 본능적으로 불안함에 주저하는 사용자에게는 위험한 일이지만, 그 행동은 탐구적이고 배우려는 자세로 신중하게 접근하는 것이다.[35]

사용자들에게 그것들을 부드럽게 다루도록 요구함으로써 상자는 비파괴적인 앎을 위한 잠재력을 마련한다. 하이데거(Martin Heidegger)는 여기서 유용한 용어로 사용과 소모를 구분하는데, 그것은 순차적으로 탐구적인 자세를 통해 얻은 정보와 진리를 "포착하는 것"을 통해 얻은 정보를 구분한다. 즉 "우리가 예를 들어 한 사물을 다룰 때, 우리 손은 그 자체가 사

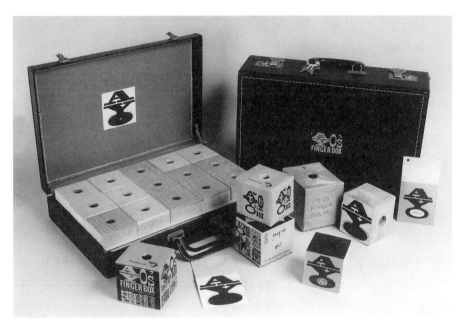

〈그림 16〉 아이-오, 〈손가락 상자(Finger Boxes)〉, 1964년. 예술가의 원형
(오른쪽 뒤)에 기초하여 조지 머추너스가 디자인. 나무 상자 속에 혼합 재료
를 넣고 비닐 여행 가방에 채움, 12½ x 17 x 3¾인치. 사진: 브래드 이버슨.
자료: 길버트 · 라일라 실버먼 플럭서스 컬렉션, 디트로이트.

물에 적합해야만 하며, 사용 그 자체는 한 사물 그 자체의 본질과 본성에 다가가며, 사용자가 그것에 매달리도록 결정하는 소환장이다. 무언가를 이용한다는 것은 그 본질적인 속성 내부로 들어가도록 만드는 것이며, 그 본질에서 그것을 안전하게 만드는 것이다."[36]

레빈은 또한 "만지고 이용하는 감각에 열려 있는 신중한 접촉과 관련지어" 의도를 갖고 파악하고 고수하는 손보다는 좀 더 심오하고도 면밀하게 접촉하는 한 사물이 가지는 본질적인 특성에의 이러한 접근 또는 우리의 목적을 위해 〈손가락 상자〉 안에 있는 물질에 대한 이러한 접근을 논의한다. 사용자가 〈손가락 상자〉 안에 무엇이 있는지 모른다면, 그 사물에 도달하기 위해 "파악하고 매달리는" 대신에 사물이 그 자체에 관한 정보를 생산하도록 기꺼이 내맡기면서 신중해져야 하는 것이다. 그러나 얻어진 정보는 완전히 고립되어 즐기는 것을 의미하지 않는다. 작은 고체 구성물인 〈손가락 상자〉는 여러 사용자를 위해 고안되었으므로 그것이 제공하는 정보는 그 작품이 사용하는 촉감에 적절한 것처럼 잠재적으로 사회적이다. 촉각은 감각적인 것과 관련이 있을 뿐만 아니라 모든 감각 중에서 그것이 가장 직접적으로 사회적이고 사회적 동기 부여가 될 수 있기에 특히 친밀하다. 접촉되는 것은 반대로 접촉한다. 레빈은 "접촉하는 것이 호응하여 접촉되는 우리의 능력을 가정하며, 이러한 원초적인 상호성은 촉각의 영역을 주체와 객체로 양극화하려는 우리의 고질적인 경향에 의문을 제기한다"[37]라고 기술하고 있다. 그러므로 피부와 관련된 정보는 서구의 형이상학에서 주체와 객체 사이의 구분을 불식하기 위해 작용한다. 즉 "피부는 메시지의 수용기이자 전송기로서도 도움을 주는데, 그것 중 일부는 문화적으로 정의된다. 그 예민한 감수성 덕분에 브라유(Braille) 점자 같은 정교한 시스템을 개발할 수 있었지만, 촉각주의는 그러한 기이한 것들이 시사

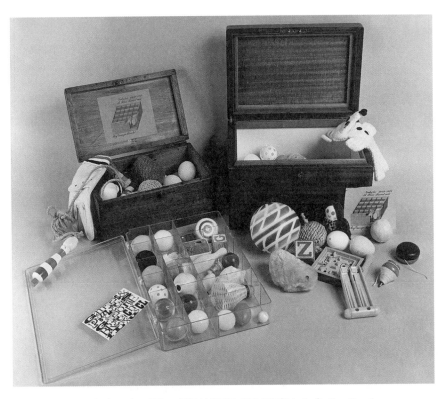

〈그림 17〉 조지 브레히트, 〈발로시/플럭스 여행 기구(Valoche/A Flux Travel Aid)〉, 다양한 사례, 1960년경~1975년. 디자인: 조지 머추너스. 혼합 재료가 담긴 나무와 플라스틱 상자, 사진: 브래드 이버슨. 자료: 길버트·라일라 실버먼 플럭서스 컬렉션, 디트로이트.

하는 것보다 더 기본적이며 근본적인 소통 형태를 구성한다."[38]

보이지 않는 재료의 공유 경험을 전제로 하기에, 일반적으로 플럭스키트와 특히 〈손가락 상자〉는 레빈의 의미에서 보면 분명하게 공동사회—구축이라는 하나의 소통적인 차원을 갖는다. 플럭스키트는 위에서 논의했던 플럭서스 영화와 이미지가 상당히 복잡하다는 진실 묘사 미술의 시각적인 모델을 투시화법으로 조절되고, 조절하는 것이 아니라, 개인을 더 큰 사회적 혹은 환경적 맥락으로 연결하는 근본적으로 능력을 부여받은 미술의 경험을 위한 감각 정보를 제공한다. 다른 플럭서스 예술가들이 유사한 목적을 위해 감각들, 특히 후각과 미각을 유발했음에 놀라지 말아야 한다.

냄새의 사회적 차원을 탐구하는 클래센(Constance Classen) · 하우즈(David Howes) · 시넛(Anthony Synnott)은 공저인 『아로마: 냄새의 문화사(*Aroma: The Cultural History of Smell*)』에서 향수를 존재론적 사고, 사회적 교감과 분류에 연결하고 있다. 그들은 방향을 가지고 있는 시각을 무정형의 향수와 대조하고, 서구의 주류적인 가치에 의해 역사적으로 결정되는 것으로 향기의 불명예를 설명한다.

냄새는 쉽게 가두거나 억제할 수 없으며, 특정 경계를 넘어 다른 요소들과 섞여 향기 전체를 형성한다. 그러한 감각적 모델은 사생활, 개별적인 구분, 피상적인 상호작용을 강조하는 현대의 선형적인 세계관과 대조적일 수 있다.

이것은 후각에 관심을 두는 사회는 모든 구성원을 문화적인 향수 속으로 조화롭게 결합하는 평등주의적 유토피아일 것이라는 점을 시사하는 것이 아니다. 앞으로 보게 되겠지만, 후각 코드는 종종 인간을 통합하기보다는 분열시키고 억압하는 역할을 할 수 있다.

오히려 그것이 시사하는 점은 냄새가 근본적인 열등함, 경계를 침범하는 경향과 그 정서적인 효능에 의해 추상적이고 비개인적인 근대성이라는 체제를 위협하는 것으로 느껴지기 때문에 오히려 하찮게 여겨진다는 점이다. 현대사회는 우리가 감정과 거리를 두어야 한다는 점, 사회적인 구조와 분류는 정서적이지 않고 객관적이거나 합리적인 것으로 보여야 한다는 점, 개인의 경계가 존중되어야 한다는 점을 요구한다.[39]

근본적인 열등감, 정서적인 효능, 향수의 물리적인 무정형성은 심각하게 애매한 현대 서구 세계의 사회적, 철학적 체계와 그것을 연관시킨다.

플럭서스 예술가인 사이토의 〈냄새 체스(Smell Chess)〉는 향수가 서구의 주류 문화에서 어떻게 주관적으로, 그리고 좀 더 보편적으로 기능하는지를 실험한다(〈그림 18〉).[40] 그녀는 특정 향수들(한 작품에서는 향신료들의 향수)을 체스 조각들에 할당함으로써, 후각 코드가 고도로 연출되고 의식화된 체스 게임의 움직임에 풍자적인 대위법을 만들어내는 향수의 경계 침범 경향과 정서적인 효능으로 인간들을 구분하고 억압하는 데 어떻게 도움을 주는지를 보여준다. 각각의 경기자는 신중하게, 아니 친밀하게, 향수병 조각들을 들고서 그것이 무엇인지 알아내려고 냄새를 맡으며, 그에 따라서 그것들을 움직인다. 그러므로 사이토의 〈냄새 체스〉는 사회 속에서 개인들의 신분과 움직임에 향수를 연결하며, 그것을 사회적인 경계와 유동성에 대한 감각적인 대위법으로 제시하기도 한다.

1976년에 베를린에 지어진 플럭서스 미궁을 위해 〈냄새 체스〉 방의 크기를 변경하는 일이 (결코 실현되지는 못했지만) 계획되었다. 밀러가 그 프로젝트의 공동 작업자인 머추너스에게 보낸 서신에는 신체적인 연관성이 잘 드러나 있다. 즉 "냄새 나는 방이 필요했다. 냄새. 아마도 출입문이 방

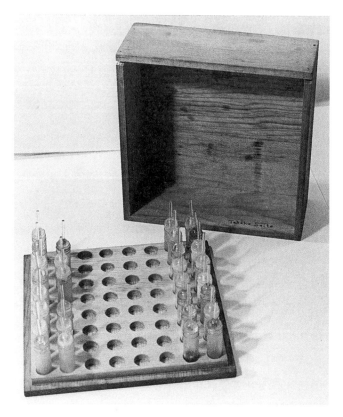

〈그림 18〉 다카코 사이토, 〈냄새 체스(Smell Chess)〉, 유리병이 든 나무 상자, 1964~1965년. 8 x 8 x 3⅜인치. 사진: 로리 투치. 자료: 길버트 · 라일라 실버먼 플럭서스 컬렉션, 디트로이트.

귀 쿠션(whoopee cushion)이나 바닥 어딘가가 방귀 쿠션일 수 있다. 그러면 우리는 유황 냄새를 맡을 수 있다." 속이 부글거림과 관련된 방귀 쿠션과 유황 냄새 외에는 실현되지 않았던 냄새가 나는 방은 타르, 대마초, 에어로졸의 냄새가 포함되어야 했다.[41] 역겨운 체취에 시달려 방에 들어오는 방문객은 다른 방문객이 그런 냄새를 만들어냈는지 잠시 궁금해할 수도 있고, 다른 냄새들 ― 뜨거운 타르의 끈적끈적한 냄새, 대마초의 톡 쏘는 냄새, 향신료나 꽃의 달콤한 향기 ― 이 그것과 뒤섞였음을 깨달을 수도 있다. 각각의 경우 냄새는 단독으로 또는 복합적으로 방문자들로부터 매우 다양한 반응들뿐만 아니라 다양한 정서적인 연합들도 끌어낼 것이다.

냄새는 〈냄새 체스〉와 〈냄새 룸(Smell Room)〉 그 어디에서나 다른 느낌들로부터 고립되는 것을 의미하지 않았다. 신중하게 열어야 하는 작더라도 호소력이 있는 병들은 그래서 체스판 위에서 손으로 이리저리 움직였다. 출입구는 열리고 방은 빙 둘러 보인다. 두 경우에 냄새는 움직임과 연결되어 있다. 손에 든 조각들이나 인간 신체는 체스판 위에 있는 다른 조각들이나 방에 들어온 다른 방문자들과 관련지어 시공간을 통해 움직인다. 작품들은 향수가 그 근본적인 열등감에도 불구하고 심오하게 사회적인 느낌이라고 주장한다. 즉 플럭서스에서 향수는 근본적으로 열등한 냄새의 느낌을 공유하는 느낌으로 만듦으로써 공동사회를 현상학적으로 구성한다.

물론 향수는 분명한 물질적인 정체성이 없다. 왜냐하면 클래센, 하우즈, 시넛이 지적하고 있듯이 "냄새는 쉽게 가두거나 억제할 수 없으며, 특정 경계를 넘어 다른 요소들과 섞여 향기 전체를 형성한다." 그들은 계속해서 "후각적인 신호는 후각 뉴런의 말단에서 작은 머리카락 같은 섬모들을 경유한 후 정서와 기억의 심장부인 두뇌의 대뇌변연계 영역으로 전달된다"[42]

라고 말한다. 그러므로 〈냄새 체스〉와 〈냄새 룸〉의 환기하는 효과들은 생리적인 기반을 갖는다. 냄새의 극단적인 내면성은 냄새를 기반으로 한 작품이 인간의 뇌에 직접 도달할 수 있게 해주는데, 이는 우리의 인지 능력이 실제로 사물 자체에까지 도달하며, 퍼트남의 말처럼 지각이 "단순히 사물에 의해 사람의 주관이 영향을 받는 것이 아니다"[43]라는 것을 정확하게 보여준다.

그러나 냄새가 공동으로나 개별적으로 경험된다는 사실은 향수가 언어처럼 하나의 의사소통 체계로 분석될 수 있다는 점을 의미하지 않는다. 언어와 달리 냄새는 "자극과 기호, 물질과 관념 사이에서" 발생하는 주요한 형태의 경험을 제공하기 때문이다.[44] 냄새의 정서적이며 기억에 기반을 둔 연관성은 물질 그 자체와의 직접적인 접촉으로 생겨나는 것이지 그 재현이나 재생산으로 생겨나는 것이 아니다.

클래센, 하우즈, 시넛은 "냄새가 관계하는 한에서는 물질과 의미는 어떠한 점에서는 (항상 초연해 있는) 기호론자의 관점에서 보면 혐오스러운 것이라는 '혼합성 액체'가 된다. 이것은 기호론자가 짐을 떠넘기려고 찾는 엄밀하게는 무관계성 (혹은 무언가 다른) 양분을 확립한다"[45]라고 지적한다. 냄새가 기호학적으로 초연해 있지 않기에, 말하자면 기표와 기의 사이에는 어떤 기호학적인 양분이 없기에, 냄새는 경험될 수 있고 기억될 수 있다는 생생함에도 불구하고 언어의 매개된 포맷에는 기껏해야 잘못 어울리는 것이다.[46]

이것은 몇몇 저명한 인식론자들이 냄새의 유용성뿐만 아니라 일부 맥락에서 관련된 후각의 유용성에도 자격을 부여하는 이유를 설명해 줄 것이다. 예를 들어 가드너(Howard Gardner)는 자신의 책 『마음의 틀: 다중 지능 이론(Frames of Mind: The Theory of Multiple Intelligences)』에서 "비록 감관

체계의 예민한 이용이 인간 지능에는 분명한 후보라고 할지라도, …… 예리한 미각이나 후각과 관련하여 이러한 능력은 문화 전반에 걸쳐 특별한 가치가 거의 없다"[47]라고 기술하고 있다. 그리고 아른하임(Rudolf Arnheim)은 시각과 마음의 등식을 내세우면서 "우리가 냄새와 맛에 빠져들 수 있지만, 그것들로는 생각하기 어렵다"[48]라고 주장한다.

많은 플럭서스 작품들은 비록 많은 대중에게 거의 알려지지 않았다고 할지라도 맛과 냄새를 통해 기능한다. 예를 들어 놀즈는 세 편의 음식 이벤트, 즉 〈샐러드 만들기(Make a Salad)〉(1962), 〈수프 만들기(Make a Soup)〉(1962), 〈같은 점심(The Identical Lunch)〉(1967~1973)을 제작했다. 그러나 그러한 작품의 후각적, 미각적 요소들은 여백으로 밀려나는 경향이 있다. 이것은 1960년대 초의 "영웅적인" 시기 이후에 예술 운동을 재생시키려는 시도라고 일상적으로 묘사된 플럭스연회(예를 들면 청결한 음식이나 칵테일 음식을 나열하는 특징이 있음)라는 식사(meals) 시리즈에서 확실하게 사실로 드러난다. 이러한 연회들은 1967년의 크리스마스, 1968년과 1969년의 신정, 그리고 1978년에 머추너스가 죽을 때까지 간헐적으로 열렸다(그 이후로는 개별적인 플럭서스 예술가들이 음식으로 작업을 계속했다). 이 연회의 음식이 첫 번째 식사에서는 증류 커피, 차, 토마토, 프룬 주스(모두 물처럼 맑더라도 맛은 유지하고 있음)가 나왔고, 두 번째 식사에서는 치즈로 채워진 달걀 껍질, 원두커피(brewed coffee),[49] 국수, 세 번째 식사에서는 두 가지 무지개 색의 음식이 나오는 등 다양한 음식이 제공되었다.[50] 머추너스도 단일 식사와 관련된 시리즈를 상상했는데, 거기서 모든 음식은 생선(사탕, 음료수, 아이스크림, 아스픽, 페이스트리, 푸딩, 샐러드, 차)이나 우유와 같은 모든 음식이 같은 기반을 가졌다. 방에 가득 찬 예술가들이 달걀에 대해 논의하는 것을 상상해 보라. 치즈 계란은 어떻게 쿵쾅거리며, 우동 달걀 돌리기

는 어떠한가? 아니면 음료의 재료나 모든 생선 요리의 순서를 결정하는 것은 어떠한가? 이윽고 고도로 주관적이고 광범위하게 사회적인, 그리고 익살스러우며 진지한 단일 식사는 분명히 미각적인 지각과 지식에 관한 것이었다. "여기서 이 커피 달걀을 드십시오, 그것은 나무 마개의 향기가 납니다." "물고기 젤로는 어떻습니까? 나는 소금을 뿌려 먹는 것이 더 좋겠습니다." "그 우동 달걀에 일부 검정 크림을 뿌린 것은 어떻습니까?"[51]

쿠이퍼스(Joel C. Kuipers)는 「웨예와에서 맛의 문제(Matters of Taste in Weyéya)」라는 글에서 어떻게 "맛을 내는 재료들이 주어진 문화, 때로는 실제로 메시지를 전달하는 방식에서 체계적으로 명령되는가"에 대해 기술하고 있다.[52] '달다', '짜다', '쓰다', '맵다', '시다', '싱겁다'와 같은 여섯 가지 기본적인 서술 용어는 문화를 초월하지만, 특정 사회에서 각각의 의미와 특정 요리에서 그 조합은 문화적으로 다를 수 있다. 쿠이퍼스는 웨예와 문화에서 맛의 상황적, 의식적(儀式的), 형태학적 표기, 그리고 그것의 진화와 연속성을 분석한다. 미국 문화에서는 확실히 맛에 관한 관용어와 경험이 잘 표기되어 있으며, 이것은 머추너스의 연회에 등장하는 끓인 음료수와 재미가 넘치는 달걀이 작용하고 있는 바를 엄밀하게 말한다. 때때로 기대는 은밀하게 반전될 것이다. 즉 같은 것으로 보이는 증류 커피 한 잔으로 식사를 시작할 것이지만, 분명하고 향긋한 토마토 주스 칵테일로 끝낼 것이다. 예를 들어 생선으로 만든 달콤한 것, 예를 들면 달콤한 생선 아이스크림의 개념은 역겹게 들리겠지만, 그것은 단순히 관습의 이유 때문만은 아니다. 모두 생선 요리로만 이루어진 식사의 경우 식사하는 사람의 기대는 근소한 차이로 압박을 받을 것이다. 즉 생선 아페리티프, 생선 음식, 생선 음료수, 생선 디저트. 일단 표준이 설정되면, 이러한 이상한 음식 목록조차도 단지 경험을 위해 시도할 만한 가치가 있는 것이다.

플럭서스 미각 작품의 다른 예들은 한 끼 식사에서 풍미의 전통적인 연속성을 유사하게 방해하는 어떤 임의성의 특징을 갖는다. 보티에는 1963년에 니스에서 열린 플럭서스 축제를 〈플럭스 미스터리 푸드(Flux Mystery Food)〉로 시작하면서 식품점에서 상표가 붙지 않은 같은 크기의 캔을 구입하고서 리치 견과류(첫 번째 퍼포먼스에서처럼)나 연어, 캔 소시지나 독일식 김치 등 캔 안에 들어 있는 것은 무엇이나 먹었다. 1966~1967년에 그는 머추너스가 "플럭스 미스터리 푸드"라는 상표를 다시 붙인 각각의 캔으로 이 주제의 변주를 시작했다. 이러한 플럭서스 음식 작품들에서 그 음식은 같거나 매우 유사하게 보였으므로, 시각에 의한 차별화는 먹는 경험의 주변으로 밀려난다. (아이스크림이나 사탕의 단맛 같은) 습관적인 맛의 표시들은 변경되거나 문화적으로 분포된 미각적인 기대에 도전하고 개인적인 경험을 확대하기 위해 먹어 치울 준비가 될 때까지 음식들은 알려지지 않은 채로 남겨졌다. 다른 플럭서스 음식 작품은 먹는 의식(儀式), 음식과 비음식 사이의 연관성, 개인위생과 자제력에 몰두하는 사회의 특징인 음식에 대한 강박적인 측정과 계산을 강조했다.

1967년부터 놀즈는 매일 같은 시간에 첼시에 있는 리스 푸드 다이너(Riss Foods Diner)라는 음식점에서 버터로 굽고 마요네즈를 바르지 않은 통밀 참치 샌드위치와 한 잔의 버터밀크 혹은 그날의 수프처럼 같은 메뉴의 점심을 먹기 시작했다. 코너(Philip Corner)는 이것을 확장된 명상, 악보, 일지로 만들었다.[53] 그 행위를 반복하는 것은 식사가 일상적인 활동에 대한 자아 의식적인 성찰이 되게 했다. 이에 친구들과 관심을 가진 예술가들이 합류했다. 영수증들을 모았고, 식사에서의 사소한 차이점들이 기록되었다. 그러므로 〈같은 점심〉은 특정한 식사를 하는 사람의 맛과 습관에 대해 신중하게 문서로 된 경험이 되었다. 1971년 머추너스는 그것들 "모두를

믹서기에 넣자"[54]라고 각색을 제안했다.

다른 플럭서스 음식 작품은 음식 항목과 비음식 항목 사이의 연관성을 만들어내고자 했다. 1969년에 놀즈는 머추너스가 신정 연회를 위해 "시트 포리지(Shit Porridge)"라고 후에 잘못 해석한 으깬 콩 요리를 준비했다. 같은 해에 그는 흰 것들(물감, 면도용 거품 등등)로 가득 채워진 먹을 수 없는 〈달걀〉 시리즈를 제안했다. 좀 더 최근인 1992년에 패터슨은 쾰른에서 열린 '플럭서스 바이러스(Fluxus Virus)'의 개막식에서 시트로엥 2CV 자동차(Citroën 2CV automobile) 아래서 오리 수십 마리를 구웠다. 이 모든 작품은 닮은꼴을 만들어내어 먹을 수 있는 무언가를 먹을 수 없는 무언가와 연관시킨다. 사실 미국에서는 알려지지 않은 시트로엥은 실제로 오리를 닮았지만, "시트 포리지"는 글쎄.

음식에 기반을 둔 플럭서스 작품의 마지막 범주는 측정과 계산을 포함한다. 예를 들어 1972~1973년, 머추너스는 자신이 사용했던 모든 음식 용기를 신중하게 수집했다. 그의 식단은 단조로운 것으로 유명했기 때문에, 그가 수집한 것에는 냉동 오렌지 주스 용기와 같은 유사한 용기가 엄청나게 많이 포함되었다. 머추너스는 모든 용기를 작품 〈1년(One Year)〉의 벽 개체로 조립했다.[55] 많은 다른 플럭서스 작품들이 양쪽에 똑같이 초점을 맞추고 있지만, 머추너스의 강박적인 축적은 강박적인 분류에서나 측정에서 논리적인 대위법을 가지고 있다.[56] 이 논의에서 특별하게 지적할 점은 1993년에 한 개의 치즈 벽돌을 계속해서 절반으로 잘라놓으면서 먹으라고 한 관객에게 보낸 안데르센의 초대장이다. 그는 정확한 분할을 위해 현미경을 준비했다.[57] 다른 많은 플럭서스 음식 작품들이 있지만, 내가 묘사했던 작품들은 음식과 맛으로 작업하는 플럭서스 예술가들 편으로 강하게 치우쳐 있음을 암시한다. 하지만 작품들을 분석하는 문제는 중요하다. 인

식론자들은 맛과 냄새에 대한 이론화를 거의 수행하지 못했으며, 미술사학자들도 미술에서 이 요소들을 고려하지 못했다. 따라서 플럭서스 음식 작품은 예술적 실천의 시각적 모델에 부합하지 않고 분석의 근거가 될 만한 실용적인 텍스트가 거의 존재하지 않기 때문에 사실상 소외되었다.

그러나 1960년대에 다감각적 사고를 이론화한 옹(Walter J. Ong)과 매클루언이라는 두 명의 문학적 인물에게서 그 지침을 찾을 수 있다. 1962년 매클루언은 자신의 대작 『구텐베르크 갤럭시(*The Gutenberg Galaxy*)』를 출판한 이후, 머리나 마음에 지나치게 의존하는 것으로 여겨지는 문학적 사고방식에 대한 자신과 다른 사람들의 비판을 모아 플럭서스의 섬싱 엘스 프레스(Something Else Press)와 함께 『베르비-보코-비주얼 탐구(*Verbi-Voco-Visual Explorations*)』라는 문집을 출간했다.[58] 한편 옹은 「이동하는 지각중추(The Shifting Sensorium)」에서 인간은 자신의 모든 감관을 통해 자신의 신체와 소통한다고 주장하면서,[59] "감관들의 비율이나 균형"이 한 문화에서 다른 문화에 걸쳐 어떻게 다양해지는지를 논의했다. 내 주장에 대한 함의는 플럭서스 작품에서 냄새와 맛의 강한 기반은 시각이 소리에 의해 수반되며, 거리가 멀어지면 냄새와 맛에 수반된다는 서구에서의 감관에 대한 표준화된 계층화와는 별개로 존재한다는 점이다. 그러나 이 중 마지막 두 가지 감각은 소수의 예술 형식들만을 겨냥할 수 있다고 생각되지 않는다. 다른 곳에서는 (위에서 언급했던 웨예와에서처럼) 이 두 감각이 최고의 지위를 차지한다.

필름과 플럭스키트에서처럼 식사는 사용자에게 소리, 촉각, 냄새 또는 미각을 기반으로 한 예술을 제시하든 제시하지 않든 간에 퍼트넘의 자연스러운 사실주의적 감각으로 보자면 경험으로서의 예술이라는 틀을 씌운다. 대부분의 플럭서스 작품은 예술에 재현적으로 접근하는 것을 거부한

다. 대신에 그것은 일반적으로 제시되거나 실제에 기반을 둔 것이다. 〈블링크〉의 이미지나 플럭스필름에서처럼 하나의 재현적인 방식을 선택하는 플럭서스 예술가조차도 서구식 환상주의의 교리를 약화하고 재현 그 자체를 여기서 논의했던 경험의 주요한 방식을 향하도록 밀어내기 위해 관습적인 재현에 대한 반대 목적에서 그것을 이용한다.

플럭서스 영화, 플럭스키트, 플럭서스 식사처럼 미각, 후각, 촉각 등 감각을 통해 주요한 정보를 생산하는 플럭서스 이벤트 또한 감각적인 기반을 갖는다. 브레히트의 〈드립 뮤직〉(〈그림 2〉 참고) 같은 전형적인 이벤트는 장소, 연주자, 공연 상황에 따라 거의 모든 상황에서 우연히 또는 선택적으로 발생할 수 있다. 브레히트가 1962년경에 육필로 작성하고 등사 인쇄한 다양한 작품들에 대한 그 자신의 악보는 이벤트에 대한 유사하고 우연적이며 비특정적인 형식을 제안한다(〈그림 19〉). 현악 4중주단이 악수하며, 꽃병이 피아노 위에 놓여 있다. 플루트가 조립되고 분해된다. 즉, 각각의 이벤트는 광범위한 경험들로 이루어진다.

이것들은 배려하는 탐구적인 형식이나 파괴적인 형식을 취할 수 있다(플럭서스에 대한 많은 설명은 이벤트들에 대한 인습 파괴나 파멸을 지나치게 강조하는 데 결함이 있으며, 그래서 그것은 단순한 반회화로서 간단히 해체되거나 알려진다).[60] 브레히트의 〈바이올린, 비올라, 첼로 혹은 콘트라베이스 독주(Solo for Violin, Viola, Cello, or Contrabass)〉(1962, 〈그림 20〉)와 백남준의 〈바이올린 독주(One for Violin)〉(1961, 〈그림 21〉), 이 두 이벤트는 일반적인 플럭서스의 범위를 파괴에서 비파괴로, 이벤트의 범위를 설정하는 데에 특히 유용하다. 이분법은 명확하다. 브레히트의 악보는 단지 "광택을 내는 것"으로 읽히지만, 백남준의 작품에서는 "퍼포머가 거의 알아차릴 수 없는 속도로 머리 위로 올렸다가 전속력으로 내리쳐 산산조각을 내는 것이었다."[61]

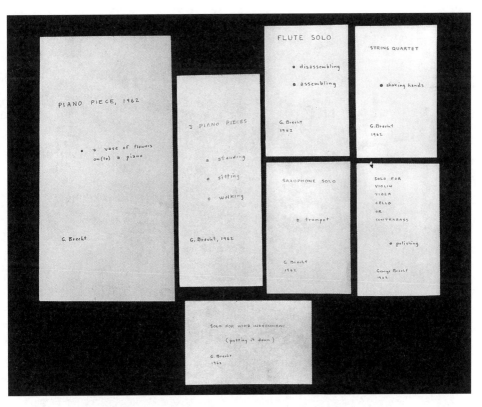

〈그림 19〉 조지 브레히트, 〈이벤트 카드(Event Cards)〉, 손으로 쓴 후에 등사, 크기 다양. 자료: 도서관 컬렉션, 게티 연구소, 로스앤젤레스.

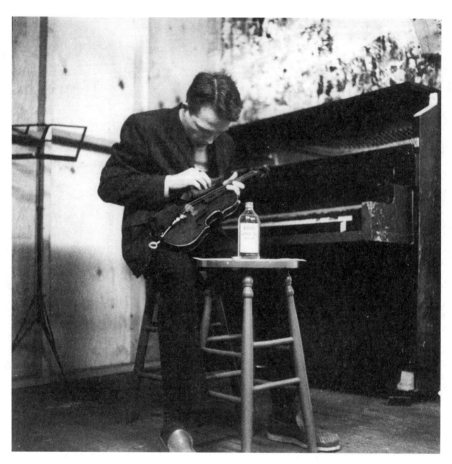

〈**그림 20**〉 조지 브레히트, 〈바이올린, 비올라, 첼로 혹은 콘트라베이스 독주 (Solo for Violin, Viola, Cello, or Contrabass)〉, 1962년, 뉴욕시 플럭스홀에 서 공연. 사진: 조지 머추너스. 자료: 길버트·라일라 실버먼 플럭서스 컬렉 션, 디트로이트.

이러한 이벤트는 같은 날 저녁에 진행되어 플럭서스의 배려와 파괴적 측면을 모두 보여줄 수 있으며 보호적인 것에서 허무주의에 이르기까지 다양한 경험적인 옵션을 제공한다.

또 다른 예시로는 1962년 독일 비스바덴에서 열린 첫 번째 플럭서스 축제에서 연주된 코너의 〈피아노 활동(Piano Activities)〉이 있다. 이 이벤트에서 히긴스, 머추너스, 놀즈, 윌리엄스는 예술협회의 오래된 작동하지 않는 피아노를 확실하게 파괴하는 데 가담했다. 그들은 악기를 파괴했지만, 무계획적이지 않았다. 〈그림 22〉는 멋진 동작을 보여준다. 즉 현들을 벽돌로 신중하게 문지르며, 망치를 사용할 바로 그 순간을 기다리는 인내를 보여주었다.

레빈에 의하면, "우리가 다루는 사물들은 항상 우리 손에서 받는 처우에 화답할 것이다. 그러므로 우리의 동작이 매우 배려하는 모습일 때, 그 동작은 그 사물들의 존재론적 진리의 훨씬 심오한 노출을 주의 깊게 다루었던 사물들로부터 되돌려 받는다."[62] 사물들과 그것들을 다루는 것의 상호관계성 개념은 의미가 있다. 레빈은 우리가 최소한 일시적으로 단순한 제스처에 초점을 맞춘다면, 그래서 그것들로부터 그 부수적인 연합을 박탈한다면, 근본적으로 복수 경험의 가능성을 추론한다. 배려는 많은 형식을 취한다. 즉 레빈의 요점은 의미가 본능적인 기반을 가진다는 점이다. 내가 서술한 세 이벤트에서 예술가들은 악기들을 광택을 내거나 박살을 내거나 변경시킴으로써 많은 차원에서 그 악기들에 대해 알게 된다. 순차적인 의미가 신체적인 행동에 추가된다.

그러나 의미의 본능적인 기반은 이벤트의 내부적인 논리를 일부 설명할 뿐이다. 여태까지 논의한 악보가 의미하는 것처럼, 이벤트는 실제로 그리고 개념적으로 뉴스쿨에서 열렸던 케이지의 1958~1959년 음악 작곡 수업

〈그림 21〉 백남준, 〈바이올린 독주(One for Violin)〉, 1961년. 1962년 뒤셀도 르프에서 백남준의 퍼포먼스. 사진: 조지 머추너스. 자료: 길버트 · 라일라 실버먼 플럭서스 컬렉션, 디트로이트.

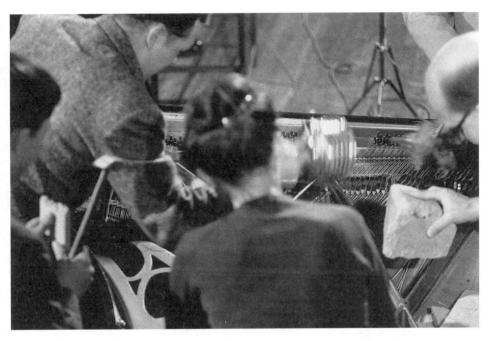

〈**그림 22**〉 필립 코너, 〈피아노 활동(Piano Activities)〉, 1962년, 비스바덴예술협회 공연. 사진: 작가 미상. 자료: 길버트·라일라 실버먼 플럭서스 컬렉션, 디트로이트.

에서 유래했다. 그러므로 이벤트는 시간(광범위한 의미에서는 리듬)이 음악성의 결정적인 표준이 되는 케이지의 음악적 어법과 어느 정도 관련된 것으로 이해되어야 한다. 케이지는 특정한 시간 내에서 일어난 소리는 무엇이든지 수용했다. 그러한 소리는 음악을 결정했지만, 평범한 의미에서는 아니었다. 주의력과 집중력(청취자의 의도)이 요구되며, 그렇지 않다면 소리는 소음에 불과하다. 이와 유사하게 브레히트의 이벤트에서는 미니멀적 구조와 축소된 형식이 당면한 활동에 참가자가 초점을 맞추도록 유도한다. 정체불명의 이벤트를 묘사하는 〈그림 23〉에서 퍼포머의 집중도가 두드러진다. 당면한 행동에 초점을 맞추기 때문에, 이벤트 형식은 정치적 행동주의나 예술가들의 개인적 자아와 잘 맞지 않는데, 이것이 한편으로는 관객과의 교류를 명확하게 하며, 다른 한편으로는 자기표현을 해야 한다. 그래서 이벤트의 음악적인 기반이 근본적으로 추상적이며, 심지어는 심미적인 예술 형식이라는 것을 의미한다고 제안하는 것은 혼란스러운 문제인가?

음악을 근본적으로 본능적이라 했던 하이데거의 묘사는 이벤트에서 음악적인 생각의 긍정적인 영향을 확신시킨다. 그는 음악이 "모든 형식의 구체화, 전체화, 환원주의를 대변하고 격려한다. 그리고 항상 일시적이고, 항상 의문을 제기하며, 존재들의 있음이란 그러한 것이어서 그 존재들은 스스로를 다양한 해석에 맡긴다는 사시을 항상 경계하는 인식론적인 겸손, 즉 엄격한 실험적인 태도를 격려한다"[63]라고 말한다. 여기서 "존재"에 대한 하이데거의 언급은 제약을 두지 않는 이벤트의 음악적인 본성에 적합하다. 음악 일반과 이벤트 특수가 조장하는 "인식론적인 겸손"은 그 일상적인 측면, 그 직접성, 그 실험적 특질, 그 일시성, 복수의 실현에 대한 유효성, 그리고 그 엄격한 시간의 안배와 친밀한 관계를 갖는다.[64] 바이올린

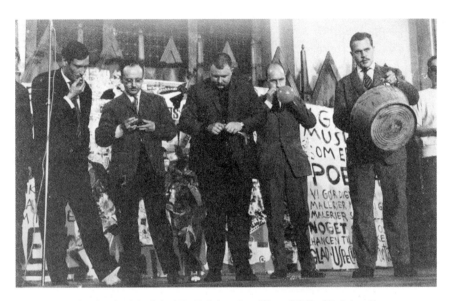

〈그림 23〉 작가 미상 작품, 플럭서스 페스티벌, 코펜하겐 니콜라이 교회 1962년. 왼쪽부터 아서 코프케(Arthur Køpke), 미상, 볼프 포스텔, 에밋 윌리엄스, 딕 히긴스. 사진: 에릭 안데르센. 자료: 에릭 안데르센.

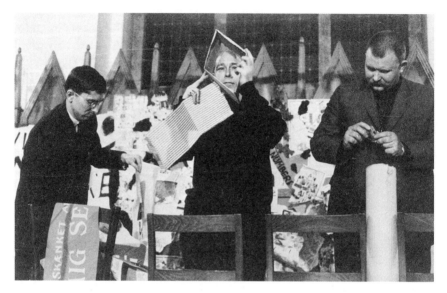

〈그림 24〉벤 패터슨, 〈페이퍼 뮤직(Paper Music)〉, 1962년. 플럭서스 페스티벌 코펜하겐 니콜라이 교회. 왼쪽부터 조지 머추너스, 에밋 윌리엄스, 볼프 포스텔. 사진: 시스 야르너. 자료: 에릭 안데르센.

을 광택 내거나 파괴할 수 있으며, 피아노를 꽃병으로 장식하거나 내부를 들어낼 수 있고, 패터슨의 고전 이벤트인 〈페이퍼 뮤직(Paper Music)〉(〈그림 24〉)의 경우에서처럼 종잇장을 신중하게 기록하거나 둘둘 말 수 있으며, 조각으로 찢을 수 있고, 관객에게 던질 수도 있다.

그래서 이벤트에 내재하는 음악성은 서구의 주류 인식론을 비판하는 반면에 구조화된 부수적인 지식 대형(예를 들어 미술사, 음악학, 철학, 문학)의 "구체화, 전체화, 환원주의"도 해체한다. 이벤트의 음악성은 어떤 "존재에의 열림"(하이데거의 용어)을 가능하게 하는데, 그것은 케이지의 작곡에서 강하게 드러나는 특징이다. 그러므로 해체 과정은 예술가들과 관객이 많은 설명적, 구축적, 해체적 경험을 찾아낼 때만 일어난다.

하이데거에 대해 언급하는 레빈은 경험뿐만 아니라 계몽주의에서 유래하는 비전에 관한 철학적 태도와 관련지어서도 시각적으로 습득한 지식과 청각적으로 습득한 지식을 구별한다. 비전에 뿌리를 둔 "현존의 형이상학"은 비전이 "시각적인 형태를 보는 바에 의해 움직이지 않고, 무표정하며, 감동되지 않는 관찰이나 명상으로 귀결되며, 권력에의 의지에 따라 내몰리는 경향이 있고 종종 그러하다."[65] 그러나 청취하는 행위는 상대적으로 상호작용적이며 의사소통적이다. 레빈과 마찬가지로 하이데거의 경우에 "존재의 열림"에 대한 이상적인 감각기관은 말, 듣기, 음악을 판별하는 귀이다. "상호작용적이며 수용적인 규범 설정에서 정보를 얻은" 레빈은 "듣기가 매우 다른 에피스테메(episteme)와 존재론, 즉 의사소통적인 합리성에 기반을 두고 있으며, 우리의 역사적인 잠재력의 발전적이고 해방적인 발전을 허용하는 매우 다른 형이상학을 생성한다"[66]라고 기술한다.

플럭서스 자료들은 정치적인 이데올로기를 구축하는 것이 아니라 주요 경험을 위한 맥락(플럭스키트와 이벤트)을 제공하기 때문에 엄밀하게는 그러

한 해방적인 의미에서 유용하다. 다감각적이고 퍼포먼스적인 수단을 통해 지식을 얻을 수 있는 기회를 제공한다는 점에서 플럭서스는 고정되지 않고, 지정되지 않으며, 아마도 무법 상태의 의미에서 정치적인 함의를 갖는다(때때로 공유하는 경험, 형식과 내용의 요약은 구체적인 생각이라고 칭하지만, 구상시와의 혼동을 피하기 위해 나는 그것을 이후로는 "상황"으로 칭하겠다).

진짜라는 문제

직접적인 지각, 주요한 정보, 구체적인 지식과 경험 자체는 현재의 예술 철학적 풍토에서, 특히 플럭서스와 같이 일반적으로 정치적 동기가 있고 광범위하게 해체적인 것으로 묘사되는 운동에서는 유지하기 어려운 가치이다. 예를 들어 데리다(Jacques Derrida)는 『그라마톨로지(De la grammatologie)』에서 하이데거의 경험, "존재에의 열림"을 서양 철학에서 선험적 기의의 증거라고 비판한다. 즉 "그것은 경험 개념으로서 형이상학의 역사에 속하며, 우리는 말소 상태에서만 그것을 이용할 수 있을 뿐이다. '경험'은 관계성이 의식의 형태이든지 아니든지 간에 현재성의 관계성을 항상 지칭해 왔다."[67]

경험주의와 경험에 대한 순진한 비판을 동시에 피해야 한다고 경고한 데리다처럼,[68] 미첼은 검증되지 않은 경험주의의 위험성을 올바르게 지적하고 있다. 즉 "경험주의를 미학적인 경험으로 다시 기술하는 것은 형이상학에서 새로운 학문으로 해방하는 것으로 광고하지 않는다면, 아무런 문제가 없을 것이다. 경험주의적인 전통의 소위 직접적인 지각 메커니즘은 간접적이고 상징적인 매개라는 개념으로 가득 차 있다."[69] 만약에 내가 주

장하는 대로 플럭스키트와 이벤트가 주요한 경험을 만들어낸다면, 플럭서스를 미학적인 것으로 내가 다시 기술하는 것은 플럭서스 경험에 대해 단순히 신비스럽게 만드는 일관되지 않은 종교가 될 위험이 있다. 그러나 미첼은 "담론이 해체로 인해 그 궁극적인 기반을 얻기 전에, 그리고 얻기 위해 경험이라는 개념의 자원을 체험하고 소모하도록 강요당한다고 일종의 곡해와 주장을" 계속한다.[70]

즉, 데리다의 주장처럼 경험이 해체되어야 하고, 미첼의 주장처럼 그것이 담론의 산물이라 할지라도 플럭서스 작품의 경험적인 차원은 그럼에도 불구하고 사람들을 현실 세계와 서로 연결하고, 장소와 집단에 대한 개인의 소속감을 확장하는 존재론적 지식을 제공할 수 있는 (실제적이거나 경험에 근거한 담론을 통해) 능력을 가지고 있다. 미첼을 따르자면 플럭서스 사물과 퍼포먼스의 존재론적 핵심으로 진짜 경험을 위치시키는 것이란 부정확한 것처럼 보인다고 할지라도, 플럭서스 작품에 의해 야기되는 미학적인 정서는 확실히 실제적인 것으로 경험된 것이다. 이것은 물론 형이상학의 유혹이다. 다시 말하면 플럭스키트와 이벤트, 그리고 그래픽과 사물들의 경험주의적이고 경험적인 기반은 미술로서 의미가 있는 것을 의미한다. 주요한 정보 그 자체는 매우 일시적이며, 경험이 개인이나 그룹에게 중요하게 여겨지는 구조로 설정되는 순간부터 이는 부수적인 것이 된다. 플럭서스가 관객에게 유발하는 광범위한 의미와 연상을 설명할 수 있는 체제를 고안해 내기란 불가능하다. 대신 플럭서스는 그 자체로, 즉 평범하고 단순한 다양한 주요 경험과 현실과의 상호작용을 만들어내는 것으로 이해하는 것이 더 적절하다. 이것은 예를 들어 플럭스키트의 값싼 재료가 뉴욕의 캐널가(Canal Street)에 있는 두 번째 쓰레기통에서 어떻게 나왔는지, 〈플럭스 플러그스〉가 1960년대와 1970년대의 성적 혁명 시기에만 어떻게 구상될

수 있었는지, 존스가 인간 공연자를 기계 장치로 대체함으로써 어떻게 음악적인 기교를 해체했는지(《그림 25》)에 관해 해석적으로 연구하는 것에서 대부분 배울 수 있다는 점을 부정하는 것은 아니다. 그러나 이러한 관찰은 플럭서스 작품들이 만들어낸 복잡하고 경험적인 표면들의 단면만을 설명할 뿐이다.

이벤트와 플럭스키트는 부수적인 경험에 대한 주요한 경험, 즉 해석이나 연상의 가치를 존재론적으로 주장한다. 비록 존재하더라도 부수적인 경험은 작품의 요점이 아니다. 즉 플럭서스는 포스트모던적 의미에서 보자면 메타 담론이 아니다. 더욱이 플럭서스를 경험으로 설명하는 것은 그 중요성에 대해 다른 주장들로 설명하지 못하는 것은 아니다. 오히려 플럭서스에서 주요한 경험이 최고라고 주장하는 것은 작품에 특정적이고 영구적인 의미를 부여하는 어떤 움직임을 반박하는 것이다. 그래서 이러한 논의는 그 유형들을 교착상태에 빠지게 한다. 즉 우리는 미첼의 적절한 용어들을 빌리려고 언어의 영역을 초월하여 "중간 기호들의 체제를 통해 불분명하고 되돌릴 수 없도록 세계와 거리를 두는 것처럼" 보이는 단일 의제를 경험의 명백한 블랙홀로 추방하기 위해서만 그것에 대한 기능주의자의 이상주의로부터 작품을 해방했다.

이번 장의 나머지 부분은 교착상태를 협상하고, 진짜 경험 세계에 플럭서스를 위치시키지만, 그와 동시에 플럭서스 사물들을 이해하기 위한 담론적 맥락을 만들어내기 위한 시도를 제시한다. 결국 플럭서스 사물들의 경험주의는 진공 상태에서 구상된 것은 아니었다. 플럭스키트와 이벤트를 통해 예술가들은 만연한 심미적 관습에 따라 작품에 가치를 매기는 예술계에서 "실제"이거나 실제처럼 보이는 무언가에 접근하고 있었다. 따라서 경험적 역동성에 대한 해석은 문화적으로 구체적이어야 하며, 규범적인

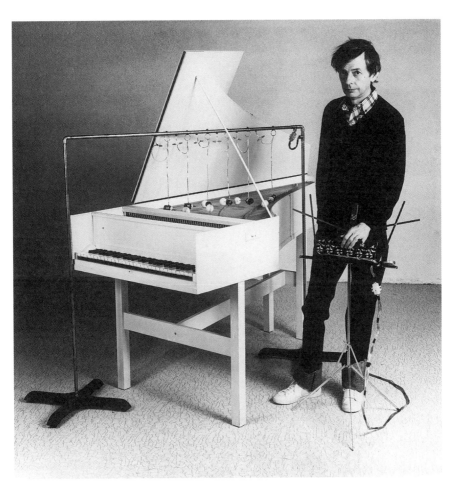

〈그림 25〉 조 존스, 〈플럭스하프시코드(Fluxharpsichord)〉, 1980년, 사진: 브래드 이버슨. 자료: 길버트 · 라일라 실버먼 플럭서스 컬렉션, 디트로이트.

예술적 관행에 비해서는 급진적일지라도 아방가르드에 비해서는 관습적일 수 있다. 뒤샹을 생각해 보라. 이 점은 제2장에서 다시 다루겠다.

그러나 거의 모든 플럭서스 예술가들은 예술적인 습관의 세계로 물러나 미니멀한 플럭스키트와 이벤트를 결코 영원히 만들어내지 않을뿐더러, 〈블링크〉 그래픽이 나타내고 있는 것처럼 전통적인 예술적 미디어로 작업한다. 플럭서스는 "세계에 진실한 접근을 보장하는" 척하면서 독점적으로 경험주의적인 제작은 분명히 아니다. 그것은 원래 (표현주의에서처럼) 개인적인 표현이 시대적인 풍조였던 미술의 맥락에서 경험주의에 대한 권리를 주장했다. 오히려 하나의 프로젝트로서 플럭서스는 이러한 제안들이 미술과 문화에 일반적으로 함의를 가졌다는 믿음에서 진짜 사물들의 진짜 가치, 그리고 이 사물들로부터 지식과 경험을 유래시킬 가능성을 겸손하게 제안했다.

다윈파 예술사가인 디사나야케(Ellen Dissanayake)는 『예술은 무엇을 위한 것인가?(What Is Art for?)』에서 예술의 생산은 그것이 형식과 기능에서 언어와는 다르다고 할지라도 언어처럼 하나의 보편적인 생물학적 명령법이라고 주장한다. 그녀는 모든 사람이 (순수미술가들에 의해 만들어진 것처럼) 고급 예술에 대해 개념을 갖고 있지 않다고 할지라도 그들에 의해 생산된 미술은 "특별하다"라고 주장한다. 디사나야케는 개인적인 창작과 문화적인 규범을 똑같이 초월하는 예술의 세 가지 특성을 탐구한다. 즉 모든 사회는 예술을 생산한다. 예술 기관들은 사회 질서에 필수적이다. 그리고 예술은 사람들 사이의 심리적, 정신적, 지적으로 즐거운 참여 형식이다.[71] 그녀가 발견한 것은 플럭서스 경험을 예술로 설명하는 데에 도움이 된다.

「특별하게 만들기': 예술의 한 행동을 향하여」라고 이름 붙인 장에서 디사나야케는 예술에서의 쾌가 신념 체계에 따라 현실을 표시하므로 인간의

사회성을 촉진하기 때문에 그것을 하나의 생물학적 행동의 필요성으로 정의한다. 디사나야케는 연극과 의식(儀式)의 중요성과 그것들의 상호작용을 묘사한 후에, 다음과 같이 말한다.

예술은 일상적인 요소들(즉, 색, 소리, 언어)이 일상적인 것 이상으로 되는 배열로 그 요소들을 전용하면서 맥락이 아닌 요소들을 이용한다. 리얼리티는 우리가 현실이나 그 구성 요소를 당연하게 여기는 평소의 별 볼일 없는 상태에서, 그 구성 요소가 강조되거나 조합되거나 대조되어 메타 리얼리티를 획득하는 중요하거나 특별하게 경험되는 리얼리티로 전환된다.[72]

예술은 의미를 향해 "일상적인 것을 전용함으로써" 사물들에 이 메타 리얼리티(즉, 초월적 리얼리티)를 제공한다. 우리가 기존 체계와 관련지어 예술에 관해 생각하려고 노력할 때 "의미가 있는 것, 실제로 매우 많은 것"이 항상 상실된다는 사실은 플럭스키트와 이벤트는 사물이나 행동에 대한 그것들의 집중적인 연구에서 경험을 묘사하는 어떤 한 모델에 따라 구조화되지 않는다는 개념을 분명히 보여줄 뿐이다.[73] 오히려 이벤트나 플럭스키트는 메타 리얼리티적 계기이다. 즉 그것은 관람자나 사용자의 경험을 특별한 것으로 만든다.

디사나야케의 인문학적인 틀은 비록 그것이 예술을 평가하는 프로그램이 없다고 할지라도 미학을 허용한다. 즉 "자기를 자위하거나 조각하는 행위는 본질적으로 예술적인 행동이 아니다. 그 맥락을 벗어나서 미학적인 이유가 있기에, 퍼포먼스를 정교하게 행하는 것이 어떤 경우에는 '특별하게 되며', 특별하고 예외적인 경우를 리얼리티로 전환한다."[74] 플럭스키트와 이벤트는 예술이라고 칭하는 미학적인 상황의 내부와 외부에서 임기응

변으로, 그리고 사물에 따라 일상적인 리얼리티를 특별한 것으로 만든다. 비록 이 작품들이 때로는 상대적으로 전통적인 의미에서 (그 작품들은 미술관에서 보이며 콘서트홀에서 퍼포먼스로 되었음) 예술로 기능한다고 할지라도 회화적인 추상에 특권을 주었던 예술 맥락에서 작업하고 있는 뉴욕의 플럭서스 예술가들은 분명히 그 밖의 어떤 것을 동경했다. 플럭서스 예술가들은 그들 자신의 정서적인 세계를 추상적으로 전달하기보다는 오히려 가장 넓은 의미에서 미학적인 메타 리얼리티를 표방하면서 구체적인 일상 재료에 관객이 주의력을 가지도록 했다. 마틴이 언급하고 있듯이 "우리는 온전함과 충만함에 기여할 수 있는 이벤트, 경험, 정서, 감수성을 위한 여지를 우리의 삶에서 만드는 법을 배운다. 그렇지 않으면 실수로 우리는 불필요한 것으로 생각할 것이다."[75]

대중이 플럭서스 자료들과 상호작용하고 그것들을 자신의 상황에 맞게 적용하는 패턴은 플럭서스의 본질적인 유동성을 암시한다. 그리고 내 자신의 경험은 그것을 확신시킨다. 1966년에 일본계 플럭서스 예술가 그룹인 하이 레드 센터(Hi Red Center)는 뉴욕시에서 보도블록을 용제로 꼼꼼하게 닦아내면서 〈스트리트 클리닝 이벤트(Street Cleaning Event)〉 퍼포먼스를 했다(〈그림 26〉). 나는 어렸을 때부터 이 작품을 알았다. 내가 대학교에서 청소부로 일하게 되었을 때, 나는 그 작품을 떠올렸으며, 그것은 내가 내 환경과 심오하게 연관을 짓는 수단이 되었다.

덴마크의 플럭서스 예술가인 안데르센의 설치미술은 관객의 환경과 일상적인 삶 속으로 확장되는데, 재료들과의 연속적인 상호작용을 요구한다. 특히 성공한 그의 작품인 〈트래블링 월(Travelling Wall)〉(1985)은 통행인들에게 쌓아놓은 벽돌을 앞으로 나르도록 지시한다. 그러므로 통상적으로 평범했던 덴마크의 로스킬데(Roskilde) 광장은 자발적인 벽돌공들의 손

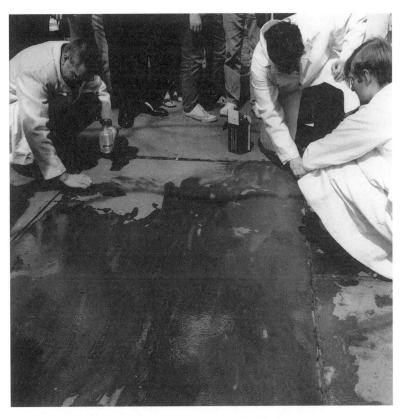

〈그림 26〉하이 레드 센터, 〈스트리트 클리닝 이벤트(Street Cleaning Event)〉, 뉴욕시, 1966년. 사진: 조지 머추너스. 자료: 길버트·라일라 실버먼 플럭서스 컬렉션, 디트로이트.

에 의해 벽돌탑, 통로, 도미노 벽으로 변신했다.

플럭서스는 종종 예술로부터 삶 속으로 스며들어 간다. 예를 들어 시카고 현대미술관 여성국에서 일하고 있는 나의 시어머니인 라인슈타인(Laurie Reinstein)은 현대미술에 대해 아는 것이 많다. '플럭서스 정신(In the Spirit of Fluxus)' 전이 1993년 [미네아폴리스 워커 아트센터(Minneapolis's Walker Art Center)로부터] 시카고에 도착한 후, 어느 날 나는 그녀의 거실에서 깨끗한 플라스틱 사각형 상자를 발견했다. 그것은 구획들로 나뉘어 있었는데, 그녀는 그 각각에 좋아하는 작은 물건, 즉 티켓, 볼, 핀과 다른 노리개들을 두었다. 그녀는 이것을 예술품이나 플럭스키트로 부르지 않았으며, 실제로 한 대화에서 그러한 제안에 당황하는 눈치였다. 왜냐하면 그녀가 "예술"을 행했던 바를 칭하는 것은 자만심을 의미했기 때문이다. 결국 예술은 미술관에 있는 것이며 전문가들이 행하는 것이다. 그 대신에 일종의 플럭스키트는 그녀에게 특별한 작은 사물들의 상자였지만, 금전적 가치, 희귀성과 장인적인 기술로 구별되는 것은 아니었다. 그럼에도 불구하고 그녀는 이 사물들을 특별한 장소에 모아둠으로써 상자를 들여다보는 사람에게는 그것들이 중요했다고 주장했다. 그 주장은 그녀의 삶과 관심거리에 관한 어떤 대화를 가능하게 만든다. 디사나야케의 용어로 말하자면, 그녀는 효과적으로 예술을 긍정적이고 인류학적인 의미로 만들면서 일상적인 것을 메타 리얼리티로 전용했다. 마틴의 관용법으로 말하자면, 그녀는 그렇지 않다면 의미가 없는 것으로 무시되었을 그녀 주위의 이벤트, 경험, 감성과 감수성을 위한 공간을 만든 것이다.

나에게는 평범한 재료와 경험에 가치를 매기는 것이 주체에 개방되는 동안에 주체에 대한 비판적인 관계성을 유지하는 감상적(냉소적인 것에 반대된 것으로), 공감적(소외된 것에 반대된 것으로), 인식적인 모델로 향해 나아

가는 것으로 보인다. 이러한 점에서 플럭서스는 세계에서 소유하는 느낌을 만들어내는 도구를 제공한다. 디사나야케는 문화적인 부흥을 "특별하게 만드는 것"과 연결하는 장에서 유사한 관점을 피력하고 있다.

디사나야케의 다음 저작인 『호모 에스세티쿠스(*Homo Aestheticus*)』는 예술의 이러한 중요한 기능을 확대하고 있다. 그녀의 논지는 예술이 "특정 상황에서 특정 방식으로 행동하는 유전된 행동 경향인데, 이것은 우리 종의 진화 과정에서 우리의 생존에 도움이 되었다"는 것이다. 그녀는 자신의 작업이 규범적이지 않다고 반복해서 말했지만, 플럭서스를 모델로 추정하는 것은 가능하다. 플럭서스는 우리의 생존에 도움이 되지 않을 수도 있는 우리의 유럽-미국 고급 문화의 요소들을 대체할 것을 제안한다. 디사나야케는 어떻게 사물들이 특별한 것으로 지각되며, 어떻게 예술이라고 칭하는 영역을 위해 선택했는지를 이 저작에서 다시 한번 지적한다.

"특별하다"는 것이 너무나도 엄밀하지 못하고 순진하게 간단한 것으로 보이거나 단순한 장식을 암시하는 것으로 보이지만, 비예술을 만드는 것과 일반적으로 다른 것으로서 예술을 만드는 것에서 행해지는 것의 일련의 작업을 쉽게 포괄한다. 즉 장식하기, 과장하기, 병치시키기, 성형하기, 변형하기 … 특별하다는 것은 또한 다른 단어에서 없는 배려와 관심이라는 긍정적인 요소를 나타낸다. 따라서 그것은 특별한 사물이나 활동이 지각적, 인지적 요소뿐만 아니라 정서적 요소, 즉 우리의 정신 기능의 모든 측면에 호소한다는 점을 암시한다.

그러므로 특별하게 만든다는 것은 인간의 정서, 지각, 인식을 포함하는 정신적인 기능들의 풍부한 상호작용이다. 그리고 예술(이러한 의미에서 플

럭서스 예술)의 미학적인 쾌는 우리에게 우리의 생존을 지지해 주는 이러한 상호작용에 대한 통찰력을 제공한다. 문화 속의 예술에 대한 대부분의 심리학적 설명에서 급진적으로 벗어난 이 이론에 따르면 비록 예술이 개인이나 심지어는 문화를 위한 것일지라도 그 예술이 반드시 심리적 트라우마의 부산물일 필요는 없다. 그 대신에 예술은 개인을 문화와 연결한다. 현대 서구 문화에 비판적인 디사나야케는 다음과 같이 말한다.

중대한 사물들에 관해 깊이 있게 배려하는 것은 유행에서 뒤진 것이며, 어떤 경우에든지 누가 인간의 배려를 좋아하고 흔적을 남길 시간이 있는가(아니면 시간을 허용하는가)? 인류 역사는 사람들이 극도의 고통과 시련을 견딜 수 있는 능력을 갖추고 있음을 보여주었다. 그러한 조건들은 일반적으로 삶에 대한 진지하고 종교적인 태도를 유발한다. 사람들이 전례가 없는 여유와 편안함, 풍요로움에서 살아남고 번영할 수 있는 준비가 되었는지는 현재 환경에서 전반적으로 시험을 받는 문제이며 그 대답은 희망적이지 않은 것 같다.[76]

심리치료사인 힐먼(James Hillman)은 특별한 것에 대한 디사나야케의 개념, 플럭서스 이벤트와 평범한 플럭스키트의 일상성을 공명하는 것과 관련지어 발견된 사물(뒤샹의 레디메이드에서처럼)을 예술로 묘사했다. 의미심장하게 발견된 사물은 예술의 종말(맨 처음 뒤샹의 경우가 해당하는 것처럼)을 나타내지 않으며, 오히려 힐먼의 경우에는 살아 있는 초월적인 메타 리얼리티의 시작을 나타내는 것이다.

일상적인 사물들은 살아 있게 되고, 메타포가 되며, 유머를 가진다. 더

이상 그저 케이마트(Kmart)나 일회용품, 녹슨 대들보나 낡은 자동차의 폐허가 아니다. 그것은 활성화된 사물들을 내가 보도록 해준다. 그래서 나는 예술이 우주혼(anima mundi)을 소홀하게 하는 것에 대해 죄가 있다고 생각하지 않는다. 그것은 발견된 사물과 더불어 내버린 물질들을 구조하고 이용한 것이다.[77]

"살아 있게 되는 사물들"의 경우에 살아 있는 것으로 간주하는 그것들의 지위에 대해 어떤 예측 불가능성이 인정되어야 한다. 이 예측 불가능성은 우리가 사물들을 이해하고 탐구하며 깊이 있게 생각하려고 노력해야 한다는 점을 의미하지 않는다. 그것은 발견된 사물 — 나의 목적을 위해 촉각성과 신체적인 현존을 유발하는 플럭스키트의 물질, 이벤트의 역동적인 논리, 그리고 플럭서스 생산물의 다양한 행동들을 구성하는 것 — 이 맥락적인 상호작용이라는 생동적인 느낌을 향해 확장된다.[78] 그래서 플럭스키트와 이벤트에서의 감각들의 상호작용은 역사 모델들, 플럭서스에 전형적인 예술 운동과 담론의 상호작용과 더불어 서구 이상주의자의 에피스테메에 대한 단순한 부정으로 비치지 않아야 한다. 오히려 플럭서스는 그 물질주의에서 인간의 생존, 즉 그 경험으로 생겨나는 폭에 관한 모든 종류의 증거라는 도식을 합리화하는 것에 대한 인간의 저항에 근본적으로 개입한다.

맨더(Jerry Mander)는 『지구촌 경제에 반하는 사례(The Case against the Global Economy)』에서 모든 인간의 생존에 필요한 요소인 경험의 모든 목소리에 대한 심오한 민주주의, 관용과 주의력을 주장한다.[79] 플럭서스 작품들의 폭이 넓고 그룹에서 플럭서스에 대한 다양한 관점들이 지속적으로 존재한다는 점은 다른 사람들의 관점들을 고려하는 데 따른 걱정, 불화와

긴장에도 불구하고 플럭서스를 심오한 민주주의의 모델로 만든다. 플럭서스는 행동을 각자 자신의 수동성 속으로 흡수함으로써 그 행동을 부정하는 행복한 다원주의가 아니라 오히려 뿌리에서는 갈라질 수 있을지 몰라도 차이에 대한 공통의 존경으로 한데 합쳐지는 민주주의이다.

플럭서스의 역사에서 가장 쇠락하기 쉬웠던 것으로 보인 나약한 순간들은 열성적인 회원들이 플럭서스를 속박하려고 시도했던 순간들이었을 것이다. 아직도 살아 있는 피조물인 플럭서스는 찔리는 것에 저항한다. 문화적으로 볼 때 그 몸부림치는 저항에는 생각할 거리가 많다. 한 플럭서스 예술가의 플럭스키트나 이벤트에서의 공동 퍼포머로서 우리는 만지며, 듣고, 맛을 보며, 느끼는 것만으로도, 예술뿐만 아니라 삶과 관련지어서도 삶을 풍부하게 만드는 장소의 느낌을 얻을 수 있다. 그것은 관습의 범위 내에 있는 풍요로움이다.

플럭스키트와 이벤트에서 평범한 사물들과 행동들을 탐구하는 것은 주요한 지식과 다감각적인 경험을 낳는다. 이러한 경험을 논의하는 것이 필연적으로 그것을 부분적으로는 부수적으로나 담론적으로 표현하는 것일지라도 그것은 플럭서스의 요점이다. 플럭서스 경험은 냉소적이고 생소한 것일 필요 없이 그것이 있는 그대로 그 신체적, 감각적 세계 내에 사람들을 근본적으로 위치시킨다. 그러한 물질성은 사물과 주체, 지각하기와 알기의 근본적인 구분과는 본질상 양립될 수 없다.

탐구를 위해 택한 자료인 플럭스키트나 이벤트의 내용은 중요하다. 왜냐하면 그것은 예술가에 의해서뿐만 아니라 플럭스키트의 사용자나 이벤트의 퍼포머에 의해서도 "특별함"의 속성을 부여받기 때문이다. 그러므로 플럭서스의 재료들이 부분적으로는 미술로서 의미를 얻을 뿐만 아니라, (좀 더 중요하게는) 그렇지 않다면 일상생활에서 그것들의 특별하지 않은 지

위에도 불구하고 초월적인 미학적 경험을 가능하게 만들기 때문에, 그것들은 개인적으로, 사회적으로 심대하게 중요하다.

제2장

플럭서스의 도식화
역사를 묘사하기

조지 브레히트는 1964년 6월 《플럭서스》 신문의 "플럭서스에 관하여 의미가 있는 것(Something about Fluxus)"이라는 제목의 기사에서 "내 견해로는"이라고 썼다.

플럭서스에 대한 개별적인 이해는 아이-오의 〈촉감 상자(Tactile Boxes)〉에 손을 넣는 것, 플럭서스 신문에서 발간된 로스(Dieter Roth)의 〈시 창작 기계(Poem Machine)〉와 더불어 작시하는 것, 보티에가 놀즈를 푸른 의자 위에 줄로 묶은 것을 보는 것, 방에 있는 사물들과 코수기(Kosugi)의 〈아니마 I (Anima I)〉에까지 이르렀다. 오해는 플럭서스를 개인들이 공통된 어떤 원칙을 가지고 있는 것처럼 보이는 예술 운동이나 집단 혹은 함의된 프로그램과 비교하는 데서 비롯된 것 같다.

일반적으로 철학적 이상주의와 특히 주류 예술사에 문제를 제기한다면, 플럭서스 예술가들은 서로를 연결하고 예술이라는 용어로 지정된 맥락과의 유대 관계를 설명하는 데 어려움을 겪을 것으로 예상된다. 브레히트는 실제로 그렇다고 말한다.

> 플럭서스에서는 의도나 방법에 동의하려는 시도가 전혀 없었다. 이름 붙일 수 없는 어떤 공통점을 가진 개인들이 단순히 자연스럽게 모여서 작업을 출판하고 퍼포먼스를 한다. 아마도 이러한 어떤 공통점은 예술의 경계가 기존에 생각했던 것보다 훨씬 더 넓거나 예술과 오랫동안 확립된 특정 경계가 더 이상 유용하지 않다는 느낌일 것이다.[1]

공통적인 구조에 개인적인 경험을 끼워 넣는 플럭서스에 대한 관습화 또는 "의도나 방법에 동의하려는" 시도는 단지 "오해"만 불러올 뿐이다. 그렇다고 하더라도 플럭서스의 일부 구성원들은 브레히트가 "더 이상 크게 유용하지 않은 것"으로 묘사한 "오랫동안 확립된" 제도적, 학문적 경계에 의해 계속 동기 부여를 받는다.

이러한 관점들 사이의 거리는 제1장에서 묘사된 의미로 플럭서스 경험을 묘사하는 데 함의를 갖는다. 하나의 관점은 주요한 경험에 특권을 부여하지만, 다른 관점은 부수적인 경험에 특권을 부여한다. 왜냐하면 하나는 대부분 경험에 의한 것이지만, 다른 하나는 대부분 해석적이기 때문이다. 이러한 두 개의 대립적인 위치로부터 플럭서스가 어떻게 조직되었으며, 그것이 왜 중요하고, 그 사회적인 구조와 역사적으로 유명한 기능이 무엇인지에 관해 다른 이념들이 생겨난다.

두 가지 견해 중에서 하나는 플럭서스를 불연속적이며 본질상 경험에

의한 것이라고 묘사한다. 다른 하나는 양식적인 가능성에 대해 상대적으로 협소한 메뉴로 출발하는 "의도나 방법에 동의한" 것을 기초로 한 정치적인 성명서를 냈던 역사적인 아방가르드와 연속적인 것으로 묘사한다. 후자의 관점으로부터 플럭서스 작품은 시비를 거는 논리에 따른다. 즉 그것은 특정한(비논리적인) 관점을 나타낸다. 우리는 플럭서스가 아무 의미도 없다고 말할 수는 없지만, 그 경험적인 특성상 어떤 하나의 의미를 가지지 않을 가능성이 높다는 것은 사실이다.

플럭서스에 대한 두 가지 관점, 즉 경험적인 시각과 아방가르드적인 시각은 여러 번 도식으로 만들어졌다. 나는 분석을 위해 세 개의 대표적인 도해를 택하여 가장 양극화된 두 개를 강조할 것이다(세 번째는 중간에 위치한다)(〈그림 29〉, 〈그림 33〉, 〈그림 36〉). 그것들은 플럭서스의 역사 전반에 걸쳐 플럭서스에 대한 특정 이벤트의 태도와 관련지어 평가될 수 있으며, 이것은 우리가 플럭서스에 대한 각 관점의 유용성을 분석하는 데에 도움을 준다. 플럭서스의 지지자들이 두 시각 모두에 속하기 때문에 엄밀히 말해, 둘 중 어느 하나가 옳거나 틀리다고 볼 수는 없다. 그러나 플럭서스 예술가들이 개인적으로나 집단으로 제작한 작품의 포괄성뿐만 아니라 플럭서스의 경계가 각 예술가의 작품 내에서 어떻게 적용되는지에 따라 두 시각은 차이를 보인다.

공동 전선

초기 플럭서스 역사에서 몇 가지 사건들이 플럭서스의 다양성을 보여준다. 첫 번째 사건은 독일 작곡가 슈토크하우젠의 실험적인 오페라가 1964년

8월 30일 뉴욕시에서 연례적으로 열렸던 뉴욕 아방가르드 페스티벌에서 초연했을 때 일어났다. 슈토크하우젠은 퍼포머의 선택에 따라 모듈이 다양한 순서로 연주되는 음렬주의 음악의 작곡가로 가장 잘 알려졌다. 1960년대 초에 슈토크하우젠은 또한 플럭서스 이벤트처럼 "일반적으로 그룹을 지어서 음악적인 행위를 만들어내기 위해 다양한 선동을 이루는"[2] 언어적인 악보로써 실험하고 있었다. 그 결과로 나온 오페라는 복수의 퍼포먼스를 다양한 형태, 즉 단순한 제스처, 연극적인 움직임, 악기로 내는 음악, 소음 등으로 덮어씌웠다. 슈토크하우젠의 제자로 플럭서스와 연합되었던 백남준을 포함하여 뉴욕 아방가르드 예술계의 거의 모든 분야가 그 작품에 열성적으로 참가했다. 백남준 외에 몇몇 플럭서스 예술가들도 그 당시에 슈토크하우젠과 접촉하고 있었는데, 그들의 연합은 과거 4~6년 전으로 거슬러 올라간다.

머추너스가 플럭서스 잡지 발간을 위해 일련의 모금 행사를 조직하고 있었던 1962년에(1950년대 말 이후 플럭서스 예술가들이 퍼포먼스를 하고 있었던 이벤트로 이루어진, 실제로 첫 번째 플럭서스 타이틀을 가진 콘서트임), 그는 슈토크하우젠의 부인인 바우어마이스터와 접촉하여 그녀가 참가할 의향이 있는지를 알아보았다. "우리가 당신의 아틀리에에서 6월이나 7월에 축제를 개최할 수 있나요? 그것은 플럭서스 시리즈의 좋은 출발이 될 것입니다."[3] 바우어마이스터, 슈토크하우젠, 머추너스의 동료 관계는 안전한 것처럼 보였다. 즉 머추너스는 그의 새로운 잡지를 위한 모금 운동으로 열었던 첫 4개의 콘서트에 슈토크하우젠을 음악 작품의 기부자로 명단에 올려놓았다.[4]

그러나 이 콘서트에 슈토크하우젠을 포함한 것은 머추너스의 편에서 보면 하나의 외교적인 양보를 나타냈다. 모금 운동을 조직하는 데 머추너스

를 도왔던 백남준은 슈토크하우젠을 포함하도록 로비했다.[5] 1962년에 두 인물 사이에 오갔던 서신은 슈토크하우젠이 백남준의 스승이었으며, 백남준은 그의 작품을 높이 평가했기 때문에, 슈토크하우젠을 포함하는 것을 지지했던 반면에, 머추너스는 슈토크하우젠을 엘리트주의자인 프리마 돈나로 비판했다는 점을 드러냈다.[6] 몇 가지 기본적인 차이점들이 이미 머추너스와 슈토크하우젠을 갈라놓았다.

이러한 갈등은 전혀 놀랍지 않다. 즉 비음악가들이 연주할 수 있는 〈오리지날레(Originale)〉와 같은 언어적 악보를 제외하고 슈토크하우젠의 음렬주의 작곡은 많은 전통적인 음악 요소들을 유지하고 있었다. 플럭서스 이벤트는 거의 모든 사람이 수행할 수 있고, 거의 모든 감각을 포함할 수 있지만, 슈토크하우젠의 형식적인 작곡은 케이지의 말을 빌리자면 다음의 내용을 유지했다.

유럽 음악의 가장 본질적으로 전통적인 두 가지 측면은 옥타브의 12음(그 재료의 특성인 진동수)과 박자의 규칙성(작곡 수단에서 방법의 요소에 영향을 미친다)이다. 결과적으로 퍼포머는 그 자신의 절차가 어떤 명령(그의 감정, 그의 자동기술법, 그의 보편성, 그의 심미안)을 따르는 경우에 유럽 음악에 필수적으로 전통적인 형식 측면을 제공하는 방향으로 이끌릴 것이다.[7]

그래서 비전통적인 이벤트와 슈토크하우젠의 "본질적으로 전통적인" 음악 형식 사이에는 중요한 차이점이 있다. 이벤트와 슈토크하우젠의 음렬주의 사이의 존재론적인 차이점과 결합한 슈토크하우젠을 포함하는 문제에 대한 백남준과 머추너스 사이에 있었던 초기의 의견 충돌은 슈토크하우젠과 관련지으면 그 이후에 플럭서스에서 왜 갈등이 있었는지를 알게 된다.

그렇게 갈등이 있었다.

〈오리지날레〉의 미국 초연은 실험극을 위한 장소인 저드슨 홀(Judson Hall)에서 개최되었다. 콘서트 프로그램에 때때로 플럭서스와 퍼포먼스를 진행했던 무어만(Charlotte Moorman), 바우어마이스터, 아이젠하우어(Lette Lou Eisenhauer), 카프로, 커비(Michael Kirby)와 더불어 플럭서스 회원인 백남준(놀랍지 않다), 히긴스, 맥로, 존스, 브레히트가 퍼포머나 전시자로 등록되었다.[8] 그런가 하면, 다른 플럭서스 예술가인 보티에, 사이토, 머추너스, 플린트(Henry Flynt)는 그것에 항의하면서 콘서트에서 전단(傳單)을 배포했다(〈그림 27〉). 혼란을 부추겼던 최소 세 명의 예술가(히긴스, 카프로, 놀즈)는 콘서트에서 함께 퍼포먼스를 진행했으며, 콘서트에 반대하는 시위를 했다.[9] 카프로는 몇 년 후에 "콘서트홀에서의 모차르트 음악과 슈토크하우젠 음악 사이에 본질적인 차이는 없다. 미술관과 콘서트홀은 후기 서구 문화사에 그 작품들을 동등하게 끼워 넣었다"[10]라고 기술했다. 퍼포먼스와 시위를 같이 함으로써 카프로와 다른 예술가들은 "미술관과 콘서트홀"로 들어가려고 하면서도 밖에 남아 있으려고 하면서 이 역사에 찬성하면서도 반대하는 위치에 있었다.

브레히트는 "플럭서스에 관한 어떤 것"에서 플럭서스 회원들에게 유용한 위치의 다양성(혹은 유동성)을 제시한다. 즉 "콘서트홀, 극장, 갤러리가 음악, 퍼포먼스와 사물을 제시하기에 자연스러운 장소인지 아니면 이 장소들을 미라로 보듯이 여기고 거리, 집, 기차역을 선호하는지 또는 세계 극장의 이 두 가지 측면을 구분하는 것이 유용하지 않다고 생각한다면, 당신에게 동의하는 플럭서스와 관련된 누군가가 당신에게 동의할 것이다. 그러한 사람은 그룹 내에 있을 것이다."[11] 이러한 세 가지 입장은 확실히 플럭서스 구성원들이 취했지만 언론에 의해 대중에게 알려지지 않았다.

Tuesday, September 8, at 8:00 P.M. Judson Hall (57th Street east of Seventh Avenue).

PICKET
STOCKHAUSEN
CONCERT!

"Jazz [Black music] is primitive... barbaric... beat and a few simple chords... garbage... [or words to that effect]" Stockhausen, Lecture, Harvard University, Fall 1958

RADICAL INTELLECTUALS:
Of all the world's cultures, aristocratic European Art has developed the most elaborate doctrine of its supremacy to all plebeian and non-European, non-white cultures. It has developed the most elaborate body of "Laws of Music" ever known: Common-Practice Harmony, 12-Tone, and all the rest, not to mention Concert etiquette. And its contempt for musics which break those Laws is limitless. Alfred Einstein, the most famous European Musicologist, said of "jazz" that it is "the most abominable treason", "decadent", and so forth. Aristocratic European Art has had a monstrous success in forcing veneration of itself on all the world, especially in the imperialist period. Everywhere that Bach, Beethoven, Bruckner and Stockhausen are hucksters as "Music of the Masters", "Fine Music", "Music Which Will Enable You to Listen to It", white aristocratic European supremacy has triumphed. Its greatest success is in North America, whose rulers take the Art of West Europe's rulers as their own. There is a Brussels European Music Competition to which musicians come from all over the world; why is there no Competition to which European Musicians come, of Arab Music? (Or Indian, or Classical Chinese; or Yoruba, or Bembey, or Tibetian percussion, or Inca, or hillbilly music?)

STOCKHAUSEN AND HIS KIND
Stockhausen is a characteristic European-North American ruling-class Artist. His magazine, The Series, has hardly condescended to mention plebeian or non-European music at all; but when it has, as on the first page of the fourth number, it leaves no category for it except "fight music" that can be summed up by adding a question-mark after 'music'". Stockhausen's doings are supported by the West German Government, as well as the rich Americans J. Brimberg, J. Blinken and A. Everett. If there were a genuine equality of national cultures in the world today, if there were no discrimination against non-European cultures, Stockhausen couldn't possibly enjoy the status he does now. But Stockhausen's real importance, which separates him from the rich U.S. cretins Leonard Bernstein and Benny Goodman, is that he is a fountainhead of "ideas" to shore up the doctrine of white plutocratic European Art's supremacy, enunciated in his theoretical organ The Series and elsewhere.

BUT THERE IS ANOTHER KIND OF INTELLECTUAL
There are other intellectuals who are restless with the domination of white plutocratic European Art. Maybe they happen to like Bo Diddley or the Everly Brothers. At any rate, they are restless with the Art maintained by the imperialist governments. To them we say: THE DOMINATION OF WHITE PLUTOCRATIC EUROPEAN ART HOLDS YOU TOO IN BONDAGE! You cannot be intellectually honest if you believe the doctrines of plutocratic European Art's supremacy, those "Laws of Art". They are arbitrary myths, maintained ultimately by the repressive violence that keeps oppressed peoples from power. Then, the domination of patrician Art-which is aristocrat-plutocrat- in origin, as Opera House etiquette shows - condemns you to be surrounded by the stifling cultural mentality of social-climbing snobs. It binds you to the most parochial variety of the small merchant mentality, as promoted by Reader's Digest – "Music That Ennobles You to Listen to It". Even worse, though, the domination of imperialist white European plutocrat Art condemns you to live among white masses who have a sick, helpless fear of being contaminated by the "primitivism" of the colored peoples' culture. Yes, and this sick cultural racism, not "primitive" musics, is the real barbarism. What these whites fear is actually a kind of vitality the cultures of these oppressed peoples have, which is undreamed of by their white masters. You lose this vitality. Thus, nobody who acquiesces to the domination of patrician European Art can be revolutionary culturally – no matter what else he may be.

THE FIRST TASK
The first cultural task of radical intellectuals, especially whites, today, is:
(1) not to produce more Art (there is too much already);
(2) not to concede in private that non-European culture might have an "ethnic" validity;

THE FIRST CULTURAL TASK is PUBLICLY
TO EXPOSE AND ⬜FIGHT⬜ THE
DOMINATION OF WHITE, EUROPEAN-U.S.
RULING-CLASS ART!

Whatever path of development the non-European, non-white peoples choose for their cultures, we will fight to break out of the stifling bondage of white, plutocratic European Art's domination.

STOCKHAUSEN–PATRICIAN "THEORIST" OF WHITE SUPREMACY: GO TO HELL!

Action Against Cultural Imperialism
359 Canal Street, New York, N.Y. 10013.

(April 29, 1964: First AACI Demonstration)

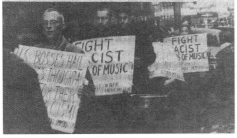

〈그림 27〉 전단, "문화적 제국주의에 반대하는 행동(Action against Cultural Imperialism), '피켓 슈토크하우젠 콘서트(Picket Stockhausen Concert)!'", 1964년. 텍스트: 헨리 플린트. 디자인: 조지 머추너스. 종이에 오프셋 인쇄. 17⅜ x 6인치. 사진: 워커 아트센터. 자료: 길버트 · 라일라 실버먼 플럭서스 컬렉션, 디트로이트.

그 대신에 언론은 플럭서스에 대한 한 가지 견해만 제시했는데, 그것은 플럭서스라는 이름을 시위자들과 배타적으로 연합한 획일적인 행동주의자의 견해였다. 《타임(*Time*)》은 "저드슨 홀에서의 개막 공연은 좀 더 상서로울 수 없었다. 자신을 '플럭서스'라고 부르는 라이벌 그룹이 '부자의 속물 예술에 투쟁하자'라고 적힌 피켓을 들고 시위를 벌였다"[12]라고 보도했다. 《네이션(*Nation*)》도 "미국의 부유한 백치인 번스타인(Leonard Bernstein)과 굿맨(Benny Goodman)에 대해서도 반대한다. 그들의 의도는 재즈('흑인 음악')를 진흥시키되 더 많은 예술을 진흥시키지 않는 것(이미 너무나 많이 있다)"[13]이라며 시위자들에 대해 유사하게 묘사했다.

주류 언론과 대안적인 언론에서 플럭서스에 대한 대중의 표정은 이렇듯 이 머추너스가 이끌었던 시위자들의 표정과 같았다. 이러한 해석은 플럭서스가 정치적인 동기를 가지며, 가장 중요하게 조직된 반예술 그룹임을 암시한다. 그것은 머추너스가 지배 문화에 대항하는 "공동 전선"이라고 불렀던 것으로 경험적 관점과 근본적으로 대립한다. 비록 기자의 해석은 플럭서스에 기반을 두고 있지만, 플럭서스 회원들 사이에서는 소수의 견해이다.

그러나 "공동 전선" 내에서조차 이데올로기적인 문제가 일어난다. 시위자들은 그들의 반슈토크하우젠 주도권을 "문화적 제국주의에 반하는 플럭서스 행동"이 아니라 예술가인 플린트가 창안했던 몇몇 유사한 행동들의 타이틀인 "문화적 제국주의에 반하는 행동"으로 불렀다.[14] 플린트의 정교하지 않은 타이틀은 조직자들 사이에도 다양한 관점이 있음을 암시한다.

시위(그리고 대중성이라는 뜻밖의 횡재) 이후에 그룹의 자칭 리더, 단장, 그리고 (중요하지 않은 것은 아니지만) 가장 재능이 있는 플럭스키트의 디자이너 겸 창안자인 머추너스는 콘서트에 참가한 사람들을 플럭서스에서 추방하라고 명령했다. 시위자들은 그 위협에 맞서지 않았다. 이러한 행동은 이

데올로기적인 동의("공동 전선")로부터 "이름을 붙일 수 없는 무언가 공통점을 가진" 무계획적으로 배열된 예술가 무리에 이르기까지 갈등적인 연합이 만들어낸 그 예술 운동 내에서의 긴장을 강조한다.

슈토크하우젠 사건은 플럭서스에 대한 두 가지 관점을 동시에 지지한다. 즉 한편으로는 정치적이며 협의적(狹義的)으로 프로그램화한 것, 다른 한편으로는 넓게 경험에 의한 것이며 사회적으로 탄력이 있는 것이다. 각 예술가에게는 세 가지 선택지가 있었다. 즉 슈토크하우젠에 반대하는 시위를 하고 머추너스와 그의 공동 전선 원칙과 유대를 유지하는 것(비록 시위하는 것이 그 원칙을 신뢰한다는 점을 반드시 의미하는 것은 아닐지라도), 콘서트에 참가함으로써 동료 플럭서스 예술가들과 같아지는 것, 아니면 두 가지를 병행함으로써 거리 시위와 콘서트 퍼포먼스에의 참석 또는 참여를 "구분하는 것이 유용하지 않은" 역동적인 중간 기반을 차지하게 되는 것이다.

슈토크하우젠 콘서트 사건은 고립된 사건이 아니었다. 참가하거나 구경했던 비시위자들은 플럭서스 내에서 초기의 논쟁에 가담했다. 1963년 4월 6일에 《플럭서스 뉴스-폴리시 레터(Fluxus News-Policy Letter)》 6호에 대한 논쟁은 전설적인 플럭스 전쟁을 촉발했다.[15] 초기 서신들이 특정 콘서트나 프로젝트의 조직적인 세부 사항을 언급했던 반면, 이 서신은 이데올로기적으로 결정된 일련의 선전 행위들, 예를 들어 벽돌로 가득 채운 주머니 소포로 미술관을 넘쳐 나게 하고, 주요 교차로에 차들을 버림으로써 출퇴근 시간 동안에 아수라장을 만들어 미술관을 고의로 방해하는 것을 자세하게 묘사했다. 이것은 또한 제목에서 플럭서스와 정책이라는 용어를 결합했던 첫 번째 소식지였기에, "뉴욕시에서 11월 플럭서스를 위해 제안된 선전 행위"에서 그룹이 정확한 정치적 의제를 설정하는 것으로 보였다. 이렇게 제안된 행위는 출간하여 배포했더라도 플럭서스 예술가들이 서명하거나 동

의하지 않았을 소위 플럭서스(혹은 추방) 선언서와 머추너스 자신이 1962
년에 제안했던 하나의 연합인 플럭서스라는 이름과 명시적인 인습 타파라
는 다다이즘적인 행위를 연결했을 것이다(〈그림 28〉).[16]

　《플럭서스 뉴스-폴리시 레터》 7호에서 머추너스는 대립적인 입장에
서 물러섰다. 즉 "《플럭서스 뉴스-폴리시 레터》 6호는 결정, 확정된 계획
이나 명령으로 의도된 것이 아니라, 오히려 종합적인 제안 또는 수신자들
가운데서 토론을 시작하기 위한 신호이자 자극, 그리고 그들로부터 나오
는 제안들에 대한 초대로 의도된 것이었다."[17] 《플럭서스 뉴스-폴리시 레
터》 6호의 분명한 의도는 플럭서스 회원들 가운데서 논쟁을 단지 부추기려
는 의도였으므로 그것은 그 그룹 내에서 가변성의 신호로 비칠 것이다. 그
러나 이러한 개방은 유형들의 철회를 가져왔다. 1963년 1월 1일에 출간된
《플럭서스 뉴스-폴리시 레터》 5호에서 모든 플럭서스 저자들은 그들의 과
거, 현재와 미래 물질의 독점적인 권한을 플럭서스에 주어야 한다는 성명
이 나왔다. 즉 "그러한 공동 전선은 저자들이 그들 작품의 퍼포먼스를 보
상받는 좀 더 체계적인 기반을 좀 더 쉽게 설립하게 해줄 것으로 믿는다.
그것은 또한 플럭서스 '선전' 활동, 시위, 축제, 침투 그리고 다른 나라들에
서 유용한 사람들과의 협동 활동도 강화할 것이다."[18] 브레히트는 정교하
게 다듬을 것을 요청하는 서신을 머추너스에게 보냈다. 즉 "플럭서스의 '선
전'이란 무엇인가? 무슨 종류의 '시위'인가? '침투'인가? 어떤 종류의 활동
에서 유용한 사람들과 어떤 종류의 협동인가?"[19] 머추너스는 6호 소식지
에 밑줄을 그은 정책 선언으로 답했다. 《플럭서스 뉴스-폴리시 레터》 6호
에서 택한 위치가 너무 협소하다고 해석하는(아니면 오해하는) 많은 플럭서
스 회원들은 화를 냈다. 맥로는 1962년 4월 25일에 장문의 비평문을 기고
했다.

Manifesto:

2. To affect, or bring to a certain state, by subjecting to, or treating with, a flux. *"Fluxed into another world." South.*
3. *Med.* To cause a discharge from, as in purging.

flux (flŭks), *n.* [OF., fr. L. *fluxus,* fr. *fluere, fluxum,* to flow. See FLUENT; cf. FLUSH, *n.* (of cards).] **1.** *Med.* **a** A flowing or fluid discharge from the bowels or other part; esp., an excessive and morbid discharge; as, the bloody *flux,* or dysentery. **b** The matter thus discharged.

<u>Purge</u> the world of bourgeois sickness, "intellectual", professional & commercialized culture, PURGE the world of dead art, imitation, artificial art, abstract art, illusionistic art, mathematical art, — PURGE THE WORLD OF "EUROPANISM"!

2. Act of flowing: a continuous moving on or passing by; as of a flowing stream; a continuing succession of changes.
3. A stream; copious flow; flood; outflow.
4. The setting in of the tide toward the shore. Cf. REFLUX.
5. State of being liquid through heat; fusion. *Rare.*

PROMOTE A REVOLUTIONARY FLOOD AND TIDE IN ART,
Promote living art, anti-art, promote NON ART REALITY to be ~~fully~~ grasped by all peoples, not only critics, dilettantes and professionals.

7. *Chem. & Metal.* **a** Any substance or mixture used to promote fusion, esp. the fusion of metals or minerals. Common metallurgical fluxes are silica and silicates (acidic); lime and limestone (basic), and fluorite (neutral). **b** Any substance applied to surfaces to be joined by soldering or welding, just prior to or during the operation, to clean and free them from oxide, thus promoting their union, as rosin.

<u>FUSE</u> the cadres of cultural, social & political revolutionaries into united front & action.

〈그림 28〉 조지 머추너스, 〈선언서(Manifesto)〉, 1963년, 종이에 오프셋 인쇄, 8¼ x 5⅝인치, 사진: 워커 아트센터, 자료: 길버트 · 라일라 실버먼 플럭서스 컬렉션, 디트로이트,

나는 진지한 문화에 반대하지 않으며, 아주 정반대이다. 나는 그것에 대 찬성이며, 내 작품이 그것에 진짜 도움이 되기를 바라며 생각한다. 문화 전 반에 대한 나팔 총의 공격(진지하든 아니든)은 현재 상황에서 잘못된 것을 바로잡는 데 아무런 도움이 되지 않을 것이다. 나는 오래된 것이든지 새것이 든지 간에 미술이나 음악이나 드라마나 문학에 전혀 반대하지 않는다. 나는 현재에 마음을 두고 있으며 현재에 "유용한" 문화 활동에 반하는 것으로서 미술관 문화의 불균형에 반대하며, 확실하게 다른 방식으로 기운 균형을 보고 싶지만, 나는 미술관을 없애고 싶지는 않다(나는 미술관을 좋아한다).[20]

다른 예술가 중에서 히긴스, 백남준과 독일 플럭서스 예술가인 슈미트 (Tomas Schmit)가 머추너스에게 보낸 다른 서신들은 맥로의 정서를 반영했다.[21] 머추너스는 히긴스와 놀즈에게 서신을 보내 이러한 반응들에 대한 자신의 견해를 피력했다. 즉 "나는 '우리가 전환하는 데 가장 관심이 있는 바로 그 사람들과 반(班)들에 적대감을 가지는 것은 의미가 없다'는 당신의 말(그리고 잭슨의 말)을 이해할 수 없다. 매우 분명한 의도를 가진 테러주의 는 대중의 주의력을 이 타락한 기관들로 환원시킬 수 있다."[22]

이러한 맥락에서 "이해한다"는 것은 《플럭서스 뉴스-폴리시 레터》 6호 에 관한 불평, 그리고 문화 기관들과 분명하게 계몽되지 않은 대중 사이에 서 그것이 묘사했던 억압적인 관계성을 받아들이는 것을 의미했다. 그러나 정책 소식지에 대한 맥로의 비평은 이러한 관계성이 반드시 억압적일 필요 가 없으며 항상 그럴 필요가 없지만, 그것을 파괴하지 않고서도 그것이 효 과적으로 비평될 수 있다는 점을 암시한다. 정책 소식지에 대한 비판은 전 통적으로 플럭서스와 역사적인 아방가르드의 작동 원리로 이해되는 정치 적 합의라는 이미지를 반박한다. 이러한 공식에 따르면, 예술은 구조화되

지 못한 사회적 비평을 예술 제도를 직접 겨냥한 매우 구조화된 정치적 비평으로 변형시킨다.[23] 이는 역사적 아방가르드를 이해하는 방어적인 방식이지만 플럭서스를 이해하는 데는 적합하지 않다.

놀랍지는 않지만 《플럭서스 뉴스-폴리시 레터》 6호에 대한 반응은 다양한 정치적 견해들을 포용한다. 머추너스는 "제안들이 너무나도 테러적, 공격적이었기 때문에 브레히트를 노발대발하게 만들었으며, 플린트는 그것들이 '너무나도 예술적이고', 그가 호칭하고 있듯이 너무나도 '진지한 문화'라고 생각했다. 맥로는 그것들이 충분히 진지한 것이리라 생각했다. 각자는 백남준의 피아노 작품처럼 다른 방향에서 당기고 있다"[24]라고 윌리엄스, 스포에리, 필리우에게 서신을 보냈다.

그들은 슈토크하우젠에 반대하는 시위 전단이 《플럭서스 뉴스-폴리시 레터》 6호 같은 언어를 사용했을 때 다시 한번 다른 방향으로 나아갔다. 전단은 모든 급진적인 사상가들에게 비인종차별적인 혁명적 생각을 위해 슈토크하우젠에게 항의할 것을 촉구했다(〈그림 27〉 참고). 이러한 요청 뒤에 숨겨진 논리는 재즈 음악을 포함하여 현대 미술과 모든 형식의 대중문화를 고립시키라는 철학자인 아도르노(Theodor Adorno)의 반인종적인 주장과 슈토크하우젠을 동일시했다. 머추너스는 이 표현이 1년 전에 소식지에 의해 발생한 갈등을 야기하고 아마도 악화시킬 것이라는 사실을 알고 있었거나 적어도 예상했어야 했다.

머추너스는 이 갈등들을 도표로 그리고 〈플럭서스(그 역사적인 발전과 아방가르드 운동과의 관계성)〉(〈그림 29〉)이라는 제목을 붙였는데, 이 도표는 플럭서스에 대한 그의 리더십에 도전했던 몇몇 예술가들이 정확히 그 시기에 추방되었음을 보여준다. "플럭서스 그룹"이라고 표시된 섹션 내에서 (위에서 말한 1961년이라는 연도는 도표 하단에 표시됨) 수직선은 1963년 당시 맥

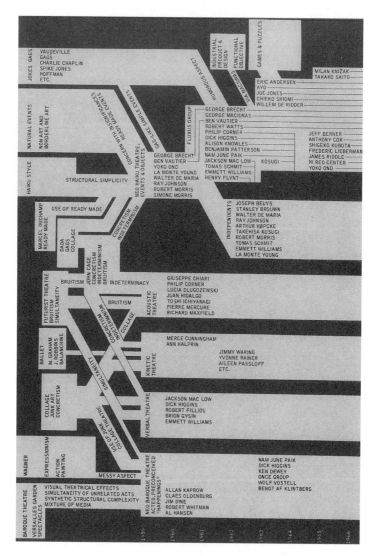

〈그림 29〉 조지 머추너스, 〈플럭서스(그 역사적인 발전과 아방가르드 운동과의 관계성)〉, 1967년. 텍스트 · 디자인: 조지 머추너스. 종이에 오프셋 인쇄, 17⅜ x 6인치. 자료: 길버트 · 라일라 실버먼 플럭서스 컬렉션, 디트로이트.

로, 슈미트, 윌리엄스가 더는 회원이 아님을 일러주는데, 그해는 《플럭서스 뉴스-폴리시 레터》 논쟁이 일어났던 해이다. 코너, 히긴스, 놀즈, 패터슨, 백남준, 코수기가 제명된 사건이 1964년에 일어났는데, 그해는 슈토크하우젠 사건이 일어났던 해이다.

도표의 가장 왼쪽에 있는 부분은 다른 것들,[25] 즉 1950년대에 희망찬 미술로 정의했던 회화적 모더니즘 외부의 활동과 예술 운동 가운데서 콜라주, 구상주의, 역사적인 아방가르드 같은 재미있는 말, 예술 운동과 관련하여 플럭서스 역사를 기록하고 있다. 이 역사는 역사적인 아방가르드와의 비직선적인 관계성을 선택하거나 그 관계성을 함께 부정했던 예술가들을 플럭서스로부터 추방하는 것을 예시하고 있다.

머추너스의 도표는 시각표와 역사적 도식에서 진화론적인 측면을 담고 있으며, 역사적 아방가르드와 보드빌(vaudeville)과 같은 대중문화 요소가 지속되는 것을 볼 수 있다. 하지만 굴드(Stephen Jay Gould)가 『풀 하우스(Full House)』에서 열성적으로 지적하고 있듯이, 진화론자들의 도표의 특징인 선형적인 그래픽은 머추너스의 진화론적 도표에서 갑작스러운 종료가 나타나는 것처럼 추세 내의 변화를 거의 표현하지 못하게 만든다.[26] 선형 도표의 기술적인 한계를 고려할 때 후기 플럭서스 퍼포먼스와 출판물에서 제거된 모든 예술가의 후속 참여를 나타내지 못하는 것은 놀랍지 않다. 배제된 예술가들이 머추너스를 포함한 다른 플럭서스 예술가들과 계속 작업했다는 점은 역사적인 아방가르드의 모델 위에서 그것을 재편하기 위해 머추너스가 플럭서스를 추방하는 것이 불가능하다는 점을 암시한다. 왜냐하면 머추너스는 누군가를 영구적으로 추방하거나 플럭서스를 재편하기 위한 힘이 결코 없었기 때문이다. 따라서 비록 그의 그래프가 플럭서스와 그 그룹에서 실제로 작업하고 있는 예술가들의 짧막한 정보로 오인되고 있다

고 할지라도, 그것은 머추너스 자신의 이데올로기적인 위치와 플럭서스가 아방가르드 모델에 불공평하게 집착하고 있음을 나타낸다.

플럭서스를 머추너스와 관련지어 정의하는 사람들에게는 그의 행동주의 환상, 역사적 아방가르드와 당대 아방가르드 사이의 관계에 대한 우발적인 개념, 그리고 어느 주어진 회원의 관계성을 정의하는 그의 능력이 어떤 의미에서는 플럭서스 회원권을 "결정한다." 그러므로 이러한 도표는 역사적인 아방가르드에 대한 머추너스 자신의 견해와 일치하는 역사적으로 타당해진 아방가르드 행동주의의 형식으로서 플럭서스를 이 세계에 그래픽적으로 제시한다. 이는 또한 미국 전시와 카탈로그에서 여전히 널리 퍼져 있는 플럭서스에 대한 머추너스의 역사적 패러다임 또는 정의를 정당화한다. 이 모델에 의하면, 플럭스키트의 사물들은 대부분 머추너스가 예술가들의 사양에 따라 고안한 것으로, 그것들은 비싼 그림과 그것을 판매하는 갤러리 유통 시스템을 부정하는 것이다. 예술을 좌파 정치의 관점에서 설명하는 방법론의 관점에서 보자면, 플럭서스 사물과 퍼포먼스는 그 정치적 틀과 연합한 아방가르드주의(avant-gardism)를 확신시킨다.

이러한 이유로 인해 "플럭서스가 네오-아방가르드인가?"라는 물음은 〈추방 선언서〉, 플럭서스의 다다이즘, 그리고 예술에 관한 기존 태도에 대한 분명한 공격의 증거로 인용된 머추너스의 역사적인 도식과 더불어 보통은 긍정적으로 답해진다. 그러나 아방가르드가 무엇인지 혹은 무엇이 되어왔는지, 그리고 어떤 플럭서스 예술가를 고려하는지에 따라 예 또는 아니오로 답해야 한다.

일부 이론가들에게 아방가르드는 보편적인 정의와 평등, 도덕적 진보와 행복이라는 목표에 비판적인 관심을 기울이는 모더니스트 프로젝트 내에서 유토피아적인 희망의 공간이다.[27] 그러므로 칼리네스쿠(Matei Calinescu)

는 "근대성이라는 더 오래되고 더 광범위한 이념의 발전 과정과 필연적으로 유사한 이후의 발전 과정이 나왔던" "메시아적인 열성을 가진 낭만주의적인 유토피아주의에서"[28] 아방가르드의 기원을 묘사했다. 플럭서스의 다양성이 민주주의와 다원주의, 자기표현과 상호 관용, 객관적인 연구(정보)의 의미와 주관적인 반응(경험)이라는 계몽주의 이상들을 예증하는 한에서 플럭서스는 아방가르드로 확실하게 묘사될 수 있다.

그러나 칼리네스쿠는 그 공동 전선으로 칭했던 플럭서스의 측면에 어울리는 것과 관련지어서만 역사적인 아방가르드를 묘사한다. 아방가르드와 모더니즘은

> 모두 선형적이고 불가역적인 시간 개념에 의존하므로, 결과적으로 그러한 시간 개념에 포함된 모든 해결할 수 없는 딜레마와 비양립성에 직면한다. 덜 유연하고 덜 관용적인 뉘앙스 때문에 아방가르드는 자기주장의 의미에서나 반대로 자기파괴라는 의미에서 자연스럽게 좀 더 독단적으로 변한다.[29]

독단주의, 이데올로기적인 자기주장, 뉘앙스에 대한 비관용, 간헐적인 추방, 선형적인 시각표 모두는 플럭서스에 속한다. 다시 말하지만 이것은 아방가르드나 네오-아방가르드로 적절하게 묘사될 수 있음을 의미한다. 그러나 부분적으로만 그러할 뿐이다. 플럭서스에 종종 붙는 "네오-다다"라는 꼬리표는 머추너스가 세워놓은 공동 전선 정의로부터 비롯한다. 친숙한 용어인 아방가르드의 분명한 명료성은 플럭서스의 이러한 역사주의자 모델의 광범위한 수용으로 이어졌다. 사실상 환유법적으로 플럭서스는 역사적인 아방가르드를 상기하는 (혹은 확신하는) 만큼 해체되었다(혹은 지

지받았다).[30]

 다른 양극에는 세계적인 헌신에 대한 거부와 직접적으로 비례하는 효율성을 가진 아방가르드의 자율성을 주장하는 이론들이 있다. 분명하게 플럭서스는 자율성이라는 이유로 인해 아방가르드로 정당화될 수 없다. 슈토크하우젠 콘서트와 《플럭서스 뉴스-폴리시 레터》7호와 같은 논란과 작품 자체에 의해 만들어진 사회적이며 경험에 의한 관계들에서 플럭서스는 모든 세계에 깊이 헌신하고 있다.

 가장 흔하게 인용되는 아방가르드 이론가인 포기올리(Renato Poggioli)와 뷔르거는 아방가르드가 예술계에 대한 제도적 비판인지 아니면 보다 일반적으로 긍정 문화에 대한 비판인지에 대해 의견이 다르다. 그러나 두 이론가는 아방가르드를 행동주의자로 생각한다. 포기올리에 따르면, "그것은 구체적인 목적을 위해 긍정적인 결과를 주로 얻는 것으로 이루어진 예술운동이다. 궁극적인 바람은 특정한 예술 운동의 자연스러운 성공이거나, 좀 더 높고 광범위한 차원에서 보자면, 모든 문화적인 영역에서 아방가르드 정신의 확인이다. 우리는 그것을 행동주의나 행동주의자 운동으로 정의할 것이다."[31] 그리고 뷔르거 공식에서는 "역사적인 아방가르드 운동과 함께 미술이 되는 사회적인 하부체계는 자기비판의 단계로 진입한다."[32] 포기올리와 뷔르거의 경우 역사적인 아방가르드는 그 변형을 의도하는 광범위한 기반을 가진 문화 비평이므로 정치적인 행동주의의 일부 형식에 내맡겨진다.

 그러나 아방가르드 활동에 대한 인본주의 정의나 행동주의자 정의는 슈토크하우젠과 뉴스레터 논쟁, 그리고 "플럭서스에서 의도와 방법에 동의하는 어떤 시도도 결코 없었다"라고 말하는 브레히트의 언급에서 입증되고 있듯이 플럭서스의 심각하게 모호한 사회적, 이데올로기적 구조에 적합

하지 않다. 실제로 두 정의를 각자의 입장으로 보면, 몇몇 전선에서 몹시 협소하다고 비판받을 수 있다.[33] 결국에 플럭서스가 아방가르드와의 관계에서 모호하다면, 플럭서스의 아방가르드와 경험적 속성을 수용할 수 있는 새로운 틀이 예술 운동을 좀 더 총체적으로 탐구하기 위해 제안될 필요가 있다. 이것은 과거 비평가들이 플럭서스를 역사적인 영웅적 아방가르드에 부차적인 네오-아방가르드나 또는 단순한 혼돈, 즉 텅 비고 화가 난 장황한 비난이나 단순히 진부한 반예술적인 농담으로 간주했던 접근 방식에 반하는 것이다. 그러한 반응들은 상상력의 실패를 나타내는 것으로 플럭서스의 모호함을 부분적으로 설명하는 것이 된다.[34]

플럭서스의 초기 역사로의 다른 회귀는 플럭서스 경험의 속성을 더 심오하게 설정하는 데에 도움이 될 수 있으며, 따라서 지금까지 제시된 아방가르드 이론 중 하나를 제외한 모든 이론에 공통적인 부정적 변증법에서의 전환을 허용할 수 있다. 이 경험적 틀에서 단순한 반응적 전략 외에 더 일관성 있고 삶을 긍정하는 것 외에 무언가를 회수하는 것이 가능할 수도 있다. 하지만 여기서 우리는 모험을 하게 된다. 즉 우리 주제에 확립된 미술 이론들을 적용하기를 거부함으로써 우리는 잠재적으로 신성한 광기에 단순히 정통하게 되면서 미학적인 경험과 예술적인 과정에 대한 어떤 조절 감각을 잃는다. 그러나 우리가 플럭서스의 완전한 미학적인 차원을 자각하게 된다면, 그것은 필요한 모험이다.[35]

이름 붙일 수 없는 어떤 것

우리는 매일 눈과 귀를 열고 삶을 있는 그대로 탁월한 것으로 봐야 한다. 결과에 상관없이 무엇이든 받아들이는 것은 두려워하지 않는 것이며, 무엇이든 하나라는 느낌에서 나오는 사랑으로 가득 채우는 것이다.

—케이지, 『월요일부터 1년(*A Year from Monday*)』(1967)

이번 장을 시작하면서 인용한 플럭서스 예술가들 사이의 관계가 "이름 붙일 수 없는 어떤 것"이라는 브레히트의 언급은 플럭서스를 설명하기 위해 플럭서스를 토론의 장으로 열어두고자 하는 열망을 반영한다. 일어난 일이 아니라 일어나고 있는 일이라는 관점에서, 그리고 체계적인 분석의 물질적, 개념적 속박에서 해방시키는 것이다. 이 문제에 이름을 붙이지 않고 토론의 여지를 남겨두기로 한 결정은 "다가오는 무엇이든지 수용하라"는 케이지의 교훈과 깊은 공감을 불러일으킨다.

케이지의 교훈은 또한 대부분 플럭서스 작품의 경험주의적인 기반을 설명하는 어떤 길로 나아간다. 그는 일부 플럭서스 예술가들에게 이벤트와 플럭스키트의 경험에 의한 틀과 밀접하게 호응하는 하나의 철학적인 방향을 제공하면서 그들에게 확실하게 강한 영향을 미쳤다.

지금은 학계에서 이 경험적인 특성이 아무리 구시대적인 것으로 여겨지더라도, "매일 우리의 눈과 귀를 열어야 한다"라는 케이지의 교훈은 그 철학적인 옹호자들을 가지고 있다. 케이지는 영향력 있는 『불교와 선적(禪的) 삶에 관한 수필(*Essays in Buddhism and Living by Zen*)』을 포함한 많은 저작을 출간했던 유명한 평신도 선불교 신학자인 스즈키(Daisetz Teitaro Suzuki)의 제자였다.[36] 케이지는 1940년대 말부터 1950년대 초까지 컬럼

비아 대학교 등지에서 스즈키와 비공식적으로 공부했다. 거기서 스즈키는 "미국의 실용주의 철학자인 듀이가 액자 속 사진에서 지켜보는 가운데 철학관의 7층에 기거했다."[37] 미국의 실용주의와 선불교는 근본적으로 매일 매일 일상생활의 직접적인 감각적 지각의 원리와 그것이 가지는 세계와의 관련성의 느낌에 기반을 두고 있으며, 가까이에 있는 것을 이용함으로써 그러한 관련성의 느낌을 얻는 데 헌신하는 경험주의이다.

이 같은 경험주의와 실용주의는 〈그림 30〉에서 보인 예들에서처럼 많은 플럭서스 이벤트의 핵심에 놓여 있다. 시오미(Mieko Shiomi)의 〈윈드 뮤직(Wind Music)〉(1963)이 전형적이다.[38]

1. 바람을 일으킨다.
2. 바람에 날려간다.
3. 해변의 바람, 거리의 바람, 차가 지나갈 때의 바람.
태풍.

또는 프리드먼의 〈과일 소나타(Fruit Sonata)〉(1963)는 단순히 "과일을 가지고 야구를 하라"는 지시로, 그 결과 과일이 으깨져 지저분한 재미를 주는데, 이는 썩은 과일을 가지고 하는 좋은 일일 수 있다. 브레히트의 〈금연 이벤트(No Smoking Event)〉는 똑같이 관객이 금연 표시를 관찰하도록 요청하기만 한다(〈그림 31〉). 마지막으로 "무대나 거리를 가로질러 2인치 리본을 늘어놓고서 자르라"라고 지시하는 와츠의 〈2인치(Two Inches)〉(1963)는 일상적인 재료, 자연스러운 우연, 다감각성에 기반을 둔 것으로 시각적인 아름다운 결과를 가져왔다(〈그림 32〉).

이 작품 중 어느 것도 반드시 관객을 포함할 필요는 없다. 유용한 재료

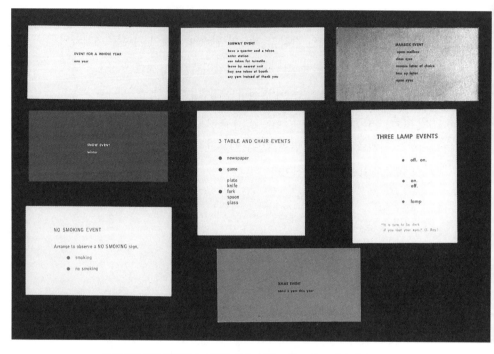

〈그림 30〉 조지 브레히트 · 로버트 와츠, 이벤트 악보 카드, 날짜 다양, 종이에 오프셋 인쇄, 크기 다양. 자료: 길버트 · 라일라 실버먼 플럭서스 컬렉션, 디트로이트.

⟨그림 31⟩ 조지 브레히트, ⟨금연 이벤트(No Smoking Event)⟩, 1962년. 독일 비스바덴의 파르티투르 콘서트에서 백남준 공연. 사진: 조지 머추너스. 자료: 길버트·라일라 실버먼 플럭서스 컬렉션, 디트로이트.

〈그림 32〉로버트 와츠, 〈2인치(Two Inches)〉, 프랑스 니스, 1963년. 배경에 보티에의 상점이 있음. 사진: 조지 머추너스. 자료: 길버트 · 라일라 실버먼 플럭서스 컬렉션, 디트로이트.

들, 즉 바람, 과일, 리본, 가위를 손쉽게 이용함으로써 각각의 작품은 재료들 자체와 상황에 대한 감각적인 자각을 가져온다. 그 결과는 매우 아름다울 수 있다. 즉 바람은 퍼포머 주위를 지나가며, 리본은 지면 위에서 우아하게 감기고, 보이지 않는 공기의 흐름에 따라 부드럽게 미끄러져 간다. 이와는 대조적으로 과일 작품은 어떤 상황적인 유머를 가지고 있다.

케이지는 이 이벤트들과 스즈키의 가르침에 적합한 용어로 자신의 작품을 묘사했다. 즉 "매 순간은 일어나는 바를 제시하며, 모든 것은 전방에 존재한다."[39] 그리고 그의 영향력 있는 수필 모음집인 『침묵(Silence)』(1961)의 마지막 문장에서 그는 다음과 같이 기술한다. "그것이 깡통이나 우아한 큰 갓버섯(Lepiota procera)의 소리라면, 그것은 우리가 각 사물을 있는 그대로 보도록 하는 것이 당연하다."[40] "각 사물을 직접" 경험한다는 것은 모든 객체적, 주체적 분석 체계를 포기하고, 세계와 중재되지 않는 경험에 예민하게 되는 것을 의미한다.

케이지의 악명 높은 침묵은 주로 경험에 대한 이러한 선(禪)의 유용성이라는 산물로 이해되어야 한다. 좀 더 세세하게 말하자면, 그 침묵은 정상적으로 "채워진" 음악 공간 내에서 주요한 경험의 공간으로 기능한다. 특히 잘 알려진 이야기가 이러한 해석을 지지한다. 1952년에 케이지는 하버드 대학교의 무반향실에 들어갔는데, 그 방은 당시에 가능했던 대로 반향과 외부 소리가 99.8퍼센트 들리지 않았다. 그 방에서 케이지는 절대적인 침묵을 경험할 수 있었는데, 그러한 침묵은 〈소나타와 간주곡(Sonatas and Interludes)〉(1946~1948), 〈꽃(A Flower)〉(1950), 〈두 전원곡(Two Pastorales)〉(1951), 〈가상 풍경 넘버 4(Imaginary Landscape #4)〉(1951)를 포함한 일부 작품들에서 그가 이미 광범위하게 실험했던 것이다. 케이지는 순수한 침묵을 들으려 기대하는 대신에, "고음과 저음의 두 소리를 들었다. 내가 그것

들을 담당하는 엔지니어에게 말했을 때, 그는 고음은 내 신경계가 작동하는 소리이며, 저음은 내 혈관계가 순환하는 소리라고 일러주었다. 내가 죽을 때까지 그 소리가 있을 것이다. 그리고 그 소리는 내가 죽은 후에도 계속될 것이다. 우리는 음악의 미래를 걱정할 필요가 없다."[41] 다시 말해, 침묵이 없기에, 순수 음악도 없다(멈춤은 소리로 가득 차 있으며, 소리는 간격을 이루고 있다). 실제로, 주변 환경의 소리 자체가 음악을 이룬다. 음악은 주변 어디에나 있다. 케이지는 1952년의 무반향실 경험을 바탕으로 세 개의 무음 악장으로 구성된 악명 높은 〈4분 33초(4′33″)〉를 작곡했다. 작품이 지속되는 동안(제목에 명시됨) 공연 공간에는 어떠한 소리도 재생되거나 투사되지 않는다. 지금까지 케이지를 연구한 거의 모든 학자들이 지적했듯이, 이 작품은 청취자의 주변 소리를 음악으로 들을 수 있도록 한 것으로 이해할 수 있다.

케이지에게 직접적인 지각이란 작곡가의 작품의 몰개성화를 의미했기 때문에, 그 소리 자체가 극단적으로 중개되지는 않았다. 연주자나 작곡가가 음악성을 표현적으로 해석하는 것은 용납할 수 없었으며, 따라서 그는 서양 음악의 음계 구조에 대한 슈토크하우젠의 지속적인 투자를 비판했다. 그가 자신의 유명한 '무에 관한 강의(Lecture on Nothing)'에서 말하고 있듯이, "나는 말할 것이 하나도 없으며, 나는 말하고 있는데, 그것은 내가 그것을 필요로 하는 바와 같이 시(詩)인 것이다. 이러한 시간의 공간은 조직화된다. 우리는 이 침묵을 두려워할 필요가 없으며, 우리는 그것들을 사랑한다."[42] 그리고 그 밖의 모든 곳, 즉 "나는 어떤 것을 의미하기 위해 그것(내 음악)을 원하지 않는다. 나는 그것이 ……으로 되기를 원한다. 삶에서 어떤 것도 상징을 요구하지 않는다. 왜냐하면 그것은 분명히 존재하는 바이기 때문이다."[43] 이러한 것들은 브레히트, 카프로, 한센, 히긴스, 맥로,

탈로가 참가했던 1958~1959년의 실험적인 작곡 수업에서 그가 제공했던 이념이었다.

이러한 실험적인 자유의 그래픽적인 재현은 각 참가자의 개인적인 환상에 따라 여러 형태를 취할 수 있었다. 히긴스의 원형 〈인터미디어 차트(Intermedia Chart)〉(1995)(〈그림 33〉)는 이러한 시도 중 하나로 잘 알려져 있다. 그의 도해는 "가장 적합한" 형식에 대한 평가 체계 없이 작품의 유형들을 차별화한다는 점에서 역동적이다. 이 모델이 보여주듯이, 인간 경험은 다양하여, 다양한 작품, 그리고 결과적으로는 아직 알려지지 않은 작품의 생산으로 이어진다.

히긴스의 도표는 플럭서스와 다른 예술적 노력 사이의 교차점들을 서로 겹치는 원으로 나타낸 것으로 이들은 "인터미디어" 틀과 관련지어 확장, 접촉하는 것으로 보인다. 그것은 작용하기를 바라는 개방된 틀이다. 이 원들은 그의 시각표에서 사용했던 머추너스 같은 예술/반예술의 역사적인 틀을 거부하면서 공간에서 떠돌아다닌다(〈그림 29〉 참고). 어떤 의미에서 원들은 케이지의 작곡 수업과 다른 관련된 노력으로부터 진화했던 다양한 그룹의 문화 생산자들의 사회적 형성과 예술적인 실험을 포용한다.

〈인터미디어 차트〉는 그 유동성에서 역사적인 상황을 가진 광범위한 개별적인 경험을 수용한다. 즉 한센과 히긴스는 1959~1960년 뉴욕 오디오 비주얼 그룹을 결성했다. 맥로와 영은 1961년에 실험적인 악보 잡지 《비티튜드 이스트》를 자체 출판한 책 『문집』으로 확장했다. 남부 맨해튼에 있는 오노의 다락방과 매디슨가에 있는 머추너스의 AG 갤러리에서 있었던 두 개의 1961년 퍼포먼스 시리즈는 모두 브레히트의 이벤트, 케이지의 작곡 수업과 일반적으로 연합된 플럭서스 원과 동작 음악, 구체시와 소리시(sound poetry), 메일 아트, 해프닝, 개념예술 등 사이의 겹침에서 경험에

〈그림 33〉 딕 히긴스, 〈인터미디어 차트(Intermedia Chart)〉, 1995년, 엽서,
5 x 7인치. 자료: 딕 히긴스.

의한 공식을 정교하게 만들어냈다. 각각의 참가자는 이 원들이 어떻게 겹치는지에 관한 다른 견해를 가질 것이지만, 물음표를 포함하는 원들은 첨가된 관계성에 대한 고려를 유도하는 것처럼 보인다.

내가 제1장에서 묘사했듯이, 유럽의 플럭서스는 이 예술 운동의 가능성에 유사하게 개방적이었다(머추너스가 1962년에 행했던 그 공식적인 명명 이전에도 마찬가지이다). 1961년경 플럭서스 예술가인 포스텔, 패터슨, 백남준이 공동 작업하는 노력의 현장이었고, 같은 해에 케이지와 튜더(David Tudor)의 작품들이 바우어마이스터의 아틀리에에서 공연되었던 비옥한 쾰른의 맥락 외에도 부퍼탈(Wuppertal)은 1962년 파르나스(Parnass) 갤러리에서 〈플럭서스〉라는 이름의 첫 번째 전시회를 주최했고, 1961년 11월과 1962년 6월에 각각 〈칼렌더롤 넘버 1, 2(Kalenderrolle number 1, 2)〉(실험 시, 음악과 시각예술을 포함하는 2절판 책과는 대조적인 두루마리 텍스트)를 제작한 캘린더 출판사/에버링과 디트리히(Verlag Kalender/Ebeling and Dietrich)의 본거지였다. 도표에서 구체시, 소리시, 시각시(visual poetry, poésie visive)로 표현되는 이 작품들은 백남준, 패터슨, 로스, 윌리엄스, 영을 비롯한 국제적인 플럭서스 예술가들을 한자리에 모았다. 그들 각자는 구체시, 그래픽 음악 표기법, 동작 음악, 해프닝에서 특유의 위치를 차지하게 되었다. 분명히 한 예술가나 예술가 그룹은 다양한 원에서 다양한 정도로 존재할 수 있는데, 이는 머추너스가 제시했던 목적론적인 시각표에서는 거의 나타낼 수 없는 다양성을 나타낸다.

인터미디어

플럭서스의 유연한 특성을 고려할 때, 플럭서스 아티스트들이 40년 넘게 함께 작업하며 다양한 표현 방식을 탐구해 온 것은 놀라운 일이 아니다.[44] 이것들 가운데서 인쇄는 특히 중요한 것이었다. 1964년에 텍스트 모음집인 『제퍼슨의 생일(*Jefferson's Birthday*)』을 발간하는 데 머추너스가 지체하자 몹시 화가 났던 히긴스는 섬싱 엘스 프레스(Something Else Press)라는 이름의 출판사를 차렸다.[45] 그 출판사는 플럭서스 예술가들의 많은 책을 출판했을 뿐만 아니라 그레이트 베어(Great Bear)라는 이름의 저렴한 소책자 시리즈도 발간했는데, 이 시리즈는 예술 서점, 갤러리, 식료품점 및 우편을 통해 널리 유통되었다. 1966년에는 이 출판사의 첫 번째 뉴스레터에서 〈인터미디어 차트〉의 표면적인 주제인 인터미디어라는 용어가 새로운 맥락에서 처음 등장했다.

히긴스는 콜리지(Samuel Coleridge, 1812)로부터 이념을 빌려왔다. 히긴스에게 인터미디어란 "예술 매체의 일반적인 개념과 생활 매체의 개념 사이의 영역"과 "매체 사이", 즉 매체 형식, 예술과 생활 구조 사이의 역동적인 사이 공간을 의미한다.[46] 인터미디어는 복합 미디어(음악과 무용을 연극과 따로따로 결합하는 오페라에서처럼)나 혼합 미디어(예시된 이야기에서와 같이 보충적인 이미지와 단어 제시) 같은 기존의 미디어 범주를 단순하게 증폭시키기보다는 다른 미디어 사이의 공간을 적극적으로 탐구한다. (플럭서스를 이해하는 데 적절한 이 용어는 이후 일반적인 미술 용어로 확장되었으며, 하이테크 미술과 관련된 의미로 변화했다.)

예를 들어, 와츠의 〈에프/에이치 트레이스(F/H Trace)〉를 살펴보면, 이 작품은 클래식 음악을 전면에 내세워 고상한 음악가들을 조롱한다(〈그림

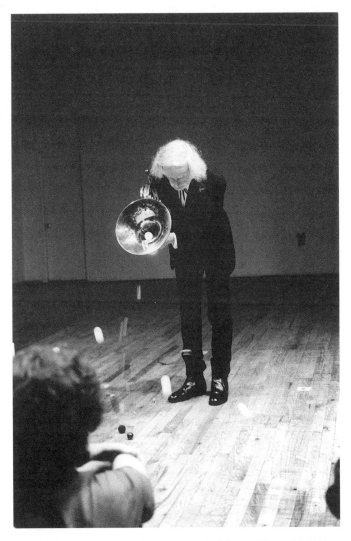

〈그림 34〉 로버트 와츠, 〈에프/에이치 트레이스(F/H Trace)〉, 1979년. 부엌
공연, 뉴욕. 사진: 마누엘 A. 로드리게즈, ⓒ 1988 Robert Watts Estate. 자료:
로버트 와츠 스튜디오 아카이브 컬렉션, 뉴욕.

34〉 참고). 이 작품에서는 곡이 끝나는 대신에 바이올린 등의 연주자가 춤 추면서 탁구공이 나오게 된다. 이렇게 간단한 수단에 의해 〈에프/에이치 트레이스〉는 음악을 가로질러 우연의 게임으로 건너간다. 고음을 내며 마 루를 때리는 공들은 어린 시절을 떠올리게 한다. 물론 다양한 유머도 있 다. 그러나 작품은 형식적으로 축소되어 있어 단일 요소가 나머지에서 분 리될 수 없다.

맥로의 〈두 번째 가타(2nd Gatha)〉(1961)(〈그림 6〉 참고)는 눈이 페이지 위 에서 여러 방향으로 쓰인 글자들을 추적할 때 단어를 그림의 논리로 종속 시킨다. 시각적, 언어적인 부분들은 여러 방향으로 나아가면서 깔끔하게 분리되지 않는다. 오히려 시각적인 시가 이미지와 텍스트의 중간 매개체로 기능한다. 이러한 효과는 서술된 텍스트가 소리로 변형될 때 좀 더 확연해 지기까지 한다. 즉 언어와 즉흥적인 퍼포먼스 결정에 따라 활기를 띠게 되 는 〈가타〉는 미술 미디어(이미지와 텍스트) 사이에서뿐만 아니라 미술과 삶 의 미디어(이미지-텍스트와 즉흥적인 발화) 사이에서도 작동한다.

브레히트의 〈단어 이벤트(Word Event)〉(1961)(〈그림 35〉)는 플럭서스 미디 어 예술의 전형이다.

단어 이벤트

출구.

1961

출구 표지판을 보거나 그에 따라 행동하는 것부터 그 표지판을 관찰하 는 다른 사람들과의 퍼포먼스적 혹은 연극적 관계를 갖는 것, 예술가들이 퍼포먼스를 떠나게 되는 수단으로서 이 작품을 이용하는 것까지 다양한

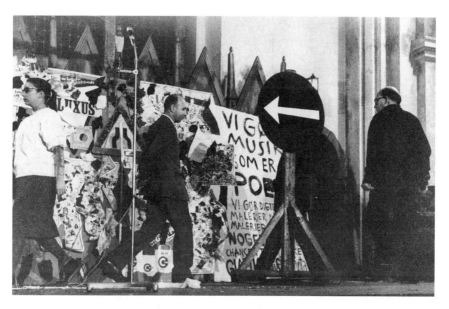

〈그림 35〉 조지 브레히트, 〈단어 이벤트(출구)[Word Event(Exit)] 혹은 방향
(Direction)〉, 코펜하겐 니콜라이 교회, 1962년. 작품에서 보이는 두 남성은 에
릭 안데르센과 에밋 윌리엄스임. 사진: 시스 야르너. 자료: 에릭 안데르센.

실현이 가능하다.

인터미디어의 다른 예는 플럭서스 예술가인 윌리엄스의 〈알파벳 심포니(Alphabet Symphony)〉인데, 거기서는 알파벳의 각각의 글자가 하나의 길잡이로서 "j"는 "마리화나를 피운다"는 것을 대표하는데, 퍼포머는 그것을 읽고 행동하며 퍼포먼스를 일련의 사진들로 문서화한다. 사진은 생생한 퍼포먼스, 정태적인 초상화, 스물여섯 가지 삶의 활동 사이를 중개한다. 〈알파벳 심포니〉는 텍스트로 쓰였지만, (라이터와 흡입의) 소리 경험을 생성하기 때문에, 텍스트와 음악도 중재한다. 작품의 인터미디어주의는 어떤 방식도 다른 방식들과 인과적으로 독립적이지 않다는 사실에 있다. 즉 텍스트가 없으면 소리가 없고, 퍼포먼스가 없으면 문서가 없다.

이러한 예들이 암시하는 것처럼 인터미디어는 전통적으로 특징적인 예술의 범주와 삶의 범주 사이의 교류 위에 있는 것처럼 단정되는 불안정한 묘사 용어이다. 그러나 이렇게 탄력적인 특성은 그 용어를 모호하게 만들지 않는다. 반면, 수학적 표현처럼 구조적으로 상호의존적인 관계에 의지하기 때문에 매우 정확하다. 그래서 "인터미디어" 예술은 거의 무한대로 예술적인 형성과 경험을 허용하기에 사물이라기보다는 기능이다.

인터미디어 기능은 특정한 정치적, 철학적 맥락 내에서 발전했던 기존의 순수미술 범주를 줄임으로써 수많은 철학적, 담론적, 정치적 경향들과 상호작용한다. 노르웨이 미술사학자인 블룸(Ina Blom)은 이러한 효과 범주를 "인터미디어 역동성"[47]이라고 불렀다. 중요한 것은 이차적 지식 체계(미술, 음악, 시, 연극)가 인터미디어 기능에 기여하지만, 이를 항상 일차적 정보 또는 경험적 양식 내에서 유지하는 것은 생활 미디어(자발적 결정, 환경과의 관계, 작품이 발생하는 물리적 매개 변수)라는 점이다. 히긴스가 그 용어를 소개하는 자신의 수필에서 말하고 있듯이,

오늘날 제작되는 대부분의 최고 작품은 미디어 사이에 놓여 있는 것 같다. 이것은 우연이 아니다. 미디어 사이의 분리 개념은 르네상스 시대에 생겨났다. 한 폭의 그림이 캔버스 위에 물감으로 만들어진다거나 한 점의 조각이 채색될 수 없다는 생각은 사회적 사고라는 유형의 특성, 즉 사회를 다양하게 세분된 귀족, 직함이 없는 상류층, 장인, 농노 그리고 농지가 없는 노동자로 분류하고 나누는 것인데, 우리는 그것을 위계 사상의 봉건적 개념으로 칭한다. 그러나 정치적인 문제들과 대립적인 것으로 우리 시대를 특징짓는 사회적인 문제들은 구분하는 접근을 더는 허용하지 않는다. 따라서 해프닝은 콜라주, 음악, 연극 사이에 놓인 하나의 인터미디어, 하나의 도식화되지 않은 영역으로 발전되었다. 그것은 규칙으로 다스려지지 않는다. 각 작품은 그 수요에 따라 그 자체의 형식과 미디어를 결정한다.[48]

이 맥락은 몇 가지 방식으로 머추너스의 선형 모델과 같은 우연성과 관념론으로 물들어 있다. 그러나 역사적인 아방가르드와 머추너스가 시위한 혁명적이고 계층에 기반을 둔 행동주의는 여기에 묘사된 유기적인 방식과는 잘 어울리지 않는다. 지배적인 문화가 적이 되는 행동주의 공식은 오래된 명령이나 "위계 사상"에 참여한다. 이와는 대조적으로 인터미디어 경험은 새로운 세계 체계를 기대하는데, 거기서는 엄격한 범주와 유연성이 불분명하거나 심지어는 "절대적으로 무관한 것"이 된다. 1962년에 히긴스가 시도했던 〈라몬테 영에 관한 수필(Essay on LaMonte Young)〉(〈그림 36〉)의 그래픽 처리가 범주화와 우연성의 약화를 보여주는 좋은 예이다. 상부 절반은 영의 음악적 경험, 실용주의와 일치하는 철학적인 뿌리를 묘사하고 있는데, 그 대부분은 소리의 압축, 확장과 극단적인 (여러 날 동안의) 지속을 경유한 음계 소리 위에서 공간의 효과를 탐구한다. 그 중심에 서 있으

〈**그림 36**〉 딕 히긴스, 〈라몬테 영에 관한 수필(Essay on LaMonte Young)〉, 1962년. 콜라주. 18 x 21인치. 사진: 브래드 이버슨. 자료: 길버트 · 라일라 실버먼 플럭서스 컬렉션, 디트로이트.

면 우리는 왼쪽에서는 자연[원자력, 태양과 대지, 풀, 젖소와 기(ghee), 대양과 물고기]과 함께, 오른쪽에서는 루소주의와 초기 선험론[에머슨(Emerson), 소로(Thoreau), 난센(Nansen), 페르골레시(Pergolesi), 샤브리에(Chabrier), 후기 케이지, 그리고 나비의 신격화]과 함께 "우아한 경험주의자"인 칸트와 헤겔, 바쿠닌(Bakunin)과 두루티(Durutti)를 발견하게 된다. 그러나 밑에서는 자연을 나타내는 단어들과 자연에 대한 철학적인 주의력이 팽창어(blowfish) 그림, 주요한 물리적인 상태(소화불량, 습관, 장의 곤란), 추상(공간감, 선의와 에너지)이 된다. 이 도식에서 예술가(여기서는 영이지만, 같은 것이 실질적으로 모든 플럭서스 예술가들에게 적용된다)를 통해 지나가는 철학적인 전통은 플럭서스 인터미디어 작품에서 공간적 구상과 결합한 주요한 경험들로 변형된다.

인터미디어 기능의 건설적인(해체적인 것에 반대되는) 취지는 새로운 종합으로 향하는 투영에서 강조된다. 블룸은 그 효과에 관해 "히긴스 인터미디어 에세이가 지닌 효능의 의미"는 "묘사의 실제적인 논증에 있지 않고, 하나의 원칙과 하나의 태도라고 긍정적으로 명명하는 그 특성에 있다"[49]라고 기술한다. 인터미디어주의의 그러한 긍정적인 측면은 재빠른 수용을 가져왔다.[50] 히긴스가 그 용어를 재생시킨 후 1년이 지난 1967년경 뉴햄프셔 주 프랜코니아(Franconia) 대학은 인터미디어 프로그램을 시작했는데, 거기에는 플럭서스의 정규 회원이었던 히긴스, 놀즈, 코너, 그리고 때때로 참가했던 슈니만과 테네이(James Tenney)가 출연하는 1일 퍼포먼스가 포함되었다.[51] 또한 1967년에 뉴욕주 미술위원회는 인터미디어 축제에 보조금을 제공했다.[52] 다른 핵심적인 플럭서스 예술가들은 자격을 부여받지 못했지만, 슈니만은 보조금을 받아냈다.[53] 그 용어는 1968년 초 《뉴스위크(Newsweek)》라는 대중 매체에 처음으로 등장했다. 즉 "관습적인 범주에 어

울리지 않는 미술 형식이 있다. 그것은 회화나 조각도 아니며, 영화나 드라마도 아니다. 그것은 인터미디어로 일컬어질 것이다."[54]

그러므로 인터미디어 작품은 심지어 주요 경험에 특권을 주도록 구조화되어 있더라도 다양한 사고 체계에 반향을 일으킨다. 이러한 점에서 인터미디어 경향의 작품, 특히 이벤트와 같은 것은 독특하지 않다. 왜냐하면 모든 미술은 물질적이면서 동시에 의사소통적이기 때문이다. 모든 미술 작품에는 주요한 측면과 부수적인 측면이 모두 포함되어 있다.

예술사가에게 있어서 이슈화되는 것은 — 주요하거나 부차적인 — 주어진 경험의 형식이 명시되는 정도이다. 대부분의 플럭스키트와 이벤트는 인터미디어적 구조를 가지며, 주요 경험을 겨냥하고 있기도 하다. 그래서 반드시 부수적인 지식의 구조에 의존하는 이 작품의 해석들은 그것이 직접적인 지각에서 작품의 기반과 관계를 유지하는 정도에서만 옳거나 그르다고 일컬어질 것이다. 어떤 하나의 산만한 메커니즘(작품을 단지 반예술로 호칭하는 것과 같은 것)에만 배타적으로 의존하는 해석들은 이러한 의미에서 탄력적인 분석보다 좀 더 "그릇될" 것이다. 예를 들어 브레히트의 〈열쇠 구멍 이벤트〉(〈그림 1〉 참고)는 텍스트와 이미지, 연극과 이미지나 텍스트, 이것 중 세 개 모두와 삶 사이에서 다양하게 놓일 수 있다. 이것들 각각은 그것을 단순하게 "반예술"이라고 부르는 것보다는 좀 더 정확한 접근이다. 이와 유사하게 윌리엄스가 1962년 코펜하겐에서 한 시간 동안 땅콩을 먹는 동안 다른 사람들은 그 주위에서 득점을 매기는 퍼포먼스를 진행했는데, 그것은 삶과 퍼포먼스 사이의 행위일 뿐만 아니라 일상적인 신체와 자아 의식적인 예술가 사이의 행위이기도 했다. 그는 배가 고팠으며, 살려고 퍼포먼스를 하는 것처럼 보였다. 히긴스의 도식은 떠다니는 기호들이 서로 겹치고, 교차하며, 통과할 때 이러한 경험에 의한 퍼포먼스를 허용한다.

요점은 가능성을 즐기는 것이지, 그것들을 망치로 내리치는 것이 아니다.

그러나 비평가와 지지자를 막론하고 대부분의 사람들은 머추너스의 시각표와 관련된 이념적으로 협소하고 선형적인 플럭서스 모델을 선호하는 경향이 있으며, 내가 플럭스키트와 이벤트의 정의 측면이라고 생각하는 경험에 대한 추진력을 무시하는 경향이 있다. 이러한 해석이 완전히 틀린 것은 아니지만, 모든 플럭서스를 이 틀에 종속시키는 것은 예술가들과 그들의 작품의 진정성을 침해하는 것이다.

플럭서스에 대한 머추너스적 해석에 관한 대화는 소식지나 전단을 통해 이러한 위반을 심화시키기만 하는 그룹 자체에 국한된 것은 아니었다. 공공연하게 머추너스는 어떤 기술적인 요구와 혁명적인 인습 파괴가 필요하지 않은 아방가르드의 반예술 수사학과 플럭서스라는 이름을 조정했던 시연, 그리고 심지어는 잡지 광고를 통해서도 그 자신의 이념을 선전했다.[55] 머추너스는 그룹의 자칭 대변인으로서 그 자신의 공동 전선을 매우 효과적으로 밀어붙일 수 있었다. 즉 "머추너스는 반예술 태도를 공언했으며, '예술 허무주의'에 대한 그 자신의 주장은 의미로 가득 찬 예술 사물을 불신하고, 행위에서 유래하는 이벤트, 퍼포먼스, 그리고 플럭서스로 생산된 출판을 옹호하는 진지한 투쟁에 관여하는 것을 가능하게 만들었다."[56] 오늘날에도 반예술, 예술 허무주의, '의미로 가득 찬 예술 사물에 대한 불신'은 참여 예술가들의 평가와 작품에도 불구하고 비평가들이 여전히 정의 내릴 수 있는 용어이다. 초기와 최근의 비평을 비교해 보면 현재 환호를 받는 반제도주의적인 악행들은 1960년대의 비평가들을 당혹스럽게 했던 것으로 나타난다. 그러한 감수성은 일부 플럭서스 예술가들이 공유하고 있다고 할지라도 결코 보편적이지 않은데, 부분적으로는 그것이 그 예술 운동의 근본적으로 유물론적인 요인과 실천적 측면을 배제하기 때문이다.

점점 더 복잡한 예술적인 것을 초월하는 방법을 탐구하는 경향이 있는 현대 이론은 예술사라는 학문 내에서 자기 인식은 진척시켰지만, 예술적 경험 자체의 향상에는 거의 도움이 되지 않았다. 크로(Thomas Crow)는 『예술의 지능(*Intelligence of Art*)』에서 그 문제를 언급하고 있다.

열성적인 전향자가 택했던 고도로 기술적인 언어와 의미화 이론들은 그의 작품 과정에서 수정의 대상이 되지 않는다. 이러한 해설의 어휘는 예술사가 사용하는 방식에 따라 재구성될 수 없다. 이는 즉, 예술 작품 자체가 해설 방식에 대해 독립적인 권리나 반박의 권한이 없다는 것을 의미한다. … 권력은, 그들이 관찰하는 것이 옳을 것이다. 모두 한쪽에 있다.[57]

예술 사물들이 하나의 미학적 과정에 종속되는 인간 경험의 물리적인 결과라 한다면, 그것들은 인간의 역설을 구현한다. 즉 "예술 작품 내에서 그것을 정의하는 요소들의 연속적인 교체나 변형을 낳는 간격, 영점 또는 지장을 주는 대체물"이 있다.[58] 어떤 때나 장소란 특유한 것이기 때문에, 위대한 예술의 내부적인 논리는 이처럼 특유한 것이며, 그것을 에워싸고 있는 것으로 보이는 확립된 담론에서 정보를 얻게 될 뿐만 아니라 기존의 지식 구조 내에 포함되지 못하게 될 이러한 산만한 영역들과 그 자체의 삶의 경험에 대한 예술가의 비판적 관여에 의해서도 더 중요하게 된다. 예술적인 지능은 마음, 인간 문화, 심지어는 예술사의 어떤 기존의 모델과도 관련될 수 없다. 예술적인 지능은 오히려 이러한 것들이 살아 있는 삶과 상호작용할 때 그 자체의 가설들을 "연속적으로 회전시키는 것"에 관여해야 한다.[59]

이 과정은 우리가 상충적인 것으로서가 아니라, 변형의 과정이나 플럭

스에 의해 동기 유발되는 것으로 예술에 관해(아니면 좀 더 상세하게는 플럭서스에 관해) 생각하는 것을 가능하게 해준다. 예를 들어, 플럭서스를 도식화하는 다양한 모델은 그룹 구성원마다 선호하는 방식이 다르기 때문에 겉으로는 양립할 수 없는 것처럼 보인다. 하지만 어떤 모델도 전적으로 옳거나 그른 것이 없다. 오히려 각 모델은 예술가들이나 관람자들의 대소에 따라 플럭서스 경험에 더 잘 어울리거나 그렇지 않은 것이다. 이렇게 분명한 비논리는 플럭서스의 예술적인 지능의 한 단면을 이룬다. 플럭서스는 아방가르드(제도적 비판과 인습 타파처럼)를 부분적으로 그 반대편인 미학적 경험으로 변형시킨다. 크로의 용어를 빌리자면, 아방가르드와 경험에 의한 것은 주기적으로 전환되며, 인습 타파 경향이 경험적인 것으로 교환된다.

그러나 역사적으로 플럭서스에 대한 설명은 아방가르드적인 측면에 초점을 맞추었기 때문에, 플럭서스의 광범위한 가치를 제한하고 1960년대의 다른 중첩된 운동으로부터 플럭서스를 고립시켰다. 결과적으로 플럭서스는 대부분 그 시대의 역사를 벗어나서 기술되었다. 이러한 계획적인 간과는 오늘날에도 계속되고 있다. 하지만 경험에 의한 차원과 플럭서스의 인터미디어 기능은 제3장에서 설명하게 될 해프닝, 팝 아트, 개념예술 같은 다른 순수예술 운동들에도 영향을 미쳤다.

제3장

맥락 속에서의 경험

플럭서스, 해프닝, 개념예술과 팝 아트

예술로서의 경험

1976년 12월 3일과 4일, 머서 스트리트 3번지의 한 상점 앞에서 플럭서스 예술가인 헨드릭스는 제모와 이름표 붙이기를 포함하는 이틀간의 퍼포먼스와 설치 공사를 벌였다(《그림 37》). 그 작품은 〈미완의 비즈니스: 남아교육(Unfinished Business: Education of the Boy Child)〉으로 불렸으며, 예술가의 8세 아들인 브래컨 헨드릭스(Bracken Hendricks)도 등장한다.

그 작업은 헨드릭스가 자신의 가슴까지 자라난 전설적인 수염을 제거하는 것에 관해 메일 아트(mail art) 예술가인 존슨(Ray Johnson)과 몇 달 전에 나누었던 대화에서 부분적으로 유래했다. 우연하게도 그 대화를 나누었던 다음 날 존슨은 로드아일랜드 디자인 학교(Rhode Island School of Design) 학생인 메드닉(Scott Mednick)이 우편으로 보내온 수염을 받았다. 존슨은

〈그림 37〉 제프리 헨드릭스, 〈미완의 비즈니스: 남아 교육(Unfinished Business: Education of the Boy Child)〉, 1976년. 뉴욕시 3 머서가에서 12월 3~4일에 공연됨. 여기서 머추너스는 헨드릭스의 머리를 자른다. "소년"인 브래컨 헨드릭스는 맨 오른쪽에서 지켜보고 있다. 사진: 로버트 위켄던. 자료: 제프리 헨드릭스.

두 사람이 만났을 때 서로를 알아보기 위한 수단으로 사용하기 위해 (물론 그 기능은 이미 없어졌다) 수염을 헨드릭스에게 전달했다.

대중 공연의 첫째 날에는 특징적으로 일련의 교육적인 활동들이 진행되었다. 히긴스는 사내아이인 브래컨에게 노래 한 곡을 가르쳤으며, 제프리, 브래컨, 그리고 이제 수염이 없는 메드닉은 나무를 잘라 악기를 만들었으며, 창문에 나뭇가지들을 밀어 넣었다. 또 그 사내아이는 목판 인쇄하는 방법을 배웠다.[1] 둘째 날에는 수염을 깎는 의식이 행해졌다. 그 사내아이는 관객으로부터 서명과 머리카락 타래를 모았다(왜냐하면 수염 타래와 교환할 수 있었기 때문이다). 적절하게 이름표를 붙인 머리카락을 헨드릭스의 의자에 고정했다. 헨드릭스는 수염을 깎고 면도했다. 그리고 나서 머추너스가 헨드릭스의 머리를 잘랐는데 그에게 레이 존슨의 특징인 검은 니트 모자를 씌우고 그 둘레를 잘랐다(〈그림 37〉 참고). 그 결과 단발머리가 되었다.

이 퍼포먼스 작업은 다양한 관련 사조들, 즉 해프닝, 플럭서스 이벤트, 개념(언어)예술과 예술 환경에 뿌리를 두었다. 그와 마찬가지로 그것이 브래컨의 삶에서는 하나의 경험이었다. 즉 대중적인 교환의 발기인으로서, 그리고 그의 아버지에게는 수행원으로서의 브래컨의 "교육"이 (단지 상징적으로서가 아니라) 말 그대로 마무리된 것이다. 그 경험은 그와 모든 참가자에게 동시에 예술에 기반을 둔 것이면서도 비예술에 기반을 둔 것이다.

『존 듀이와 예술 강의(John Dewey and the Lessons of Art)』에서 잭슨(Philip Jackson)은 예술로서 경험하는 것이 인위적인 경험과는 다르며, 결국 예술은 그 자체로 리얼리티의 한 형태라고 주장한다.[2] 예술가는 그저 세상에서 요소들을 선택하여 독특한 방식으로 결합하여 경험을 향상시킨다. 플럭서스 예술가인 코너는 1992년 12월 《플럭서스의 서울(Seoul of Fluxus)》(한국)에서 자료 요청을 받았을 때 다음과 같이 말했다. "왜 플럭서스를 못 박으

려고 시간과 노력을 낭비하는가? … 플럭서스는 리얼리티의 한 파편이다 (조용히 앉아 리얼리티의 파편들을 관객에게 던지는 것이다)."³⁾ 그러므로 관객은 규범적인 예술적 실천의 유산과 설명적인 메커니즘의 무게로부터 해방되어 선택된 리얼리티의 파편들을 예술로 경험한다.

플럭서스의 경험적 특성과 반대되는 평판에도 불구하고, 플럭서스를 다른 무언가를 의미하는 '암호'로 보기보다는 '예술을 위한 예술'이라는 태도로 바라보는 것이 더 낫다. 일부 예외가 있지만, 플럭서스 작품들은 특수한 의사소통적인 목적이 없으며, 팝 아트, 개념예술과는 달리 하나의 특별한 개념적인 체계에 의해 정보를 받지도 않는다. 사실 그것은 바로 플럭서스 경험들이 프로젝트와 그룹 역동성에서 가장 큰 왜곡이 직접적으로 나타나는 체계적인 해석적 방법론에 종속될 때이다. 오히려 플럭서스 경험의 의미는 예술, 그리고 반예술을 삶과 예술로 대체할 때 그것들이 일상생활과 동시에 관계하기도 하고 그것으로부터 물러나기도 하는 데에 있다.

듀이는 예술이 "그 다양한 특성과 형식으로 우리에 관한 세계를 경험하는 즐거움에서 우리 자신을 발견함으로써 우리 자신을 잊게끔 만들어준다"⁴⁾라고 기술했다. 플럭서스는 이 모델에 잘 어울린다. 마틴의 말을 빌리자면, 플럭서스는 "우리의 실존을 자율적인 마음이나 의식적인 지각자로, 하지만 아직도 자아라는 느낌에 빠지는 것을 거부하는 존재로 확인해 주는 것처럼 보인다."⁵⁾

플럭서스 경험들은 민감화가 발생하도록 소위 예술이라는 하나의 특별한 공간을 만들어냄으로써 지각자가 삶의 세계에 민감하게 반응하도록 한다. 그러므로 비록 리얼리티가 예술로, 그리고 그 반대로 경험된다고 할지라도 그 둘은 별개의 것으로 남아 있다. 예를 들어 고무공이 한 장소에서는 예술일지 모르지만, 다른 장소에서는 예술이 아닐 것이다. 예술이라는

지칭이 없다면, 고무공, 즉 코너가 말한 "리얼리티의 파편"은 아마도 의미가 있는 것으로 생각되지 않을 것이다.

하지만 그 구분을 분명하게 만들려는 어떠한 시도가 있더라도 경계들은 변한다. 이러한 상황은 플럭서스에만 해당되는 것은 아니다. 예를 들어 팝 아트는 학문적 분석이 사실상 무시해 온 경험적 측면을 가지고 있으며, 그 대신 예술을 외부 체계를 위한 암호, 즉 비밀이나 상징화의 위장된 형식으로 계속 해석한다.[6] 개념예술의 수용에서도 같다고 말할 수 있다. 경험적인 방식이 1960년대의 예술, 특별히 플럭서스가 광범위하게 접촉했던 예술 운동들에 대한 해석에 다시 삽입되어야 할 때이다.[7]

온통 플럭서스, 플럭서스

1989년, 뉴욕에 기반을 둔 에밀리 하비 갤러리(Emily Harvey Gallery)는 다음과 같은 언론 보도와 함께 '플럭서스와 동료(Fluxus and Company)' 그룹 회고전을 발표했다.

플럭서스 예술가들은 이제 주요한 실천 무대가 된 새로운 예술 형식들을 만들어냈다. 플린트는 개념예술로 명명하고 선두에 나섰다. 히긴스는 다중 미디어를 동시에 이용하는 인터미디어로 명명하고 전개했다. 백남준은 비디오 아트(Video Art)를 탄생시켰다. 플럭서스 작곡가인 영은 전체적으로 미니멀한 구성 계열에 기반한 음악을 전개했다. 플럭서스 시인인 맥로와 윌리엄스는 구체시, 소리시, 시각시를 포함하여 문학과 예술에서 여러 형식의 토대가 되었던 거대한 작품 규모를 만들어냈다. … 퍼포먼스 예술, 예술가들

의 저작물, 복합 예술과 메일 아트는 놀즈, 브레히트, 보이스, 보티에, 뒤퓌 (Jean Dupuy) 같은 예술가들의 영향을 크게 받았다.[8]

이러한 언급과 더불어 플럭서스는 더 잘 알려진 다양한 예술 운동들, 특히 1960년대와 1970년대의 예술 운동들과 관련지어 제시된다. 내가 아래에서 보여주게 될 것처럼, 이러한 플럭서스와 같은 다른 예술 운동들은 경험적 가치보다는 디사나야케(제1장 참고)와 크로(제2장 참고)가 공격한 하이퍼텍스트적(hypertextual) 용어로만 설명되는 경향이 있다.

히긴스의 〈인터미디어 차트〉(〈그림 33〉 참고)에서, 플럭서스, 그리고 생각이 비슷한 예술 운동들 사이의 관계성은 겹치는 원들, 즉 그 관계성의 엄밀한 속성을 나타내는 데는 거의 행하지 않는 그래픽적 방식에 의해 재현된다. 한 가지 말할 수 있는 바는 그 관계가 단순히 양식적인 영향에 기반을 두지 않는다는 점이다. 오히려 플럭서스 작품(커뮤니티 그 자체처럼)은 리얼리티처럼 복잡하며, 다양한 수준, 즉 양식적, 사회사적, 이데올로기적 차원에서 구조화된다. 따라서 플럭서스의 "이제 주요한 실천의 장들"과의 관계도 이처럼 다원적이다.

이번 장에서 나는 플럭서스, 그리고 1960년대와 1970년대의 다른 주요한 세 개의 예술 운동, 즉 해프닝, 개념예술, 팝 아트 사이의 복잡한 관계성에 대한 개요를 제공한다. 안타깝게도 메일 아트, 시각시, 소리시, 비디오 아트, 혹은 플럭서스를 경유하는 미니멀리즘적 구성 같은 그렇게 파생된 운동들에 관한 탐구는 하지 못했다. 그러한 방향들은 미래의 탐구를 위해 남겨두겠다.

해프닝

1958년 초에 카프로는 해프닝이 액션 페인팅에서 거의 완벽하게 발전하게 된 과정을 설명했다.

나는 폴록에 대한 관심에서 일종의 액션-콜라주(action-collage) 기법을 발전시켰다. 이러한 액션-콜라주는 내 구성과는 달리 은박지, 짚, 캔버스, 사진, 신문지 등 다양한 재료의 큰 덩어리를 잡고 가능한 한 빠르게 완성했다. 나의 재빠른 행동 의식(ritual)에 그것들을 배치하는 것은 내가 한때 물감으로만 구현하려고 했던 양철 병정, 이야기와 음악적 구조가 엮어낸 드라마로부터 나오는 하나의 행동이었다. 이 파편들은 벽(wall)으로부터 방(room)으로 더 심오하게 투영되었으며, 청각적인 요소들을 더 많이 포함했다. … 나는 그곳을 방문하는 모든 사람이 작품의 부분이라는 사실을 즉시 알게 되었다. … 나는 해프닝이 전개될 때까지 그에게 점점 더 많은 일을 제안했다.[9]

1년 후에 카프로는 자신의 '아상블라주, 환경과 해프닝(Assemblages, Environments, and Happenings)' 전에 폴록 그림의 사진들을 포함하고 이러한 일련의 과정을 사진으로 남겼다.[10]

사실상 이 역사적인 담론의 씨앗은 로젠버그(Harold Rosenberg)가 《아트뉴스(*Art News*)》에 기고한 「미국의 액션 화가들(The American Action Painters)」에서 화가를 퍼포머로 묘사했던 1952년에 이미 뿌려졌다. 즉 "어느 순간에 캔버스는 미국 화가들 서로에게 실제적이거나 상상적인 한 사물을 재생산, 재디자인, 분석 또는 '표현'하는 공간으로서가 아니라 오히려

하나의 투기장으로 보이기 시작했다. 캔버스에 그려질 것은 그림이 아니라 이벤트였다."[11] 로젠버그가 지적했듯이 액션 화가들은 실시간으로, 그리고 구체적인 액션으로 신체를 작품 속에 끌어들였다. 그들이 창조해 낸 이미지는 그러므로 캔버스 위에서 그들이 움직이는 신체적인 흔적으로 읽힐 수 있다. 담배꽁초와 같은 이질적인 재료와 페인트 통의 선, 커피 얼룩과 같은 부수적인 흔적은 보는 사람에게 작가의 물리적 존재감을 상기시킨다.

비판적인 주류는 로젠버그의 견해와 상당히 달랐다. 예를 들어 그린버그는 추상 표현주의자의 제스처가 "숨쉬기, 엄지손가락 지문, 연애 사건, 전쟁과 같은 리얼리티"에 속한다는 로젠버그의 이념을 냉소했다.[12] 크레이머(Hilton Kramer)는 그림의 연극적인 모델을 기대하는 로젠버그를 공격했다. 즉 "그림은 그림이지 연극이 아니며, 행위를 하는 투기장은 무슨 의미란 것인가?"[13]

그러나 많은 화가에게 추상 표현주의는 이 비평가들이 그렇지 않다고 말했던 바와 정확하게 일치했다. 즉 그것은 일상적인 리얼리티를 탐구하는 것에 내맡겨진 일종의 퍼포먼스였다. 따라서 카프로의 해프닝은 크레이머가 던진 "그가 '행동할 수 있는 장'이란 무엇을 의미하는가?"라는 질문에 대한 실질적인 대답이라고 할 수 있다. 그 해프닝은 엄밀하게 말하자면 하나의 "행동화(acting-out)", 즉 "물감으로만 구현하려는" 시도를 넘어서는 움직임이다. 그림에서의 "액션"이 연극, 그리고 삶의 액션으로 대체되었다.

추상 회화에서 자연스럽게 진화한 해프닝에 대한 카프로의 묘사에 비추어볼 때, 당시 대부분의 미술비평이 개별적이고 투기적인 제스처를 가진 액션 페인팅의 평가 용어들을 해프닝 퍼포먼스 그룹의 영웅들에게 단순하게 적용했다는 점은 놀랍지 않다. 예를 들어 1965년의 해프닝에 대한 묘사는 전형적이다. 즉 "번쩍거리는 네온 불빛, 누드 영화, 광학적 효과, 움직

이는 사물 등 여전히 액션을 강조하고 있다."[14] 액션은 당시 예술의 결정적인 핵심 가치로 남아 있었다.

여기서 해프닝을 심도 있게 생각할 여지는 없다.[15] 그러나 그들의 서사적 행동에 대한 아이디어를 주기 위해서는 한 가지 구체적인 예가 필요하다. 이를 위해 1965년 8월 21~22일(위에 언급했던 비평가의 코멘트에 나오는 연도) 뉴욕시와 뉴저지주의 한 농가에서 열렸던 카프로의 〈콜링(Calling)〉이 훌륭한 역할을 한다. 카프로는 첫째 날의 공연을 다음과 같이 묘사하고 있다.

> 뉴욕의 서로 다른 세 길모퉁에서 참가자들이 기다리고 있었다. … 그들은 각각 알루미늄 포장지, 모슬린, 실타래를 담은 종이 가방을 들고 있었다. … 4시 30분이 되자 각자 옆에 자동차가 멈춰 서더니 그들의 이름을 불렀다. 그들은 차에 올라탔다. 그들은 시내를 마구잡이로 다녔고, 세 사람은 알루미늄 포장지로 몸을 감쌌다. 4시 50분, 각자의 자동차가 멈췄으며, 포장지로 감싼 인물을 제외하고 나머지 승객들이 내렸으며, 자동차를 잠그고 미터기에 동전을 넣었다.

자동차들은 다른 장소로 이동한 후 다른 세 대의 자동차로 교체되었다. 더 뒤섞고 한 번 더 승객을 바꿔 태운 후 "세 대의 자동차는 알루미늄 포장지로 몸을 감싼 승객들을 그랜드 센트럴 역에 내려주기로 한 5시 45분까지 시내를 돌아다녔다. … 알루미늄 포장지로 몸을 감싼 세 번째 승객이 도착했을 때, 많은 군중이 이미 운집해 있었으며, 다른 두 승객은 서로의 이름을 부르기 시작했다." 참가자들은 이후 포장지를 벗고서 공중전화로 가서 첫 번째 운전자에게 전화를 걸었는데, 50번이 울린 후에야 전화를 받

은 운전자는 "여보세요"라고만 응답하고서 전화를 끊었다. 다음 날, 뉴저지에서 참가자들은 목소리를 듣고 서로의 이름을 부르며 숲속을 배회하거나, 모슬린 가방에 걸려 나무에 거꾸로 매달려 있었다.

아마도 10분 정도 동안, 다섯 명의 매달린 사람들의 이름이 각기 다른 위치에서, 다양한 음량과 음질로 무작위로 울려 퍼지는 성악 교향곡의 소재가 되었다. 마침내, 부르는 소리가 뜸해지더니 목소리가 멈췄다. 옷이 벗겨진 다섯 명의 사람들은 여전히 불편한 자세로 매달려 있었다. 잠시 후 나무 사이에서 누군가가 떠나기 시작한 것을 알리는 소리가 났다. 매달려 있던 사람들은 몸을 흔들어 내려와서, 모두 천천히, 조용히 숲 밖으로 빠져나갔다.[16]

〈콜링〉은 순차적으로 엄격하고 행위에 근거를 둔(그러므로 담론적인) 해프닝의 속성을 예시한다. 단지 한 번 일어난 해프닝은 논리적으로 복잡하다. 전형적인 이벤트 악보의 간결성, 반복 가능성과 이것을 대조해 보라.

언뜻 보기에 퍼포먼스 형식으로서의 해프닝은 예술적 취향의 지배적인 패러다임과 크게 단절된 것처럼 보이지는 않는다. 회화적인 액션과 담론적인 연극처럼 일반 대중에게는 충분히 이해될 만한 것이었다. 야우스(Hans Robert Jauss)는 그 맥락에서 즉각적으로 성공하는 이러한 작품은 "지배 기준에 의해 규정된 기대치를 정확하게 충족시키는 수용의 미학으로 특징지어질 수 있다. 그것은 친밀하게 아름다운 것을 재생산하려는 욕구를 만족시킨다. 그것은 친밀한 감흥을 확신하도록 해준다. 그것은 갈망하는 개념들에 제재를 가한다. 그것은 특별한 경험을 감흥만큼 즐길 만한 것으로 만든다. 심지어 그것은 도덕적인 문제들을 제기하기조차 한다. 하지만 그것은 이미 서술된 문제들처럼 하나의 고양된 방식으로 그 문제들을 다룰 뿐

이다"라고 설명한다.[17] 간단하게 말하면 그것들이 그려진 캔버스의 "지배 기준"으로부터 분명히 거리가 있음에도 불구하고 해프닝은 "친밀하게 아름답다." 왜냐하면 그 행동주의(actionism)는 담론의 강조를 수반하고 있기 때문이다. 더욱이 해프닝은 미국적인 자유와 개인주의(individualism)가 지니는 "친밀한 감흥"과 "갈망하는 개념들"을 확신하도록 해주지만, 당대의 좀 더 억압적인 문제들은 무시한다. 이러한 해석은 해프닝의 집단 경험으로서의 비판적이고 대중적인 성공을 설명하는 몇 가지 방향으로 나아간다.

그러나 해프닝이 주로 액션 페인팅의 액션으로부터 진화했다는 설명은 본질적인 것을 놓치고 있다(분명하게 정의된 예술 실천으로부터 카프로가 최종적으로 물러난 것이 일러준다).[18] 야우스는 여기서도 마찬가지로 도움이 된다. 즉 "한 작품에 대한 실제적인 첫 번째 지각과 그 실질적인 의미 사이의 거리, 바꾸어 말하면, 새로운 작품이 첫 번째 관객의 유산에 제기하는 저항이 매우 클 수 있기에, 첫 번째 지평 내에서 기대하지 않았던 것, 뜻밖의 것이었다는 점에서 그것은 긴 과정의 수용을 모으라고 요구한다."[19]

카프로는 해프닝과 플럭서스 예술을 예술연하는 아방가르드 예술과는 반대가 되는 살아 있는 듯한 아방가르드 예술로 묘사하는데, 그 구절은 생생한 경험의 원칙을 도입할 때 화가의 기준으로부터 해프닝을 떼어놓는다. 나무에 거꾸로 매달린다는 것은 어떤 느낌이었는가? 몸을 감싼 승객은 질식이나 남모를 폭력을 두려워했는가? 전화벨이 끊임없이 울리는 것처럼 보였는가? 전화가 계속 끊어지는 것이 실망스러웠는가? 제목인 〈콜링〉은 무엇과 관련되어 있는가? 즉 전화 호출, 숲속에서의 부름, 인간 의사소통 또는 예술가의 부름이나 소명 의식인가? 이러한 삶의 경험적인 해프닝의 차원에 관해 카프로는 명확하게 밝히고 있다. 즉 "예술에 대한 형식주

의자, 관념론자의 해석에도 불구하고 살아 있는 듯한 예술 제작자의 주요한 대화는 예술과 관계하는 것이 아니라 그 밖의 모든 것, 즉 다른 이벤트를 암시하는 한 이벤트와 관계하는 것이다. 만약에 당신이 삶에 관해 많이 알지 못한다면, 당신은 삶에서 비롯한 살아 있는 듯한 예술의 많은 의미를 놓칠 것이다."[20]

해석의 취지를 해프닝의 회화적인 기원의 이면에 두는 것은 예술 형식의 "주요한 대화", 즉 "그 밖의 모든 것"과 관련지어 그 개념을 놓치는 것이다. 〈콜링〉은 예술적인 활동과 관계되었지만, 부분적으로 그러할 뿐이다. 그것은 또한 전화, 택시, 대중교통, 도시 혼잡, 나무, 목소리와 뒤집히는 것에 관한 관객의 경험을 환기했다. 액션 페인팅에서 직선적으로 발전한 것으로 해프닝을 산뜻하게 특징화시키는 것은, 그러므로 "그 밖의 모든 것" 즉 단순한 예술적인 관련을 초월하는 경험을 설명하지 못하게 된다.

결코 "개인주의적인" 행위로 이루어져 있지 않은 참여 퍼포먼스(카프로의 용어)는 광범위한 경험을 포함한다. 왜냐하면 "어떤 의미 있는 것에의 참여는 종종 동기와 유용성의 문제이기 때문이다."[21] 함의는 분명하다. 즉 예술의 감각, 그리고 삶으로부터와 삶에서의 경험과 결합한 다양한 장소들의 생동감(거리, 숲속, 그랜드 센트럴 역)은 예술가와의 절충된 일치와 마찬가지로 참여자들에게 다른 경험과 유사한 경험을 공히 유발한다. 카프로의 말을 빌리자면, "시간, 에너지, 가치에 대한 해프닝의 우선적인 투자는 그 해프닝이 행한 바에 의해 몇 가지(심각한) 문제로 소환되었다."[22]

1973년까지 카프로는 특히 이벤트와 관련된 해프닝의 삶의 경험적인 기반에 관해 명료하게 기술했다. 즉 "비연극적인 퍼포먼스는 행위(환상)와 관객(그 환상의 영향을 받은 관객)을 포함하는 봉투에서 시작되지 않는다. 1960년대 초에 이르자 좀 더 실험적인 해프닝과 플럭서스 이벤트는 연기자, 역할, 플롯,

리허설, 재방송뿐만 아니라, 관객, 단일 무대 영역, 한 시간 정도의 습관적인 시간표도 제거했다."[23] 이러한 유사성은 일부 관람자들이 플럭서스 콘서트와 해프닝 사이의 차이를 거의 알아차리지 못했다는 점을 설명하는 데에 도움이 된다.[24] 두 퍼포먼스 유형에서의 행위는 화가의 행위로 해석될 수도 있고, 화가의 행위에서 벗어나는 반예술적인 해방으로 해석될 수도 있으며, 그 어느 쪽도 아닌 것으로 해석될 수도 있다. 플럭서스 이벤트와 해프닝이 요구하는 완전한 주의력은 영역을 넘어서서, 숲속에서의 단순한 산책이 모든 시각, 모든 소리, 모든 냄새, 맛, 감촉에 대한 새로운 인식으로 향상될 수 있다.

해프닝과 연합한 프랑스 예술가 레벨은 시인 겸 비평가인 주프로이(Alain Jouffroy)(그는 이후에 머추너스를 만나 1962년에 파리 플럭서스를 조직했다)와 함께 뉴욕을 방문한 1961~1962년에 플럭서스와 간단한 만남을 가졌다. 그들은 거기서 카프로, 히긴스, 그리고 해프닝, 플럭서스와 연합한 다른 예술가들을 만났다. 그리고 그들은 마치 갤러리(March Gallery)에서 전시회를 열었으며, 이어서 올든버그(Claes Oldenburg)의 〈상점(Store)〉에서 퍼포먼스 활동에 참여했다. 그리고 끝으로 리빙 시어터(Living Theater)[25]에서 낭독회를 열었는데, 이것은 나중에 '인터미디어 도해(Intermedia Diagram)'에서 묘사된 분명하고도 겹치는 듯한 예술 운동으로 분리된 커뮤니티 내의 다양한 활동이다. 레벨은 플럭서스와 해프닝 사이의 연관을 아래와 같이 묘사하고 있다.

1960년대의 가공할 만한 리비도적, 폴리테크닉적, 다방향적, 종종 "지연 동작(delayed-action)"의 봉기를 지각하는 사람, 특히 이러한 경험을 했던 사람들은 단일 공연의 주체로 그룹화된 플럭서스와 해프닝을 보는 데 놀라지

않을 것이다. 결국 플럭서스와 해프닝은 동시대적 성격의 것이었다. 즉 해프닝이 약간 일찍 등장했을 뿐이며, 많은 예술가는 이렇듯이 거대한 단일 조류의 경향을 가진 양자에게서 행복하게 헤엄을 쳤다. 끝으로 차이점이 있다면 그 차이점은 그것들의 프로그램적인 의향에 있는 것이다.[26]

물론 레벨이 여기서 언급한 "프로그램"은 논쟁을 불러온 행동주의자가 머추너스와 연합한 정치적 의제이다.

해프닝과 플럭서스 사이의 가능한 (논쟁이 있지만) "살아 있는 듯한" 예술의 유사성에 덧붙여서 일부 플럭서스 예술가들은 해프닝이 기반으로서 추상 표현주의에 뿌리를 두고 있다고 카프로가 인용했던 것과 유사한 계보를 묘사했다. 예를 들어 「우연 심상(Chance Imagery)」이라는 제목의 1957년 글에서 브레히트는 액션 페인팅의 우연성이나 "자연스러운" 과정의 힘에 초점을 맞추고 있다. 브레히트를 위해 폴록은 일상적인 점을 예술에 끌어들였다. 즉 "그의 그림들은 (다다 실험이 그랬던 것처럼) 무의식을 해방하기 위한 일련의 기법의 하나로 훨씬 덜 표현된 것처럼 보인다. 그의 그림들은 가장 넓은 의미에서 자연에 대한 가장 깊고도 가능한 이해를 푸는 수단으로 우연을 통합적으로 사용한다. 그리고 예술가가 무언가를 '특별하게' 만들어서 일상적인 사물들의 세계를 초월한다는 생각에서 벗어나기 위한 것으로 보인다."[27] 히긴스는 플럭서스, 해프닝과 추상 표현주의 사이의 자연스러운 용어들에 대한 번역을 이처럼 묘사하고 있다. 즉, "사물들의 삶, 그것들의 이야기, 그리고 이벤트는 그것들에 가해진 어떤 상상할 수 있는 개인적인 개입보다는 어느 정도 좀 더 현실적인 것으로 생각되었다. 많은 사람이 이것을 추상 표현주의의 개인적이고 직관적인 속성으로 간주하는 것에 대한 반응으로 볼 것이다. … 나는 오히려 플럭서스의 비인격성을 추상

표현주의의 이러한 요소에 대한 반응이 아니라 그것을 다양한 용어와 형식으로 해석한 것으로 간주하고 싶다."[28]

카프로와 마찬가지로 브레히트와 히긴스는 모두 플럭서스의 퍼포먼스적인 요소가 대부분 관객, 사물과의 직접적인 관계성과 더불어 추상 표현주의의 퍼포먼스적, 일상적 측면으로부터 진화한다고 제시한다. 이렇게 공유한 계보는 대부분이 (서로의 작품에 참여하는 것이 제시하는 것처럼) 사회적으로뿐만 아니라, 단순히 화가적인 기반이 제공할 수 있는 것보다는 "어쨌든 좀 더 현실적인" 무언가와의 관련 속에서도 해프닝을 플럭서스에 관련시킨다고 제시한다.

그러나 브레히트와 히긴스의 언급은 전반적으로 플럭서스를 대표하는 것은 아니다. 대부분의 플럭서스 예술가들은 이벤트가 객관적인 현실 속에서 일어난다는 점에서 자신들의 작품을 해프닝과 구별한다. 예를 들어 독일의 플럭서스 예술가인 슈미트는 다음과 같이 기술했다.

매번 플럭서스와 해프닝을 일제히 말한다거나, 그것들을 한 전시회의 제목에서 결합하는 것을 보거나, 심지어는 한 냄비에 함께 던져지는 것을 볼 때마다 나는 마치 잉어가 오리와 성교하는 것을 보는 것처럼 몸서리친다. 이 두 가지는 공통점이 거의 없지만 서로를 구분하는 것은 매우 많다. 즉 '해프닝'이라는 용어는 말하자면 표현주의적이고 상징주의적이면서 방대한 오페라와 같은 퍼포먼스의 어떤 형식으로 카프로가 처음 사용한 것이었다. 다른 한편으로 플럭서스는 사람들 그룹, 행동 그룹, 일종의 움직임을 말하는 것이었다. … 플럭서스는 완전히 비상징주의적, 반표현주의적, 비형식적이지 않고 무형식적인 것, 극단적으로 단순한 이벤트, 액션, 선(禪) 의식, 권태 작품들 등이었다.[29]

이분법은 분명하다. 즉 액션 페인팅의 액션과 일치하는 해프닝의 표현적, 상징적 요소는 플럭서스의 "반상징주의적", "반표현주의적", "무형식적" 요소들과는 특징상 반대편에 있다.

슈미트의 퍼포먼스 작품은 반표현적 단순성에서 보자면 그러한 이름을 가진 대부분의 플럭서스 이벤트의 전형이다. 많은 초기 플럭서스 프로그램에서 선보였던 그의 〈치클루스(Zyklus)〉는 간단한 지시로 이루어져 있다. 즉 "물통이나 물병을 원의 주변에 놓는다. 그것 중 하나에만 물을 채운다. 모든 물을 쏟거나 없어질 때까지 원 안에 있는 퍼포머는 채운 그릇을 집어서 오른쪽의 것에 쏟은 다음에 오른쪽의 것을 집어서 오른쪽에 있는 것에 쏟는다, 등등."³⁰⁾ 퍼포먼스를 통해 비예술적인 활동, 즉 일상적인 경험을 하나의 예술 이벤트로 바친다. 대부분의 해프닝과는 다르게 〈치클루스〉는 특정 장소에 설치하기 위해 제작되지도 않았고, 이론적이든 비이론적이든 특정한 퍼포먼스 상황에 의존하지 않는다. 따라서 〈치클루스〉가 "물통이나 병은 원 주위에 놓여 있다"와 같은 일련의 설명문에 대해 엄격한 해석을 요구하지만, 브레히트의 이벤트 대부분은 각각의 경우에 작품을 결론으로 이끄는 데 필요한 시간을 포함하여 가능한 실현 범위가 생성되지 않는다. 공공연하게 공연된 지시, 주로 개인적인 경험, 좋은 악보 또는 이 모든 것이거나 어느 것도 아닐 수 있는 이벤트의 개방성은 순수미술 미디어의 확립된 공식적인 측면으로부터 분리되는 바로 그것이다.

브레히트의 이벤트는 때로 예술가들에게 서신으로 보내졌고, 〈치클루스〉가 실질적으로 일부 지속성이 있는 도구를 사용하는 누군가에 의해 퍼포먼스로 될 수 있는 것처럼 실질적으로 일부 사람들이 있는 어느 상황에서 퍼포먼스로 될 수 있다. 대부분의 최근 플럭서스 퍼포먼스가 초기 이벤트보다 더 정교한 대본을 가지며, 퍼포머와 관객 사이의 전통적인 역동성

을 허용하는 반면에, 그것은 일반적으로 계속 가변적이며, 특정 장소에 설치되지 않으며, 우연에 기초하며, 단순히 악보에 의존한다. 이러한 특성들은 개방적이고 형태가 없는 이벤트를 분명하게 정의된 저자와 퍼포머(참여 관객 포함) 사이의 동의를 요구하는 일치라는 그 의사소통 구조를 가진 해프닝과 확실하게 분리한다.

이러한 역할 묘사는 특히 초기 해프닝(1959~1962)에서는 확실하다. 최초 해프닝은 1959년으로 거슬러 올라간다. 〈6부로 된 열여덟 개 해프닝 (18 Happenings in Six Parts)〉이라는 해프닝은 시간 간격(예를 들어 "1부와 2부 사이에는 2분이라는 시간상 간격이 있다")뿐만 아니라 카프로, 그룸스 (Red Grooms), 프랜시스(Sam Francis), 시걸, 몬터규(Rosalyn Montague), 펜더개스트(Shirley Pendergast), 사마라스(Lucas Samaras), 와인버거(Janet Weinberger), 히긴스를 포함한 일부 참가자들을 특정했다. 덧붙여서 "당신은 세 장의 카드를 받았다. 그것들이 지시하는 대로 앉으시오"[31]라고 그 설명서에 지시된 것처럼 이 해프닝은 일반적으로 앞 무대 공간과 관련된 권위적인 구분을 유지했다. 이 관점들에서 최초 해프닝은 브레히트의 이벤트나 그 이후 1960년대의 해프닝과는 달리 좀 더 전통적인 연극으로 보였다.

그러나 그룹의 정체성이 안정됨에 따라 두 예술 형식은 좀 더 비슷해졌다. 사각형 모양의 얼음벽이 만들어지면서 끝나던 〈액체(Fluids)〉(1967) 같은 카프로의 후기작은 덜 연극적이었던 반면에, 플럭서스 퍼포먼스는 머리카락의 제거, 그 머리카락으로 설치품 만들기, 상표 붙이는 행위 등의 자세한 설명서가 있는 헨드릭스의 〈미완의 비즈니스〉에서 예시된 대로 점차 복잡해졌다. 그러므로 이벤트에서는 "설명서가 없는 점이 애매한 사용에 대한 호소에 관해 의심을 남기지 않는다"[32]라고 카프로가 지적했을 때, 그

는 분명히 초기 이벤트를 언급하고 있는 것이며, 이 경우에는 사실 1961년 브레히트의 〈두 배출 이벤트(Two Elimination Events)〉를 말한 것이다.

두 배출 이벤트
- 텅 빈 그릇
- 텅 빈 그릇

카프로가 지적한 대로 이 작품은 퍼포먼스와 개념예술의 요소들을 갖고 있다. 왜냐하면 '텅 빈'이라는 반복된 단어는,

> 동사로나 형용사로 취할 수 있으며, 두 개의 같은 구절이 왜 그런지를 설명해야 하는 두 개의 텅 빈 그릇들과 관계할 수 있거나 두 개의 그릇이 텅 비어 있다는 설명서로 취할 수 있기 때문이다. 개념적인 작품으로서의 그 작품은 이 가능성이 단지 고려될 수 있다고 참여자들이 생각하도록 초대한다. 명제의 핵심 단어인 배출은 그것들로 추정될 수 있는 환원적인 태도를 암시한다. 그것은 텅 비어 있지만 완전히 차 있는 선(禪)의 상태를 언급할 수 있다.[33]

〈그림 30〉의 이벤트 악보는 이벤트가 퍼포먼스와 개념예술을 중재하는 더 심오한 방법들을 예시한다.[34]

플럭서스 이벤트와 초기 해프닝 사이의 구분은 플럭서스가 미국 언론으로부터 받았던 압도적인 부정적 반응을 설명하는 데 도움이 된다. 해프닝은 1950년대 후반 남부 맨해튼 예술 현장에서 예술 퍼포먼스의 기조를 설정했으며, 미국 비평가들은 플럭서스 예술가들의 퍼포먼스에 참여했을 때

똑같은 것을 기대했던 것으로 보인다. 플럭서스의 실험적, 정보적인 취지는 실망스러운 것이어서 예상한 대로 비판받았다. 《빌리지 보이스》에 수록된 히긴스의 〈보르부아에서의 세인트 조안(Saint Joan at Beaurevoir)〉에 관한 비평은 전형적이었다. 평론가는 이 작품을 "야성적이고 즐거우며 절반은 우연적인 해프닝에 비유했다. … 이것은 그렇지 않다. 그것은 거의 얼어버릴 만큼 참을 수 없을 정도로 긴 시간 동안 공들여 연구한 것이었다."[35]

비록 후기 해프닝이 경험적인 차원에서 플럭서스 이벤트와 좀 더 가깝게 파문을 일으켰지만, 주사위는 던져졌다. 플럭서스 작품에 대한 부정적인 논평들은 생동감의 부족을 강조하는 경향이 있었다("플럭서스는 지루하다"). 논평자들의 경우 정보적인 내용은 플럭서스를 개념예술에 연관시키는 설명에서 충분히 보이듯이 그와 마찬가지로 흥미로운 개념들을 이루기에는 불충분한 것이었다.

개념예술(Conceptual Art)

때때로 플럭서스 참여자였던 플린트는 1961년에 개념예술(concept art)이라는 용어를 만들어냈다. 즉 "개념예술은 무엇보다도 음악의 물질이 소리인 것처럼, 물질이 개념이 되는 예술이다. 개념이 언어와 밀접하게 연관되기 때문에, 개념예술은 물질이 언어인 예술이다."[36] 플럭서스에 대한 그 용어의 적용 가능성은 분명한 것처럼 보인다. 즉, 그것은 퍼포먼스적인 차원(백남준의 악보 "살아 있는 고래의 질 속으로 올라가기"에서처럼)을 가지거나 가지지 않는 한 개념의 텍스트적 제시인 이벤트 악보와 특히 잘 어울린다.[37] 최초 개념예술의 일부는 이벤트 악보 형식으로 플럭서스 예술가들이

제작했고, 그 용어를 플럭서스 동료가 만든 것이라면, 개념예술의 거의 모든 역사에서 플럭서스가 거의 완전히 사라진 것은 놀랍다.

리파르(Lucy Lippard)의 풍부한 회고록인 『6년: 1966년부터 1972년까지 예술 사물의 비물질화(*Six Years: The Dematerization of the Art Object from 1966 to 1972*)』는 전형적이다. 그녀는 플럭서스를 후기 개념예술(conceptual art)과는 무관한 것으로 묘사한다. 즉 "1960년경에 플린트는 개념예술이라는 용어를 만들어냈지만, 나와 관련된 예술가 중에 그것에 대해 아는 사람은 거의 없었고, 어쨌든 그것은 개념예술(concept art)보다 덜 공식적이며, 예술계 가설들과 상품으로서의 예술을 전복한다는 점에 근원을 덜 두는 다른 유형의 개념이었다."[38] 그러나 몇 쪽 뒤에서 그녀는 "게릴라 예술 행동 그룹이 닉슨 대통령('당신이 죽인 것을 먹어라')과 다른 세계 지도자들에게 보낸 거의 다다적인 서신들은 일반적인 개념 운동의 정신으로 무장되었던 반면, 그들의 피비린내 나는 퍼포먼스 양식과 플럭서스와 파괴 예술을 경유한 유럽과의 관련성은 더 냉담하고 미니멀 아트에서 유래하는 주류 개념예술로부터 그들을 분리시켰다"[39]라고 기술했다. 이러한 관찰은 플럭서스의 복합적인 속성을 반영한다. 즉, 플럭서스는 리파르가 "당대의 정치적인 동요를 겪는 동료 여행자"[40]라고 묘사한 더 냉담하고 미니멀 아트에서 유래하는 개념예술 주류에 대해서는 너무나도 정치적임과 동시에 충분히 정치적이지 않았다(또는 좀 더 정확히 말하자면 분명히 정치적인 목적에는 충분히 초점을 맞추지 않았다).

예술 비평가인 프랭크(Peter Frank)는 "개념예술은 일부 사람들(즉 브레히트)이 '해프닝'을 가져와 케이지에게서 배운 선(禪)의 가르침을 적용하여 이벤트를 만들면서 시작되었다"[41]라고 말하면서, 리파르의 개념예술 같은 개념예술의 표준적인 설명에서 출발한다. 예술가이자 비평가 겸 큐레이터인

모건(Robert Morgan)은 「아이디어, 개념, 체계(Idea, Concept, System)」에서 이러한 초기 단계를 좀 더 심도 있게 묘사한다.

1960년대 후반 뉴욕 예술계에서 하나의 용어이자 하나의 현상으로서의 개념예술(Conceptual Art)은 주류적인 사건이었다. 반면에 개념예술(concept art)이라는 용어는 1980년대에 개념예술가인 르윗(Sol Lewitt)이 인정한 훨씬 이전의 완전히 다른 관점에서 유래한다. 1961년과 1963년 사이에 머추너스의 노력으로 대부분 착수되고 조직되었던 플럭서스 운동은 개념예술(concept art)의 초기 개념이 확고하게 자리를 잡았던 곳이다. 이것은 인과관계를 제시하려는 것이 아니다. 하지만 일부 주요한 개념주의자들은 머뭇거리면서, 플럭서스가 최초의 개념 운동이었다는 점을 인정했다.[42]

이 설명은 중요한 질문을 던진다. 개념예술(concept art)과 개념예술(conceptual art) 사이의 관계는 무엇인가? 플럭서스가 어떻게 후기 개념예술과 사이가 나빠졌는가? 그리고 아마도 가장 중요한 질문일 것인데, 플럭서스와 개념예술을 연관 짓는 이야기가 왜 들리지 않는가?

리파르는 상대적으로 상업적인 성공[모건의 "주류 사건(mainstream affair)"]을 만났던 영웅적인 시기(1966~1978)의 개념예술이 공식적으로 재현의 미니멀 양식을 사용했다고 제시한다. 사실 개념예술의 대부분의 역사는 추상 표현주의로 그 수단을 공식적으로 환원함으로써 실현된 그 운동을 하나의 반작용이라고 모더니스트 용어로 묘사한다. 예를 들어 시에글라웁(Seth Sieglaub)은 개념예술의 출판업자이자 딜러로서 전시 카탈로그에 관해 언급하면서 "예술이 더 이상 물리적 존재에 의존하지 않을 때, 예술이 하나의 추상이 될 때, 예술은 책에 재현되어도 왜곡되거나 변경되지 않는

다. 그것은 '주요한(PRIMARY)' 정보가 되지만, 책과 카탈로그에서 관습적인 예술의 재생산은 반드시 (왜곡되는) '제2의' 정보가 된다. 정보가 주요해질 때, 카탈로그는 전시회가 될 수 있다"[43]라고 말했다. "주요한" 정보란 여기서 주요하거나 미니멀한 형식과 유사하다. 그것은 듀이가 논했던 다감각적, 실용적 지식과 관계하지 않고, 일종의 플라톤적 본질로서 난해하고, 실체가 없는 과학적 지식을 일컫는다. 주류의 개념예술에서 작품들은 대신에 더 높은 아이디어의 측면을 얻으려 다투면서 (이전의 모든 예술적 생산이 이른바 의존했던) 물성을 가능한 한 많이 피했다. 그러므로 그것은 순수한 사고와 경험적 실체 사이의 분명한 분리를 설정하는 관념주의 철학 패러다임을 강화했다. 이 틀에 따르면, 그리고 제1장에서 언급된 하이데거와 레빈의 논리를 빌려오면, 플럭서스의 전형이 되는 존재론적인 사상은 가능하지만 기껏해야 출발점부터 물리적으로 오류가 있게 된다. 왜냐하면 플럭서스는 구체화한 주요한 경험을 개념으로 제공하는 반면에, 개념예술은 엄격하게 구체화하지 않기 때문이다.

개념예술가인 코수스는 「철학 이후의 예술(Art after Philosophy)」에서 아이디어를 그 형식의 물질적인 기반과는 대립적인 것으로 위치시키면서 시에글라웁과 같은 용어로 그 운동을 구체화하지 않은 미학으로 묘사한다.[44] 그러므로 작품이 일단 양극화되면, 개념예술은 상대적으로 비물질적인 특성을 가정해야만 한다는 결론이 나온다. 대조적으로 코수스에 의하면 형식주의 예술은 "앞선 작품들과의 유사성에 의한 예술일 뿐이다. 그것은 아무 생각이 없는 예술이다."[45] 그가 주장하기에 학문적인 접근이 필요하게 만든 것은 바로 예술적 생산에 대한 이렇듯이 아무 생각이 없는(물리적이거나 실체적이라는 의미임) 방식이었다. 즉, "예술의 독특한 특성에는 철학적인 판단으로부터 초연하여 존재하는 능력이 있다. 예술이 논리, 수학,

그리고 이와 마찬가지로 과학과도 유사성을 공유하는 점은 바로 이러한 맥락에서인 것이다."[46]

코수스가 미니멀한 형식과 나란히 배열한 이 초연한 특성은 물질세계를 거부함으로써 냉담한 금욕주의(asceticism), 더욱이 정서적이고 물질적으로 상호 관계된, 즉, 초연하지 않은 (개념예술이 그럴듯하게 반응을 보였던 당대의 다른 사조인) 추상 표현주의의 형식주의적인 특성과 예리하게 대립시킨 하나의 미학을 만들어냈다. 그래서 주류의 개념적인 작품들이 학문적인 자료, 즉 삭막한 사진, 장식 없는 텍스트, 정밀하게 조사한 단일 사물 등(〈그림 38〉)을 닮는다는 점이 놀라운 일이 아니다. 개념예술에 대한 이러한 정의는 그것의 뒤따르는 미학적 한계와 마찬가지로 개념에 대한 예술계의 관점을 지배한다. 이것은 일관된 양식 때문만이 아니라, 개념이 실체가 없다는 지배적인(헤게모니적인) 개념을 공명하기 때문이다.

제2장에서 논했던 바대로 플럭서스는 인식의 물리적인 측면을 분명히 밝힘으로써 서구 형이상학의 전형인 주체/객체, 형식/아이디어 구분을 약화하는 상황을 만들어낸다. 한 개인 경험의 모든 영역이 언어라는 물질을 통해 표현될 수 있다는 플린트의 개념예술 개념은 주류 개념예술과 추상 표현주의의 과잉 결정된 양극에 저항하는 이 작품을 고려할 때 특히 유용하다. 코수스가 제안한 인간 사고의 위(僞)학문적, 관념적인 모델과 반대의 위치에 있는 일련의 언어 실험을 허용하면서 플린트의 아이디어는 어느 정도 초기 플럭서스의 전형인 실험 클러스터에 위치할 수 있다.

플린트는 "맥로가 컴퓨터를 사용하거나 인위적인 구체시를 만들어내면서 케이지의 우연 절차를 시로 전이하기 시작했다"[47]라고 회상한다. 그렇게 함에 있어서 맥로는 언어적 구조와 그 맞은편, 우연에 대한 케이지의 무정부주의적 작동과 불확정성 사이의 가능한 (그리고 체계적인) 연결을 시도

〈그림 38〉 조셉 코수스, 〈하나이면서 셋인 의자(One and Three Chairs)〉, 1965년. 나무 접개 의자, 한 의자의 사진 복사, 한 의자의 사전적 정의. 2001 년 촬영. 자료: 뉴욕 현대미술관, 래리 알드리치 재단 기금.

했다. 케이지의 경우 주사위나 동전 던지기는 한 소리의 지속이나 속성, 또는 작품 그 자체의 구조를 결정할 것이다. 유사한 원칙들은 작곡가가 정상적으로 조절하는 한 작품의 측면들을 퍼포머가 결정하도록 허용한다.[48] 그러므로 맥로의 〈두 번째 가타〉(〈그림 6〉 참고)가 한 격자에 단어들을 배열하는 반면에, 퍼포먼스에서 말하는 단어들의 실제 연속체는 우연히 유래한다. 다시 말해, 언어 단위는 일부 후기 해프닝과 초기 이벤트에서처럼 생명 과정의 불확정성, 추상에서 언어와 아이디어 사이의 관계성에 관한 연구와 상호작용한다. 플럭서스의 전형인 언어에 대한 이렇듯이 살아 있고 실용적인 감각은 심지어 맥로의 시가 개념적인 기반을 가지는 것처럼, 개념적인 주류 예술가들의 초연한 과학주의와 결정론의 외부에 있다.

오노의 퍼포먼스는 이처럼 주류 개념예술의 실체가 없는 개념에 반한다. 일종의 스트립쇼인 이벤트 〈컷 피스(Cut Piece)〉(1961)가 대표적이지만, 관객은 여성이 옷을 벗는 것을 보는 대신 가위로 옷을 벗기도록 요청받는다. 그것은 관음적인 언어의 당황스러운 현실화이다("나는 나의 눈으로 그녀를 벗겼다"). 브레히트의 이벤트와는 다르게 이 작품은 분명히 오노 자신과 자르는 행위에 관여하는(혹은 관여하지 않는) 개개 관객의 구체적인 정체성에 관한 것이다. 그 작품은 상대적으로 자아에 기반을 둔 것으로서 전형적인 이벤트의 반자아라는 기반에 역행한다. 그렇더라도 역사적으로 유명한 플럭서스 작품과 빈번하게 협력하여 공연되는 〈컷 피스〉는 확실히 이벤트와 개념예술을 연결하는 교류 영역에 속한다.

비록 이벤트가 기반을 두지 않았다고 할지라도, 〈빈 롤스(Bean Rolls)〉(1962)(〈그림 39〉), 〈빅 북(Big Book)〉(1967), 〈고대 언어의 핑거 북(The Finger Book of Ancient Language)〉(1982)(〈그림 40〉)을 포함하는 놀즈의 작품들도 텍스트를 신체에 직접 관련짓지만, 자아라는 측면은 제외한다. 그 저작들

〈그림 39〉 앨리슨 놀즈, 〈빈 롤스(Bean Rolls)〉, 1964년. 놀즈의 상자들은
전방과 측면에 있다. 조지 머추너스의 버전은 뒤쪽에 있다. 브래드 이버슨
촬영. 자료: 길버트 · 라일라 실버먼 플럭서스 컬렉션, 디트로이트.

〈**그림 40**〉 앨리슨 놀즈, 〈고대 언어의 핑거 북(The Finger Book of Ancient Language)〉, 1982년. 11인치의 척추와 알루미늄 바닥 위에 놓은 혼합 미디어가 상호작용하는 책. 자료: 앨리슨 놀즈.

이 시간이나 장소를 자각하지 않고 탐구하는 한 개인과 관계하기 때문에, 그것들의 수행성은 동시에 개념적이고 이벤트 같다. 예를 들어 〈빈 롤스〉에서 많은 두루마리를 하나씩 펼쳐서 읽고, 캔을 손에 들고, 콩을 마룻바닥 위에 흘리거나 캔 안에서 덜커덩거리게 할 수 있다. 각 독자는 행위와 읽을 페이지의 순서를 결정한다. 이와 유사하게 〈빅 북〉은 실제로 걷거나 기어다니며 읽을 수 있고, 〈고대 언어의 핑거 북〉은 전 세계의 촉각 언어를 제공한다. 모든 저작은 주류 개념예술에서 예시되었듯이 관념주의자의 의미에서 언어를 정의하는 순수하게 이지적이거나 비구체화한 것에 관한 감각적인 대안을 제공한다.

이와 관련지어 일본의 플럭서스 예술가인 미에코(때로는 치에코) 시오미는 비언어적 소재에 단어를 결합한 부드럽고 아름다운 "공간 시"를 실현했다. 그녀는 지도에 단어 사용을 기록하는 핀을 꽂아, 다양한 장소의 친구들이 사용한 단어로 지구의 그래픽 이미지를 뿌리는 작업을 했다. 예를 들어 그녀의 〈공간시 넘버 1(단어 이벤트)[Spatial Poem No. 1(word event)]〉은 관람자에게 "동봉한 카드에 한 단어(또는 여러 단어)를 써서 어딘가에 두십시오. 세계 지도 위에 편집될 그 단어와 장소를 나에게 알려주십시오"라고 지시한다. 여행 일지, 퍼포먼스, 개념예술 작품, 지도 그리기 작업 등 그 작품의 성격은 관람자가 어디에 입력하느냐에 따라 달라진다. 시오미의 공간시는 브레히트의 이벤트, 맥로의 시, 오노의 〈조각 오리기〉, 놀즈의 저작들처럼 플린트의 의미로 보면 의심할 바 없이 "개념예술(Concept Art)"이다. 재료가 언어이며, 언어가 재료이다.

플럭서스 작품은 결국 개념예술(concept art)이지만 상업적인 의미에서는 개념예술(conceptual art)이 아니다. 왜냐하면 그것은 시에글라웁, 리파르, 코수스가 설명한 미니멀리즘 형식과 언어적 과학주의를 거부하기 때문

〈그림 41〉 미에코 시오미, 〈공간시 넘버 1(단어 이벤트)[Spatial Poem No. 1 (word event)]〉, 1965년, 섬유판 위의 지도, 가림용 테이프, 핀, 카드에 오프셋 인쇄, 11⅞ x 18⅛ x 3⅜인치. 사진: 브래드 이버슨. 자료: 길버트 · 라일라 실버 먼 플럭서스 컬렉션, 디트로이트.

이다. 이 구분에 따라 플럭서스는 더 광범위하고, 더 물리적으로 포괄적인 의미의 개념이 된다. 물리적으로 충전된 지적 의미라고 말할 수도 있다.

팝 아트

1964년에 플럭서스 예술가인 와츠는 주류 개념예술에 반하는 프로젝트를 발의했다. 즉 "'팝 아트'를 저작권으로 등록하는 아이디어가 떠올랐는데, 이를 통해 이 용어를 시장에서 제외하고, 이후 다양한 상품들의 마케팅 상표로서 광범위하게 사용될 것을 예상하여 그 사용을 중단시키는 것이었다."[49] 이 시도를 위해서는 미국 특허청에서 팝이라는 용어의 모든 변형을 검색해야 했는데, 미국 특허청에서는 제품 유형별로만 저작권을 부여할 수 있도록 규정하고 있었다. 와츠는 의류, 수하물, 음식, 레저 장비를 비롯한 모든 제조업체의 기록에서 이 용어의 이전 사용 여부를 조사해 달라고 요청하는 서한을 자신의 변호사인 야콥(Arthur Jacob)에게 보냈다.[50] 도착한 문서는 조리된 돼지고기, 사탕, 음료수, 폭죽, 그리고 온갖 종류의 다른 상품에 대해 다른 것 가운데 피.오.피.(P.O.P.), 팝스(POPS), 팝(POP)이 찍힌 상표 등록을 보여주었다. 이 상품들이 의존했던 대중적인 심상(거기서 돼지 그림은 돼지고기 또는 병 그림은 음료수를 의미했다)은 그 자체가 팝 아트의 아이콘을 닮았을 뿐만 아니라, 전반적인 프로젝트는 주류 고급 예술에서 팝 아트의 우월함을 풍자했다. 팝 아트라는 용어 자체가 다른 어떤 상품과 구별할 수 없는 브랜드 이름으로 바뀌었기 때문이다. 그 용어에 저작권을 얻으려고 시도하면서 일부 초기 팝 아트 전시회에 포함되었지만 최근의 전시회에는 포함되지 않았던 와츠는 그것의 소유권을 취하거나 그렇

게 하려고 했다. 그렇게 함으로써 그는 플럭서스와 팝 사이의 영역적인 중복을 규정하면서도 다른 팝 아트 예술가들과 아마도 연합하고 있었을 것이다.

예를 들어 이 작품이 제작된 1964년은 워홀이 필름 〈수면(Sleep)〉으로 정태적 영화(static cinema)를 창안했다고 말한 해이다. 그러나 사실상 플럭서스 예술가인 맥로가 그 아이디어를 처음으로 떠올렸을 가능성이 매우 크다. 〈앤솔로지〉에서 영과 공동 작업을 했던 맥로는 전자 장비가 일정한 소리를 무한정 지속하는 영의 정태적 음악에 대한 일부 반응으로서 영화 형식을 창안했다고 기술했다.[51] 맥로는 또한 나무 한 그루를 수년에 걸쳐 노출을 이용하여 촬영하도록 요구하는 〈트리 무비(Tree Movie)〉를 정태적 영화의 초기 실험으로 인용했는데, 이 영화는 워홀의 그룹이 전유하던 것이있다.

나는 〈수면〉이 1964년 1월의 플럭스페이퍼(Fluxpaper)보다 앞서 만들어졌으며, 백남준과 안데르센이 〈트리 무비〉란 황금알을 낳는 모든 거위에게서 나온 알이었다고 주장할 때 다정한 지지자에 불과했다고 생각하면서 그것이 단지 아주 유사한 발전에 불과했다고 오랫동안 생각했다. 그러나 우리 친구인 요나스(Jonas)[메카스(Mekas)]는 작년 베르주(Carol Berge)의 작품 속 크리스마스 파티에서 아주 확신에 차서 나에게 시간 순서를 보여주었다. 즉 1964년 1월에 〈트리 무비〉가 플럭스페이퍼에 발표되었으며, 1964년 2월에 나는 지하철에서 동시대적인 프로그램(내 생각으로는 1964년 2월 20일임)의 연습에서 플럭스페이퍼를 제공했다. 그리고 1964년 4월에 〈수면〉이 제작되었다. 나는 다른 사람 중에서도 특히 워홀의 친구인 말랑가(Gerry Malanga)에게 그 유인물을 주었다.[52]

워홀의 친구인 음악가 케일(John Cale)이 1950년대 말부터 1964년경까지 영과 작업했다는 점은 혼란스럽다. 그들은 1968년에도 여전히 진화하고 있었던 영의 〈거북이 윙윙거림(Tortoise Droning)〉에서 공동 작업했는데, 융커(Howard Junker)는 그것을 다음과 같이 묘사했다. "그는 일부분 자신의 영원한 음악 연극이 항상 계속되고 있다는 인상을 주기 위해 관객이 도착하기 전에 자신의 퍼포먼스를 시작한다. 실제로 그의 현재 작품인 〈거북이, 그의 꿈과 여행(The Tortoise, His Dreams and Journeys)〉은 1964년 이후 여러 차례에 걸쳐 본질적으로 정적인 형태로 끊임없이 변화하며 공연되어 왔다."[53] 아마도 케일은 영의 지속적인 아이디어를 음악으로 본 워홀의 그룹에 도입했을 것이며, 그 밖의 누군가는 독자적으로 영화에 외삽(外揷)했을 것이다. 워홀의 그룹과 플럭서스 사이의 상호작용에 관해 연관된 사례는 〈경찰차(Police Car)〉(1964)인데, 그것은 머추너스가 조합한 플럭스필름의 1964년 릴(reel)에서 나타났던 번쩍거리는 순찰차 라이트의 노출이 부족한 부분으로 이루어진 케일이 제작한 영화이다.

아무튼 〈트리 무비〉와 〈수면〉이 거의 동시에 등장한 것은 그것이 플럭서스에 대해 어쩌면 깨닫지 못했을 빚을 제기하는 때조차도 예술가들과 예술가들 그룹 사이의 강력한 상호작용을 입증한다. 적어도 이 상황은 저작권이 항상 명확하지는 않다는 점을 보여준다.

공동 작업은 또한 음악적인 실험에서도 나타났다. 예를 들어 영은 케일이 비올라를 실험적인 악기로, 그리고 나중에는 록 악기로 바꾸는 데 도움을 주었다.[54] 드림 신디케이트(the Dream Syndicate)로 칭한 그들의 1963~1964 프로젝트는 전자적으로 증폭된 두 개의 목소리와 하나로 증폭된 바이올린과 비올라에 의존했다. 아이디어는 두 시간 동안 쉬지 않고 같은 음을 유지하는 것이었다. 예를 들어 영은 가장 깊은 베이스 음을, 케일

은 비올라로 중간의 세 개 음을, 영의 아내인 자질라(Marian Zazeela)는 바이올린으로 마지막 고음을 유지하는 것이다. 이 경험에 대해 케일은 다음과 같이 언급했다. "그것은 나의 첫 번째 그룹 경험이었다, 얼마나 하나로 잘 뭉쳤는지! 그것은 전체적으로 새로운 것이었다! 나는 예술 사물로서의 녹음을 의미한다. 인디언들은 이 단조를 알았지만, 그들은 완전히 다른 소리를 이용한다."[55]

그 후 얼마 안 되어 케일은 정태적 음악을 팝 문화 속으로 도입했다[드림 신디케이트의 후기 회원인 맥라이스(Angus MacLise)와 함께]. 벨벳 언더그라운드(Velvet Underground)라는 그 밴드의 윙윙거리는 바이올린 저음은 드림 신디케이트로부터 유래한다. 후에 플럭서스와 언더그라운드는 대안 현장 신문인 《이스트 빌리지 아더(*East Village Other*)》를 위해 열린 자선 콘서트에서 공공 퍼포먼스로 적어도 한 번 협연했다. (그 신문을 발간하고 팝 아트의 중요한 지지자가 되었던) 윌콕(John Wilcock)은 다음과 같은 말로 머추너스를 초대했다. 즉 "이스트 빌리지 아더는 빌리지 게이트에서 자선 파티와 무도회를 개최하는데, 대부분은 3월 말에 열리는 루고프(Lugoff)의 자선 예술을 위한 것이다. 우리 프로그램에는 워홀의 벨벳 언더그라운드, 퍽스(Fugs), 언더그라운드 영화 등이 있는데, 나는 자연스럽게 플럭서스를 포함하여 어떻게든 참여할 수 있다고 생각할 수 있는 모든 것을 진행하고 싶다."[56] 록 음악 사학자인 록웰(John Rockwell)은 이러한 문화적인 관련을 좀 더 일반적으로 말했다. "한편으로는 미니멀리즘과 구조주의, 다른 한편으로는 분해되고 추상화된 록앤드롤 사이에 연대감이 있었다."[57]

〈인터미디어 차트〉에 도식화된 원들처럼 해프닝, 개념예술과 팝 아트는 서로 겹치며, 플럭서스와는 밀접하게 연합되어 있다. 하지만 해프닝과 개념예술처럼 팝 아트가 "지배적인 규준에 의해 규정되는 유산을 어느 정도 성

취했지만, 플럭서스는 엄밀하게 성취하지 않았기에 미국의 팝 아트 역사로부터 대부분 배제된 채 기술되었다."[58] 마미야(Christin Mamiya)가 1992년에 관찰했듯이, "많은 소장가는 팝 아트를 상품 교환에 기반을 둔 사회에 대한 확신으로 보았는데,"[59] 그것이 플럭서스에 관해서는 말할 수 없는 것이었다. 30년 전에 팝 아트에 관한 어느 심포지엄에서 비평가인 애슈턴(Dore Ashton)은 다음과 같이 말했다. 즉, "비유적이지 않은 용어로 말하는 사물들과 그 아상블라주에 관한 관심이 개인적 선택으로의 환원을 의미하는 정도까지 팝 아트는 우리 사회의 거울인 중요한 사회학적 현상이다. 그것이 비유 아니면 복잡한 관계들에 대한 어떤 심오한 분석을 피하는 정도까지 그것은 예술의 빈곤해진 장르이자 불완전한 도구이다."[60] 분명하게도 이러한 분석가들이 묘사하는 팝의 형식은 워홀, 리히텐슈타인, 올든버그 같은 가장 유명한 실천가들과 연합한 진부하고 깨끗한 그래픽적인 예술이며, 좀 더 일반적으로 보자면 대중문화와 재료에서 유래하는 예술은 아니다.

이와는 대조적으로 우리는 1991년 카탈로그인 『팝 아트: 국제적 관점(Pop Art: An International Perspective)』에 실린 「플럭서스-팝의 부록인가?(Fluxus-an Addendum to Pop?)」라는 켈라인(Thomas Kellein)의 글에 기대를 걸 수 있다. 플럭서스를 규준적인 유럽 팝에 포함하여 (주류) 미국 팝 아트와 거리를 두는 켈라인은 다음과 같이 기술한다. 즉, "팝 예술가들이 대중 매체와 대중 시장을 분석적으로 탐구하는 곳에서, 플럭서스는 거대한 본부와 우편 주문처를 통해 선동적으로 배분되듯이 상품들의 본질적인 축적을 열망했다. 플럭서스가 원했던 것은 소비자 사회의 예술적인 캡슐화가 아니라 예술가들 자신이 조직한 직접적인 판매 전략이었다."[61] 켈라인에게는 플럭서스가 대중 매체와 대중 시장의 미학에 반대하는 (독립적인 우편 주문 창고(〈그림 42〉) 같은) 비판적인 전략을 전개했기 때문에, 그것은

자본주의자에게서 유래하는 미국 팝 운동과 분리하여 분명하고도 정치적인 동기를 갖는 일부 유럽적인 현상으로 고려되어야 한다. 그러나 역사적으로는 독립적인 배분과 대중 시장의 아이디어는 그렇게 구분되지는 않았다. 그 아이디어는 뉴욕과 유럽에서 광범위하게 혼합되었다.

예를 들어 켈라인에 따르면 팝 예술가들이 대중 소비자의 스타일을 단순히 분석하고 전유했던 뉴욕에서는 올든버그의 〈상점〉(1961~1962)이 팝 아트, 해프닝, 플럭서스의 역사에서 핵심적인 역할을 했다. 맨해튼 동쪽의 상점 앞 공간에서 올든버그는 싸게 파는 (그의 용어를 빌리자면) 일상적인 쓰레기 같은 것의 소석고(燒石膏)와 혼응지(混凝紙)를 제물로 바쳤다. 그와 동시에 〈상점〉에서는 실내와 거리 퍼포먼스를 시작했으며, 그 자체를 지역 예술 상품과 만나고 소통하는 장소로 확립했다[1963년에 유럽에서 돌아온 머추너스도 캐널가에 있는 자신의 다락에서 배포 장소 겸 퍼포먼스 공간인 플럭스홀(Fluxhall)을 운영했다. 그는 여기서 《플럭서스 뉴스-폴리시 레터》를 통해 플럭서스 책들을 만들어 판매했다].

흥미롭게도 플럭서스의 섬싱 엘스 프레스는 『클라스 올든버그의 상점 주간(Claes Oldenburg's Store Days)』(〈그림 43〉)이라는 올든버그의 프로젝트에 관한 한 권의 저서를 출간했다. 걸출한 편집자 윌리엄스의 서문은 〈상점〉에서 구현된 퍼포먼스의 감각을 강조하며("그것이 한편으로는 실제 판매가 이루어진 실제 공간이었으며, 다른 한편으로는 여전히 그 울림이 느껴지는 아이디어의 집합이었다"),[62] 그곳에 있었던 경험, 팝 아트의 전통적인 한계를 넘어 플럭서스로 확장되는 특성을 강조하고 있다. 올든버그 자신은 그 프로젝트의 경험적인 차원을 아래와 같이 묘사했다.

〈상점〉의 원래 아이디어는 단순한 것, 즉 어떤 유형의 상점에 있는 것과

〈**그림 42**〉 빌럼 더리더르, 〈유럽의 우편 주문 창고/플럭스숍(European Mail-Order Warehouse/Fluxshop)〉, 1964~1965년. 사진: 빔 판데르린덴 촬영. 자료: 길버트·라일라 실버먼 플럭서스 컬렉션, 디트로이트.

〈그림 43〉『클라스 올든버그의 상점 주간(*Claes Oldenburg's Store Days*)』,
에밋 윌리엄스 편(New York: Something Else Press, 1968). 자료: 딕 히긴스.

같은 사물들로 한 공간을 채우는 것이었다. 하지만 이것은 내가 진행하면서 만족스럽지 않았다. … 사람의 몸은 만든 후에도 형태를 유지하고, 변화의 상황에서 기계적인 것뿐 아니라, 심리적으로 움직이는 조각도 종종 모두 고정되어 있다. 나의 작업의 법칙은 시간 변화이다.[63]

'변화의 상황'으로서 〈상점〉은 팝 아트의 정의적 차원인 일상에 대한 경험적 탐구로서 플럭서스에도 시사점을 준다.

올든버그는 결국 주요 갤러리, 공공적인 제작 주문, 미술관 전시의 세계에 합류했다. 하지만 이 모든 것보다 먼저, 그의 후기작이 따르게 될 그러한 구조들로부터의 실험과 독립의 장소인 〈상점〉이 있었다. 이러한 특징은 플럭서스 예술가들, 특히 뉴욕을 벗어난 예술가들의 작품에서 두드러진다. 하지만 내가 여기서 강조하고 싶은 바는 독립적인 소유권과 배분권의 원칙이 미국의 팝 아트나 플럭서스로부터 거의 배제되지 않았다는 점이다. 그렇더라도 이 원칙은 더 많은 사례가 있는 유럽의 플럭서스와 매우 강하게 연합되었다.

1962년 런던에서 열렸던 미스피츠 페스티벌(Festival of Misfits) 동안에, 보티에는 자신이 먹고, 자며, 지나가는 사람에게 손을 흔들고(특히 창문에 비친 머리 모양을 점검하려고 멈춰 섰던 옆집 미용실에서 나오는 숙녀들), 적으며, 호기심 많은 이들과 대화하면서 갤러리에 주거하는 살아 있는 조각이 되었다(〈그림 44〉). 갤러리 원(Gallery One) 공간은 니스에 있는 자신의 상점에서도 팔았던 그의 텍스트 패널과 다른 신기한 물건들이 가득 쌓여 있었다(〈그림 45〉). 〈살아 있는 조각〉과 그의 〈상점〉 모두에서 이 예술가는 일상 경험에 대한 대중적인 퍼포먼스를 하고, 이를 단어나 구호로 변형하여 판매용 예술 작품으로 만드는 등 관객과 개념적인 교류를 나누었다.

〈그림 44〉 벤 보티에, 〈살아 있는 조각(Living Sculpture)〉, 1962년. 런던 미스피츠 페스티벌 기간에 갤러리 원 상점을 바라보고 있음. 사진: 브루스 플레밍. 자료: 길버트·라일라 실버먼 플럭서스 컬렉션, 디트로이트.

〈그림 45〉 벤 보티에, 〈살아 있는 조각〉, 1962년. 상점 안에서 창밖을 내다 봄. 사진: 브루스 플레밍. 자료: 길버트 · 라일라 실버먼 플럭서스 컬렉션, 디트로이트.

이와 유사하게 1965년부터 1968년까지 프랑스 빌프랑슈쉬르메르(Villefranche-sur-Mer)에서 프랑스 예술가인 필리우와 미국인 거주자인 브레히트는 그들의 상점, 세디유 키 수리(La Cédille qui Sourit)(미소 짓는 세디유 혹은 쓸모없는 지식의 상점, 〈그림 46〉과 〈그림 47〉)에서 쓸모없는 아이디어와 사물을 팔고 있었다. 이중 노출인 〈그림 46〉이 보여주는 것처럼 빙 둘러앉아 말하며 음료수를 마시거나 떠들며 돌아다니는 행위가 내부 상품(머추너스의 플럭서스 재료들, 보티에의 일부 사물, 구슬로 장식한 보석, 그리고 몇 가지 잡동사니들)과 마찬가지로 그 프로젝트의 일부였기 때문이다. 그 상점은 섬싱 엘스 프레스가 출간한 저서에서 「세디야에서의 게임들(Games at the Cedilla)」(1968) 혹은 「세디야 도약(The Cedilla Takes Off)」(1968)이라는 기록으로도 남았다.

이와 유사하게 1971년 덴마크에서는 안데르센이 아르후스(Århus)에서 이름 없는 상품을 파는 슈퍼마켓을 열었다. 이 아이디어는 이후에 페데르센(Knud Pedersen)이 구상한 사물들의 공동 목록에서 반복되었으며, 플럭서스 재통합 기념행사인 '엑설런트 '92(Excellent '92)'를 위해 대량 생산된 플럭서스 복합체의 장소인 굿 바이 슈퍼마켓(Good Buy Supermarket)이라는 임시적이지만 실제 시장에서 판매용으로 제공되었다.[64]

축적과 파괴의 의미에서 가장 빈번하게 인용된 순수한 플럭스숍(Flux-shop) 사례는 더리더르(Willem de Ridder)의 거실에서 단 하룻저녁 동안만 존재했던 암스테르담에 기반을 둔 그의 〈유럽의 우편 주문 창고/플럭스숍(European Mail-Order Warehouse/Fluxshop)〉(1964)이다.[65] 이 플럭스숍은 거의 완전하게 임시적이며 가상적이지만 종종 다시 인쇄된 사진(〈그림 42〉참고) 덕분에 플럭서스 판매 관행의 표준 개념으로 자리 잡았다.[66]

『팝 아트: 국제적 관점』에서 미술사학자인 바이스(Evelyn Weiss)는 독일

〈그림 46〉 조지 브레히트 · 로버트 필리우, 세디유 키 수리(쓸모없는 지식의 상점), 프랑스 빌프랑슈쉬르메르, 1967년. 로버트 필리우, 익명, 그리고 조지 브레히트(손으로 가리키는 사람)의 이중 노출. 사진: 자크 스트라우흐 · 미추 스트라우흐–바렐리. 자료: 길버트 · 라일라 실버먼 플럭서스 컬렉션, 디트로이트.

〈그림 47〉 조지 브레히트 · 로버트 필리우, 세디유 키 수리, 프랑스 빌프랑슈 쉬르메르, 1967년. 실내. 사진: 자크 스트라우흐 · 미추 스트라우흐–바렐리. 자료: 길버트 · 라일라 실버먼 플럭서스 컬렉션, 디트로이트.

〈**그림 48**〉 제프리 헨드릭스, 〈플럭스 유물 넘버 4(Flux Relic No. 4)〉, 1992 년. 굿 바이 슈퍼마켓을 위해 제작. 코펜하겐 니콜라이 교회, 미하엘 베르거, 크누 페데르센, 에릭 안데르센이 조직. "세디야 상점에서 나온 마지막 와인 병". 자료: 제프리 헨드릭스.

에서는 플럭서스와 팝 아트가 1960년대 이후로 상호 의존적이었다고 보고 한다.

팝 아트는 유럽의 여러 신흥 사조들과 대립했으며, 당분간은 공생의 유형으로 공존했다. 파리의 누보 레알리즘(Nouveau Realisme)과 더불어 독일에서는 해프닝에 집중했으며, 플럭서스 운동이 특히 강하게 나타났다. 그 이름이 암시하듯이 이것은 어울리지 않는 실제 요소들을 음악, 행위, 사진과 초현실주의적인 방식, 그리고 때로는 의도적으로 혼란스러운 방식과 결합하면서 경화된 예술적 형식, (미술관, 갤러리, 전시회를 포함한) 기관에 반항하는 비정통적이며 비실용주의적인 운동이었다.[67]

바이스는 프랑스, 영국, 미국에서도 마찬가지로 팝 아트와 플럭서스 사이의 영향력이 교차하여 작용하고 있었다는 점을 피력한 그 시기의 사학자 중에서 거의 유일무이한 존재였다. 다음의 사례들이 나타내듯이 플럭서스 예술가들과 팝 아트 예술가들은 실용주의적인 유사점을 보여주는 배포 장소와 관련해서뿐만 아니라 그들의 예술이 미국과 유럽에서 수용되었던 방식과 관련해서도 많은 연합을 이루었다.

1962년 10월 23일부터 11월 8일까지 런던에서 열렸던 미스피츠 페스티벌은 누보 레알리즘, 팝 아트 그룹과 사회적, 전문가적 관계를 지녔던 누보 레알리즘 겸 팝 아트 예술가인 스포에리가 조직했다. 참가자는 광범위하게 예술적 연합을 시도했던 미국인(히긴스, 놀즈, 머추너스, 패터슨, 윌리엄스), 프랑스계 스위스인(보티에), 프랑스인(필리우), 덴마크인(코프케), 영국인[페이지(Robin Page)] 플럭서스 예술가들이 포함되었다. 스포에리는 이 시점 이후로 플럭서스와 공동 작업을 거의 하지 않았지만, 이후로는 〈로프티

크 모데르네〉(〈그림 11〉 참고)와 '올가미 사진(snare picture)'(식사에 등장하는 날붙이류와 음식들을 한 곳에 부착한 기록, 〈그림 49〉)의 출판에서도 머추너스와 공동 제작했다. 그 이후 스포에리는 머추너스, 와츠, 무어(Peter Moore)와 함께 〈괴물들은 공격적이지 않다(Monsters Are Inoffensive)〉에서 경험적인 행위의 우상화를 패러디했는데, 여기서 식기류는 손과 신체 부위처럼 살아 있으며, 무생물이 살아 있다는 상상을 일으키며 공연 무대 안팎으로 뻗어나가 있다(〈그림 50〉)!

1962년 10월 24일에 영국의 초기 팝 아트의 강력한 지지자였던 현대예술연구소(Institute of Contemporary Art)는 미스피츠 페스티벌과 관련하여 플럭서스 콘서트인 '미스피츠 페어(The Misfits Fair)'를 유치했다(여기에 참석한 친구들이 참석하지 않은 예술가들의 많은 작품을 공연했다). 비평가인 펜로즈(Arthur Penrose), 팝 예술가들인 호크니(David Hockney), 틸슨(Joe Tilson), 스미스(Richard Smith)는 모두 관객석에 있었으며, 아마도 (마찬가지로 참석한) 브레히트, 미국 팝 예술가인 와츠와 한센 같은 참가자들의 평판에 매력을 느꼈을 것이다.[68] 이러한 팝과의 관련은 몇몇 이벤트에 의해 강화된 것처럼 보였다. 예를 들어 브레히트와 와츠는 "부적응자"인 히긴스와 함께 팝 예술가인 그룸스, 시걸, 올든버그, 다인(James Dine)과 연합했던 장소인 뉴욕의 루번 갤러리(Reuben Gallery)에서 1959년부터 1960년까지 공연했다.[69] 1960년 2월 29일에 히긴스와 한센은 그룸스, 카프로, 올든버그, 휘트먼(Robert Whitman)과 더불어 "광선총 안경(Ray Gun Specs)"이라는 저드슨 교회(Judson Church) 퍼포먼스 시리즈에 참가했다. 1960년에도 브레히트와 와츠는 팝 아트의 역사에서 중요한 '새로운 형식-새로운 미디어(New Form-New Media)' 전에 포함되었으며,[70] 이듬해 후반에는 와츠가 뉴욕 현대미술관에서 열린 '아상블라주 예술(Art of Assemblage)' 전시회에

〈**그림 49**〉 대니얼 스포에리, 〈식사 변형 넘버 4, 잭 영맨(Meal Variation No. 4, Jack Youngman)〉, 한 식사에서 29개의 변형이 나옴, 1964년. 맨 처음 차린 식사, 조지 머추너스가 21 x 25인치 규격의 린넨에 인쇄판을 제작. 사진: 낸시 아넬로. 자료: 길버트 · 라일라 실버먼 플럭서스 컬렉션, 디트로이트.

〈그림 50〉 로버트 필리우, 조지 머추너스, 피터 무어, 대니얼 스포에리, 로버트 와츠, 투영된 판을 의도한 사진, 〈괴물들은 공격적이지 않다(Monsters Are Inoffensive)〉, 1967년. 이 판은 36 x 36인치 규격의 사진 합판, 비닐 표면 테이블 윗면으로 이루어짐. 사진: 작가 미상. 자료: 길버트 · 라일라 실버먼 플럭서스 컬렉션, 디트로이트.

소개되었다.[71]

미스피츠 페스티벌 이후로 미국으로 돌아간 브레히트와 와츠는 1963년 4월에 워싱턴 현대미술관에서 열린 '대중 이미지(Popular Image)' 전에 포함되었지만, 그해 10월에 그 전시회가 런던의 현대예술연구소로 이전하여 열렸을 때는 배제되었다.[72] 이것은 두 그룹에 결정적인 계기가 되었다. 현대예술연구소 전시회는 상대적으로 여유로운 그래픽 양식을 가진 다르칸젤로(Allan D'Arcangelo), 인디애나(Robert Indiana), 라모스(Mel Ramos)로 대체되었다. 정돈되고 대량 생산된 이 예술은 그 최초의 모습에서 팝 아트와 종종 결합했던 대부분의 초기 팝과 플럭서스 작품의 경험에 의한 요소가 부족했다.

플럭서스와 팝 아트 사이의 매력적인 공동 작업은 1960년과 1995년 사이에 제작된 한센의 〈비너스(Venus)〉 콜라주들(〈그림 7〉 참고)에서 이루어졌다. 그것들의 대부분에서 한센은 구강 관능성("나를 핥아라", "나를 좋아해라", 사타구니 위에 대고서 "아"라고 소리를 지르는 것)을 언급하기 위해 허쉬(Hershey) 초콜릿 포장지를 전유했으며, 비너스 제작의 시각예술 전통에 그것을 접목했다. 이 비너스들의 "핥는" 포장지 표면은 (예를 들어 보티첼리의) 고전적인 비너스뿐만 아니라 그 두드러진 엉덩이와 허벅지가 있는 빌렌도르프(Willendorf)의 비너스 같은 원시주의적인 다산 여신들도 환기했다. 한센의 〈비너스〉 중 일부는 이처럼 구강성과 강력한 리비도적 힘과의 외설적 연합을 상기시키는 담배꽁초와 성냥으로 만들었다. 이 콜라주들, 특히 허쉬 포장지로 만든 콜라주들은 팝 아트 맥락과 분명히 어울린다고 할지라도, 소비자주의와의 진부한 연합은 1960년대의 성적 풍습, 예술사적인 언급, 초콜릿 단맛의 중첩으로 복잡하게 된다.

스타-키스트(Star-Kist) 로고 위에 찍힌 같은 점심을 먹는 사람들을 보여

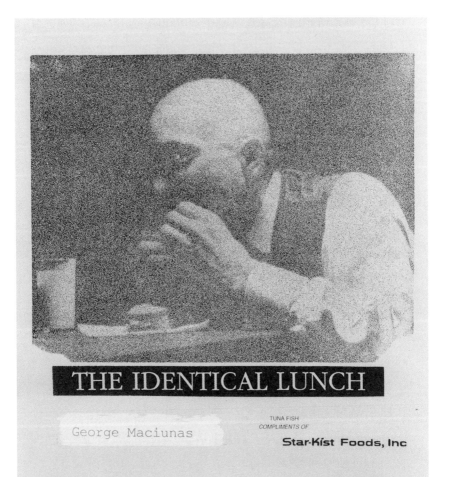

THE IDENTICAL LUNCH

George Maciunas

TUNA FISH
COMPLIMENTS OF

Star-Kíst Foods, Inc

〈그림 51〉 앨리슨 놀즈. 〈같은 점심(The Identical Lunch)〉, 1970년(1990년에 제2판). 캔버스에 네 가지 색상의 실크스크린 그래픽, 17 x 17인치. 자료: 앨리슨 놀즈.

주는 놀즈의 그래픽 시리즈인 〈같은 점심〉(〈그림 51〉)도 소비자주의를 강하게 언급하고 있다. 허쉬 비너스에서처럼 상표가 먹는 행위와 관련하여 중첩되어 있다. 이 작품은 퍼포머가 대중 심상, 그리고 (역설적으로) "버터는 첨가했지만, 마요네즈는 첨가하지 않은 통밀 토스트로 만든 참치 샌드위치, 한 컵의 버터밀크나 오늘의 수프" 같은 상대적으로 변하지 않는 점심을 먹는 개인적인 의식(ritual)과 접촉하도록 해준다. 이러한 "같은" 점심은 전혀 똑같지 않다. 그것은 퍼포머, 음식과 취향에서 장소, 시간, 거리에 따라 달라진다. 제1장에서 묘사된 의식에서처럼 그래픽에서 보인 참가자들은 대인관계적, 가변적 경험을 가지는데, 그들의 대중문화와의 연관이 미국의 주류 팝 아트에서는 결코 공공연하게 나타나지는 않는다.

와츠는 다른 작품에서 개념적이면서도 팝적인 작품을 선보였다. 이 작품은 비예술 시장에 자신을 억지로 밀어 넣었기 때문에 순수한 의미로는 이러한 용어와 상충되는 성격을 가진다. 1964년 팝이라는 용어의 저작권 등록을 계속해서 시도하면서 와츠는 검은 스위스 치즈로 작품을 제작한 다음, 거기에 자신의 새로운 사업체인 팝 아트 프로덕션(Pop Art Productions)이라는 이름을 새겨 넣었다.[73] 그는 티-셔츠, "오이 식탁", "생식기형 속옷", 스티커식 문신도 디자인했으며, 그것들은 후에 머추너스, 파인(Herman Fine)과 공동으로 운영한 임플로전 회사(Implosion, Inc.) 명의로 생산되었다(〈그림 52〉, 〈그림 53〉).[74]

와츠는 또한 위조 화폐와 예술가들의 우표도 만들었는데, 이는 그것들을 분배하는 유사 관료적 기구(〈그림 54〉)처럼 대중문화를 긍정하고 전복하는 프로젝트에 속해 있었다. 이 경우에 "대중문화"는 금전 관료주의, 즉 은행과 우체국이다. 그러므로 와츠의 돈과 우편 스탬프 작품은 예술 형식과 민주화 작업으로서 소비자주의와 메일 아트에 상세하게 적용된다. 돈

〈그림 52〉 로버트 와츠, 임플로전 회사를 위한 자료들과 함께, 1967년. 사
진: 작가 미상, ⓒ 1988 Robert Watts Estate. 자료: 로버트 와츠 스튜디오
아카이브 컬렉션, 뉴욕.

〈**그림 53**〉 로버트 와츠, 〈여성 속옷(Female Underpants)〉, 1965년. 사진: 로버트 와츠, ⓒ 1988 Robert Watts Estate. 자료: 길버트 · 라일라 실버먼 플럭서스 컬렉션, 디트로이트.

〈그림 54〉 로버트 와츠, 〈스탬프 디스펜서(Stamp Dispenser)〉, 1963년 (1982년에 개작). 상업용 스탬프 디스펜서, 점성 종이에 오프셋 인쇄, 판지 폴더, 17½ x 8¼ x 6⅝인치. 사진: 브래드 이버슨. 자료: 길버트 · 라일라 실버 먼 플러서스 컬렉션, 디트로이트.

과 우편 스탬프를 제작하고 배포 수단을 제공함으로써 와츠는 대중문화와 더불어 그 규제 완화의 가능성을 실현했다. 그 작품은 정부가 규제하는 금전 및 우편 교환의 특수와 생산 및 소비의 경제 일반에 반대한다. 시간이 돈이 "되는" 세계에서 자신의 것을 만드는 것은 해방의 잠재력을 가진다.

또한 팝 문화를 언급하는 〈시저스 브라더스의 창고 세일〉 그래픽(블링크, 〈그림 12〉 참고)은 예술가의 캔버스 외에도 다양한 아이템으로 제작되었다.[75] 브레히트, 와츠, 놀즈 같은 예술가들이 운영했던 〈시저스 브라더스의 창고 세일〉에서 이 물품들은 싸게 팔렸지만, 똑같은 42장의 인쇄물은 미화 40달러와 400달러 사이에서 팔렸으며, 최종 가격은 구매자가 매입을 결정할 때까지 비공개로 유지되었다.[76] 브레히트와 와츠가 1963년부터 공연해 왔던 또 다른 〈배달 이벤트(Delivery Event)〉에서는 임의로 가격을 책정하는 방식을 뒤집어 지불된 가격에 따라 구매자에게 배달될 물품이 결정되었다. 물품들의 범위는 벽 스티커에서 녹색 알루미늄 갈고리와 문진에 이르렀다.

같은 해인 1963년에 머추너스는 브레히트의 첫 번째 이벤트 악보(〈그림 3〉 참고)의 박스형 에디션인 〈워터 얌〉을 제작했다. 표준화된 형태, 떼어낼 수 있는 상표, 그리고 입문용 과학 키트나 독서 지침서 세트를 닮은 설명서 포맷이 있는 이 사물은 머추너스가 플럭스키트에서 인쇄물을 이용한다는 것과 키트가 싸고, 일회용이며, 귀하지 않아야만 한다는 원칙에 부합된다. 그러나 카드 그 자체는 조판을 흉내 냈던 브레히트의 초기 수쇄용(手刷用) 이벤트 카드와 매우 흡사하다.[77]

문화의 높은 비용이 값싼 재료에서는 문제시되며, 〈워터 얌〉, 그리고 약간 다르지만, 〈블링크〉와 〈배달 이벤트〉의 저가도 문제시된다. 미화 2달러 정도에 팔린 〈워터 얌〉은 제작자가 낮은 비용과 대량 생산에 값을 매기는

것을 암시하지만, 실크스크린 인쇄를 한 42장의 〈블링크〉에 임의로 매기는 가격과 〈배달 이벤트〉에서 치른 최종 가격과 관련된 사물들의 익명성은 예술과 패션에서 임의로 매기는 가치와 관계한다. 그러므로 이 작품들은 각자가 유사한 대중적인 요소들, 즉 발견된 상표, 기호 미학인 아이콘적인 이미지, 혁신적인 가격 매김을 이용한다고 할지라도 한편으로는 탈정치적이거나 무정부적이며, 다른 한편으로는 마르크스주의자/운동가인 그 제작자에게는 각기 다른 목적이 있음을 보여준다.

대량 생산된 음식 체계의 차원에서든지 대중적인 기호의 능률적인 미학에서든지 간에 놀즈, 한센, 브레히트, 와츠는 대중적인 범주, 그리고 먹으며, 핥고, 쏟아내며, 놀이하는 등의 개인적이고 구체적인 경험 사이의 공간을 조정한다. 그러므로 일부 팝 아트, 특히 소비자 아이콘을 채굴하고, 정태적 영화를 제작하며, 우연의 감각과 관계하거나 독립적인 배분권을 행사했던 그 요소들은 플럭서스 측면들의 반향을 유발하며, 가장 주류인 미국 팝 아트의 진부함은 플럭서스 팝의 경험적 차원과는 거리가 멀다. 개념예술이 플럭서스의 텍스트적 실험과 갖는 강력한 연관성에도 불구하고, 위와 똑같은 점이 개념예술에서도 사실로 드러난다. 결국 팝 아트와 개념예술은 제작의 차원에서 플럭서스와 재귀적인 관계성을 갖는데, 그 관계성은 그 사조들만큼 다양하고 복잡하다. 그 역동성, 특히 플럭서스 경험의 본능적이고 경험적인 측면과 관련하여 플럭서스의 영향력은 팝 아트와 개념예술의 사료 편찬적 분석에서는 무시되고 있다. 이러한 포용의 부족은 하비가 그 사조들을 묘사하고 있듯이 플럭서스뿐만 아니라 "새로운 예술 형식들"에도 커다란 손해를 끼치고 있다.

제4장

위대한 유산
수용 유형

1960년대부터 1990년대까지의 미국 역사와 퍼포먼스 예술을 조사해 보면, 신체의 제스처와 표현주의적 측면을 강조하며 신체로 향하는 집중화(centrality)를 "주체의 공연(performative of the subject)"[1]이라는 해석으로 전개한다. 다시 말하면, 퍼포먼스는 예술가의 주체적 정체성을 활성화한다. 이러한 사례는 많은 해프닝과 대다수 정치적 퍼포먼스의 본능적인 유형에 확실히 존재하지만, 그것은 몰개성화되거나 주요한 정보를 제시하는 전형적으로 경험적인 플럭서스 이벤트 및 플럭스키트와 명백하게 대립한다. 정치적인 의제에 유용한 제스처와 동작에 대한 퍼포먼스 사학자의 분석은 많은 퍼포먼스 역사가 왜 플럭서스를 거의 다루지 않거나 전혀 다루지 않는지 그 이유를 설명해 줄 것이다. 스미스와 스타일스의 연구를 포함하여 몇 가지 주목할 만한 예외가 있는데 그들의 최근 연구는 플럭서스의 수용에서 급격한 변화를 드러내고 있다.

이번 장에서는 이와는 대조적으로 미국에서 플럭서스에 집중하여 이를 조직되고, 활동적이며, 미국 아방가르드 운동으로서 일반적으로 받아들여지는 정의를 부여한, 암묵적으로나 명시적으로 (예술계와 언론 주류 모두에서) 강조하는 텍스트와 전시에 초점을 맞춘다.

여기서 최근의 전시회들, 비평과 기록 보관소 문서를 분석해 보면, 예술은 언더그라운드에서 상업 갤러리, 종국에는 대형 미술관 전시회와 예술 박람회로 옮겨가는 모건의 "주류 사건(mainstream affair)"과 플럭서스를 연결했다. 지난 10년 아니 그 이상 동안 플럭서스의 이러한 문화적인 움직임은 그 경험에 의한(experiential) 요소를 어느 정도 퇴색시켰다. 진열장 속에 가두어둔 사물들을 갖고서는 상호작용이 불가능한 것이다(만약 플럭서스 사물들이 보존되기 위한 것이라면, 아마도 피할 수 없는 상황이었을 것이다). 경험에 의한 촉발(trigger)이라는 사물의 원래 목표가 흐려지며, 작품이 그것을 둘러싸고 있는 다른 구조화된 사물들에 대한 공격에 불과하게 된다(왜냐하면 실제로 유리로 덮은 플럭스키트는 진짜 반예술처럼 보이기 때문이다).

큐레이터들이 플럭서스 예술가들의 새로운 작품이 상호작용될 수 있도록 허용하면, 이러한 문제를 해결하는 데 어느 정도 도움이 된다. 예를 들어 암스트롱(Liz Armstrong)과 로스퍼스(Joan Rothfuss)가 공동 기획한 '플럭서스 정신'이라는 1993년의 전시회에는 놀즈의 상호작용하여 소리가 나는 출입구와 와다(Yoshi Wada)의 가전제품이 있는 콘서트 룸이 포함되어 있었다. 그러나 그러한 설치 작품들은 예외이다. 플럭서스가 최근에 성문화되기 전까지, 대부분의 플럭서스 작품을 가장 잘 특징짓는 핵심 요소 중 하나인 경험적 요소는 거의 접근할 수 없는 것이었다.

예술사학자들, 큐레이터들과 비평가들은 더 잘 알아야만 한다. 작품에서 경험을 언급하는 예술가들은 자신의 지시를 따라야 한다. 즉 그것은 그

렇게 단순한 것이다. 그래서 나는 플럭서스의 경우 한 가지 수용 유형을 전개하기 전에 플럭서스 예술가들이 자신의 작품에서 제시했던 몇 가지 방식들을 탐구하고 싶다.

한 가지 예는 프랑스 예술가인 필리우의 1962~1963년 작품인 〈갈러리 레지티므(Galerie Légitime)〉(〈그림 55〉)이다. 〈갈러리 레지티므〉는 고무도장이 찍힌 천, 마찬가지로 고무도장이 찍힌 두 개의 수작업으로 만든 상자(한 개는 마닐라 종이, 다른 한 개는 오렌지색 종이), 오렌지색 종이 상자 안에 타자로 쓴 악보, 작은 동전 두 개, 스테이플러로 철하고 얼굴 형태로 오린 신문 몇 장, 그리고 다루기에 적합한 다양한 다른 사물들을 포함한 하나의 펠트 모자(felt hat)로 이루어져 있다. 필리우는 호기심을 가진 행인들에게 자신의 모자 속 콘텐츠를 보여주고 토론했다. 미스피츠 페어(제3장 참고)에서 패터슨과 다른 참가자들이 제공했던 1962년의 경우처럼 다른 예술가들의 작품도 가끔은 포함될 수 있다.

플럭서스를 부정적인 변증법(dialectic)으로 보는 관점에서 〈갈러리 레지티므〉는 제도적인 것에 반기를 들고 갤러리와 박물관의 조직과 관람 관습을 거부하는 제도적 비판(institutional critique)이다(그래서 작품 제목이 그렇게 정해졌음). 이러한 해석이 완전히 틀린 바는 아니다. 이 작품을 단순히 갤러리나 박물관을 비판하는 작품으로 보는 것은 행인들과의 대화, 조심스럽게 상자 다루기, 종이의 질감을 감상하기 위한 여지가 거의 없다. 이렇듯이 좀 더 인류학적인 독해(anthropological reading), 즉 표준적이고 비판적인 예술사적 설명의 틀(framework)과 다투는 경우가 훨씬 더 많은 독해를 지지하는 은퇴한 수학자, 실천하는 부처, 그리고 자칭 외눈임을 깜빡 잊는 위그노인(Huguenot)이 플럭서스에서는 많은 것이다. 이 작품에 대한 적절한 분석은 많은 정보 자료를 포함해야 할 것이며, 필리우의 의도와는 무관

〈**그림 55**〉 로버트 필리우, 〈갈러리 레지티므(Galerie Légitime)〉, 1962∼1963년.
모직 베레모와 혼합 미디어. 사진: 폴 실버먼. 자료: 길버트 · 라일라 실버먼 플럭
서스 컬렉션, 디트로이트.

하게 무수한 의미의 고리들 속에 잠겨 있는 고차원의 도상해석학 차원으로만 대부분 끝나게 될 것이다. 〈갈러리 레지티브〉가 지닌 일상 경험에 대한 증언으로서의 가치는 정확하게 그 특성, 즉 그 작품이 지닌 당대나 미래의 의미를 설명하는 것이 불가능하다는 그러한 특성에 있는 것이다.

작품을 특정한 기대, 담론 전략 및 예술적 의도의 틀 안에 맞추는 문제 중 일부는 그 제목에 있다. 그것은 어떤 종류의 갤러리이다. 그러나 모자에도 문제가 있다. 그래서 그것은 변해가는 사물들의 아상블라주이다. 결국 이렇게 놀랄 만큼 제약을 두지 않는 작품의 존재론은 그것을 스스로 경험하는 방문자들의 책임에 있는 것이다.

이러한 관객의 책임은 30년 후 덴마크-독일-미국의 연례 플럭서스 페스티벌인 〈엑설런트 '92〉의 배후에서 큐레이터의 혹평을 유발했다. 페스티벌은 미하엘 베르거(Michael Berger)와 우타 베르거(Uta Berger)의 놀랄 만한 플럭서스 컬렉션, 즉 (개종한 예배당에 소장된) 플럭세움(Fluxeum)에서 시작되었으며, 11월 22~24일에는 비스바덴-에어벤하임(Wiesbaden-Erbenheim)에서, 그리고 11월 26, 28, 29일의 퍼포먼스를 위해서는 코펜하겐의 니콜라이 교회(Nikolai Church)로 여행했다(1962년에 진행된 최초의 덴마크 축제 이후 플럭서스의 친구가 된 안데르센과 페데르센이 조직했다).[2] 11월 27일 역사적으로 유명한 작품들의 추가 공연이 스웨덴의 말뫼미술관(Malmö Konsthall)에서 열렸다. 이와 같은 시간대에 밀러도 뉴욕의 저드슨 교회에서 몇몇 저녁 행사들(evenings)을 주최했다. 안데르센, 코너, 헨드릭스, 히긴스, 존스, 클린트베리(Bengt Af Klintberg), 놀즈, 노엘(Ann Noël), 패터슨, 더리더르, 시오미, 보티에, 윌리엄스를 포함한 덴마크, 영국, 프랑스, 독일, 스웨덴, 일본, 미국의 플럭서스 예술가들이 유럽의 페스티벌에 참여했으며, 뉴욕에서는 밀러와 슈니만이 퍼포먼스를 진행했다. 참여한 예술가의 경우에 과거의

작품들과 새로운 작품들이 병합되었으므로 바로 그 공연의 순간에 플럭서스가 무엇이든지 간에 그 개인의 기여를 결정했다.

〈엑설런트 '92〉의 주요 사건은 안데르센과 페데르센의 〈굿 바이 슈퍼마켓〉이었는데, 그것은 머추너스의 플럭스홀, 보티에의 상점(store), 안데르센의 익명의 상품 시장(Anonymous Merchandise market)과 세디유 키 수리[3]의 전통에서 착상된 대량 생산적인 플럭서스 작품들(multiples)로 이루어진 값싼 현장(inexpensive venue)이었다. 그 예술가들은 슈퍼마켓에서 제공한 각각의 작품이 대량 생산이 가능한 것이어야 한다는 조항에서 벗어나 그들이 기부한 물건들의 종류와 내용을 자유롭게 결정했다. 쇼핑백들에는 〈엑설런트 페스티벌(Excellent Festival)〉라는 상표명이 있었으며, 팔려나간 모든 작품에는 만국상품코드(UPC)라는 상징들이 있었다. 밀려드는 인파의 쇼핑객들은 값싸고(평균 10달러 정도), 대량 생산된 물건들을 덥석 챙겨 들고, 할인 코너 선반으로 달려가며, 금전등록기로 급습했는데, 그 모습은 상류층의 예술 마니아(aficionado)라기보다는 식품 금수조치 이후에 몰려드는 무리와 너무나도 흡사했다.

이러한 군중의 모습은 오늘날 약간은 빈사 상태가 된 예술계에서 플럭서스의 문화적인 의미를 적극적으로 입증한다. 더욱이 판매용으로 제공된 물건들의 종류는 플럭서스에서 국제적인 특성, 범주의 관점에서 접근하는 것과 관계가 있다. 일부 작품들은 참여 예술가들의 최근 경향들을 닮았지만, 다른 작품들은 역사적으로 유명한 작품을 연상시킨다. 그리고 많은 작품은 똑같이 현재와 과거에서 도출해 낸 것이다. 예를 들어 '하늘 그림(sky paintings)'(〈그림 56〉)으로 가장 잘 알려진 헨드릭스는 〈굿 바이 슈퍼마켓〉을 위해서 〈하늘과 땅(Sky and Earth)〉이라는 카드 작품을 제작했다. 또한 존스의 수축 포장한 그을린 담배꽁초, 백남준과 무어만의 스트립쇼 중

의 하나에서 뽑은 안전핀, 그리고 세디야 상점(Cedilla Store)(〈그림 48〉 참고)의 마지막 와인 병을 포함하는 허구적인 플럭스유물(Fluxrelics) 시리즈도 제작되었다. 역사적으로 유명한 작품들과 연관된 새로운 작품에는 놀즈가 1963년에 제작한 〈빈 롤스〉를 상기시키는 빈백(beanbag)으로 만든 손가락용 〈포켓 워머(Pocket Warmer)〉도 포함되었는데, 그것은 말린 콩 사이의 사각형 용기에 텍스트를 채워 넣는다. 비록 머추너스의 플럭스키트(〈그림 5〉 참고) 같은 전형적인 플럭서스 작품들과 관련된 것이 동시에 그 모델과는 구별된다고 할지라도, 〈굿 바이 슈퍼마켓〉에서 판매용으로 제공된 상품의 종류는 그 플럭서스 작품들임을 분명하게 해준다.

프랭크(Peter Frank)에 의하면, 머추너스가 전파하고 공포한 바대로 플럭서스 '방식(manner)'은 위트, 게임 놀이, 축소된 수단들과 공식들, 그리고 수수께끼 같은 표현이라는 특징을 갖는 하나의 양식화되고 극히 일부 사람들만이 이해하는 복합 예술(Intermedia)의 버전을 강조했다. 그러나 그 방식은 "플럭서스의 한 단면만을 이루었을 뿐이다."[4] 예를 들어 머추너스식의 플럭스키트가 그 다양한 부분들을 만든 예술가들을 반드시 규명할 필요가 없는 반면에, 〈굿 바이 슈퍼마켓〉을 위해 제작했던 작품들의 창조자들은 상표 위에 기명했다. 그러나 그것은 하나의 다면체인 전체, 즉 상호작용하면서 변해가는 이념들의 한 부지(site)로서 플럭서스의 진실성(integrity)을 침해하지 않는 예술가의 진실성으로 향하는 하나의 제스처였다. 마찬가지로 플럭스키트는 수작업으로 조립되어 독특한 구별이 가능하다. 그러나 대조적으로 굿 바이 작품들은 플럭서스가 여태까지 창안해 왔던 그 어떤 판매 맥락보다도 좀 더 성공적으로 그 대량 생산과 대중의 활용성을 강조하면서 모두 기계적으로 압축 포장되었다.

〈엑설런트 '92〉를 위해 창조된 퍼포먼스 공식들은 이와 유사하게 다양

〈그림 56〉 제프리 헨드릭스, 〈쿼터(Quarter)〉, 1992년. 플럭서스 다 카포에서
혼합 미디어 설치 예술, 독일 비스바덴 쿤스트하우스. 사진: 이오시프 키랄
리. 자료: 제프리 헨드릭스.

한 대중에게 제약을 두지 않고 유용한 것이었다. 축제는 11월 22일에 베르거의 플럭세움에서 '선택적인(à la carte)' 접근으로 개최되었다. 대중은 작은 테이블에 앉았으며, 자리한 일련의 플럭서스 예술가들이 진행할 2달러에서 20달러까지 가격을 매긴 다양한 신구 이벤트들이 적힌 2쪽짜리 공식 메뉴판이 있었다. 수석 웨이터 자격의 패터슨은 대중 사이를 돌면서 주문을 받고 여러 테이블에 나눠 앉은 예술가들에게 가서 선택된 이벤트들을 공연하도록 했다.

식사하는 사람들은 그들 스스로가 그 공간의 여러 곳에서 진행된 퍼포먼스로 선택한 이벤트들과 다른 이벤트들에 대한 증인이었다. 베르거 교회 미술관의 성가대석에 놓인 탐탐들(tom-toms)과 다른 드럼들 위에 바이올린과 슈퍼볼을 올려놓은 회전형 모터가 만들어내는 딸랑딸랑하는 기계적인 리듬 음악은 누군가가 자체 추진형 악기들로 연주되는 존스의 〈빅 밴드(Big Band)〉를 주문했음을 알렸다(〈그림 25〉 참고). 한편, 히긴스는 사다리 위에 올라가 대야에 물을 쏟아부었는데 이는 누군가가 브레히트의 〈드립 뮤직(Drip Music)〉을 주문했음을 의미했다(〈그림 2〉 참고). 보티에의 〈암탉들(Hens)〉에서는 두 마리의 살아 있는 암탉들이 룸의 다른 곳에서 활보했으며, 놀즈는 새로운 작품을 들고 나타나 콩과 장난감이 가득한 금속 쟁반을 흔들며 방을 돌아다녔다. 사람들은 이렇듯이 분명히 혼란스러운 와중에 테이블에 앉아 더리더르가 다른 곡 중에서 선별하여 녹음한 〈손가락을 빨아라(suck on your finger)〉, 〈귀에 손가락을 붙여라(stick your finger in your ear)〉, 〈머리 위로 의자를 올려라(lift your chair over your head)〉나 〈의자 위에 서라(stand on your chair)〉가 흘러나오는 소니 워크맨(Sony Walkmans)에 귀를 기울이고 있었다.

경험에 의한 일관성(coherence)은 대중이 무엇을 주문하는지와 누구로

부터 주문하는지를 통제했고, 때로는 공동 퍼포머들로서의 자격으로도 예술가와 직접 접촉했다는 사실에 의해 제공되었다. 더욱이 예술가들은 서로의 작품에서 공연하고 작품들에 대해 대화를 나눔으로써, 이벤트의 일관성을 높였다. 제시된 경험에 대한 대중의 관심과 호흡을 약속하고 그와 아울러 플럭서스의 집단적이며 경험적인 성격을 강조함으로써 '선택적인' 공식은 엑설런트 페스티벌에서 가장 성공적인 밤을 만들어냈다.[5]

합리적인 것과 그렇지 못한 것, 구조적인 것과 그렇지 못한 것, 중재된 것과 그렇지 못한 것, 그리고 다양한 감각 중에서 두서없이 진행된 엑설런트 페스티벌에서 예시된 것처럼, 플럭서스의 무제한이라는(open-ended) 속성에 내맡겨진 이러한 묘사는 그것이 경험을 신비롭게 만들 뿐이라는 비난에 취약해진다. 나는 이 비난을 진정시키려 했지만, 여기서는 포괄적인 인식론적 의미에서 보자면 아직도 경험을 위한 공간을 만들어내고 있는 모험일 뿐이다. 남은 것은 플럭서스가 어떻게 예술이나 그 밖의 어떤 것으로서 다양한 맥락에서 무엇을 의미하게 되었는지 탐구하는 것이다. 예를 들어 〈갈러리 레지티므〉는 어떤 사람에게는 하나의 반예술 갤러리, 다른 사람에게는 독특한 복장(fashion statement), 세 번째 사람에게는 호기심의 보관함(cabinet), 네 번째 사람에게는 쓰레기통이 될 수 있지만, 선택적인 공식이 어떤 사람에게는 디너 시어터(dinner theater), 다른 사람에게는 대화하기 위한 적절한 때, 세 번째 사람에게는 아방가르드의 소란, 네 번째 사람에게는 우스운 기습 공격일 것이다. 이러한 해석들은 양립할 수 없는 것이 아니며, 단지 다양하게 묘사한 것일 뿐이다. 그 해석들은 최고의 플럭서스 작품에서 유발할 수 있는 경험과 담론(narrative)의 범위와 관련지어 의미를 제공하는 것이다.

플럭서스가 만들어낸 주요한 경험은 그것이 유발하는 담론들에서 의미

를 얻는다. 모든 예술은 하나의 주요한 측면과 하나의 담론적인 측면을 갖는데, 문제는 경험이 이러한 연속체의 어디에서 일어나느냐이다. 하지만 비판적인 기득권층은 후자를 선호했다. 예를 들어 고급 예술의 주류가 보는 관점에서는 플럭서스가 주로 그 주요하고 경험에 의한 측면을 거의 전달하지 않는다고 해석하는 추상 표현주의(세세하게는 그 화가의 기반)에 대한 거부로 이해되었다. 지나치게 따분하고(해석: 비연극적), 추하며(해석: 비화가적), 이데올로기적(해석: 비미국적)이라는 이유로 초기에 호된 비난을 받아온 플럭서스가 냉전 시기 동안에 제작된, 그리고 형식주의(formalism)의 느슨한 범주와 연합한 예술에 대해 특별하게 내린 해석에 근거하는 유산이라는 점을 보여준다. 이번 장에서 설명하는 바와 같이 이러한 노선에 따른 명예훼손이나 평가라는 매우 일관된 기조를 보여준 과거 30년에 걸친 플럭서스의 수용은 정확하게 말하자면 그 초기에 대한 인식과 오해에 있다.

플럭서스 향수

일찍이 1970년대 중반에 미국 언론은 여전히 예술가들이 그룹으로 활동하고 있음에도 불구하고 플럭서스를 역사적으로 유명한 예술 운동으로 간주하게 되었다. 따라서 과거에 속하게 된 플럭서스는 1960년대의 이상주의(idealism)에 대한 살아 있는 기억이 되었다. 예를 들어 1977년에 머추너스의 프로젝트인 〈시애틀 위크(Seattle Week)〉는 1961년의 플럭서스 "창립"을 말함으로써, 그리고 플럭서스를 역사적인 아방가르드에 덧붙이는 것으로 묘사하면서 그 그룹의 향수(nostalgia)에 기초한 정의를 강화했던 보도를 수용했다. 한 비평가는 《시애틀 타임스(Seattle Times)》에 "플럭서스가 우

리의 삶을 수용하고 질문을 멈춰야 한다는 점을 상기시키는 데 기여했다. 누구나 플럭스페스트(Fluxfest) 이벤트를 개최할 것이다. 그 예술 운동은 1961년부터 뉴욕시, 유럽, 일본에서 이벤트들을 개최해 오고 있다"라고 기고했다.[6] 일주일 후에 나온 다른 타임스 기사는 플럭서스 작품의 철학적인 기반을 순수한 머추너스 용어로 설명했는데, 그것은 반예술적이고 반상업적이라는 것이다. 또한 논평가는 반일상적인 아방가르드주의에서 그것이 의도적으로 불투명하다고 지적했다.[7]

반면에 플럭서스의 반예술적 측면을 포용하지 않은 《시애틀 포스트-인텔리전스(Seattle Post-Intelligence)》의 논평은 마찬가지로 이러한 플럭서스를 즐기는 역사로 보는 변화를 반영한다. 이 예술 운동이 상업화(commodification)에 주목하고 있는 점에 초점을 맞춘 저술가 캠벨(R. M. Campbell)은 "플럭서스는 즐거움과 좋은 것에 관심이 있다. 그것은 유순하다. 그것은 또한 일회용이다. 그 모두는 불안하게도 미국적이다. 그것을 하고, 그것을 만들어내며, 그것을 없애라"라고 말한다.[8] 비록 캠벨의 견해에서 보자면, 일회용이 플럭서스 단명(ephemerality)의 종점이 된다고 할지라도, 이벤트의 구조 그 자체는 이러한 해석을 논박한다. 사실상 실제로 모든 이벤트의 퍼포먼스적인 요소들 — 플럭스(flux)를 하나의 필요하면서도 전혀 고귀하지 않은 경험의 방식으로 조장하는 그러한 사물들 — 은 일회용을 거부할 뿐만 아니라 재생산의 강조와 아울러 사물들과의 경험들도 재사용한다. 브레히트의 〈이벤트〉(〈그림 31〉 참고)에서 현혹할 정도로 단순한 "흡연 금지" 표시(sign)는 두 가지 옵션 — 흡연하는 것과 흡연하지 않는 것 — 을 포함하며, 예술로서 기호 체계(그리고 사물 자체)의 재활용을 허용한다. 그러므로 캠벨은 플럭서스에 대한 머추너스 이념에서 단명과 일회용을 혼동할 때조차도 그 사회적, 정치적 주장을 생략하면서 위에서 인용한 《타임스》의

비평가들보다 진일보한다.

예술 언론은 머추너스가 1978년에 세상을 떠났을 즈음에 플럭서스가 가진 정치적인 의도를 동경하는 역사주의자적인 관점, 그리고 성년이 되는 세대를 자극하는 데 있어서의 플럭서스의 역할을 거의 완전하게 용인했다. 그 이후의 논평들은 플럭서스 전시회와 연주회를 머추너스의 관점에 대한 기념비로 칭찬했거나 그러한 성스러운 공식과 절충하는 것으로 비판했다. 어느 경우에서나 변함없는 요소는 목가적이고 순진했던 1960년대 초와 현재 사이의 거리 두기이다.

긍정적인 평가의 전형은 《플래시 아트 인터내셔널(*Flash Art International*)》에 실린 1979년의 기사인데, 이 기사는 뉴욕시에서 주로 고전에 속하는 1960년대의 33개 이벤트로 구성된 머추너스를 기리는 플럭서스 기념 연주회에 대해서 신이 난 설명을 제공했다(《그림 34》참고).[9] 코너, 프리드먼, 헨드릭스, 히긴스, 놀즈, 밀러, 반라이퍼(Peter van Riper), 토네(Yasunao Tone), 와츠[10]를 포함한 열두 명 이상의 예술가들은 "한가하게 기다리는 관객에게 종이비행기를 나눠주는"[11] 크니자크(Milan Knizak)(참가하지 않음)의 〈눈 폭풍 넘버 1(Snowstorm No. 1)〉, 그리고 특별히 비자아에 기초한 사랑스러운 이벤트인 오노(역시 참가하지 않음)의 〈오케스트라를 위한 벽 작품(Wall Piece for Orchestra)〉과 같은 단막극들을 공연했다. 즉 퍼포머들은 "당신의 머리로 벽을 치시오"라고 말하면서 일렬종대로 늘어서서 벽에 아주 가까이 가더니 그들의 머리를 부드럽게 부딪치는 것이었다.[12] 이 콘서트가 입증하듯이 논평자는 "플럭서스 정신과 머추너스가 아직도 생기가 넘친다"라고 말했다.

폰슈프레켈젠(Elin von Spreckelsen)은 《소호 위클리 뉴스(*SoHo Weekly News*)》에서 똑같은 콘서트에 대해 다음과 같이 논평했다. 즉 "작품들이 오

늘날 생존이 가능한 것은 바로 관객의 반응임이 분명해졌다. 그들은 이념들의 개방과 오늘날 개념예술의 상투적인 수용에 대해 자신들이 도움이 되었음을 보여준다. 1979년 작품들의 경우, 우리는 플럭서스 이념들이 예술계와 대중 유머에서 공히 어떻게 통용되는지를 향수에 젖어 보게 된다."[13] 그 논평가는 그룹에 대한 1960년대에 기초한 정의를 참고했지만(이것이 머추너스를 위한 기념 콘서트였다면, 논리적으로 충분하다), "한 예술가가 다른 예술가의 작품에서 퍼포머가 되기 위해 그 자신의 예술적 정체성을 제쳐두는 것이 플럭서스의 전형"이라고 말할 때는 머추너스 신화를 완전히 받아들이는 것처럼 보이지 않는다. 그러므로 플럭서스 퍼포먼스의 모체(matrix)나 공동체적인 속성은 개인(심지어는 아마도 머추너스 그 자신)의 신격화(apotheosis)를 기각하는 것으로 보인다. 후에 폰슈프레켈젠은 유럽과 미국의 플럭서스 수용을 구분했다. 즉 "플럭서스는 같은 시기에 시작했던 해프닝과는 달리 상업적인 성공을 결코 거두지 못했다. 비록 전통적인 갤러리 예술의 대안이라고 말할지라도, 그것은 미국 외부의 예술적 세계에서 국제적인 주목을 받지는 못한 것이다. 여기서 출판되지 못하고 소비되지도 못한 작품들은 비공식적인 방식으로 계속 살아가는 것이다." 아마도 폰슈프레켈젠은 플럭서스가 미국에서 구조적으로 취약해서 실패하게 되었던 반면에, 유럽에서는 아방가르드 전통이 관련된 작품을 훨씬 더 잘 지원할 수 있는 맥락을 만들어냈다고 제시하고 있는 것 같다.

플럭서스 음악의 오랜 지지자이자 평론가인 존슨(Tom Johnson)은 같은 콘서트에 관해 기술하면서 특이하게도 수동적인 관점을 택했다.

나는 뉴욕 플럭서스 그룹에 대해 자칭 후원자 성인(saint)인 머추너스, 그리고 내가 콘서트에서 구매한 그의 사망을 축하하는 타블로이드판 신문에

대해 논평하고 싶다. 또한 그 프로그램에 포함된 놀즈의 최근작에 대해서도 논하고 싶다. 그리고 특별히 기념할 만한 퍼포먼스들에 대해서도 상세하게 설명하고 싶다. 그러나 1960년대의 작품들에 초점을 맞추는 것이 더 좋아 보인다.

다만 동경하는 역사주의자적 관점을 "선호하는" 이유는 불분명하다. 그 논평은 최근 작품을 포함하지 않으며, 이 기간에 출품된 작품들에 관해 서술하는 것이 전형적이다. 아마도 다음의 언급은 하나의 실마리를 제공할 것이다.

플럭서스는 무엇이었나? 그것은 그 용어가 생겨나기 이전 10년 동안에 일어났던 퍼포먼스 예술의 한 장르였다. 그것은 다다 이후 30년 동안 일어났던 다다의 한 형식이었다. 그것은 1960년대 초 케이지의 젊은 추종자들이 모였을 때 일어났던 것이다. 그것이 살아 있을 때 그것은 극소수의 관객들을 끌어들이고 비평가들이 없던 하나의 양식(style)이었다. 그래서 그것이 오늘날 일부 향수를 불러일으키게 만드는 문제이다.[14]

하나의 지나간 플럭서스에 대해서 이와 유사하게 역사화하는(historicizing) 논평은 1982년의 《아트포럼》에 선보였던 머추너스에 관한 글에서 두드러지게 나타나고 있다. 즉 "플럭서스의 16년 역사 중에서 13년을 거의 혼자서 운영했던 사람은 또한 '플럭서스 외양(Fluxus look)'에 대해서도 책임을 지는 사람이었으며, 그 외양처럼 확인할 수 있는 것은 머추너스가 행했던 모든 것에 스며들어 있는 순수하게 심미적이지 않은 원리들의 집합에 기초하는 것이었다."[15] 많은 예술적인 혁신들처럼 머추너스가 실행했

던 플럭서스 그래픽 양식은 필요에 의한 결과였다. 이 논평의 저자가 곧바로 지적하듯이, 머추너스가 이용했던 몰려드는 서한들, 최소한의 판매수익(margin), 이상한 공식들은 기금의 보호에 필요했다는 생각에서 나온 것이다. 상업적인 그래픽 디자인 직업에서 경계를 둘 필요가 없었던 곳에서, 머추너스는 플럭서스 그래픽을 위해 그 상업적인 것을 디자인했으며, 그 후에는 그것을 잘라내어 플럭서스 작품을 위해 사용했다. 확인할 수 있는 양식을 가진 이러한 사물들은 곧바로 비실용적인 의미들을 지니게 되었으며, 머추너스적인 것=그룹에 대한 플럭서스적인 관점 — 세계에서 가장 크게 수집한 플럭서스 재료들의 내용들을 결정하는 관점 — 에 크게 도움이 되었다.[16]

실버먼의 플럭서스 컬렉션

종종 머추너스와 협업하면서 1960년대 중반 이후로는 요란한 지원자가 되었던 친구 헨드릭스가 기획한 디트로이트와 뉴욕에 있는 길버트·라일라 실버먼의 플럭서스 컬렉션은 플럭서스를 위해 머추너스에 기초한 패러다임을 단호하게 지켰던 지구상의 유일한 주요 컬렉션이다.[17] 1983년의 글에서 헨드릭스는 다음과 같이 기술했다. 즉 "플럭서스가 처음 시작될 때부터 머추너스는 출판물을 의도하고 있었다. 아마도 자주 느끼지만, 거의 기록되지 않는 플럭서스의 중요한 측면은 그것이 지닌 사회정치적 관심이다." 그래서 그는 "플럭서스의 중요한 정치적 목적을 분명하게 표방하는 다양한 플럭서스 예술가들에게 머추너스의 서한들에서 발췌한 여러 인용문을 보냈다."[18] 머추너스만이 플럭서스의 형성에 영감을 주고, 그

정치적 의제에 책임이 있었던 관점은 실버먼 컬렉션뿐만 아니라 일부 그의 기여가 잘못 평가된 다섯 권의 카탈로그[다섯 권 중 두 권은 "거의 완벽한 것(definitive)"으로 대중에게 제시되었음] 내용을 결정했다.[19] 예술적 규준화(canonization)의 과정에 대한 특징처럼 '플럭서스'라는 제목을 가진 컬렉션의 사물들과 이벤트들은 '비플럭서스' 작품(머추너스가 플럭서스 일부로 의도하지 않은 작품을 의미함)이 점차 배제됨에 따라 그 범위가 점점 좁아졌다.[20] 동시에 각 카탈로그에 실린 작품의 특질은 전시회들을 기획한 일류 장소로 점차 부상했다.

예를 들어 첫 번째 카탈로그인 『플럭서스 등(*Fluxus Etc.*)』은 미시간주 블룸필드 힐스(Bloomfield Hills)의 크랜브룩 미술대학(Cranbrook Academy of Art)에서 1981년에 값싼 신문 용지와 무광 명함 용지로 출판되었다. 그것은 플럭서스에 대한 헨드릭스의 엄격한 정의(그는 그 그룹 에너지의 대부분을 이 정의의 덕분으로 여겼다)의 범위 밖에 있는 그 재료들의 통합 — 그는 "등(etc.)"으로 부른다 — 에서 상대적으로 개방적이었다. 책과 전시회에 동봉된 전단지는 "머추너스가 유지한 그 그룹이 플럭서스 시리즈 — 연보 상자, 저작물, 신문, 영화와 비평문 — 를 디자인, 편집, 출판 및 제작했다. 하지만 그 예술 운동의 강점은 많은 예술가가 관여한 다양성과 독립성에 있다"라고 언급한다.[21] 크랜브룩 카탈로그 이후 1983년에 저작물들의 모음집인 『플럭서스 등』, 『부록 I(*Addenda I*)』이 출간되었다. 역시 신문 용지로 출판된 그 저작물은 선언적인 성명서는 포함하고 있지 않지만, 머추너스에게 특권은 주었다. 즉 그 부록의 약 90퍼센트는 머추너스가 거의 단독으로 기술한 뉴스레터와 제안서들을 재생산하고 있는 반면에, 나머지 10퍼센트는 머추너스와 밀러가 나누었던 임종 인터뷰의 내용이다.

실버먼 컬렉션이 출판한 제3판인 『플럭서스 등』, 『부록 II(*Addenda II*)』는

몇 달 후에 캘리포니아주 파사데나(Pasadena)의 백스터 갤러리(Baxter Art Gallery)의 감독 아래서 출판되었다. 양질의 종이, 그리고 머추너스의 숙청 선언문(Maciunas's Purge Manifesto)을 새긴 광택 나는 붉은 양장 커버로 인쇄함으로써 그것의 제작 가치는 아직도 매우 높다(〈그림 28〉 참고). 이 카탈로그는 벨로리(Jay Belloli)가 기술한 서문을 담고 있는데, 그것은 플럭서스의 종말, 결과적으로 컬렉션 보유의 마지막 날을 나타내는 1978년(이때는 불행하게도 머추너스 서거 직전이었음)에 이루어진 컬렉션의 설립을 묘사하고 있다. 이러한 『플럭서스 등』 카탈로그들의 마지막 판은 플럭서스를 머추너스와 동일시하고 플럭서스를 점차 화려한 출판물들로 포장해 가는 과정의 예비단계에서 그 절정에 도달했음을 나타낸다.

템스 앤 허드슨(Thames and Hudson) 상점이 분명히 『플럭서스』라고 명명하고 발간한 후기의 출판물(1995)이 그 자체로는 카탈로그가 아닐지라도 일부가 헨드릭스와 공동 저자로 되어 있고, 일부는 96개 이미지 중에서 65개 이미지를 실버먼 컬렉션에서 가져왔기 때문에[나머지 중에서 29개 이미지는 독일 슈투트가르트 시립미술관의 아카이브 좀(Archiv Sohm)에서, 그리고 2개 이미지는 스페인 바르셀로나 현대미술관(Museu d'Art Contemporani de Barcelona)의 오나슈 컬렉션(Onnasch Collection)에서 가져왔음], 이와 동일한 노선에 속한다.[22] 켈라인의 머리말 「농담이야! '회장'인 조지 머추너스의 눈으로 본 플럭서스(I Make Jokes! Fluxus through the Eyes of 'Chairman' George Maciunas)」는 독자에게서 '회장'이라는 절대적인 범주를 약화하는 것처럼 보이는 따옴표를 달고 있지만, 이 작품은 영어로 된 출판물에서 제시된 것처럼 플럭서스의 지배적인 패러다임을 재확인한다.

같은 모델은 더 큰 미술관 전시회들을 위한 홍보물로 낙점되었으며, 그러므로 (간접적으로) 그러한 전시회들의 논평들이 나온 것이다. 예를 들

216

어 퍼처스(Purchase) 소재 뉴욕 주립대학교의 뉴버거 박물관(Neuberger Museum)에서 개최한 1983년 전시회의 광고 전단은 플럭서스의 이러한 견해를 제시했다.

플럭서스는 1960년대 초 머추너스가 창립한 국제적인 예술 운동이었다. 미래주의(Futurism)와 다다(Dada) 같은 예술 운동에서 영감을 받아 플럭서스를 포용한 예술가들, 시인들, 음악가들, 무용수들은 유물론(materialism), '순수예술', 그리고 일련의 전시회와 축제 등을 통해 그들의 예술 그 자체까지도 조롱하기 위해 풍자와 유머를 아우르는 비학문적인 예술, 즉 모든 사람을 위한 예술이라는 이념으로 단결했다.[23]

《뉴욕 타임스(New York Times)》는 머추너스의 반제도적인 입장과 작품의 제도적인 생존 능력이라는 상반된 역설에 관해 예측이 가능한 관찰로서 그 전시회를 논평했다. 즉 "우리 시대의 아이러니 중 하나는 쓰고 버려지는 예술(throwaway art)이 보존 가치가 있고, 소장 가치가 있으며, 값이 비싸고(플럭서스 연보 상자는 이제 250달러에 팔릴 것이다), 제도상에서는 포용할 수 있게 된다는 점이다."[24] 역사적인 아방가르드의 제도화가 주어진다면, 머추너스의 플럭서스가 '제도상으로 포용할 수 있게 된다'라고 말할 수 있다는 사실은 놀랄 일이 아니어야 한다. 이러한 아이러니에도 불구하고 이 같은 관찰은 제2장에 묘사된 바처럼 그룹과 제도의 관계를 잘못 파악한 데에 근거한다. 어쨌든 플럭서스라는 이름을 처음으로 붙인 연주회가 독일 비스바덴에 있는 미술관에서 열렸다. 캘리포니아주 파사데나라는 장소의 미술관에서 열린 같은 전시회에 대한 한 논평자는 플럭서스가 조직화하지 않은 사회적 동맹에서 모더니즘 예술사의 기본 원칙에 부합하는

운동으로 변화하는 것에 주목하며 "예술사의 관행은 예술 주방(art kitchen)의 지저분한 서랍을 혐오한다. 따라서 플럭서스로 알려진 완전한 혼돈의 영역이 바로잡히기 시작했다"[25]라고 말했다. 이러한 바로잡기는 플럭서스를 조정이 가능한 하나의 경험에 의한 예술 운동으로부터 엄격하게 성문화된 정치적인 예술 운동으로 변형시킬 것을 요구하는 것으로 보인다. 그러한 아이러니는 반제도적인 예술 운동의 제도화에 있지 않고, 오히려 하나의 경험에 의한 예술 운동의 계획 수정에 있을 것이다.

1988년 미국의 뉴욕 현대미술관(Museum of Modern Art)에서 열린 전시회는 이러한 예술사적 프로젝트의 성공을 암시한다. 이에 수반된 출판물인 『플럭서스: 길버트 · 라일라 실버먼 컬렉션에서의 선정(*Fluxus: Selections from the Gilbert and Lila Silverman*)』은 1980년대 중반 플럭서스에 대해 미국 현대미술관 측의 저작물을 제작했던 큐레이터 필포트(Clive Pillpot)의 수필을 포함하고 있다. 그는 그 수필에서 1962년 비스바덴에서 열렸던 첫 번째 플럭서스라는 이름의 축제에 앞서서 머추너스가 제작한 숙청 선언문에 따라 플럭서스를 정의하고 있다(이 자료 역시 카탈로그의 제목 페이지의 왼편에 보인다). 그러므로 『부록 II』에서처럼 선언문은 물리적, 개념적으로 플럭서스라는 이름과 결합해 있다. 필포트는 다음과 같이 말한다. 즉 "플럭서스의 의도는 1963년 선언문에서 시작된 것처럼 특별하지만, 그 당시에 발효되고 있었던 급진적인 이념들과 연결되어 있다."[26] 그 선언문이 서명되지 않았다는 사실은 이와 무관한 것으로 보인다.

미국에서 예술사적인 의식(consciousness)의 주류로 플럭서스를 해석한 예술 운동을 실질적으로 보장했던 뉴욕 현대미술관에서의 전시회는 실버먼 컬렉션과 에이브럼스(Harry Abrams)가 『플럭서스 코덱스』라는 플럭서스에 대한 첫 번째의 대형 도록을 프로젝트 성격으로 출판한 것에 의해 부분

적으로 부추겨졌다. 1987년 11월 헨드릭스는 뉴욕 현대미술관에서 판화와 드로잉의 큐레이터를 맡고 있던 캐슬만(Riva Castleman)에게 다음의 글을 보냈다.

1988년 가을, 에이브럼스는 『플럭서스 코덱스』를 출판할 예정이며, 플럭서스 산물에 관한 대규모 연구를 통해 만들어진 것이든 계획된 것이든 모든 알려진 작품을 기록할 것입니다. 주로 미국을 중심으로 한 이러한 국제적인 예술 운동에 관한 이해는 항상 부족했습니다. 나는 『플럭서스 코덱스』의 출간에 맞춰 내년 가을 뉴욕 현대미술관에서 소규모 플럭서스 전시회를 가질 수 있는지 당신과 상의하고 싶습니다.[27]

이에 필포트에게서 뉴욕 현대미술관 도서관에 전시 공간이 있다는 긍정적인 답변이 왔다.

비평가들은 향수를 불러일으키고 정치화된 1960년대 모델과 관련하여 그 전시회를 칭찬하거나 생동감이 부족하다는 이유로 비판했다. 장소 자체가 의견 차이를 가져오기도 했다. 《아트포럼》에서 나온 한 논평은 다음과 같았다. 즉 "사물들을 제멋대로 제작하는 엉뚱함이 과하게 심미화된 무대에서는 없어졌을 것이지만, 그것이 도서관 현관에 작품을 채워 넣었다고 하찮은 존재로 보이게 하는 이유는 아니다."[28] 모건은 그 사물들을 다르게 보았다. 즉 "이 전시회를 보는 기쁨 중 하나는 그것이 미국 현대미술관의 도서관에서 열리기 때문에 일반 전시 공간이 아니라는 점이다. 이것은 전시회를 어느 정도 모험으로 만들고 있다. 우리는 엽서 카탈로그 주위에서 작품을 찾고, 살짝 훔쳐보며, 선반에 보관된 서적들도 보는 기회를 가지게 된다. 플럭서스는 그러한 접근을 강조했다." 덧붙여서 모건은 플럭서스에

서 머추너스의 역할 문제에 대해 말한다. 즉 "모든 것을 통틀어 말하자면 머추너스가 중심인물이라는 점이 분명했다. 그의 플럭서스와의 관계성은 브레통(Breton)의 초현실주의(Surrealism)와의 관계성에 비유되었다."[29]

미국 뉴욕 현대미술관 카탈로그와 『부록 II』에서처럼, 『플럭서스 코덱스』는 플럭서스에 대한 머추너스에 기초한 패러다임을 용인한다. 1969년부터 머추너스의 스튜디오 사진 두 장을 제목 페이지 바로 앞에 펼쳐서 찍어 낸 이 저작물은 출판하거나 뉴스레터에서 언급함으로써 머추너스와 연관된 플럭서스 프로젝트의 논리를 앞세운 카탈로그라는 기능을 한다. 핀쿠스-위튼(Robert Pincus-Witten)은 서문에서 "플럭서스에 거주하는 천재는 머추너스였다. 플럭서스는 1961~1962년 플럭서스 언론의 창립으로 시작되었지만, 머추너스가 서거한 1978년 5월에 이르러 갑자기 그 활동이 종국을 맞이했다"[30]라고 설명한다. 비록 그것이 학술적이거나 해석적인 서술이 아니라고 할지라도, 컬렉션의 엄격한 입장은 플럭서스의 특이한 속성을 그 대다수 예술가가 이해했던 것으로 모호하게 만드는 획일화된 미학을 낳고 있다. 알슐러(Bruce Altschuler)는 《아트》에 기고한 『코덱스』에 대한 그 자신의 비평에서 이 문제를 지적하고 있다. "플럭서스를 머추너스와 관련된 자료로 국한하는 것은 많은 예술가의 작품 내에서 임의적인 구분을 만든다. 더 중요한 점은 플럭서스에 대해 협소한 관점을 취함에 있어서 머추너스를 따라가는 것은 우리가 그 의미를 이해하는 데 제한을 가져온다."[31]

이와 거의 동시에 여태까지 플럭서스에 대해 커뮤니티에 기초한 복합적인 이해를 포용했던 다른 미국 기관들은 이제 그 비전을 포기했다. 예를 들어 게티 예술사 · 인문학 센터(Getty Center for the History of Art and the Humanities)에 있는 장 브라운 컬렉션(Jean Brown Collection)은 머추너스에 기초한 조직적인 모델을 수용하기 위해 1980년대 말에 급진적으로 구조

조정을 단행했다. 자유로운 형식을 지닌 예술가들의 자료가 머추너스의 뉴스레터와 프로젝트와 관련지어 구조 조정되었다. "다른" 자료는 시스템 외부의 파일에 첨부되었다. 비록 이러한 구조 조정을 통해 브라운이 플럭서스를 머추너스의 프로젝트로 이해하는 것을 반영한다고 할지라도,[32] 기록 보관소 담당자인 보스(Eric Vos)에 의하면 "플럭서스 예술가들이 제작한 비플럭서스 작품을 비롯하여 많은 비플럭서스 이벤트 등을 포함한"[33] 컬렉션 그 자체를 정확하게 반영하지 못했다. 사실 브라운은 그녀 자신을 광대한 커뮤니티 내에 있는 하나의 관계(nexus)로 본 것이다.[34] 그래서 브라운 컬렉션을 구조 조정하면서 보스는 브라운의 접근과는 아주 다른 접근을 택했다. 즉 "그동안 플럭서스를 (작품들의 한 규준으로서보다는 오히려) 하나의 예술가들 그룹으로 구분하는 것이 헨드릭스의 『플럭서스 코덱스』로 '성문화되어' 왔다. (그러므로) 『플럭서스 코덱스』는 이러한 일련의 과정을 거치며 조직의 기반을 형성했다."[35] 의심할 바 없이 이러한 구조 조정은 학자들이 아카이브를 어떻게 경험하고, 정보를 어떻게 배열하는지에 영향을 미칠 것이다.

이러한 머추너스 중심의 도식(schema)은 또한 1992년 2월 미네아폴리스의 워커 아트센터(Walker Art Center)에서 개최됨과 아울러 광범위한 일정에 들어갔던 '플럭서스 정신' 전의 핵심적인 담론도 결정했다. 그 일정은 뉴욕의 휘트니 미국미술관(Whitney Museum of American Art), 시카고의 현대미술관(Museum of Contemporary Art), 오하이오주 콜럼버스의 웩스너 시각예술 센터(Wexner Center for the Visual Arts), 샌프란시스코 현대미술관(San Francisco Museum of Modern Art), 샌타모니카 미술관(Santa Monica Museum), 바르셀로나의 푼다치오 안토니 타피에 미술관(Fundació Antoni Tápies)을 포함했다. 지금까지 가장 가시적이고 가장 큰 규모의 전시회로

서 '플럭서스 정신'은 즉각적으로 대부분 미래 사람들을 위해 플럭서스를 정의했다. 더욱이 이러한 주요 기관들에서의 수용은 비판적인 예술 형식들의 편에서 보자면, 심미안의 지배적인 규준이 변했음을 반영한다. 비용 효율성, 정치적 이상주의, 집단적인 정체성을 강조하는 머추너스에 기초한 패러다임은 그러한 변화에 양다리를 걸치고 편안하게 앉았다. 그렇더라도 머추너스에 초점을 맞춘 것은 결과적으로 약화하고 억압적인 효과를 가져왔다. 한 논평자는 그것에 대해 "나는 판들(editions)에 죄다 모아놓은 형편없는 쓰레기, 즉 병들, 단지들, 구경거리들, 플라스틱 미키 마우스 인형들 주위를 어슬렁거리며 보았다. 무언가 매우 잘못되어 있었다. 그것은 마치 누군가가 당신에게 진짜 진부한 농담을 건네자 당신은 웃을 뻔했지만, 에너지를 사용하지는 않으려는 것처럼 보였다. 플럭서스는 피해자들(victims)의 예술이어서, 그 비밀스러운 황량함(dreariness)과 억압받은 감수성(sensibility)이 개그보다 못한 것에서 관람자에게 흘러나온 것이다."[36]

반면, 큐레이터들의 공을 인정할 만한 것은 이번 장의 서두에 언급했던 두 점의 당대 작품을 포함해서, '플럭서스 퍼블리쿠스(Fluxus Publicus)' 전시회의 개막식과 함께 진행된 심포지엄에서 위험을 무릅쓴 점이다. 거기서 플럭서스 학자인 모스(Karen Moss)는 그 전시회의 범주 밖에 있는 "플럭서스 웨스트(Fluxus West)"라는 몇 편의 캘리포니아 프로젝트를 묘사했으며, 안데르센은 머추너스 이전, 현존과 이후 유럽에서의 플럭서스를 논했고, 먼로(Alexandra Munroe)는 일본에서 플럭서스의 광범위한 맥락을 시험했다. 이러한 방식으로 전시회의 조직자들은 불화의 공간을 마련했으며, 열띤 논쟁 끝에 강연으로 이어졌다. 그러나 우세한 담론이 '플럭서스 정신' 전의 카탈로그를 지배했다.[37] 예외적으로 스타일스가 이벤트에 대해 탄력 있고(elastic), 경험에 의한 광범위한 분석을 시도한 「물과 돌의 사이

(Between Water and Stone)』와 휘센(Andreas Huyssen)의 「미래로 돌아가기: 맥락 속의 플럭서스(Back to the Future: Fluxus in Context)」가 있는데, 각각의 수필은 규준이 되는 관점을 그러한 규모로 확신시켰으며, 그 관점은 결과적으로 대다수 전시된 인공물(artifact)로 인하여 지지를 받았다. 머추너스 서거 이후 이 나라에서 열렸던 플럭서스 전시회들의 강력한 사물적 토대(object basis)를 반영하는 윌리엄스의 플럭서스 퍼포먼스만이 전체 개막 주간 동안에 일어났다.[38]

윌리엄스의 퍼포먼스는 가장 재능이 있는 예술가 중 한 명의 관점으로 30년 역사의 플럭서스를 설명하는 『플럭스에서의 나의 삶—그리고 그 반대(My Life in Flux — and Vice Versa)』의 출판과 연결될 것이다.[39] 그 출판물은 유머스럽고, 개인적이면서도 고도의 정보를 제공하는 일련의 회고들을 담고 있다. 윌리엄스는 머추너스의 지도력이라는 시각을 통해 플럭서스를 볼 때조차도 현대 이벤트들의 일화를 제공하고 있으며, 머추너스 사후 오랫동안 지속되었던 시인 필리우와의 우정과 같은 건설적인 사례도 추적하고 있다. 이 저작물은 『미스터 플럭서스: 조지 머추너스의 집단 초상화(Mr. Fluxus: A Collective Portrait of George Maciunas)』라는 이름으로 윌리엄스와 부인인 노엘(Ann Noël)이 머추너스 친구들과 동료들의 글을 모아 편집한 똑같이 재미있고 세부적인 연작물보다 5년 후에 출판되었다(〈그림 57〉).[40]

플럭서스와 윌리엄스의 첫 번째 접촉은 맨 처음에 이루어졌다. 1962년 (그가 살고 있었던) 비스바덴에서 플럭서스라는 이름의 첫 번째 축제가 열리기 직전에 그는 자신의 친구인 영으로부터 《비티튜드 이스트》라는 저널에 국제적인 구상시와 실험 음악(experimental music)의 배경을 가진 작품을 출품하도록 초청하는 한 통의 편지를 받았는데, 그것은 결과적으로 머추너스가 디자인하고 신음악, 구상시, 그리고 일반적으로 플럭서스의 중

〈그림 57〉 독일 비스바덴의 플럭세움(Fluxeum)에서 열린 『미스터 플럭서스: 조지 머추너스의 집단 초상화』의 출간 시사회 이벤트에서 앤 노엘과 에밋 윌리엄스. 사진: 래리 밀러. ⓒ 1996.

심이 된 이념들로 이루어진 〈앤솔로지〉라는 프로젝트가 되었다. 영은 머추너스에 대한 윌리엄스의 질문들과 프로젝트로 된 비스바덴 콘서트들에 응답하여 다음과 같이 기술했다. 즉 "그는 매우 좋은 협잡꾼이자 도박꾼이며, 열심히 일하는 사람이자 사진 오프셋 작업의 전문가여서 ― 그는 아마도 일단 연작물이 진행되면 아주 훌륭한 콘서트를 열 것이다. 그는 에너지로 충만해 있다."[41] 비록 윌리엄스가 가졌던 다른 플럭서스 예술가들과의 관계성이 제2장에서 논의한 다름슈타트의 구상 시인들 그룹과 칼렌더 롤(Kalenderrolle) 그룹을 통해 이미 설정되었다고 할지라도, 이 편지는 그의 머추너스와의 연합이 플럭서스라는 명명과 거의 동시에 이루어졌음을 암시하고 있다. 그러한 타이밍은 그 그룹에 대한 머추너스의 지도력이라는 개념을 그가 왜 신뢰했는지를 설명하는 데 도움이 될 것이다. 윌리엄스는 비스바덴 축제를 미 육군 신문인 《스타즈 앤드 스트라이프스(Stars and Stripes)》에서 다루면서 플럭서스를 창립한 순간을 다음과 같이 묘사했다. 즉 "이러한 혼란스러운 출발은 머추너스가 플럭서스가 있어야 한다고 말하자 그 이후로 플럭서스가 있게 된 1962년에 유럽에서 시작되었다."[42]

윌리엄스는 미국과 캐나다에서 지내던 1970년대 초·중반을 제외하고는, 1950년대 후반부터 독일에서 살았다. 여기서 그 지리적인 위치는 매우 중요하다. 왜냐하면 독일이 플럭서스를 수용한 것은 1963년 이후 머추너스와 그의 미국적인 기반과의 엄격한 동질화를 피하는 경향이 있기에, 그 대신 다른 유형의 활동에 특권을 부여하고 따라서 다른 비판적 수용을 파생시킨다. 거기서 머추너스와 플럭서스의 연합은 앞선 경향들과의 공동 작업 지점, 그리고 현재 순간을 통한 당대의 산물을 규정하기 위한 출발점이 된다. 일시적으로나 사회적으로 탄력 있는, 경험에 의한 것으로 무제한적이면서도 다양한 관점들에 적용하는 것이 가능한 예술 운동을 떠맡는 그

러한 책임은 플럭서스에 대한 나의 설명, 그리고 이러한 탁월한 사람들 그룹에 더 가까워진다. 그러나 다음의 설명이 암시하듯이 이 모델은 독일 역사와 관련되기 때문에 난맥이 있다. 하지만 독일 역사의 관점에서 보자면, 윌리엄스의 설명은 지배적인 모델에 대한 환영할 만한 대안으로 보여야만 한다.

플럭서스 유로파: 생산적인 기억상실과 정확한 설명

독일

나는 유럽에서 지냈을 때를 매우 후회한다. 제발, 그러한 삶을 즐거워하지 말라.

—케이지가 브레히트에게, 1965년 12월 3일[43]

1965년에 브레히트는 유럽의 공식적인 예술 지원을 받게 되자 그곳이 그 자신과 친구들의 작품을 잘 받아들인다고 느껴 미국 뉴저지주 메투첸(Metuchen)에서 프랑스로 이사했다. 브레히트는 프랑스 리비에라(French Riviera)에 있는 예술 장난감 상점인 세디유 키 수리를 필리우와 함께 짧은 기간 동안 운영한 이후에 쾰른의 대도시 지역에 정착했다.[44]

다른 네 명의 플럭서스 예술가들은 독일로 영구 이주했다. 즉 브레히트처럼 한센은 쾰른에 정착하여 생애의 마지막 30년 대부분을 보냈다. 윌리엄스는 베를린으로 이주했다. 그리고 패터슨과 존스는 비스바덴에서 생애를 마쳤다. 코너, 헨드릭스, 히긴스, 놀즈도 마찬가지로 6개월에서 1년, 1년

반 정도를 독일에서 살았다. 플럭서스에서 활동적이었던 이 예술가들 대부분은 모두 미국인이었기 때문에,[45] 이러한 주요 양상은 일부 분석해 볼 필요가 있는 것이다.

우리가 보아왔듯이, 그것은 1970년대 이후 부상한 예술가들의 프로젝트에 대한 일방적인 해석이다. 더욱이 1990년대에는 1960년대의 급진주의가 가진 좀 더 고상한 이상들에 대한 향수 어린 갈망이 더 많은 대중적인 수용을 부추겼다. 두 상황에서 플럭서스에 대한 비판적인 반응은 청중들의 요구를 강하게 반영했다. 이와는 대조적으로 국가 언론에 의해서나 아니면 간접적으로는 (일부는 실질적인 출판 독점을 가진 것으로 보는) 슈프링어 출판사(Springer Verlag)에 의해 다양한 차원으로 지원을 받아온 독일에서는 비평가들이 독일 관용(tolerance)에 대한, 그리고 제3제국의 몰락 이후 전쟁 이전 아방가르드 전통의 지원에 대한 하나의 증언으로 플럭서스를 제시했다. 파시스트 이전의 과거와의 이러한 연속성은 아데나워(Adenauer)와 후속 정권들의 기억상실적 선전(amnesiac propaganda), 특히 지속적이고 민주적인 독일이라는 인식을 조장하기 위해 그들이 저지른 최근의 잔혹 행위에 대한 그들의 회피를 전형적으로 보여준다.[46] 종전 후 25년 동안 바이스(Peter Weiss)의 연극인 〈조사(The investigation)〉는 이러한 태도를 패러디했다. 즉 "오늘날 우리나라는 선두 위치에 도달하는 길로 재차 매진했으므로 우리는 비난(recriminations)보다는 다른 일들과 관계해야만 한다. 이러한 것들은 규제에 대한 위상에 의해 법전에서 오래전에 추방되었어야 했다."[47] 그리고 우리가 그러한 논리를 끝까지 적용한다면, 문화적인 역사로부터도 그러해야만 했다. 그러므로 1960년대 문화에 대한 강력한 지원은 종전 아방가르드와 보조를 같이하게 되었다.

이 태도가 용인된다면, 이때부터 진행된 많은 전시회와 출판물이 초

기 플럭서스의 아방가르드적인 특성뿐만 아니라 그 예술 운동의 민주적인 다원주의도 보증한다는 것은 별로 놀랍지 않다. 1989년경 독일에서 지배적인 사회철학은 문화사회(Kulturgesellschaft) 철학이었는데, 거기에서부터 "기본적인 사회적 합의(consensus)에 뿌리를 둔 적대적인 논쟁 문화(Streitkultur) 위에서 자라났던 하나의 정치적인 문화로 진화하는 것이다." 독일 사회민주당의 기본 정강 중에서 제4조에 의하면 이러한 의도는 "상호 인내와 공동 작업이라는 새로운 문화"를 제공하기 위함이다.[48] 이러한 철학적인 분위기가 주어지면, 플럭서스에 대한 호의적인 반응들이 그 인습 타파적인 특성(그것을 양식적으로 역사적인 아방가르드와 연결하는 것)뿐만 아니라 그 정치적인 다원주의나 논쟁 문화에 대해서도 자세하게 설명해 준다. 이와 유사한 전문용어에 뿌리를 둔 덜 공감적인 반응들은 다다와 동일시된 실천으로 보는 플럭서스에 대한 잠재적으로 부정적인 정치적 영향력에 의문을 제기한다.

역사적인 아방가르드와 플럭서스의 연합은 독일 언론, 문화 산업에만 국한되지 않았다. 머추너스는 플럭서스를 다다와 연합시켰으며, 몇몇 플럭서스 예술가들은 뒤샹(Marcel Duchamp), 휠젠베크(Richard Hülsenbeck)와 같은 다다와 연합한 인물들과 개인적 관계도 맺었다.[49] 플럭서스 예술가들이 다다에서 발견했던 영감은 1962년에 주로 구성주의적인 해석으로부터 1963년경에는 상대적으로 허무주의적인 해석으로 나아가듯이 다른 시기에는 달랐다.

이러한 진화의 핵심적인 이벤트는 1962년 6월 9일, 부퍼탈에서 열린 최초의 유럽 플럭서스 콘서트 중 하나인 〈존 케이지 이후(Après John Cage)〉에서 일어났다. 그때 카스파리(Arthur C. Caspari)는 머추너스의 수필 「음악, 연극, 시, 예술에서의 네오-다다(Neo-Dada in Music, Theater, Poetry, Art)」

를 큰 소리로 읽었다. 그 수필은 네오-다다를 (미국 언론이 해석한 것처럼) 허무주의자로 묘사하지 않았으며, 반예술과 창조적인 원리 사이에 있는 것으로, 특히 구체성(concretism)의 이념으로 묘사했다. 그것은 여기서 삶과 예술, 형식과 내용의 융합을 의미했다.

네오-다다, 아니면 네오-다다로 보이는 것은 매우 광범위한 창조성의 영역들에서 그 자체가 분명해진다. 그것은 '시간' 예술에서 '공간' 예술까지 걸쳐 있다. 아니면 좀 더 상술하자면 문학예술(시간예술)에서 그래픽-문학(시간-공간-예술)을 통해 그래픽스(공간-시간-예술)로, 무도해 혹은 무악보 음악(시간-예술)으로, 그리고 연극적 음악(공간-시간-예술)을 통해 환경예술(공간-예술)로 퍼져 있다. 그러나 거의 각각의 범주와 각각의 예술가는 강도에 있어서 가짜 구체성으로부터 예술의 한계를 초월함으로써 때때로 반예술이나 예술 허무주의로 연결되는 구체성의 극단에까지 걸쳐 있는 구체성의 개념과 연관된다.[50]

이러한 해석의 맥락이 제시하는 것처럼, 네오-다다에 대한 머추너스의 초기 이념 — 상술하자면, 케이지와 슈토크하우젠 주위에 이미 운집해 있었던 예술가들의 작품을 인증하는 하나의 모델로서 — 은 수용적인 독일 환경에서 숙성되었다. 다다에 대한 규준적인 관점을 독일 표현주의의 거부로 받아들인다면, 네오-다다에 대한 그의 학제 간 정의는 또한 플럭서스를 추상 회화와 연관시키려는 욕구도 반영할 것이다.[51] 그래서 1962년에 머추너스는 플럭서스와 네오-다다 사이의 연합을 시도했다. 그러나 초기 예술 운동과 관련지은 그의 정치학은 형성되지 않은 채로 남아 있었다. 1963년경 네오-다다의 구체성은 플럭서스의 정치화로 대체되었다.

제2장에 묘사된 1963~1964년 출판물들에서 이데올로기를 향해 머추너스가 대화를 나눈 기간은 1962년 플럭서스에 세례를 주고 이듬해에는 다음번 정치화를 그 자신 손으로 수행했던 시기와 일치한다. 때때로 플럭서스 예술가인 플린트가 관찰한 것처럼, "1961년 중반 현재 머추너스가 예술을 선호한 것은 합리적이고 학문적인 모더니즘 때문이었으며, (1963년경) 머추너스는 급진적인 허식 없음(unpretentiousness), 그리고 좌익 정치학과 일치하는 것으로 가정된 (급진적인 예술의) 기반 위에서 존경할 만한 문화에 대해 적대감의 위치로 옮겼다."[52] 머추너스는 자신의 네오-다다 선언에서 연극적 음악과 환경예술 같은 많은 구상예술 형식들을 언급했던 반면, 그 것은 그의 후기 "존경할 만한 문화에 대한 적대감"과 일치하지 않았을 것이며, 그의 후기 관점은 소규모의 작품들과 이벤트들에서 예시되었다. 따라서 1962년에 머추너스가 사용한 네오-다다라는 용어는 약간의 정치적인 의미가 있을 수 있지만 일부의 정치적 함의에도 불구하고 대체적으로는 정치적이지 않고 철학적이었기 때문에 플럭서스를 예술적인 구체성, 반표현주의와 보조를 같이했으며, 표현주의에서 다다로의 역사적 전환과 일치시켰다. 그가 1962년에 숙청 선언문을 썼을 때 "구체성의 극단"으로 향한 그의 진화는 완성되었다(〈그림 28〉 참고).[53]

이렇듯이 네오-다다이즘에 대한 그의 협소한 정의와는 대조적으로 독일의 예술사학자인 밀러(Maria Müller)는 자신의 학위논문에서 독일의 맥락 속에서 다다에 대한 다면적인 해석을 선호하고 있다.

(1950년대에 다다에 대한) 의식(consciousness)은 대부분 다다가 특징지어 질 수 있는 것을 통해 파괴로 향한 그것의 의지에서 나온 것일 뿐만 아니라 반드시 타당하게 된 예술사에 대한 하나의 구성주의적인 대안으로서 (일어

나는) 다다이스트들의 시각적인 작품에 대해서도 직접 연관된 것이었다. 그 이후 추상 표현주의의 지배적인 기류, 그리고 삶에 대한 초(超)예술적 재료들, 예술의 통합을 통해 자아 표현의 주관적인 언어로부터 느슨해지기(loosening)와 진실한 상관성(relevance)을 추구해 온 젊은 예술가들 세대와 반응해서이다.[54]

독일에서 플럭서스에 대한 논평들은 이러한 같은 노선들을 따라 다다이즘의 파괴적인 측면들을 강조하는 비평가들, 그리고 그 활기를 되찾으며(rejuvenating), 사회적으로 숙고적인 요소들, 그 건설적인 힘을 칭찬하는 지지자로 구분된다. 1962년에 한 플럭서스 콘서트에 대해 부정적인 논평을 게재한 《노이에 라이니셰 차이퉁(Neue Rheinische Zeitung)》이 출간되었는데, 그것은 플럭서스에 대한 다다 영향력의 인습 타파적인 측면을 가장 공개적으로 겨냥한 것이었다. 즉 "글의 끝에 가서 무감각한 문장들과 대화 조각들이 나열되었으며, 그 후에 5분 동안 참가 도시들에서 온 우편 요금 취소를 읽자, 청중들까지 다다이스트, 혁명적인 유머에 반기를 들었다."[55] 구체성의 다른 극단에서는 《라인-자르-슈피겔(Rhein-Saar-Spiegel)》이 다다, 그리고 역사적인 아방가르드와 비슷한 향수적인 플럭서스에 대한 구성주의적인 해석을 지지했다. 즉 "플럭서스는 사람들이 예술적인 이론(異論)을 가진 모든 유형과 관계하며, 실제로 그것(플럭서스 콘서트)은 부분적으로도 '반예술'이어서, 어떤 의미에서도 비예술적인 것으로 이해되어서는 안 되며, 오히려 예술적 행동의 농담조 변주곡으로서만 이해되어야 한다. 그것이 40년 전에 존재했던 정확히 바로 그 상황이다. 그때는 그것을 다다라 불렀다. 오늘날 그 유사체(analogue)를 네오-다다로 부르고 있음이 틀림없다."[56]

그 밖의 다른 지역의 저술가들은 히틀러 아래서 아방가르드에 대한 무관용 주위에서 발끝으로 살금살금 걸으면서 선봉대 예술(vanguard art)을 향한 열린 마음을 요구한다. 예를 들어 오프(Heinz Ohff)는 「그것은 미친 짓일 뿐이야(Das ist ja absurd!)」라는 글에서 "정당화시키는 것은 예술 사학자, 사회학자, 철학자의 일이다. 예술가들이 정당화시켜서는 안 되며, 오히려 정당화되어야 한다"[57]라고 말했다. 다시 말하면, 예술가가 교훈적인 명료함에 관여하도록 기대하는 것은 예술적인 자유라는 원리와 절충하는 것이다. 왜냐하면 그것은 대중을 위한 이념들의 생산을 요구하기 때문이다. 예술가들이 그들 작품에 대한 포퓰리즘과 국수주의적인 기대에 순응하지 않았기 때문에 기소당했던 예술에 대한 나치의 압제를 생각해 보면, 오프의 언급은 하나의 역사적인 상황을 반영하면서도 거부하고 있다. 그러나 1961년에 베를린 장벽의 설치가 분명해졌기 때문에, 1961년 초기에 조차도 사회적, 정치적 자유는 훨씬 더 미결정의 상태로 남아 있었다. 그러므로 두 노선의 비평을 만들어낸 관용의 문제는 심지어 양자가 역사주의자 프로그램을 고수한 것으로서도 가치의 차원에서는 달랐는데, 한쪽이 자유로운 사상을 설명하고 대중의 접근 가능성과 연합했지만, 다른 쪽은 자유로운 사상을 자유로운 산물과 연합시키는 것만큼 대중의 접근과는 연합시키지 않았기 때문이다.

예를 들면, 관용이라는 주제에 당황해서 호네프(Klaus Honnef)는 플럭서스에서 분명한 예술—삶 혼합에 따라 생성되는 자유가 역설적으로 하나의 심미화로 이어지는 것으로 보아 폭력에 대한 관용을 제시한다. "만약 모든 리얼리티에서 심미적인 경험이 선언된다면, 우리는 또한 공포와 대전해야만 한다. 즉 원자폭탄이 해프닝의 이론적 지도자들(ideologues)의 의미에서는 심미적 감수성과 의식이라는 결론이 나온다."[58] 자유로운 발언(free

speech)은 양극화된 이데올로기들을 반드시 포함하며 — 호네프가 말하고 있는 것처럼 괴물들을 만들어낼 수 있다. 오싹하게 하는 정치적인 목적들 — 좌익 혹은 우익에 적용된 플럭서스 원리들을 상상하는 것은 가능하다.

독일인들이 냉전의 이데올로기적 노선들을 따라 자국의 양분을 의미 있게 파악하려고 노력했기 때문에, 양극화된 상황은 후기 바이마르 공화국(국가사회주의로의 전이 기간)과 1960년대 초·중반을 특징지었다. 상술하자면, 한편으로는 동·서양 진영에 있는 독일인, 다른 한편으로는 전후 주둔군 사이에 의견의 차이가 있었다. 교육정책을 도입했던 동맹국들은 미국 민주주의의 힘을 과시했다. 그러나 혐오 발언(hate speech)에 대한 민주주의적 관용이 어느 정도는 파시즘의 발흥을 가능하게 만들었기 때문에, 그리고 자본주의가 신분 차이를 가져와 궁극적으로는 공산주의 혁명으로 귀결되었기 때문에, 많은 독일인은 자유로운 발언이 사회적인 책임과 어울리게 되는 "민주적 사회주의(democratic socialism)" 혹은 "사회주의적 인본주의(socialist humanism)"라는 제3의 선택을 선호했다. 폭력의 심미화에 대한 호네프의 비난은 이러한 논쟁과 어울린다. 결국 동맹국들은 누군가가 "독일인의 집단적 유죄(collective guilt)라는 융통성 없는 개념"[59]으로 묘사한 것과 이데올로기적으로 양립할 수 없는 것으로 이 제3의 선택을 지향하는 꿈을 억눌렀다.

독일 주둔군의 구원적인 의도, 그리고 미국식 모델로 정치적인 민주주의로 향하는 서구의 지향이 주어진다면, 플럭서스가 미군 신문인 《스타즈 앤드 스트라이프스》에 소개된 것은 놀랍지 않다. 윌리엄스가 후에 설명했듯이, "그 신문이 기술한 방식은 일부 공모(conspiracy)처럼 들린다." 나는 다름슈타트에서 그 신문의 특별기사 전문기고가로 일하고 있었다. 더욱이 플럭서스로 알려지게 되었던 것의 아버지 같은 존재(father figure)이자 원

동기(prime mover)인 머추너스는 "인근 비스바덴에 있는 미 공군의 (그래픽) 디자이너"[60]로 일하고 있었다.

8월 31일과 10월 21일 자 《스타즈 앤드 스트라이프스》에 실렸던 플럭서스 논평 글에서 저자들은 "전후 세계에서 실험 음악의 선두에 선 중심지"[61]로 독일을 제대로 묘사했다. 《알게마이네 차이퉁(Allgemeine Zeitung)》은 동의했다. 즉 "(플럭서스 예술가들에게서) 실존의 가능성은 미국에서보다 분명히 더 풍부해지거나 덜 빈곤해졌다."[62] 《스타즈 앤드 스트라이프스》도 "미국적 기획자(impresario)"로 불렸던 머추너스(1962년경 뉴욕에서 짧게 살았던 실제 리투아니아 국적의 국외 거주자였음)가 "사실상 그(플럭서스) 일부는 반음악적이다"[63]라고 말한 것을 인용했다. 주요 일간지의 이러한 대서특필은 일반적으로 실험 작업, 특히 플럭서스를 주류로서 지지하고 있음을 나타낸다. 그것은 또한 지금은 거의 주목을 받지 못하는(아니면 대안적으로 이점이 있는 미국과 그의 연합) 이스트 블록(East Bloc)에 속한 국가에서 태어난 머추너스와의 냉전 관계들의 미묘함도 암시한다. 마지막으로 8월 30일 자 글은 머추너스가 12월에 "플럭서스 축제 전부, 플라스틱 나비, 위세척기, 발자국 등등"을 파리로 가져가며, 이어서 네덜란드, 룩셈부르크, 이탈리아, 오스트리아, 동유럽, 일본, 그리고 마지막으로 미국으로 가져갈 것이라고 지적했다. 이렇듯이 종국에 가서는 성취되지 못했던 계획은 초기 플럭서스를 다문화적인 예술 산업으로 해석하는 잠재력을 암시한다. 문화적 제국주의의 한 형식으로 플럭서스를 확산시킨 것은 이 시기 숙청 선언문에 대한 보이스(Joseph Beuys)의 변경된 버전에서 명백한 형식을 취했다. 거기서 보이스는 머추너스의 유로파니즘(Europanism) — 범유럽주의(Pan-Europeanism)를 의미함 — 을 미국주의(Americanism)로 변경시킴으로써 결과적으로 전후 시기 미국의 패권을 무언가 숙청할 가치가 있는 것으로 언

급한 것이었다.

1964년부터 1970년까지 서베를린에서 갤러리를 소유했으며, 후에 카셀 국립미술관의 독립 큐레이터와 관장이 되었던 독일인 블록(René Block)은 예술가들을 이롭게 하는 데 플럭서스에서 독일과 미국의 연결고리를 사용했다. 그는 독일에서 1964년 이후 플럭서스의 가시성을 높이고, 플럭서스의 중심지를 서독의 베를린으로 이전시키는 데 큰 역할을 했다. 그는 현재 순간과의 상관성을 강조하는 친아방가르드적인 관점에서 플럭서스 전시회들과 축제를 기획했다. 예술가들과 정보 수집가들의 중요한 커뮤니티의 중심으로서 윌리엄스가 자신의 저서를 블록에게 헌정한 것은 적합한 것이다.[64] 블록이 후원한 한 전형적인 콘서트 시리즈는 1966년 베를린의 포럼 극장(Forum Theater)에서 개최되었는데, 이 시리즈에는 그룹의 핵심 멤버 대부분의 작품이 포함되었다.[65] 1963년에 미국으로 떠난 머추너스는 공연된 33편의 이벤트 중에서 단 1편만을 작곡했는데, 그것은 아마도 독일에서 1960년대부터 나온 플럭서스에 대한 언론의 대서특필에서 그의 상대적인 부재를 설명해 줄 것이다.[66]

그러나 그것이 실제로 그러한가? 마르크시즘 성향의 동유럽인인 머추너스는 많은 독일인의 문화적 관용조차도 충분히 능가했던 플럭서스에 대해 정치적인 관점을 가졌다.

1960년대 초 서독에서 독일인들은 과거의 나치를 (동맹국들이 그렇게 본 것처럼) 집단적인 유죄가 아닌 개인적인 유죄의 결과로 해석했다. 독일 국수주의에 대한 동맹국들의 두려움 때문에, 문화의 엔진들은 탈중심화되었다. 즉 자율적인 무선 연락, 텔레비전, 그리고 프랑크푸르트, 뮌헨, 슈투트가르트, 서베를린의 신문 서비스가 목격자이다. 불리반트(Keith Bullivant)와 라이스(C. Jane Rice)에 의하면, 그 결과는 "서독에서 생기 있고 유례없

이 탈중심화된 문화 장면이었다." 불리반트와 라이스에 의하면 1960년대 중반까지 서독인들은 이데올로기에 대해 강하게 의심했는데, 타당한 이유로 국가사회주의의 시대를 경험했으며, "전쟁 전후로 과도한 스탈린주의, 그리고 냉전 흑백 이데올로기적 단순함과 대립하게 되었다."[67]

　1970년대경에 민주적인 다원주의는 독일 주류를 정의하는 특징이었다. 더욱이 영화 제작자인 벤더스(Wim Wenders)가 1976년 독일의 정치문화적 맥락에 관해 지적했을 때, "20년을 망각하려는 필요에 따라 하나의 구멍이 생겨났으며 사람들은 미국 문화에 동화됨으로써 이것을 덮으려 노력했다. 과거를 잊는 하나의 길, 회귀의 길은 미국의 제국주의를 용인하는 것이었다."[68] 독일 문화가 미국 문화, 그리고 다원주의의 독일적 이상(국수주의적이지 않고 국제적인 것, 이데올로기적이지 않고 자유로운 것을 의미함)과 병행하여 기능하도록 만들어져 있던 이러한 기억상실의 맥락 내에서, 블록은 플럭서스에 대한 자신의 지원을 시 단위의 축제들과 대형 전시회들로 확장할 수 있었다. 예를 들어 그는 1976년 베를린에서 플럭서스에 집중한 '뉴욕-다운타운 맨해튼: 소호(New York-Downtown Manhattan: SoHo)' 전시회를 조직했는데, 그것은 머추너스와 와츠가 플럭스하우스 협동조합(Fluxhouse Cooperative)의 이사로서 대부분 책임을 지고 있었기 때문에 플럭서스와 관련된 경향들을 소호에 기반을 둔 합의에 위치시켰다.[69] 나중에 블록은 국영 독일고등교육진흥원(DAAD: Deutscher Akademischer Austauschdienst)(예술, 인문, 과학 분야에 연구와 체류를 지원한다) 내에서 예술가 프로그램(Künstlerprogramm)의 감독직을 맡아 미국 플럭서스 예술가들에게 어느 정도 정부 지원을 제공할 수 있었다. 여기에는 베를린 체류비와 콘서트 자금이 포함되었다. 독일고등교육진흥원이 후원한 전형적인 저녁 행사인 '1962년의 음악과 새로운 플럭서스 작곡(Musikum 1962 und neuere

Fluxuskompositionen)'이 1983년에 예술대학(Hochschule der Künste)에서 열렸는데, 거기에는 과거와 새로운 플럭서스 작품들 모두가 포함되었다. 언론 보도 자료는 플럭서스에 대해 다음과 같이 언급했다. 즉 "그것은 정신적인 위치였고 지금도 그렇다. 이것은 차별화되고 매우 개인주의적인 제시형식에서 분명하다."[70]

만약 우리가 블록의 갤러리에서 직간접적으로 지원을 받은 보이스, 보스텔, 백남준, 머추너스를 포함하는 일부 예술가들을 생각한다면, 독일의 예술시장에서 그의 전략이 성공한 것은 분명하다. 덧붙이자면, 헨드릭스, 히긴스, 놀즈, 와츠, 윌리엄스는 모두 한때 국영 독일고등교육진흥원의 봉급을 받았다.[71]

전후 시기, 특히 1970년대 이후로 당대 문화 프로젝트에 대한 지역적인 지원이 강화되었다. 독일 시군의회 문화부 직원인 그라베(Jürgen Grabbe)가 언급했듯이, "한 마을이 이목을 끄는 것은 그 문화적인 자산과 자원의 다양성이다. 그러므로 문화에 투자하는 것은 그들의 미래에 투자하는 것을 의미한다."[72] 당대 문화를 통해 이렇듯이 경제적인 부양을 새롭게 강조하는 것에 비추어 보면, 현재의 작품이 블록의 '플럭서스 다 카포(Fluxus Da Capo)' 전의 구호가 되었으며, 거기서 예술가들이 1992년 9월 8일부터 10월 18일까지 비스바덴 주위의 다양한 부지에서 작업했다는 점은 아마도 놀랍지 않을 것이다. 일부 참여 작가인 히긴스, 놀즈, 백남준, 패터슨, 윌리엄스는 30년 전에 첫 번째 '플럭서스' 콘서트에 참여한 적이 있다. 그들은 주요 방향을 대표하는 4명의 예술가들과 함께 이 전시에 참여했다.[73] 이 조직은 머추너스에 기초하면서도 현재에 기초하는 윌리엄스의 하이브리드적인 플럭서스 감각과 약간은 긴밀하게 연결되어 있는데, 거기서는 머추너스를 원조("그 이후로는 항상 플럭서스가 있었다")로 강조하면서도 플럭

서스 예술가들과의 지속적인 관계성의 중요성도 유지했다. 그러나 다 카포의 경우에는 새로운 작품 전략으로 향하는 움직임과 사적지에서 눈에 띄는 역사적 자료의 부재(nonpresence)로 인해 초점이 당대의 작품 제작으로 강하게 이동했다. 다 카포에서 이루어진 새로운 작품의 설치예술들은 놀즈의 〈플로어 문(Floor Moon)〉을 포함하고 있는데, 그 작품은 빌라 클레멘티나(Villa Clementina)의 흰색의 원형 운동장 위에서 악기 없이 소리를 만들어내기 위한 지시 내용이 적힌 표를 부착한 발견된 사물들(found objects)로 구성되어 있다. 인물들을 대상으로 한 윌리엄스의 〈사물 초상화(object portraits)〉 시리즈는 한센, 머추너스, 보이스, 레이(Man Ray)를 포함하고 있다. 헨드릭스의 〈쿼터(Quarter)〉는 수채화로 그린 작은 달 표면 모습과 하늘 이미지, 사다리와 절단된 가구로 만든 설치예술이다(〈그림 56〉 참고).

놀즈와 윌리엄스에게서 절정에 도달한 설치예술에서의 유용한 경험의 다양성은 플럭서스 내에서 변증법적인 변주를 일러준다. 두 작품은 중립적인 지대 위에 놓인 발견된 사물들을 포함한다. 〈플로어 문〉에서 원의 가장자리에 앉아 있는 한 사람은 한 사물을 들어 소리를 내더니 다시 원래 자리로 돌려놓음으로써 작품의 전반적인 디자인을 조정하고 있다. 이와는 대조적으로 한 사물 초상화 앞에 서 있는 관람자는 그 자신의 습관(habit), 취향(taste)과 연합된 실제 사물들을 참고하면서 주제의 이름을 조립한다. 예를 들어 흡연을 싫어했던 머추너스의 이름에서 '엠(m)' 자는 종이 성냥으로 대표된다. 결과는 하나의 정체성에 도달하는 일종의 "알파벳 심포니"이다. 그래서 시각예술로서 윌리엄스의 초상화는 전통적인 관람자−사물 관계성에 의존하는 것처럼 보이지만, 놀즈의 설치예술은 촉각의 감흥을 탐구한다. 사실상 그녀의 작품은 음악과 연합된 다감각적 퍼포먼스 방식에

똑같이 속한다. 이처럼 초상화는 관람자를 언어와 물리적으로 연관시키는 시로 비쳐야만 한다. 이러한 그래픽 형태들은 평범한 낱자와 낱말에서 훨씬 동떨어진 방식으로 한 페이지를 가로질러 보조를 맞춰 걷는다. 이러한 사물 시들은 초상화, 정물화와 시 사이를 중재한다.

이러한 두 점의 플럭서스 작품 사이에는 대화가 존재한다. 즉 대중에 관해서는 상호작용하거나 독립적인 것, 사물에 관해서는 시간적이거나 정태적인 것, 예술가에 관해서는 제작자이거나 창시자, 아니면 작품에 관해서는 고정된 것이나 변하는 것으로 보고서 대화하는 것이다. 놀즈와 윌리엄스는 중립적인 지대 위에서 일상적인 사물들이나 발견된 사물들과 같은 놀랍도록 유사한 재료 요소들을 사용하고 있지만, 작품에 매우 다양한 함의를 제공했다. 나는 윌리엄스의 초상화에 대한 나의 초기 기술에서 이러한 중요한 점을 놓쳤다.

예술가들의 한 그룹을 포함하는 다원주의적인 실천으로 보는 플럭서스에 대한 이러한 견해와 보조를 맞추어 카탈로그 『플럭서스 다 카포 1962 비스바덴 1992(*Fluxus Da Capo 1962 Wiesbaden 1992*)』는 참여 예술가들이 기술하거나 선택한 글들을 포함하고 있다.[74] 선택한 글들에는 《빌리지 보이스》(헨드릭스가 선택함)의 존스턴(Jill Johnston)과 같은 초기 플럭서스 지지자들뿐만 아니라 미국의 비평가인 모건과 같은 좀 더 최근의 저자들의 글도 포함하고 있다. 크리스티안센(Henning Christiansen)과 히긴스는 자신에 관해 기술했던 반면에, 존스는 헨드릭스에게 의미가 있는 글을 쓰도록 요청했다. 그 카탈로그는 내부를 탐구하며 외부에 도달하는 역사적으로 유명한 뿌리와 줄기들을 가진 플럭서스라는 나무의 인상을 전달했다.[75]

이렇듯이 담론적인 범주에 대한 강조는 공식적인 독일 정책을 반영한다. 우리가 보아왔던 바대로 1980년대 후반경에 독일 사회민주당은 기본

정강을 성문화했는데, 제4조를 보면 "'기본적인 사회적 합의에 뿌리를 두고서 대립적 논쟁 위에서 성장한 정치적 문화'를 포함하는 상호 관용과 협력이라는 새로운 문화"[76]를 요청하고 있다. 그러므로 독일에서는 플럭서스가 아마도 역설적으로, 그리고 확실히 비의도적으로 긍정적인 문화가 된 것이다. 즉 플럭서스는 공식적인 문화정책을 지원하게 된 것이다.

플럭서스 예술가들이 독일 언론에서 밝힌 당대의 언급들은 이처럼 플럭서스의 다원주의적 속성을 강조한 것이다. 예를 들어 《쿤스트 쾰른(*Kunst Köln*)》은 플럭스 바이러스 1962~1992년의 기원을 머추너스가 이 예술가들을 알기 이전인 1960년으로 이동시키는 것과 관련지어 '플럭서스-바이러스 1962~1992(Fluxus-Virus 1962~1992)' 전시회에 대해 언급한 패터슨의 논평을 실었다.

"플럭서스 1962"라는 이념은 잘 알려진 이벤트 시리즈가 열렸던 1962년의 비스바덴에 동시에 속하는데, 오늘날 그 "플럭서스"라고 일컬어지는 예술형식을 의미하는 것이 처음으로 "플럭서스"라고 지정되었다. 그러나 만약 모든 예술가가 어디에서 살았는지, 누가 그 당시에 독일에서 작업했는지, 그리고 누구의 작품이 플럭서스의 출발지 — 말하자면 쾰른 — 의 정의에 유익했는지 우리가 되돌아본다면, 쾰른은 이러한 체제 전복적인 활동의 가장 중요한 중심지의 위치를 차지해야 하며, 그래서 가능하다면 전시회의 이름이 "플럭서스 바이러스 1962~1992"로 되었어야 했을 것이다.[77]

카탈로그 『플럭서스 바이러스』는 몇 가지 문제점에도 불구하고 플럭서스 예술가인 프리드먼이 선택한 잘 기술되고 자극적인 몇 편의 글들을 포함하고 있다.[78] 이 글들은 새로운 통찰력을 제공하며, 그 이전이나

이후로도 단행본으로는 결코 제본한 적이 없는 광범위한 기록문서 자료들을 보여준다. 플럭서스의 수용이라는 미국 측에 특별히 중요한 것 중에 되르스텔(Wilfried Dörstel)의 〈아틀리에 촌장: 쾰른에서의 친플럭서스 1960~1962(Das Atelier Bauermeister: Proto-Fluxus in Köln, 1960~1962)〉, 모스의 〈캘리포니아에서 플럭서스를 도해하기(Mapping Fluxus in California)〉가 있다. 두 작품은 미국식의 플럭서스가 뉴욕의 아방가르드에만 뿌리를 두고 있어서 1963년에 머추너스가 미국으로 돌아온 이후에만 거기서 번성했다는 개념에 도전한다. 사학자인 루이스(James Lewes)도 예술가와 그룹 프레젠테이션으로 정리한 연대기와 참고문헌에서 플럭서스의 뉴욕 중심적 시각을 의심한다. 이 전시회와 카탈로그는 블록의 『독일 1962 비스바덴 1982』, 그리고 『플럭서스 다 카포 1962 비스바덴 1992』와 유사한데,[79] 양자는 이처럼 최근의 플럭서스 작품을 역사적인 아방가르드로부터 진화한 것으로 제시했다.

플럭서스에 대한 독일의 반응은 현재의 순간에, 그리고 다양한 장소에서 아방가르드 원리에 대해 역사적으로 결정되었으면서도 탄력적인 이념으로 향하는 경향이 있었다. 주로 파괴적이거나 구체적이라고 네오-다다를 해석하는 경향에 대한 반대는 이러한 반응에서 자라난 것이다. 오프가 제안했듯이, 예술가들의 자유를 보호하는 것은 예술계의 책임이다. 자유와 다원주의, 이 두 이념은 전후 독일의 민주적 정부의 진취성(initiative)과 보조를 맞추었는데, 그 진취성은 국가사회주의 문화정책에 반대하고 그것을 애매한 것으로도 만들었다. 거기서 자유로운 발언은 축소되었으며, 예술적인 반체제는 역사적인 아방가르드에 의해 나타난 것처럼 진압되었다.

그래서 초기 전후 환경에서 작품은 자유로운 발언의 규준에 따라 평가되었다. 그러나 1960년대 말 독일의 '경제 기적'에 뒤이어 이러한 적대적인

논쟁 문화 이데올로기는 연방적, 특히 지역적 기금 자원을 통해 성문화되었다. 플럭서스 30주년을 축하하는 많은 축제뿐만 아니라 갤러리 소유자인 블록이 사업가이자 관리자로서 거둔 성공도 이러한 새로운 경제적, 사회적 현실을 반영한다.

이탈리아

상황은 이탈리아에서도 비슷했다. 물론 무솔리니 치하에서 이탈리아도 파시즘의 시기를 겪었는데, 그러한 사실은 플럭서스가 거기서 비공식적이지만 관대한 지원을 받았던 이유를 부분적으로 설명해 준다. 그러나 그 예술 운동은 독일에서처럼 그곳의 주요한 갤러리나 정부 지원을 누리지 못했기에 상업적으로 생존하지는 못했다. 그 대신에 이탈리아 플럭서스는 밀라노에 있는 소장자−출판사인 지노 디마지오(Gino DiMaggio), 베로나에 있는 출판사인 프란체스코 콘즈(Francesco Conz), 그리고 치에시(Rosanna Chiessi)가 레지오 에밀리아(Reggio Emilia)의 카브리아고(Cavriago)에서 살았을 때 운영했던 출판사인 로사나 치에시(Rosanna Chiessi)에 주로 집중된 개인 후원 체제에 의해 부양되었다.[80]

독일에서처럼 플럭서스는 이탈리아에서도 역사적인 아방가르드와 연합되었다. 그러나 이탈리아에서 정치적인 틀은 무정부주의적이거나 이데올로기적이라는 특이하지 않은 용어로 설명되는 경향이 있다.[81] 예를 들어 디마지오[그의 무디마(MuDiMa) 미술관은 플럭서스를 특종으로 다뤘다]가 조직하고, 잘 알려진 아방가르드 사학자인 올리바(Achille Bonito Oliva)가 기획한 '유비 플럭서스 이비 모투스 1990~1962(Ubi Fluxus ibi Motus 1990~1962)' 전시회는 1990년 베네치아 비엔날레에서 부속 건물을 채웠다.

부록 카탈로그에서 밝힌 올리바의 성명(statement)은 플럭서스와 같은 예술 운동에서 이탈리아 유산의 창조적인 힘을 언급했다. 즉 "예술의 종합은 미래주의(Futurism)로부터 다다이즘으로 이어지는 현대 아방가르드에 대한 고대의 열망이지만, 그것은 또한 이탈리아 르네상스의 고전적인 차원들에도 포함되어 있다."[82] 그러므로 플럭서스는 이탈리아 예술에서 인본주의 차원의 일부가 되는데, 그것이 최소한의 평등주의적인 미명 아래서 취해질 때, 아마도 역사적인 아방가르드와의 어색한 노선 설정을 가져올 것이다. 플럭서스를 르네상스 인본주의의 연속적인 것으로 보는 이러한 역사적으로 유명한 해석과는 대조적으로 카란덴테(Giovanni Carandente)가 쓴 카탈로그의 개막식 성명은 다른 방향을 암시한다. 즉 "플럭서스를 21세기로 나아가게 만드는 것은 그 그룹의 반역사주의자 정신을 파악하는 것을 의미한다. 그러므로 1962년부터 1990년까지가 아니라, 그 대신에 1992년부터 1962년까지로 역사, 연대와 전시 일정을 도치시키는 결정을 내린 것이다. 출발점은 바로 현재이다."[83] 이러한 성명은 플럭서스의 역사성을 부인하는 것이지만, 현재를 재창조하기 위해, 더 나아가 미래의 가능성도 다시 정의하기 위해 과거와 단절하려 했던 이탈리아의 역사적 아방가르드의 '미래주의' 충동을 반영한다. 1960년대에는 이탈리아에서 아마도 상대적으로 플럭서스 활동이 거의 없었으며(그래서 보여줄 역사적으로 유명한 작품이 없다), 당대의 작품으로는 거의 전적으로 '유비 플럭서스 이비 모투스 1990~1962' 전시회만이 있었기 때문이다. 디마지오와 비엔날레가 베네치아 아트페어에서 플럭서스의 존재를 지원함으로써, 디마지오의 컬렉션 중 일부 작품들과 이탈리아 플럭서스 출판물들의 판매 가능성을 향상시켜 주요 갤러리 전시회로 이어졌을 것으로 상상할 수 있다. 그러나 이러한 가정은 가시성이 시장의 실행 가능성에 비례한다고 가정한다. 플럭서스의 경우에는 그

렇지 않았다. 오히려 지원은 대체로 디마지오의 정치적인 견해와 밀접하게 관련된 봉사활동인 것처럼 보인다. 디마지오는 그것에 대해 다음과 같이 언급했다.

플럭서스는 초산업화, 초착취, 초소비주의, 초제국주의라는 리얼리티를 거부, 반대하는 반작용으로 생겨난다. 그것은 아우슈비츠와 히로시마의 체계적인 대학살을 남겨두고, 더욱 정교한 베트남 전쟁의 대학살을 바라보고 있는 리얼리티에 대한 거부로 발생한다. 이는 단순한 향수가 아닌 깊은 성찰과 기억으로 우리를 이끌어야 하는 충분한 이유이다.[84]

그러므로 반작용으로 포기하는 플럭서스는 정치적인 상황에 대한 예술적인 반작용이 된다. 플럭서스는 향수를 불러일으키는 그리움으로 우리를 과거와 거리를 두도록 만들기보다는 오히려 관여를 통해 그 과거를 감지할 수 있게 하고 직접적인 것으로 만든다. '유비 플럭서스 이비 모투스 1990~1962'는 전시회에 나온 현재의 작품을 강조함으로써, 그리고 카탈로그에서 과거의 작품과 새로운 작품을 혼재시킴으로써 이러한 직접성을 전달한다. 결과적으로 그 그룹이 진행하는 내면적인 대화는 역사적으로 유명한 틀 내에서 긴장을 조성하는 때조차도 플럭서스의 현재 순간에 대한 역사화가 된다. 예를 들어 카탈로그에서 플럭서스 예술가인 존스가 "플럭서스=머추너스=플럭서스=머추너스=플럭서스"라고 말할 때, 머추너스에 기초한 패러다임을 보증하는 것처럼 보이는 반면에, 플린트는 "말기의 플럭서스가 1980년대를 통해 현재로 이어지고 있다"[85]라고 말한다.

이러한 갈등적인 시간적 틀은 플럭서스에 대한 특별한 정의보다는 오히려 대화가 '유비 플럭서스 이비 모투스 1990~1962' 전시회 카탈로그를 통

합시키는 것임을 암시한다. 프리드먼은 이 문제를 언급한다. "플럭서스의 탄생(The Birth of Fluxus)", "플럭서스의 12가지 규준(The Twelve Criteria of Fluxus)"(히긴스의 여덟 가지 규준에서 향상된 것임), 그리고 "머추너스 이후의 플럭서스(Fluxus after Maciunas)"라는 제목들을 신호로 그는 플럭서스에 관한 이야기를 관리할 수 있는 조각들로 쪼갬으로써 플럭서스의 역사적인 맥락과 실천적인 다양성 모두를 묘사할 수 있는 것이다.[86] 마지막 부분에서 프리드먼은 다음과 같이 단언한다. 즉 "머추너스에 관해 생각하는 것은 플럭서스의 중심적인 것이 되지만, 그를 플럭서스의 중심인물로 생각하는 것은 실수이다. 그는 지도자가 아니었으며, 사람들이 작업하라고 요구하는 수많은 비체계적인 방식들로 사람들과 작업하는 편안한 사람도 아니었다. 그것이 그가 1960년대 중반에 작업 방식을 바꾸고 우리 같은 타인들이 우리의 방식으로 플럭서스를 발전시키도록 만들었던 이유이다."[87] (그러나 오히려 이러한 제약을 두지 않는 비전과 다투는 것처럼 카탈로그도 머추너스의 수필 「음악, 연극, 시, 예술에서의 네오-다다」를 다시 인쇄한 것이다.)

그러나 케이지의 작곡 수업 이후로 1958년에 플럭서스 예술가들과 연합해 왔지만 머추너스와 결별했던 맥로는 완전히 다른 상황을 회상하고 있다. 즉 "내가 머추너스의 모험심에 대해 몰랐던 것은 그 중요한 의제, 즉 '진지한 문화'에 대한 전면적인 공격이었다. 머추너스 또한 공격적으로 배제를 당하자 그와 함께 작업했던 예술가들에게 그들의 모든 작품을 '플럭서스 작품'으로 부르도록 하고, 그의 '집단'의 일부로서만 행동하도록 지시하려 했다."[88] 이러한 설명은 마찬가지로 "머추너스=플럭서스"라는 존스의 성명을 반박하는 것이다.

이탈리아 카탈로그의 양식은 간헐적으로 관점의 변화를 보여주었지만, 독일 카탈로그의 양식과 일치한다. 예를 들어 "플럭서스가 아직 만들어지

지 못했다"라는 윌리엄스의 성명과 함께 시작하는 '1962 비스바덴 플럭서스 1982(1962 Wiesbaden Fluxus 1982)' 전시회와 플럭서스 정의를 확립하는 문제에 대해 길게 논의한 히긴스의『플럭서스 다 카포 1962 비스바덴 1992』에서도 합의가 이루어지지 않은 것으로 보인다.[89]

그러므로 플럭서스 작품을 전시하거나 공연하기 위한 현재에 기초한 모델은 카탈로그의 재현에 내맡겨지는 경향이 있지만, 그것은 한 대륙에서만 가능한 것이다. 특히 현재에 기초한 3회에 걸친 플럭서스 전시회들만이 미국에서 열렸기 때문에 ─ 1회는 한 이탈리아 갤러리에서, 1회는 매사추세츠주의 한 작은 대학에서, 1회는 뉴욕시의 에밀리 하비(Emily Harvey) 갤러리에서 ─, 이러한 성향을 포용하는 어떤 주요한 카탈로그들도 완전히 영어판으로 제작되지는 못했다. 그들의 움직임과 작품의 성격에 대해 플럭서스 예술가들 사이에서 벌어졌던 논쟁을 대서특필하는 것도 미국 출판물들에서는 대단히 드문 일이었다. 그것은『플럭서스: 개념 국가(Fluxus: A Conceptual Country)』에서 나타난 스미스와 스타일스의 논쟁에서뿐만 아니라 안데르센, 밀만(Estera Milman)과 포스터의 논쟁에서도, 그리고 드와이어(Nancy Dwyer)가『플럭스 태도들(FluxAttitudes)』에서 제시한 "야유를 퍼붓는 카탈로그"에서도 발견될 수 있는데, 양자는 플럭서스 다원주의라는 주제에 대해서 수정주의적 해설을 도입한 것이다.[90]

종합적으로 플럭서스의 다원주의, 개방성, 국제주의는 독일 대중의 의제에 가장 호소력이 있었으며, 아마도 이탈리아 대중의 의제에는 그보다는 약간 덜 호소력이 있었다. 플럭서스를 아방가르드 전통이 생존할 수 있는 상징으로 다룸으로써 독일 비평가들은 현대 독일인들의 관용을 목격했다. "경제 기적" 덕분에 서독에서 있었던 것과 같은 광범위한 기관의 지원이 적용되지 못했다고 할지라도 이탈리아에서의 상황은 유사하다. 강력

한 아방가르드 유산을 가진 이들 국가에서 플럭서스라는 이름이 역사적인 아방가르드에 관한 이념들, 그리고 하나의 고정된 예술가 그룹과 밀접하게 연계되어 있다는 점은 놀랍지 않다. 역설적으로 다원주의와 개체화(individuation)라는 개념들은 그 그룹이 다양하고도 유연한 이데올로기들의 틀 내에서 기능하는 것으로 이해되는 것을 가능하게 만들었다.

플럭서스의 다양한 이름

플럭서스라는 용어를 제목으로 사용했던 독일과 이탈리아의 현재에 기초한 플럭서스 전시회들은 그 그룹의 역사적으로 유명한 요소들을 강조하는 경향을 띠었다. 우리는 이것을 하나의 "발전적인 회고(progressive retrospective)"에 대한 해석으로 부를 것이다. 블록이 플럭서스의 "정신"과 그 다양성에서 언급했듯이, 이러한 해석은 플럭서스의 양식과 이데올로기에 관한 다면적 해석으로 이끌었다. 그러나 다른 장소와 다른 때에는 예술가들 스스로 자신들의 그룹 프로젝트를 지칭하기 위해 플럭서스와는 다른 제목을 사용했다. 이렇게 유연한 명명법(nomenclature)이 생겨난 이유 중에는 자아 정의(self-definition)를 내리려는 욕구가 포함되어 있다. 말하자면 머추너스와의 논쟁, 그로부터 거리를 둘 필요성, 그리고 새롭고 다양한 경험을 위해 플럭서스 그룹 내에 공간을 만들어내려는 것과 연관된 목적이 그것이다.

플럭서스라는 이름은 실험 음악 표기법(notation) 잡지에서 처음으로 사용되었다. 왜냐하면 1961년에 머추너스가 자신의 에이지 갤러리에서 자선 공연을 열었기 때문이다.[91] 1962년과 1963년에 행한 머추너스의 조직적인

노력은 이와 같이 이 잡지를 위한 기금 마련에 초점을 맞추었는데, 머추너스는 그와 더불어 [1957~1959년 동안에 뉴스쿨에서 열렸던 케이지의 작곡 수업에서 유래하는 것들과 같은] 국제적인 아방가르드의 발전을 도식화하려는 의향을 가졌다.[92] 지난 40년 동안 미국과 유럽에서 플럭서스로 부르지 않은 작품들과 공동 작업하는 플럭서스 예술가들만을 거의 유일하게 포함하는 축제와 콘서트가 100회 이상이나 열렸다. '얌(Yam)', '에르고 슈트 페스티벌(Ergo Suits Festival)', '미스피츠 페스티벌(Festival of Misfits)', '판타스틱스 페스티벌(Festival of Fantastiks)', '세디야에서의 게임(Games at the Cedilla)'처럼 일부 이름들은 장난기 섞인 코믹한 것이었던 반면에, 다른 이름들은 '무엇인가(Quelque Chose)', '자유로운 표현 페스티벌(Festival de la Libre Expression)'처럼 개인적 자유라는 문제를 탐구한 것이었다.[93] 이렇듯이 유연한 명명법은 그 밖의 다른 곳에서도 존재한다. 히긴스의 '섬싱 엘스 프레스', 포스텔의 쾰른에 기반한 《데콜라주(Decollage)》 잡지, 크니자크의 《악튜알 체코슬로바키아(Aktual Czecho slovakia)》가 입증한다. 확실히 처음에 플럭서스는 머추너스 없이는 결코 일관성이 없었다. 그러나 그 그룹 내에서의 이름에 대한 지속적인 저항은 그 이름을 새기려는 머추너스의 노력, 플럭서스를 세세하게 정의 내리는 이념에 대한 반항을 나타낸다.

덴마크 예술가인 안데르센은 덴마크 플럭서스를 머추너스의 플럭서스로부터 거리를 두기 위해 플럭서스라는 이름이 아닌 두 개의 주요한 이벤트인 '1985 판타스틱스 페스티벌(1985 Festival of Fantastiks)'과 '엑설런트 '92(Excellent '92)'를 조직했다.[94] 1985년 페스티벌은 미술관(이전에는 왕궁이었음), 시청, 마을 광장에서 소방차를 포함하여 장엄한 로스킬데(Roskilde)시 주변의 다양한 부지에서 역사적으로 유명한 새로운 퍼포먼스들을 선보이면서, 그것이 새로운 퍼포먼스라는 측면을 강조했다. 한 작품은 참여자

들이 마을로 나른 벽돌로 만든 벽인데, 그것은 이동식이었다. 일주일 내내 열렸던 이벤트에 안데르센, 코너, 헨드릭스, 놀즈, 맥로, 노엘, 타르도스(Anne Tardos), 보티에, 와츠, 윌리엄스가 참여했다. 덴마크에서는 플럭서스가 최소한의 상업성을 보였다고 할지라도, 이 페스티벌과 1992년 엑설런트 페스티벌에는 많은 사람이 참여했다.

안데르센이 시도했던 머추너스와 거리 두기는 일찍부터 시작되었다. 1965년 플럭서스 편집위원회의 유일한 대표였던 머추너스는 한 언론 보도자료에서 다음과 같이 기술했다.

> 4명의 플럭서스 변절자[안데르센, 콥키(Arthur Køpcke), 슈미트, 윌리엄스]와 추방된 회원들이 플럭서스라는 이름 아래서 수치스럽고 명예를 훼손하는 콘서트를 열면서 여러 사회주의 공화국들을 여행하고 있었다는 점이 플럭서스 편집위원회로부터 주목의 대상이 되었다. 우리는 이 네 명의 변절자와 사기꾼을 가장 강조하여 비난하기를 바라며, 그들의 수치스러운 활동을 선보이는 어떠한 미래의 기회도 주어지지 않도록 충고했으면 한다.[95]

비록 그가 철의 장막 뒤에서 플럭서스를 표방한 이러한 예술가들을 비판한다고 할지라도, 옛 동유럽 공산권과의 접촉은 그에게 아주 중요했다. 그의 마르크시즘 철학은 1963년 이후 플럭서스의 정치적 프로그램에 대한 그의 버전에서 본질적인 위치를 차지했다.

사실상 여행이 머추너스에게는 농담이었으며, 그것은 결코 일어난 것이 아니었다. 그러나 언론 보도 자료는 미국의 맥락 속에서 반대 신호를 보냈던 슈토크하우젠 광고 전단과 뉴스레터(제2장 참고)의 경우와 마찬가지로 머추너스와 유럽권 플럭서스 예술가들("머추너스가 없는 플럭서스"로 호칭된

사람들) 사이에 존재했던 갈등을 분명하게 밝히고 있다.[96]

안데르센의 '판타스틱스 페스티벌'에 관한 글에서 비평가 마틴은 다음과 같이 머추너스에 기초한 패러다임과 당대 플럭서스 사이에 다리를 놓는다. 즉 "플럭서스의 역사와 본질을 설명하려는 표준적인 시도는 항상 1960년대 초 머추너스가 그 용어를 만들었던 것에서 시작한다. 그러나 개별적인 예술가들은 이 평범한 출발점을 다양한 방식들로 항상 이용해 왔으며, 그 방식들이 다시 합쳐지는 것을 보는 것은 그 방식들이 어떻게 다를 수 있는가의 측면을 드러냈을 뿐이다."[97] 각 예술가의 작품에 대해 다양하게 묘사하는 내용을 포함하는 논평이 미국 비평에서는 특별한데, 왜냐하면 그것이 1985년에 플럭서스에서 진행되었던 것을 묘사하기 위해 대부분 당대 작품을 이용하고 있기 때문이다.

미국식 플럭서스

우리는 정치 체제가 (독일에서처럼) 플럭서스 예술가들의 현대 작품을 지원함으로써 이득을 보는 곳에서 혹은 (이탈리아에서처럼) 한 출판사나 한 갤러리(독일에 있는 블록의 갤러리)가 작품을 성공적으로 판매할 소장자 기반을 가지고 있는 곳에서는 플럭서스 예술가들의 현대 작품이 제도적 차원에서 번성할 것이라고 말할 수 있다.[98] 이러한 가정은 블록의 뉴욕 갤러리가 1974년부터 1976년까지만 문을 열고,[99] 1982년에 문을 연 에밀리 하비 갤러리가 광범위한 실험적인 차원에서만 지속되는 미국이라는 나라에서 왜 이러한 전략이 실패했는지 그 이유를 설명해 줄 것이다. 더욱이 1987년에 매사추세츠주 윌리엄스타운의 윌리엄스 대학 미술관(Williams College

Museum of Art)에서 열렸던 히긴스의 전시회인 '플럭서스 25년(Fluxus 25 Years)',[100] 그리고 1989년에 에밀리 하비 갤러리에서 열렸던 전시회인 '플럭서스와 회사(Fluxus and Co.)'에서 새로운 작품을 선보였을 때, 이 전시회들은 비평가들의 주목을 거의 받지 못했다. 약간 후인 1990년에 살바토르 알라 갤러리(Salvatore Ala Gallery)에서 열렸던 '플럭서스 집합(Fluxus Closing In)' 전시회는 주류 예술 언론에서 대서특필했는데, 그중 일부는 특히 실천의 차원에서 당대 플럭서스 작품으로 향하는 움직임을 반영했다. 예를 들어 드부오노(Frances DeVuono)는 《아트뉴스》에 기고한 글에서 다음과 같이 기술했다. 즉 "살바토르 알라의 기념비적으로 엄격한 장소를 끊임없이 변하는 위트의 장소로 변형시키는 것은 작은 위업이 아니지만, 플럭서스는 그것을 기백 있게 해낸 것이다. 이 전시회에 의하면, 플럭서스는 1978년 머추너스의 서거와 함께 끝나지 않았다. 이 전시회와 지난봄의 베네치아 비엔날레를 보면, 플럭서스는 도전하고, 변화하며, 장난하면서 아직도 우리와 함께 있다."[101] 이와는 대조적으로 《뉴요커(New Yorker)》의 논평은 새로운 작품이 명확하게 식별할 수 있는 아방가르드 양식과 재료에 대한 머추너스의 취향과 그들이 대표하는 것으로 알려진 반예술적 입장과 충돌한다고 불평했다. 논평자가 역사적으로 유명한 작품에서 새로운 작품으로 이동하는 것처럼 논평의 두 부류 간의 어조가 변화한 것을 보라.

요즘 플럭서스에 대해 새로워진 관심이 있으며, 오늘날의 분위기를 고려할 때 이러한 플럭서스의 반체제, 될 대로 되라(devil-may-care) 정신의 아주 신나고, 감질나게 하며, 부드러운 혼돈 상태의 표현은 너무 일찍 한순간에 온 것이 아니다. 1960년대에는 평온한 날들을 보냈던 플럭서스는 의도적으로 예술을 창조하지 않는다는 것에 관한 것이었다. 사실상 많은 플럭서스

인사들이 현재에는 더 예술적인 회화 예술을 추구하고 있으며, 전시회에서 최근 작품들을 대강 보면 알 수 있듯이 대부분 성공하지 못했다.[102]

실버먼 컬렉션의 자료로 구성된 오래된 작품에 대한 논평자의 분명한 선호는 전시회에 대한 인식에 균열을 만들었다.

대조적으로 1987년에 나온 출판물은 플럭서스의 당대의 재현적인 전략을 더 많이 공감하여 다루었다. 한때 플럭서스의 '캘리포니아 대표'였던 프리드먼은 머추너스가 요청하자 《화이트월스(Whitewalls)》 특별호에서 객원 편집인을 맡았다. 거기서 프리드먼은 그 예술 운동에 대해 자신의 정의를 제공하는 것에 덧붙여서,[103] 예술가들을 초대하여 플럭서스의 문제에 대해 의견을 제시하도록 했다. 이 방법은 플럭서스 내의 가변성을 표현할 수 있는 충분한 여지를 제공한다.

플럭서스를 개념예술의 기원과 일치한다고 보는 미국 비평가인 모건도 마찬가지로 플럭서스에 대한 분석에서 일반적으로 머추너스와 관련된 정치적 묘사를 피하지만 머추너스가 가장 큰 역할을 했던 시기에 제한하여 그 예술 운동을 위치시킨다.[104] 1992년에 열린 '플럭서스: 개념적 나라' 전시회도 이와 유사한 제약이 있었는데, 이 전시회는 다양한 시각을 가진 플럭서스를 1950년대 후반과 1960년대 초반의 문화적 맥락 내에서 굳게 자리 잡은 것으로 위치시켰으며, 새로운 자료를 적용하지는 않았다(비록 뉴욕 전시회의 개막은 에밀리 하비 갤러리에서 새로운 작품 전시회와 동시에 열렸다고 해도 말이다).[105] 그 이후 아이오와 대학교에서 예술사가인 밀만이 기획한 전시회는 역동적인 한 그룹과 관념적인 틀을 섞어 짜는 것으로 표현했다. 즉 "개인들의 국제적인 무리를 가상의 공동체로 병합하는 것, 그러한 국가는 지리상으로 공동사회적인 상상력의 허구이며, 정의하자면 시민들

이 일시적으로 세계인이 되는 것이다." 그리고 그것을 덜 고상하게 말하자면, "동시에 일어나는 예술활동의 통합을 위한 전략으로 플럭서스를 구조화한 것이다."[106] 비록 그 전시회가 예술가들의 광범위한 공동체를 표현하는 차원에서 성공했다고 할지라도, 이념들을 탐구하기 위한 하나의 국제적인 부지로 플럭서스를 제시한다고 진술된 목표, 즉 중간 규모의 전시회와 카탈로그(《비저블 랭귀지(Visible Language)》 특별호)에는 너무나 큰 목표였기 때문이다. 그 카탈로그에 쏟아부었던 밀만의 주요한 기여는 케이지와 연합된 탈중심적인 응집력과 구체성이라는 선(禪)불교 원리를 예술가들 대다수가 선호했던 1950년대와 그녀가 연합한 다다에 대해 매우 상세한 오역으로 플럭서스를 묘사하고 있다는 점이다.[107]

이러한 전시회들과 그 이후의 비평이 제시하는 바와 같이, 정보력이 있는 현대의 저술가들과 큐레이터들은 머추너스의 문제에 민감하다. 더 이상 지도자라고 평범하게 묘사되지 않는 그는 이제 플럭서스라는 이름을 제공한 사람, 주요한 조직자, 지역 공연 매니저라고 종종 특징적으로 묘사된다. 그렇더라도 그 그룹에 대한 묘사들은 그의 관점에 의해 채색된 채로 남아 있으며, 동경이라는 요소는 플럭서스를 초기의 예술 운동들과 나란히 배열함으로써 계속 유효해진다.

다른 극단적인 위치에서 보자면, 밀만이 '플럭서스: 개념 국가'에 관해 "이 전시회는 더 잘 보이는 수많은 오크목이 자라나게끔 했던 도토리들이 널린 들판에 비유될 것이다. 플럭서스가 없었다면, 아마도 개념예술, 퍼포먼스 예술이나 신체 예술은 없었을 것이다. 그리고 미니멀리즘 예술이나 팝 예술은 근본적으로 달라졌을 것이다"[108]라고 논평했던 것처럼, 플럭서스 자체는 후기의 더 잘 알려진 예술 운동의 토대로 생각되었다. 반대로 이러한 영향은 1993년 《빌리지 보이스》에서 "30년 후에 플럭서스 정신은

한 송이의 데이지처럼 싱싱할 것인데, 그것은 팝 예술의 거대 기업 주인을 시들게 하는 것과 이상하게 대조시킨 것"이라고 밝힌 논평에서처럼 가끔은 에두른 찬사의 토대가 될 것이다.[109] 물론 데이지는 1960년대의 꽃이며, 절화(cut flower)로서 매우 오랫동안 핀다. 아마도 플럭서스는 《빌리지 보이스》의 논평처럼 반드시 미국 예술비평 연보에서 나타난 바와 같지는 않더라도 계속되는 예술적 실천으로서 싱싱할 것이다.

결론적으로 미국에서 플럭서스에 대한 비평적인 반응은 플럭서스가 시작된 이후로 현저하게 일관성이 있었으며, 대부분 머추너스 중심의 패러다임 내에서 이루어졌다. 이러한 반응은 논평자들과 큐레이터들의 기대에 부합하지 않는 최근의 플럭서스 작업에 대한 여지를 거의 남기지 않는다. 그러므로 플럭서스 예술가들의 당대 작품은 일반적으로 실패하거나 아니면 기껏해야 비평가들의 오해를 받을 것이다.

대조적으로 1960년대와 오늘날 공히 아방가르드 전통을 가진 독일에서의 대중적인 교화는 플럭서스에 대한 제도적인 비판적 지원을 가져옴으로써 새로운 작품의 생산으로 이어졌으며, 예술 운동의 창조 정신도 심화시켰다. 역사적인 아방가르드에 대한 이러한 갱신은 이탈리아에서도 마찬가지 사례가 되었던 반면에, 덴마크에서는 플럭서스 축제가 자국의 자유로운 전통의 특징인 다양성과 개인주의의 증명서로 도움을 주게 되었다.

이러한 다양한 해석은 모두 플럭서스가 다양한 상황에서 다양한 기대에 따라 비평가, 큐레이터, 예술가 모두에게 계속해서 중요한 방식임을 의미한다. 이것은 플럭서스 작업의 해석에 사용되는 담론적인 틀이 일반적으로 플럭서스의 경험에 의한 기반을 무시한다는 사실에도 불구하고 말이다.

플럭서스의 경험에 의한 측면을 보존하려면 예술의 맥락을 넘어 확장해야 할 수도 있다. 즉, 작품을 중심으로 문화적 틀을 구축하는 것이지 그 반

대는 아니다. 플럭서스에는 예술의 영역을 넘어서는 시사점이 있다. 비록 우리가 프랑스의 라스코(Lascaux) 동굴벽화의 복제품으로부터 한두 가지 사실을 배울 수 있다고 할지라도, 이러한 실험이 취하게 될 형식이 무엇인지는 분명하지 않다. 아마도 예술이 아닌 목적으로 플럭서스 사물과 이벤트를 재현할 때가 온 것 같다. 다감각적인 상호작용을 의도하고 있는 하나의 완전한 전시회를 상상할 수 있는가? 아니면 예술 기관 방문자들을 위해 플럭서스와 같은 상황들을 만들어낼 수 있는가? 다음의 마지막 장에서 플럭서스로부터 교육자적인 모델을 추론하려는 나의 가장 겸손한 노력은 플럭서스 경험으로부터 배운 교훈을 높은 단계의 영향력으로 확장한다. 결국 최선을 다한다면, 경험은 우리의 인식을 변화시킬 것이다.

예술 형식으로 가르치고 배우기

플럭서스에서 영감을 받은 교육학

플럭서스 경험이 예술계에 존재한다는 사실은 경험이 거기에 어느 정도 상관성이 있음을 나타낸다. 즉 주요한 정보가 서구 문화에서 정보와 분석의 부수적인 형식에 부여하는 압도적인 우선권에 대한 긍정적인 균형임을 보여준다. 플럭서스 경험은 논의의 틀 내에서 무엇인가를 의미하는 담론적 기능을 갖는다. 하지만 주요한 정보와 공통 구조에 기반함에도 불구하고 일관된 의미를 갖지는 못한다.

다음으로 나는 이 담론적 기능에 대해 말하고 싶다. 특히 플럭서스 경험과 공동체적 이상을 적용할 수 있는 몇 가지 가능성을 탐구하여 플럭서스를 넘어 심지어 예술 세계로까지 가져갈 것이다. 그러기 위해 나는 몇몇(그리고 연관된) 플럭서스 예술가들의 실험교육학에 기반을 둔 광범위한 기반을 가진 교육학적 모델을 전개할 것이다.[1] 이 전략은 의도에서 실천적일 뿐 아니라, 플럭서스가 결국에는 뉴욕의 케이지의 대학교 강의실에서 어느

정도는 유래했으며(뒤셀도르프의 슈토크하우젠의 대학교 강의실에서는 덜 유래
했음), 플럭서스와 연합한 일부 인물들은 그 뒤에 교육학의 렌즈를 통해 그
들의 예술을 보게 되었다는 역사적인 정당성도 갖고 있다.

대략적인 설명

플럭서스의 핵심 구성원이 아니었던 한 예술가가 자신의 많은 재능을
교육에 바쳤다. 카프로는 1957년 뉴스쿨에서 케이지의 작곡 수업에 수강
신청을 했다. 그는 이미 럿거스 대학교 더글러스 캠퍼스의 교수였는데, 거
기서 그는 플럭서스 예술가인 헨드릭스, 와츠와 함께했다.[2] 카프로는 후에
샌디에이고에 있는 칼 아트(Cal Arts)와 캘리포니아 대학교로 자리를 옮겼
다. 그는 예술학 교수로서 자신의 역할을 학생들이 비판적인 활동을 하도
록 관여하는 것으로 보았다. 한 '선언문'에서 그는 "예술이 덜 예술적인 것
이 될 때, 그것은 삶의 비평이라는 철학의 역할을 떠맡는다"[3]라고 기술했
다. 이와 유사하게 플럭서스와 느슨하게 연합했던 예술가인 보이스는 사
실상 자신의 전체 예술 경력 동안 뒤셀도르프 아카데미에서 예술을 가르
쳤다. 그는 "교사인 것이 나의 가장 위대한 작업이다"[4]라고 말했다. 카프
로와 보이스에게 가르치는 것은 단순한 생계 수단이 아니었다. 그것은 오
히려 그들의 예술적인 실천에서 핵심적인 측면이었다. 이러한 구별은 중요
하다. 왜냐하면 그것은 그들 각자의 교육학에서 고도로 동기 유발된, 바꾸
어 말하면 창조적인 기반을 의미하기 때문이다.

필리우는 자신의 저서 『퍼포먼스 예술로 가르치고 배우기(Teaching and
Learning as Performing Arts)』의 서문에서 실험교육학에 대한 플럭서스와

관련된 예술 형식들의 적용 가능성을 묘사하고 있다. 즉 "이 연구의 목적은 해프닝, 이벤트, 행동시(action poetry), 환경, 시각시, 영화, 거리 퍼포먼스, 비악기 음악, 게임 등과 같은 분야에서 예술가들이 발전시킨 참여 기법을 적용하여 가르치는 것과 배우는 것에 내재한 일부 문제들이 어떻게 해결될 수 있는지 아니면 제거될 수 있는지를 보여주려는 것이다."[5] 필리우가 저술한 책의 1부에 보이스가 기술한 것처럼, "예술의 확장된 개념은 모든 인간 행위를 포함한다."[6] 마찬가지로 듀이가 "우리 자신의 경험이 그 방향을 바꿀 때, 우리 스스로가 예술가로 된다"[7]면서, 예술가를 경험의 창조자로, 관객을 공동 창조자로 묘사할 때, 그는 경험적 관여를 강조했다.

필리우는 이러한 이념들에 이어서 (독서도 결국 퍼포먼스의 한 형식임) 창조적인 독자를 말 그대로 초대하기 위해 자신의 저서를 3분의 1 정도 비워둔다. 그의 설명에 의하면 그 공간은 독자와의 상호작용을 의도한다. "물론 독자는 기술하는 공간으로 활용하지 않아도 된다. 그러나 그가 단순한 이방인으로서보다는 오히려 퍼포머로서 게임을 기술하게 되기를 바란다. 이것은 편안하게 계속 기술하게 만드는 길고도 짧은 책이다."[8]

물론 경험을 공동 생산하는 것은 말처럼 쉽지 않다. 그러나 이러한 교육학적 프로젝트에서 플럭서스 경험은 다른 무엇보다도 경험적 학습뿐만 아니라 학제 간 탐구, 자기 주도 연구, 집단 작업, 이념의 비계급적 교환을 촉진하는 특별한 가치가 있다. 마지막으로 그러한 자유를 촉진함으로써 공식적인 학습 기관과 예술 아카데미의 균질화 영향을 피한다. 더욱이 교육에 대한 이러한 접근 방식은 정보에서 약하거나 구조적으로 규율이 부족할 필요가 없다. 오히려 플럭서스 양식에서 정보(과학적 및 역사적 사실 포함)는 예술이라는 창조적인 메커니즘을 통해 경험을 생산할 수 있는 여러 지식 중의 한 형태로 취급된다.

이 프로젝트에서도 공동체적 접근이 중요하다. 필리우의 저서에 소개된 인터뷰에서 케이지는 "더 많은 양의 정보 교환이나 경험 교환은 거기에 있는 더 많은 사람과 즉각적으로 관여하지만, 그것은 정확히 우리가 지금 사는 상황, 즉 넘쳐 나는 이념과 경험 중 하나"[9]라고 주장한다. 케이지에게 가르치는 것과 배우는 것은 물질적으로 다양한 인간 환경 내에서 활발히 교류하기 위해 동등하게 일하는 많은 사람들과 함께하는 수평적 활동이다.

그가 교환되는 것을 특징짓기 위해 "풍부한 아이디어와 경험"이라는 문구를 사용한 것은 크고 접근이 가능한 교환 물질의 세계를 전달한다. 이 물질은 몇 가지 예를 들면 책이나 전문화된 정보 같은 전통적인 것뿐만 아니라, 개념적이거나 시적인 모델, 음악, 음식, 춤, 심지어는 지역적인 환경과의 직접적인 상호작용 등 모든 형태의 인간 발명품들이다.[10] 궁극적으로 그 비문학적인 교환 방식은 인간 서사의 존재론적인 기반을 이룬다.

따라서 학습의 가치는 인간 자신이 속한 환경의 재료에 대해 확장적이고 풍부한 태도로 적극적으로 탐구하는 데에 있다. 이러한 틀에서 환경을 구성하는 것에 대해 하나의 관점이 있을 수 없다. 즉 적극적인 탐구로 얻어지는 지식은 고유하면서도 공유된 경험, 관심과 배려에 대한 평가를 조장하는 관계성을 지닌다.

그러한 학습은 (동의와는 구별되는 것으로) 상호 이해라는 목표를 갖는데, 그것은 전문가들이 세계가 어떻게 경험되어야 하는지를 구술하는 곳에서 전통적인 교육 모델에 역행하는 지점이다. 교육 비평가인 힉스(D. Emily Hicks)가 언급하고 있듯이 정치적이고 탈영토화된 주체라는 들뢰즈와 가타리의 개념에서 빌려온 것이다. 즉 "'공유된 결정을 내리기'는 복합적인 관점을 가진 주체들이 즐거운 만남에 관여할 수 있는 환경에서 더 많이 일

어난다."[11] 마찬가지로 카프로는 "모든 사람의 경험은 그것이 무엇이든 모든 사람의 사랑과 어떤 식으로든 연결되어야 한다"[12]라고 말하면서 그러한 상호주관적 시스템의 감정적 이점을 설명한다. 이 성명서가 암시하는 공동체의 틀은 개인의 차이를 기념하는 동시에 객관적인 현실과 주관적인 현실, 합리적인 관찰과 정서적인 경험, 그리고 개인적, 정치적, 시민적인 정체성 간의 상호작용의 다양한 가능성을 제안한다. 이러한 상호작용을 통해 "연대감"을 형성하는 것이 이 성명서가 추구하는 바이다.[13]

하버드 대학교의 교육 및 신경학 교수인 가드너는 인지적 차원에서 개인 차이의 문제를 언급하면서 인간은 적어도 7개의 근본적으로 다른 지능 형태를 이용하여 세상과 상호작용한다는 이론을 제시했다. 제1세계 교육 체계의 모든 등급에서 표준화된 시험에서 우위를 점하게 된 언어, 논리-수학 형태 외에도 인간은 음악, 신체운동, 공간, 대인관계, 자기이해에 관한 지능을 다양한 수준에서 보유하고 있다.[14]

언어 지능은 언어를 종합하고 언어와 유희할 수 있는 능력이다. 즉 그것은 시인의 재능이다. 논리-수학 지능은 추상적인 수학적 패턴을 추론하고 구별하거나 과학적인 이론을 유추해 내는 능력이다. 즉 그것은 과학자의 재능이며, 오늘날 서구에서 가장 중요하게 여겨지는 지능의 형태일 것이다. 음악 지능은 음조 패턴과 관계성을 포함한다. 즉 그것은 작곡가와 작사가의 재능이다. 신체운동 지능을 통해 우리는 우리의 인체를 이용하여 문제를 해결한다. 즉 그것은 무용수와 운동선수의 재능이다. 공간 지능은 우리가 정신적으로, 신체적으로 공간과 절충하도록 해준다. 즉 그것은 항해사, 외과 의사, 엔지니어, 조각가, 화가의 재능이다. 대인관계 지능과 자기이해 지능은 다른 사람이나 자기 자신을 각기 이해하는 능력을 포함한다. 즉 전자는 교사, 정치가, 성직자와 판매원의 재능이며, 어느 정도는 우

리 모두 후자의 재능을 가지고 있다.

　가드너는 각각의 학생에게서 발견되는 지능의 지배적인 형태에 맞춘 맞춤형 교육과정을 통해 초중고교 교육을 개혁할 것을 제안했다. 이를 통해 학생 각자의 천성적인 재능과 관심사를 통해 사실 세계에 대한 더 큰 개인적 접근성을 확보할 수 있다. 그가 언급하고 있듯이, "지능은 실현되거나 실현되지 못하는 잠재력이거나 성향이다. 지능은 하나의 문화에 존재하는 학습에 대한 생물학적 성향과 기회 사이의 상호작용이다." 이 성향은 매우 광범위하게 변하기 때문에, 교육은 많은 다양한 의사소통 방식들을 포함해야만 한다는 결론에 도달한다. 즉 "왜냐하면 교육과정 자체가 지시되는 것이라고 할지라도, 결과적으로 같은 방식으로 그것을 배워야 할 이유는 없다. 기하학 수업이 공간적, 논리적, 언어적 혹은 수리적 능숙도에 의지할 수 있다고 할지라도, 역사 수업도 언어적, 논리적, 공간적 앎, 그리고/아니면 개인적 방식의 앎을 통해 제시될 수 있다."[15]

　그리고 마찬가지로 가드너의 이론에 의하면 배움과 수용성에서 핵심적인 역할을 하는 정서를 잊지 않도록 하자. 다른 교육 이론가인 겔런터(David Gerlenter)는 (인공적인 지능에 관해) "정서는 사고의 형식, 생각하는 부가적인 방식, 특별한 인지적 보너스가 아니라, 사고에 필수적인 것"[16]이라고 기술한다.

　정서가 모든 사고의 기저를 이룬다는 가드너의 자연적인 성향과 겔런터의 관찰은 카프로의 깊은 감정, 즉 "사랑"이 학습의 열쇠라는 간단한 주장을 더욱 강하게 뒷받침한다. 사실, 나는 나의 학생들에게서 이것을 거듭 보았다. 그들이 물질에 대해 격렬하게 느낄 때, 즉 그들이 그것을 사랑할 때, 사물은 그들에게 찰칵거리기 시작한다. 학습은 다시 말해, 부가 장치들을 포함한다. 즉 (한 사람 자신이나 다른 사람의) 진화해가는 내면적 정체

성, 그리고 사회적 세계와 이 지구촌에서 똑같이 장소의 감각에 대한 부가장치이다. 그래서 교육은 기껏해야 교사와 학습자에게 똑같이 업무적, 수행적이다. 왜냐하면 우리가 공유된 삶의 의미에 대한 우리의 주관적인 감각을 만들어내는 것은 바로 이러한 업무와 수행을 통해서만 가능하기 때문이다.

(성인 교육에 관해 저술하는) 교육 이론가 빌데메이르스(Danny Wildemeersch)는 다음과 같이 말한다.

> 학습은 주체의 삶의 세계와 사회 전반에 존재하는 객관적 현실 간의 지속적인 교환 과정으로 이해될 수 있다. 이러한 교환 과정에서 가장 중요한 요소는 외부의 객관적 세계의 일부인 동시에 개인의 주관적 현실과 밀접하게 연관된 그룹들이다. 주관적 세계와 객관적 세계 사이의 중재를 가능하게 만드는 것은 특히 개인들과 그룹들 사이의 상호작용 과정이다. 한 사람이 속한 그룹들은 여러 주관적 현실로 구성되어 있기 때문에, 그룹들은 개인의 삶을 주관적으로 이해하는 데 관련된 객관적 현실의 일부를 대표한다.[17]

빌데메이르스는 현재의 고등교육 모델에서 지지하는 객관성에 대한 가식과는 거리가 먼, 주관적 리얼리티와 객관적 리얼리티를 연결하는 해석적 기능의 중요성을 강조한다. 그는 "우리는 성인 교육을 참여자들 간의 거래적 대화로 생각할 수 있다. 이 대화에서 참여자들은 자신의 개인적, 전문적, 정치적 및 여가 생활 세계를 바라보는 태도와 시각, 그리고 다양한 목적, 동기와 기대를 가져온다"라고 말한다.[18] 사실 모든 교육의 목표는 자아와 세계 사이에서 연속성을 확립하는 것이어야 한다. 이와 반대되는 접근 방식은 "인간은 타인으로서 다른 인간을 마주한다"[19]라고 보이스가 단

도직입적으로 말하고 있듯이, 소외를 낳는다.

우리의 (정상적으로 구분된) 객관적 자아와 주관적 자아를 과정으로 한데 모으는 방식으로서의 이러한 교육 모델은 소위 표준 운동(Standards Movement), 특히 그것이 고등교육과 과정에 적용됨으로써 미래 성공이 표준화된 시험들(예를 들면 SAT와 GRE)에 의해 "계량화"되었을 때 그 운동에 대한 문제들을 제기한다. 저널리스트 겸 경제학자였던 색스(Peter Sacks)가 지적하는 것처럼, "전통적인 시험"은 "학교가 격려받아야만 한다고 많은 교육학자가 요즘에 믿는 활동적이고 비판적인 사고 기능과는 정반대로 사실과 공식에 대한 수동적인 암기식 학습을 강화한다."[20] 따라서 성인 교육에 이르는 관문으로서 시험에 대한 이러한 집착은 논리-수학, 언어 지능 형식에 대한 과대평가를 강화할 뿐 아니라, 학생들의 마음을 표준화하여 오늘날의 복잡한 세계에서 기능할 필요가 있는 다른 비판적, 창조적 기능을 그들에게서 앗아가기도 한다. 생태 심리학자인 리드는 이것을 다음과 같이 기술하고 있다. "육체적, 사회적 기능부터 자연, 사회 또는 직업에 대한 학습에 이르기까지 주요한 경험의 기회가 모든 면에서 줄어들면서 우리는 실제 세계에서 기능을 수행하는 데 점점 더 무능해진다."[21]

인지 심리학자들은 재빠른 회상과 반복만을 요구하는 "표면" 사고, 그리고 "정보를 해석하고 얽힌 문제를 해결하며, 가능하다면 흥미롭고도 새로운 것도 만들어내기 위해 그 정보의 다양한 원천을 종합, 분석하는"[22] "심층" 사고를 구분한다. 경험적으로 가공 처리된 정보와 복합적인 지능의 골치 아픈 영역을 피하는 시험 문화는 인식적인 피상성을 조장한다. 효과적인 지적 훈련의 중요성을 민주주의에 대입한다면, 이 상황은 기껏해야 불안해질 뿐이다. 영리하지만 "표준화되지 못한" 많은 학생은 이 체계에서 소외되고, 배척당하거나 중도 포기하게 되며(힉스의 용어에 의하면 밀려난

다), 그것을 고수하는 사람 중에서도 생각의 깊이가 거의 없거나 전혀 없을 수도 있다.

이러한 이슈들이 대학에서는 대부분 해결되지 않은 채로 남아 있는데, 나는 그 상황이 인문학에서는 특히 고통스러운 것임을 알고 있다. 우리가 지능의 연합된 형식들을 배양하는 효과적인 수단을 확립하지 못할 때조차 도 시인과 예술가, 음악가와 무용수의 창조적인 산물을 어떻게 숭배할 수 있는가? 말하자면 한 예술가로부터 미술사를 배우는 것, 아니면 반대로 공간 지능에 말을 건네는 미술사를 만들려고 시도하는 것에는 약간의 작 은 가치도 없는 것일까? 우리의 문화만큼 다양한 문화가 모든 형식의 지 능을 훈련함으로써 이득을 얻게 된다는 것이 이치에 맞다. 굴드가 주장하 듯이 우리는 진화와 생물 다양성의 가치에서 지구상의 지속적인 생명에 이 르기까지 한두 가지를 배워야 한다.[23]

그러나 결국 경험적인 학습에 좀 더 중요한 평가를 할 때 어떤 위협에 직면하게 되는 전문 지식의 문제는 무엇인가? 아마도 한쪽에는 우리 직업 에 대한 두려움이 있다고 할지라도, 우리는 전문 지식의 기준이 실제로 누 구에게 도움이 되는지를 물어야 하지 않을까? 바드 대학(Bard College)의 총장인 보트슈타인(Leon Bottstein)은 고등교육에서 전문화로 향하는 현재 의 권력 구조와 추진력에 대한 경제적인 원인을 지적한다. 즉 "대학과 대 학교에서 권력의 중심지인 학과는 학생들의 시간에 대한 지배를 포기하지 않을 것이다. 왜냐하면 시간은 등록을 의미하며 등록은 금전과 교수진의 위상을 의미하고, 나아가 그 두 항목은 똑같이 권력과 영향력을 이루기 때 문이다." 그는 가드너의 다중 지능 이론뿐만 아니라 카프로의 '사랑' 개념 도 끌어들여 다음과 같이 말을 잇는다. 즉 "대학은 시민적인 중요성이 있 으며 전문화의 체계에서 완전히 독립한 기회를 소유하고 있다. 단순한 현

상을 초월하여 훈련과 자신감을 진지하게 개발하는 것은 종종 다른 주체보다 한 주체를 선호함을 의미한다. 이것은 학생들이 자신의 이익이라는 자연스러운 과정을 따라감을 의미한다."[24]

그리고 이것은 다른 문제에 매달리게 한다. 즉 플럭서스의 인터미디어 이념을 다중 지능의 상호작용을 위한 풍요로운 장으로, 그리고 인간의 자연스러운 재능을 초월하여 성장하는 방법으로 이론화하는 것이 가능할까? 나는 단연코 그렇다고 대답한다.

탐구적인 창조성을 통해 일종의 인식적인 교차 훈련을 허용하는 '인터미디어 도해'(《그림 33》 참고)상의 선들을 따라 교육학적 접근에 대해 조정이 가능한 도해식 메커니즘을 상상해 보라. 나는 이 이념에 가까워지기 시작하는 초등학교 교실에서 다중 지능 이론을 적용할 활동 매뉴얼을 보았다. 예를 들어 플럭스키트와 이벤트, 그리고 향기 나는 상자를 만들거나 (예를 들어 많은 종이 클립 길이로서 장갑의 크기를 표현하는) 논리적으로 무관한 사물들과 관련시킴으로써 일상적인 사물들을 측정하는 설명서와 유사한 것들이 아주 많다.[25] 특히 사물과 같은 형태를 취하거나 시각, 청각, 촉각, 미각이나 후각을 포함한 풍부한 경험을 표현하는 시로 귀결되는 "감각적 시" 훈련 시리즈에는 강력한 상관성이 있다.[26] 시각시 같은 "아방가르드 장르"를 연상시키는 이 훈련은 문학 수법을 공간 지능, 운동감각 지능과 결합하면서 지능 구조와 함께 작업한다.

인터미디어 이론이 교실에서 적용될 수 있는 것처럼, 다중 지능 이론도 플럭서스 산물을 이해하는 데에 이용될 수 있다. 예를 들어 브레히트의 플럭스키트인 〈발로시/플럭스 여행 기구〉(《그림 17》 참고)는 공간 지능과 논리-수학 지능의 분명한 상호작용을 포함한다. 퍼포머들이 피아노 아래로 기어 올라가 마룻바닥을 가로질러 움직이도록 하는 작품인 코너의 〈피아

노 활동〉 같은 이벤트 악보 자체는 음악, 언어, 공간, 신체운동 지능뿐만 아니라 그 작품이 음악과 퍼포먼스라는 문화유산과 상호작용하는 일종의 "문화 지능"도 요청한다.

생물학 교수인 한나퍼드(Carla Hannaford)는 "우리 환경에서 균형을 맞추기 위해 최적의 근육 수축과 이완을 유지하는 데 필요한 피드백을 제공하는"[27] 신체운동 지능 뒤에 있는 고유 수용성 감각(proprioception)이라는 인식적인 피드백 메커니즘을 연구했다. 고유 수용성 감각이 (우연한 것과 반대되는) 자아의식 운동을 통해 극대화될 때, 이완, 집중화, 두뇌 수용성과 활동에서의 의미 있는 증가는 다양한 형태의 지능과 연합되는 모든 지점에서 일어난다. 학습 장애가 있거나 피곤하거나 뒤처진 학생들이 26가지 목표 신체 운동 시리즈("브레인 짐"이라는 프로그램에 포함됨)를 완료함으로써 겉보기에는 관련이 없어 보이는 영역에서 잘 수행할 수 있었다.[28] 이 것은 귤껍질처럼 대뇌를 덮고 있는 두뇌 피질이 운동으로 자극받아 두뇌를 구성하는 엽상 복합체에 (후각을 제외한) 모든 감각적인 정보의 여과지나 배급자로 기능하기 때문에 일어난다.[29]

교육에 미치는 영향은 막대하다. 즉 서로 다른 유형의 지능은 적절한 자극과 상호작용이 주어지면 서로 충돌하고 서로를 활성화한다. 일례로 한나퍼드는 촉감이 어떻게 두뇌의 다른 부분에 있는 잠재 학습을 실제로 증가시키는지를 설명한다. 즉 "나의 대학 학생들은 수업 시간 동안에 만지작거릴 수 있는 점토만 주어진다면 그 정보를 좀 더 쉽게 받아들일 수 있을 것이라는 의견을 내놓았다. 촉감이 다른 감각들과 결합할 때마다 두뇌의 훨씬 더 많은 부분이 작동하며, 그래서 좀 더 복잡한 신경 회로망을 구축하며 좀 더 잠재적인 학습에 다가가게 된다."[30] 모든 책상 위에 〈손가락 상자〉(〈그림 16〉 참고)가 있다고 상상해보라!

대학 수준에서는 학제 간 연계 학습도 중요할 것이다. 예를 들어 문학에 이미 관심이 있는 누군가가 수학에 관심을 갖게 될 수 있기를 바라면서 한 주제에 다른 주제의 향신료를 단순히 뿌리는 것 이상이다. 오히려 많은 플럭서스 사물과 이벤트가 물질적인 표현으로 이해되는 학문 간 연계 학습은 다양한 인식적 기능의 확대되고 상호작용적인 놀이의 기회를 만들어낸다. 사실상 특히 대인관계 지능과 자기이해 지능을 강조하는 다중 지능과 학문 간 연계 학습은 학생들이 자신의 지식 기반을 삶에 적용하도록 한다. 보트슈타인이 기술한 바대로 이렇듯이 일상적으로 간과된 선진 교육의 기능은 그 주요한 목적이 되어야 한다. 즉 "그들의 이상적인 형식에서 대학의 학부 기간은 성인으로서의 한 개인이 학습을 그 고전적인 프로이드적 쌍인 사랑과 노동에서 삶에 연관시키는 시기여야 한다."[31]

케이지는 1970년에 필리우의 저작에 실린 인터뷰에서 "미국의 대학교에서 특정 분야의 박사 학위를 취득한 후 5년 이내에 교육과정에서 배운 모든 것이 더는 쓸모가 없다"라고 지적했다. 사실이란 그것이 축적되기를 결코 멈추는 법이 없다. 그는 다음과 같이 계속한다. 즉 "우리는 교육의 기능이 무엇인지 회의적이 될 것이다. 우리가 궁극적으로는 해야 할 일은 어릴 적부터 각 개인에게 그의 마음이 정보의 전달체를 기억하는 사람으로서가 아니라 그 자신과 B, 그리고 그들이 그이기도 한 것인 양 나누는 대화 A 속의 개인으로서 이용하게 되는 다양한 경험을 제공하는 것이다." "한 정보를 다른 정보와 부딪히게 하는" 화제에 대해, 케이지는 "때때로 3분의 1 분량의 일이나 그보다 더 큰 일이 당신의 마음속에서 일어난다. 당신의 마음은 말하자면 이러한 부딪힘에서 창안하거나 창조한다. 우리가 아직 모르는 것을 배우려면 그곳에 있어야 한다"[32]라고 말한다.

필리우는 이에 반응하여 그가 다른 곳에서는 영원한 창조 학교(Institute

of Permanent Creation)라 칭하는 학제 간 기관이 모든 교육기관 내에 있음을 상상한다.[33] 이것은 기존의 카테고리를 증폭시켜 결국에는 더 깊은 침체로 나아가게 하는 단순한 혼합 미디어 프로그램이 아니다. 오히려 필리우는 교사와 학생, 그리고 미디어 계급도 사라지고 "누구나 어떤 종류의 사물을 조사하거나 볼 것인지에 관해 제안하게 되는" "예술가들의 수중에 있어야 하는 하나의 선도적인 세계"를 제안한다.[34]

이 새로운 공간은 예를 들어 예술과 연극을 결합한 것으로 볼 수 있는 퍼포먼스 예술이나 기계공학과 순수예술을 혼합하는 컴퓨터 아트처럼 (자기 계시적인 퍼포먼스 예술 독백에서 발생한 것처럼) 관습이 그 실천을 추월하지 않도록 일반적으로 학제 간으로 이해되는 특정 관행에 의하여 명명될 수 없으며 명명되어서도 안 된다.

기존의 대학교 구조 내에서 공개적인 학제 간 연구(전공) 노선은 조사 연구(Investigative Studies) 같은 것으로 부를 수 있으며, 교사/학습자의 방법과 질문에 적합한 창의적인 실천을 포함할 것이다. 연구 과정은 당연히 전문적이지 않을 것이다. 그것은 (비록 일부 학생들이 특정 형태의 지능을 풍부하게 소유할 정도로 운이 좋고, 그것을 식별할 수 있으며, 그것이 취업 시장에서 꾸준히 가치가 있음을 알게 된 경우 그들이 좀 더 전문화될 것이라고 할지라도) 분리된 직무 기술보다는 오히려 개별적인 기술의 탐구와 표현, 그리고 항상 변하는 취업 시장에 대한 적합도를 강조할 것이다. 교사는 정보를 전달함으로써가 아니라 학생들의 경험에서 패턴을 문제시하고 찾아내어 그들의 개인적인 관심과 이익을 통해 그들을 유의미하게 안내하는 개방형 기회를 제공함으로써 가능하게 만들 것이다. 몬테소리(Marie Montessori)의 "관찰자–조력자"를 생각나게 하는 조력자로서의 교사의 역할은 이미 진보적인 초등 교육에서뿐만 아니라 아티스트의 스튜디오 교실에서도 찾아볼 수

있다. 이러한 역할은 비현실적이지도, 이상적이지도 않다. 그것은 일상생활에 정보를 적용하는 것 이상이 아니며, 그러므로 이를 보다 높은 수준의 교육으로 이동시킬 필요가 있다.

교육의 경험적 모델은 정보 수집과 분석을 간과하지 않는다. 차이점은 정보가 "필요에 따라" 접근된다는 것이다. 학생들은 결코 존재한다고 생각하지 않았을 수도 있는 정보와 아이디어에 접근하고, 결합하는 탐구의 여정을 거치게 될 뿐만 아니라, 교사들은 아무리 특정한 학문에서 "전문가"가 아니라고 할지라도 학생들이 그들 자신에게 문제시되는 것을 해결하려고 노력하면서 정통해지는 데에 필요하게 될 모든 것을 알 수도 없다. 그러므로 교사의 직업이란 세계와 그 역사에 대한 어떤 유연한 감각을 제공하여 탐구의 노선을 개척하도록 도와주어 학생의 삶의 여정에 조력하는 것이다. 리드는 다시 한번 반복한다. 즉 "교육이란 주요한 경험과 부수적인 경험을 통합하는 하나의 과정으로 생각되어야 하며, 따라서 실제 세계의 문제 해결과 전통적인 학교 학습을 결합하는 하나의 전 생애적인 과정으로 재개념화되어야 한다."[35] 예를 들어 우리의 상상적인 기관에서 예술 전공 학생들은 공공 영역에서 생산하고, 그 과정에서 예술 작품을 만들어 내는 데 무엇이 필요하며, 어떻게 자금을 조달하고, 예술 시장과 협상하며, 작품에 대한 대중의 반응을 다룰 것인지에 관해 알기 위해 예술사를 배운다.

교육 이론가인 맥길과 바일의 용어에 의하면 경험적 학습은 "사회적 맥락 내에서 개인적인 의미에 대한 깨달음과 변형을 수반한다. 대화는 옳음과 그름, 확실성과 예측에 대한 전통적인 교육적 강조를 대체할 수 있다."[36] 그러나 그러한 변형은 만들기보다는 말하기가 더 쉽다. 리드는 계몽주의의 불안감을 정의하며, 그 계몽주의가 만들어낸 많은 평범한 철학

적 전통을 "불확실성의 두려움"이라 불렀다. 즉 "경험을 다루는 이론들 사이에는 하나의 연관성이 있는데, 그것은 마치 순수한 주관적 상태, 우리 대부분이 직면하는 너무나 사실적이며 불쾌한 상황들로 보인다. 왜냐하면 우리는 어떻게 살아갈 것인지에 대해 중요한 결정을 내리는 데 우리 경험을 이용할 수 없기 때문이다."[37] 필리우는 이러한 관찰을 다음과 같이 확장한다. 즉 "우리 각자는 훈련이든지 결혼이든지 간에 일들이 무난하게 이루어지기를 원하는 순간에 보수적으로 변한다. '엉망인 상황' 없이는 진정한 민주주의란 있을 수 없다."[38] 그러므로 경험적 학습과 학제 간 연구 수업을 포함하는 자기 지시적인 교육적 실험은 항상 개혁(필리우의 "영구적인 창조")의 상태에 있어야 한다. 하지만 문제 해결에 무한한 기회를 제공할 때 그러한 끊임없는 변화의 과정조차도 관계된 모든 것에는 하나의 특별한(때로는 정말 짜증스러운 것처럼) 교육적 도구가 될 것이다.

가드너와 다른 이론가들이 지적하고 있듯이, 개별화된 교육과정은 정보의 섬이 아니다. 그 교육과정은 학생들의 요구에 적합한 방식으로 정보를 구성하고 제공할 뿐이며, 좀 더 상급 학생들의 경우에는 패턴과 구조를 식별하고 처리하고 전달하는 데 도움을 준다. 교사와 학생이 공유한 지적 생산에 기반을 둔 이러한 "자기 주도" 방식은 각각의 참여자에게 다른 생산물을 제공하지만 상호 의존적인 경향이 있다.

만약 지능이 사회적 변화를 반영한다는 이념을 우리가 받아들인다면, 우리는 예술이 하나의 특별한 학문의 구속을 벗어나 나아가는 교육적(그리고 시민적) 투기장에서 중심적인 역할을 맡아야만 한다고 더욱이 말할 수 있다.[39] 가드너는 산업화 시대의 기능적 전문화를 반영하는 것으로 지적 전문화를 기술한다. 기계가 발전의 모델인 시대에 논리적인 지능이 소중하게 여겨지는 점이 타당하다. 그러나 우리가 후기 산업화 국면으로 이동

할 때, 정보의 유연성은 가치가 있는 자산이 되었으며, 우리가 지능이라고 부르는 것이 그 자체로 새로운 차원을 띠게 되었다. 가드너는 이렇게 말한다. "우리는 주로 (a) 다양한 지식 분야에서 자신의 역량을 사용할 수 있는 개인과, (b) 기회를 제공하여 개인 발전을 촉진하는 사회 간 상호작용의 발현으로 지능을 정의할 수 있다."[40]

후기 산업 사회에서는 개인과 문화 간의 협상을 통해 이해에 다다른다. 이러한 방식으로 지능은 공동체적이며 창의적이고 소통적이므로 "새로운 상황에 적합한 지식"을 활용하고, 이를 "이해하고 소화하기 위해서는 학생이 그 지식을 실제로 수행해 보아야만 가능한" 맥락에서 형성된다.[41] 이러한 연유로 필리우가 가르치고 배우기를 퍼포먼스 형식으로 기술할 때, 그는 퍼포먼스 예술과 관련시킬 뿐만 아니라, 교사와 학습자 사이의 건설적인 교환과도 관련시킨다. 그 형식은 퍼포먼스 예술가들과 그들의 관객 사이의 교환에서는 기껏해야 상호작용적이고, 놀랄 만하며, 도전적인 것이었다.

그러므로 일반적으로 퍼포먼스 예술, 특히 플럭서스 이벤트와 인터미디어 개념으로부터 정서적이고 사회적인 관여를 격려함으로써 지식 습득과 이해를 증진하는 학교가 "배우는 사회들"이 되는 모든 차원의 교육을 위한 퍼포먼스적 모델을 추정하는 것이 가능하게 된다.[42] 학교에서 이루어지는 기법의 전통적인 나열, 즉 "교사가 모델로 보인 바를 어떻게 해서든지 단순히 반복하거나 응수하는 퍼포먼스"와는 대조적으로 우리는 학생들이 "새롭고도 친숙하지 않은 문제들을 밝혀내기 위해 학교에서 습득한 개념과 기법을 이용하며, 그 과정에서 이해한 바를 드러내는 상황을 상상할 수 있다."[43] 그러나 이러한 이해는 시간이 걸리며, 방대한 지식의 흡수(좋은 의도를 가진 동료들은 "올인한다"라고 말하는 것)를 강조하는 한에서는 진실한

이해란 덧없는 것으로 남게 된다.

　이러한 수행적 교육 방식에서는 가드너가 "진짜 영역"이라고 부르는 것에 대한 이해가 필요하다. 이는 개인이 공통적인 관심사를 가진 사람들과 상호작용하는 과정에서 형성된 남아 있는 사회적 가치와 동기에서 비롯된 학문 분야를 말한다. 이러한 분야는 특정 지능 형성을 반영할 수 있기 때문에, 전통적인 학문 분야는 사라지지 않을 것이다. 그러나 교육의 기관 구조는 좀 더 직접적으로 영향을 받을 것이다. 근본적으로 개방된 체계에서 볼 때, 예를 들어 시간표나 융통성 없는 교실 좌석 배열 같은 많은 구조 형식들은 현재의 상태로 지각될 수 있다. 즉 생각하는 데 장애가 된다. 그러한 구조가 사춘기 이전의 마음에 미치는 영향은 많이 연구되었다. 그러나 대학교 차원에서는 이러한 문제에 대해 상대적으로 관심이 적었다. 실제로 시험 문화와 교실 역동성의 피라미드식 표준에 공개적으로 이의를 제기하는 사람은 거의 없다. 한나퍼드의 경우가 하나의 예외에 속한다. 그녀는 다음과 같이 설명한다.

　　우리의 많은 교육 관행은 강의나 2차원의 서면 형태로 많은 정보를 주면, 사람들이 가장 잘 배울 것이라는 검증되지 않은 가정에서 비롯된다. 그리고 배우기 위해서는 가만히 앞만 바라보며 필기해야 한다. 강의실이나 교실에서 학생들의 흐리멍덩한 눈과 멍한 시선을 바라보기만 하면 이것이 버려야 할 믿음이라는 것을 알 수 있다.[44]

　관료주의와 일정, 엄격한 형식에서 벗어나 노천 카페에서 나누는 대화, 늦은밤 기숙사 계단에서 나누는 대화, 수업 전후의 우연한 만남과 같이 자유로운 아이디어 교환을 촉진하는 상황을 생각해 보라. 가장 관련성 높은

학습은 정보가 내면화되고 관점들이 전개되며 관심의 영역이 식별되는 곳에서 일어난다(이상적으로는 교육자의 조언으로 번쩍 깨우치는 것)는 것은 바로 이와 같은 상황이라고 나는 주장한다.

그러한 자유로운 형식의 상호작용을 교실 환경에 왜 도입하지 않는가? 강의 방법론을 좀 더 대화적으로 재구축하고 복합적인 학습 방식을 그 접근에 도입하면 풍요로움도 가져올 수 있을 것이다. 이러한 복합적인 접근법에는 풍요로워진 환경이 필요하다. 다이아몬드(Marian Diamond)의 쥐 실험연구를 인용하면서 한나퍼드는 "풍요로워진 환경에서 쥐의 뇌에서 구조적인 변화가 실제로 일어났으며, 쥐들은 지능이 개선되었음을 보여주는 것으로 해석될 수 있는 행동을 보였다"[45]라고 설명한다. 그래서 풍요로운 환경은 정신이 지적 운동을 할 때 신체가 거주하는 구체적인 물리적 공간을 의미한다. 교실은 자극을 주는 좌석 배치, 좀 더 편안하고 안락한 가구와 필기도구, 다양한 조명 설계, 심지어 토론이 중단되거나 토론자가 피곤해 보일 때 잠시 쉴 수 있는 장소를 포함하여 근본적으로 재구성되어야 한다.

사례 연구

우리의 플럭서스 교사인 필리우는 프로그램으로서 그가 "포이포이드롬(Poipoidrome)"이라고 칭했던 (실현되지 않은) 유토피아적인 모델을 구상했다. 이 모델은 학제적이고 공간적이지만 그것이 텍스트에 기반을 둔 구조(데리다)[46] 혹은 고정된 모델(보이스)로 변하지 않는다는 점에서 데리다와 보이스 같은 인물들에 의해 개혁되고 있는 유사한 시도들과는 다르다. 그 대신에 포이포이드롬은 네 개의 딸린 방, 즉 학습 상황으로 구성된 건축물

로 지식의 물리적, 정서적, 초자연적 경험이 다양한 방식의 교육적 제시와 공간적 자각과 관련되도록 허용한다.[47)]

　24제곱미터 건물인 포이포이드롬은 모든 사람에게 개방되어 있다. 포이(poi)라는 용어는 일반적으로 어떤 종류의 창조 행위로서 구상된 포에이시스(poeisis), 그리고 "이어서, 후에 또는 나중에"를 의미하기 위해 음악에서 사용되듯이 "나중에 오는 것은 무엇이든지"와 관계한다. 그래서 포이포이(Poipoi)는 순차적인 창조성(공간을 통해 지나가는 창조적인 유산)뿐만 아니라 창조적인 순차성(모든 창조적인 활동, 즉 경험의 인접성)도 의미한다. 그것은 설립된 대학교들을 동시에 패러디하여 하나의 경험적 대안을 제공하는 전공들과 별개 학문을 갖고서 건축 방식으로 구상한 영원한 창조 학교이다.

　첫 번째 방에는 (그 소재가 어떤 것이어도 무방한) 예술에 대한 특별한 믿음을 확신하고 나서 부정하는 5미터 크기의 "포이포이드롬 바퀴"가 있다. 즉 예를 들면 카스트로는 예술이 정치적이라는 한 개인의 믿음을 대변한다(그래서 카스트로는 예술가가 된다). 두 번째 방은 "안티−포이포이(Anti−Poipoi)"로서 속담들로 가득 채워져 있으며, 거기에는 경험을 정의하는 언어의 힘을 증명하는 ["최근으로 이어주기(Bringing up to date)"와 "다가올 사물들의 측면들(Aspects of things to come)"이라고 칭하는] 두 개의 작은 방이 포함된다. 세 번째 방은 "포스트포이포이(Postpoipoi)"로서 포이포이 정신이 해부학, 응용 심리학, 동물원학, 고생물학, 정신분석학, 수학, 문법학, 지리학, 비교종교학, 현대 기독교와 역사를 포함하는 일부 학문의 개별화에 적용되는 장소이다.[48)] 끝으로 방문자는 명상 공간이나 신성한 착석 장소와 관계하는 것처럼 보이는 정의되지 아니한 특성을 갖춘 포이에그(poiegg)가 있는 거대한 투기장 같은 그러한 포이포이드롬과 마주친다. 즉 "코스가 끝나는 여기서 방문자는 명상하고 탐닉하며 구상한다."[49)] 필리

우의 서술은 비록 그것이 전통적인 대학교들의 계층적 구조를 풍자한다고 할지라도, 경험적 만남에 대한 학문의 적용 가능성을 강조한다. 예를 들어 지리학은 "한 사람이 발바닥에 인쇄하면서 걸어 다녔던 거리와 길"로 단순하게 제시된다.

포이포이드롬 바퀴가 있는 첫 번째 방은 많은 편견과 일상적인 믿음이 명료해져서 언급되며 반전도 가능해질 필요가 있음을 보여준다. 그러므로 문화, 역사적 사실, 분석 방식들, 그리고 소위 객관적인 연구 분야들에 관해 이렇게 전달된 태도는 근본적으로 비판적이다. 이 세계의 모든 신화학에서 실제로 발견되는 원과 진화가 있는 바퀴 자체는 이데올로기에 등을 돌림으로써 비판적인 사고의 기반을 구축한다.

바퀴는 우리의 플럭서스에 기반을 둔 교육학적 모델의 강력한 상징이다. 왜냐하면 그것은 우리가 반대로 생각하고, 우리 자신의 관점보다는 다른 사람의 관점에서 화제를 말하며, 세계에 관한 우리의 근본적인 가정에 변화하려는 마음을 갖고서 근접하도록 요구하기 때문이다. 예를 들어 미국의 혁명전쟁을 승자("미국이 전쟁에서 이겼다")와 패자("전쟁에서 패배한 미국 원주민, 아프리카계 미국인, 환경" 혹은 "미국이 전쟁에서 패배했다")의 관점에서 논하는 역사 교실을 상상해 보라. 좀 더 일반적으로 말하자면, 이데올로기(즉 믿음 체계)가 언급될 수 있다. 예를 들어 "핵가족은 도덕적인 선이다"라는 언급을 반대로 "핵가족은 도덕적인 선이 아니다"라고 표현함으로써 일련의 사회적, 경제적, 정치적인 문제들이 제기된다. 즉 핵가족이 언제 존재하게 되었는가? 이 체계는 무엇에 기여하는가? 똑같이 생존 가능한 다른 체계들이 있는가?

이와 유사하게 "속담과 구어적 표현들이 시각적인 용어로 번역된"[50] 안티-포이포이 방은 비판적인 사고에 대한 바퀴의 요청을 담론 자체의 용어

들로 확장한다. 우리는 "정의의 일정"이나 "가장 성공할 것 같은" 구성 요소들을 도해하려 할 것이며, 양자가 그것들의 주장을 실현하기 위해 권리나 물질의 세세한 균형을 요구함도 알아내려고 할 것이다. 우리의 가설적인 교실에서 미국사나 가족의 미덕, 미국의 사법 체계나 우리의 성공 모델화와 연합한 일련의 표현들이 가지는 불합리성은, 예를 들어 "자유로운 사람들의 가정"이라는 모순적인 특성을 명료하게 하거나 "가정은 마음이 있는 곳이다"(그렇다, 하지만 나의 나머지는 어디에 있는가?)라는 속담에 관해 질문을 제기하는 그러한 시각화된 수단들을 통해 탐구될 수 있다.

안티-포이포이 방 안에 있는 최근으로 이어주기와 다가올 사물들의 측면들이라는 두 개의 작은 방들은 이렇듯이 우리를 위한 과거와 미래를 정의하기 위해 언어의 강압적인 힘을 전달한다. 첫 번째 작은 방의 경우 필리우는 베스파(Vespa) 위에 셰익스피어를 제공한다. 두 번째 작은 방의 경우 그는 "예수가 교황을 로마에서 추방할 때 사용할 지팡이"[51] 같은 묵시록적인 사물을 제공한다. 두 개의 작은 방은 합쳐 생각해 보면, 현재의 사회적 체계나 그 용어들도 절대적이지 않음을 암시한다. 즉 셰익스피어는 엘리자베스 극장의 신성시된 대표로 남아 있을 필요가 없다. 실제로 그는 셰익스피어를 읽는 사람의 현대적 경험 속에 살아 있는 것이다. 마찬가지로 신성한 것의 증표로서의 가톨릭교회의 절대적인 권위, 인간적이지 않은 그 권위는 필리우가 지적한 대로 하나의 오류이다.

세 번째 방인 포스트포이포이는 경험에 기반을 둔 복합적인 관점들을 가진 개별적인 학문에 찍은 인장을 암시한다. 예를 들어 그는 구두 굽으로 찍은 지도들을 갖고서 한 영역에 있는 전문 지식에 "응용 심리학: 두뇌를 씻기 위한 샴푸 병", "사회학: 이상한 사물들로 방문자들의 신장과 체중을 알아보기(따라서 사람들은 토마토로 자신의 키를 알아낼 수 있고, 책으로 자신

의 몸무게를 알아낼 수 있다)"[52]와 같은 비논리적인 구체적 형식을 제공함으로써 패러디한다. 전체적으로 보면, 지도제작법, 지식, 측정과 몸무게 대한 우리의 집단적인 기준의 임의적인 기반이 드러나지만, 키와 몸무게 자체와 같은 주요한 정보에 대한 경험적인 사실이 강조된다. 말하자면 다량의 밀가루가 같은 양의 옥수수에 대해 어떻게 느끼는지에 대한 주요한 지식을 가진 우리는 일부 알려진 물리적인 사실로 세계에서 거래되고 선적되는 이러한 상품들의 양과 관련지어 겉보기로는 추상적인 이념들의 토대를 만들 수 있다.

방문자가 "명상하고, 탐닉하며, 구상하는" 네 번째 방인 포이에그는 정체성의 개발에서 자각의 중요성을 강조한다. 나에게 있어서 이러한 종점은 한가한 시간, 즉 (비록 불교 신자인 필리우가 이 견해를 아마도 너무 실용주의적이며, 기능주의적이라고 비판한다고 하더라도) 움직이기 전에 인간의 마음을 깨끗하게 하는 기회를 대표한다. 창조적인 사람들은 프로젝트 사이에서 종종 한가한 시간을 찾지만, 교육적인 체계는 그들이 비생산적이라고 잘못 추정하고 있는 명상적인 추구에 대해 부족한 기회를 허용할 뿐이다.

포이포이 개념은 "쓸모없는" 아이디어(활동에 대한 전통적인 생산주의자 방식 외부에 있는 아이디어, 〈그림 46〉과 〈그림 47〉 참고)라는 세디유 키 수리 상점에서 발전된 것인데, 그것이 결국에는 "농에콜 드빌프랑슈(Non-École de Villefranche)"(그 상점이 위치한 지중해의 소도시인 빌프랑슈)에 대한 브레히트와 필리우의 1966년 제안서의 기반이 되었다. "자유, 평등, 모두에게 유용함, 세심한 배려"라는 간단한 원칙들을 갖고서 운영되는 비학교(non-école)에 대한 프로그램의 언급은 "정보와 경험의 걱정 없는 교환, 학생 없음, 교사 없음, 완벽한 자유, 가끔 말하고 가끔 듣기"[53]라는 필리우의 교육적 모델을 요약하고 있다. 이러한 언급은 경험과 정보의 다방면적인 교환

을 특히 중시하며, 교과과정이 뜻밖의 정보와 행위를 포함하도록 확대될 때조차 학생과 교사 사이의 경계는 무너진다. 이러한 교훈적인 역할의 확대는 아마도 주의를 기울이는 말하기와 듣기, 가르치고 배우기에 의해 견인되는 상호 존경에 의해서만 가능할 것이다.

우리가 보았듯이 필리우의 저작에 도움이 되었던 두 인물인 카프로와 보이스는 전통적인 대학교 체계 내에서 작업했으며, 교육에 강하게 전념했다. 보이스가 결성했던 [원래는 교육당(The Educational Party)이었던] 독일 학생당(German Student Party)은 ("조각"이라고 칭하는) 사회 구조 내에서 정치적 행동으로서 예술적 퍼포먼스 이념에 바탕을 두었다. 사회 경험 및 학생들의 종교, 과학, 역사 등에 대한 관점을 두고 학생들과의 학제 간 대화에 적극 참여하며, 보이스는 그의 "퍼포먼스, 즉 그 콘텐츠가 대학교 아카데미의 (전문화된 학문인) 전형적인 콘텐츠와 유사하다"는 것을 알아챘다. 한 대학교 아카데미의 콘텐츠는 동시에 이러한 학생당의 콘텐츠와 유사할 수 있다는 것이다. 그러므로 퍼포먼스에서 표현의 자유로운 흐름은 교육적 맥락에서 정보의 자유로운 흐름과 정치적 맥락에서 개인적인 표현의 자유로운 흐름과 유사하다. 보이스와 필리우 모두 이러한 요소들은 인간의 독특한 요구, 욕구 및 기술을 표현하는 능력에서 근본적으로 유사하다고 여겼다. 보이스는 계속해서 이러한 표현과 정보 용어를 예술 맥락에 적용하고 그 반대의 경우에도 마찬가지이다. 즉 "퍼포먼스에서 그림으로 나타나는 모든 용어가, 예를 들어 학생당의 토론에서는 사회의 개념과 관련된 용어로 나타난다."[54]

이상적으로 퍼포먼스뿐만 아니라 상호작용하는 사물들도 포함하는 참여 예술은 교육적인 구성 요소뿐만 아니라 민주적인 정치적 구성 요소도 갖고 있다. 교육학적 혼합에 학제 간, 교육자와 학생 사이의 지위 평등, 자

기교육 같은 대안적 개념을 주입하는 것 외에도 필리우는 보이스처럼 이벤트와 해프닝의 실천자들이 의지했던 것처럼 정보의 수동적인 흡수와는 반대되는 적극적인 관여인 "참여 기법"을 옹호했다. 이러한 방식으로 전문 지식의 공식적인 문화에 대한 문지기로서의 교사의 역할은 한물간 것이 되었다. 오히려 교사는 학생들이 정보를 찾으며, 그것이 그들의 특별한 수요에 어떻게 적용되는지를 결정하는 데 도움을 주는 안내자가 된다.

저작에서 일부 공간을 비워둠으로써 필리우와 많은 참여자와의 무제한적인 교환이라는 속성은 강사로서의 보이스의 카리스마와 학생들이 필리우를 숭배하는 반응과는 확실히 대조적이다. 보이스는 이것의 분명한 모순을 인정했다. 그리고 펠트 모자, 사파리 조끼와 전신 모피 코트를 걸친 그가 육성했던 샤먼 페르소나와 관련지어 그는 "모든 사람이 매우 합리적으로 말하는 대학교 같은 장소에서는 일종의 마법사가 나타날 필요가 있다"라고 말했다.[55] 그러나 아마도 그의 자기 표현은 전통적인 교육의 가장 손상된 측면인 지도자에 대한 주의력과 의도적인 신비화를 복제하는 사실 정반대의 효과를 가져왔을 것이다. 한 저자가 행했던 바대로 샤머니즘적인 증언의 치료 효과를 기술하는 것으로 이러한 어려운 영역을 피하는 것은 얄팍한 해결책이다.[56] 우리 문화에서 예술가들은 기껏해야 권위에 도전하거나 최악에는 그들 스스로 새로운 권위적인 목소리가 되면서 권위에 대항한다. 보이스는 참여가 바람직하다는 점을 이해했던 것으로 보이지만, 공공 영역에서 그것을 실행하지는 못했던 것 같다. 우리는 의문을 가진다. 즉 그러한 강력한 개성을 가진 존재에게서 실제적인 교환이 가능하단 말인가?

이와는 대조적으로 카프로는 『가르치고 배우기(*Teaching and Learning*)』에서 이러한 통합된 접근, 즉 (오로지 예술가들만을 위한 평화 봉사단처럼) 교

육적인 맥락에 적합한 예술단 프로젝트(Art Corps project)에의 가능한 적용을 기술한다. 즉 "나는 매우 흥미롭고 진보한 성향을 가진 예술가들이 원하는 바가 무엇이든지 범주화되지 않은 방식으로 행할 수 있는 실험적인 기관들을 우리의 대학에 설립해야 한다고 제안했다. 작품 창작 외에 그들의 유일한 요구 사항은 어떤 식으로든 초등학교 저학년 예술 교사라는 틀에 어느 정도 적용하고, 가끔은 아이들에게 자신의 예술 작품을 보여주는 것이다." 다양한 형태의 예술적인 경험을 거쳐 "이들이 대학교에 진학하면, 예술에 관한 역사적인 기술, 더 진전된 비판적인 문제들은 공부하는 그들의 태도와 능력이 그들을 좀 더 나은 자격을 가진"[57] 생각하는 사람, 문제 해결자 등으로 만드는지 어떤지 알아보기란 매우 흥미로울 것이다.

그러한 프로젝트는 교사와 학습자(상상컨대 같은 사람)에게 리드가 직접적인 경험과 간접적인 경험으로 칭하는 두 가지 종류의 경험을 조정하도록 요구한다.

직접적인 경험은 자율적으로 얻은 사용 중인 정보를 포함한다. 간접적인 경험은 일부 형식의 직접적인 경험도 제공하는 상황에서 전형적으로 유래하지만, 그 경험을 간접적인 것으로 만드는 것은 그 밖의 누군가에 의해 선택된 정보를 취해야만 한다는 점이다. 이러한 관계에도 불구하고 간접적인 경험은 직접적인 경험에서 발견되지 않는 중요한 한계를 아직도 갖고 있다. 우리가 스스로의 힘으로 이 세계를 시험할 때, 조사의 한계란 없다. 우리는 우리가 바라는 바대로 신중하게 볼 수 있으며, 항상 새로운 정보를 발견할 수 있는 것이다.[58]

그러므로 전문가의 정보가 유용하다고 할지라도, 학습자가 새로운 차원

의 의미를 발견하거나 창안하는 것은 바로 주요한 경험, 즉 조사하는 사물과의 밀접한 지각적 관계에 있는 것이다.[59]

교육자인 허턴(Miriam Hutton)은 정보를 사용하는 방법을 알아내면서 정보를 얻는 경험적 학습 과정을 도식화했다. 그녀의 유연한 체계는 특별한 행위의 결과가 분명해지지 않는 카프로의 해프닝과 좀 더 구조화된 이벤트의 가장 무제한적인 측면을 연상시킨다. 그녀가 기술하고 있듯이, 그녀의 저작은 "예상된 결과에 초점을 맞추기보다는 판단이나 결정을 내리는 과정을 확인하는 것으로 이루어져 있다."[60]

허턴은 그 과정을 통해 학습자와 교사—조력자에게로 움직이는 "행동으로부터 배우기 위한 사색적인 틀"을 기술한다. 첫째, "초기 상황"은 조건들(물리적 특징, 역사와 물질적 특징 같은 적절한 사실들)과 입장(태도, 가치, 조건들에 관한 믿음)으로 분해된다. 그래서 그 상황은 "가능한/예측할 수 있는 대안이나 가설"에 관한 것으로 판단되며, 최종 결과가 되는 기대한 성과와 기대하지 않은 성과 모두를 가져오는 선택이나 행동으로 이어지는 결정은 그 위에서 내려진다. 이후에 그 과정은 반복된다. 예를 들어 외국산 석유에 의존하는 상황은 역사적인 사실과 석유가 무엇을 하는 것인지, 그것이 어떻게 이용될 수 있는지와 같은 물질적인 특징과 관련된다. "입장"은 서구의 외국산 석유 접근권과 그것에 대해 개인들에게 지급해 주는 것이 옳다는 인식(사우디 왕족의 생각)과 같은 이러한 상황에 대한 태도와 관련된다. 가능하고 예측할 수 있는 결과는 다음과 같이 평가된다. 즉 우리가 그것에 대해 "권리"가 없다면, 우리는 그 지역의 반미 감정을 기대해야 하는가? 또는 우리가 그것을 살 수 있는 "권리"가 있지만 개인이 사지는 못한다면, 특정 지역에서 사회적 불안이 예상되는가? 조치는 판매 재분배에서 지역 비축량 또는 대체 에너지원에 대한 강조에 이르기까지 다양할 수 있

다. 각각의 조치는 자체의 조건들, 입장과 가설로 인해 생겨난다. 이러한 체계에서 알려지지 않은 것(이미 알려진 것과는 아주 다른)을 다루는 능력은 한 영역에서 전문 지식을 이룰 것이다.

이렇듯이 겉으로 보기에는 불가사의한 메커니즘은 보기보다는 사용할 때 더 간단하다. 필리우의 저작으로 되돌아가면, 우리는 문제 해결 상황들에 적용된 유사한 과정들을 발견하게 된다. 즉 카프로는 센트럴 파크에서 열렸던 타이어 굴리기 이벤트에 관해 기술하며, 패터슨은 지역 학교에서 수행된 콜라주 시(詩) 프로젝트에 관해 말하며, 케이지는 한 선승(禪僧)과 그의 제자 이야기(선생은 아무 말도 하지 않는다)를 들려준다. 각각의 사례에서 핵심적인 문제는 상상력(미지의 것을 향해 움직이는 것)과 직접적인 경험 사이의 고리를 어떻게 연결하는가이다. 조건들 ─ 아트 페어, 시(詩) 교실, 선문답 ─ 이 다양하다고 할지라도, 입장 ─ 개별적인 기술을 배우는 필요성 ─ 은 다소간 항시 존재한다. 그래서 각각의 경우에 학생은 직접적인 정보와 경험을 결합하는 과정을 통해 자기교육을 성취한다.

결과적으로 교육은 기존의 직업 상황에 적용할 수 있는지에 관련된 것이 아니라 그 밖의 모든 것에 관련된 것이어야 한다. 왜냐하면 문제들에 대한 새로운 해결책이 발견되는 것은 바로 창조적인 놀이를 통해서이기 때문이다. 여가는 진보와 정반대되는 것이 아니라, 마르크스주의 사상의 다양한 학파에서 반복적으로 제기되는 현상의 지속이다. 그것은 많은 예술가가 "작업과 놀이를 구분할 수 없다. 그들은 전반적인 관여 때문에, 이 작업으로부터 휴가가 필요 없다"[61]라고 말하는 것이다.

예술적인 놀이와는 대조적으로 리드는 작업과 관련된 "마음을 기계화하기"를 기술하는데, 거기서 정신적인 과정들은 예측 가능성과 확실성 같은 가치들에 예속된다.[62] 필리우의 "여가의 창조적인 사용"은 이러한 종류의

산업 또는 기계 시대의 마인드 컨트롤, 개인주의를 근절하는 노동 윤리에 종속된 우리를 해방하려는 의도이다. "아무짝에도 쓸모없는 것, 모든 것에 능숙한 것"[63]이라는 필리우의 자기 서술을 보라. 작품과 관련된 인간 가치의 생산 기반 모델로부터 해방된 그의 자유는 역설적으로 "아무짝에도 쓸모없는" — 한 무더기의 유형들 —, 그리고 "모든 것에 능숙한" — 한 유형의 작업이나 놀이에 그를 제한시키는 평가 메커니즘에서 그가 자유로워지도록 만든다.

이러한 예술가들은 학위에 얽매이지 않으며, 시간의 구속(일상적인 일정과 학문적인 일정), 고정된 장소(특히 볼트로 고정한 책상과 획일적인 조명으로 이루어진 연구 전도적인 "물리적 공장"의 의미에서), 제도적 공동 작업(너무나 종종 제도적인 이념을 의미한다)에서 해방된 학습 상황을 토론한다. 경험적인 학습은 이러한 상황들을 근절하려는 일부 방향으로 나아간다. 결국 경험이란 어떤 의미에서는 장소와 시간을 항상 다시 정의하도록 하면서 인간 삶을 통해 두서없이 진행된다.

일반적으로 플럭서스, 특히 플럭스키트와 이벤트가 제시하는 교육학적인 모델은 직접적인 경험, 대화, 공동 작업, 수단의 해방을 포함한다. 플럭서스는 우리가 보고 들으며, 환경을 느끼고, 경험으로부터 배워서 새로운 지각에 개방되어 있도록 격려한다.

논쟁적인 종결

문화의 제작자들과 그것에 관여하는 창조적인 사람들은 운이 좋은 사람들이다. 우리는 우리 자신을 외부로 두고, 어떤 것, 혹은 그 밖의 어떤 것

은 내부로 두면서 경험에 약간은 좀 더 철저한 접근을 시도할 것이다. 인간의 창조성으로 만들어낸 것들과 이런 방식으로 교류하는 것은 우리가 배운 기술, 종종 우리가 배운 것과 마찰을 일으키는 기술, 종종 우리가 합리적으로 생각하도록 배운 것에 의하여 가능하다. 이러한 기술과 그에 반응하는 생산물이 문화적으로나 역사적으로 구체적인 경우에도 마찬가지이다.

나는 플럭서스가 선진 자본주의와 밀레니엄 파토스(millenarian pathos)라는 유럽-미국의 맥락으로부터 보자면 지금 여기에서 이렇게 변형된 경험을 할 수 있는 특별히 유용한 수단을 제공한다고 믿는다. 물론 플럭서스가 이러한 점에 특유한 것은 아니다. 그러나 그것은 부분적으로 (이벤트와 플럭스키트에서 보인 바대로) 그 존재론적 기반 때문에 자유로운 창의성과 자유 담론을 위한 특히 실행 가능한 통로이지만, 그것이 그 자체, 그리고 세계와의 관계성에 관한 복합적인 관점을 포함하기에 더욱 그렇다. 그렇듯이 그것은 차이와 그룹 감정, 그리고 물리적인 세계와의 관계라는 느낌에 따라 특징지어지는 복합 문화적, 복합 언어적 사회를 위한 모델을 제공한다.

교육자는 앞으로 다가올 세상에서 학생들에게 이해관계를 제공하는 경험을 제공하는 것이 교사-조력자의 임무라는 점에서 예술가와 같다. 모든 예술과 모든 교육은 이러한 잠재력을 가진다. 그러한 현실화는 플럭서스나 해프닝, 또는 우리가 상상하는 어떤 가설적인 교육학의 특유한 영역에만 있는 것이 아니다. 아직도 이러한 예술적인 운동들은 우리 자신에 대한 의미 있는 경험을 만들어내도록 우리에게 도구를 제공한다. 그것들은 이 점에서 (다소간) 본질상 민주적이다.

나는 사학자로서 인간이 예술이라고 만들어내는 것으로부터 인간 본성의 무언가를 배우는 것을 나의 일이라고 생각한다. 내가 연구하는 작업에

서 염두에 두는 정신적인 기반은 이 일을 상대적으로 쉽게 해준다. 이러한 유념이 또한 내가 필리우의 안내를 따르고 마음(mind)이라는 한마디로 이 책의 끝을 장식할 수 있는 소망을 가지게 한다. 그 대신에 나는 듀이의 『경험으로서의 예술』에 등장하는, 필리우가 쉽게 기술할 수 있었던 다음의 말로써 끝을 맺으려고 한다.

삶의 예술에서 가르침이란 그것에 관한 정보를 전달하는 것과는 다른 의미이다. 그것은 상상을 통한 삶의 가치에 대한 소통과 참여의 문제이며, 예술 작품은 개인들이 삶의 예술을 공유할 수 있도록 돕는 가장 친밀하고도 활기찬 수단이다. 문명은 비문명적이다. 왜냐하면 인간은 상호 의사소통이 불가능한 종족, 인종, 국가, 계급, 파벌로 나누어지기 때문이다.[64]

주석

머리말

1) 오언 스미스, 「서문(Introduction)」, 『플럭서스: 태도의 역사』(San Diego: San Diego State University Press, 1998), 1쪽.

2) 같은 책, 11쪽.

3) 존 듀이, 『예술로서의 경험(*Art as Experience*)』(New York: Capricorn, 1934), 25쪽.

4) 따라서 예술사는 주어진 시공간에서 경험을 가능하게 만드는 것의 역사로 이해될 것이다.

5) 특정한 콘서트와 페스티벌에서 퍼포먼스를 했던 장소, 참가자와 작품에 대한 세세한 것은 스미스, 「서문」 참고.

6) 나 자신의 플럭서스 경험의 자서전적인 차원에 관한 세부적인 것은 「플럭서스 파밀리아스(Fluxus Familias)」, 《아트 저널(*Art Journal*)》(2000, 여름호) 참고.

7) 나의 박사 학위 논문인 「플럭서스 해석하기(Enversioning Fluxus)」 (University of Chicago, 1994) 참고.

서문

1) 존 케이지, 「커비와 셰흐너와의 인터뷰(Interview with Michael Kirby and Richard Schechner)」, 《툴레인 드라마 리뷰》, 10호, 2쪽(1965년 겨울).

2) 앨런 카프로, 「6부로 된 18개 해프닝」(1959).

3) 이 시기의 세부적 사항에 관해서는 로버트 본 잰(Robert von Zahn), 「거절된 성악: 바우어마이스터의 아틀리에에서의 음악(Refusierte Gesänge: Musik im Atelier Bauermeister」, 「인터미디어적 논쟁, 실험: 쾰른에 있는 바우어마이스터의 아틀리에, 1960-62(*Intermedial Kontrovers, Experimentell: Das Atelier Mary Bauermeister in Köln, 1960-62)*」(Cologne: Emons Verlag, 1993) 참고.

4) 빌프리트 되르스텔(Wilfried Dörstel) · 라이너 스타인버그(Rainer Steinberg) · 로버트 본 잰, 「바우어마이스터 스튜디오: 쾰른에서의 친(親)플럭서스, 1960~62(The Bauermeister Studio: Proto-Fluxus in Cologne, 1960~62)」, 켄 프리드먼 편, 『플럭서스 바이러스(*Fluxus Virus*)』(Cologne: Schüppenhauer Gallery, 1992), 56쪽 참고.

5) 플럭서스 경험은 이러한 다른 방식들의 탓으로도 돌릴 수 있지만, 그것은 다른 시공간을 위한 프로젝트이다.

6) 로베르 필리우, 『퍼포먼스 예술로 가르치고 배우기』(Cologne and New York: Kaspar König, 1970).

제1장 정보와 경험

1) 조지 머추너스 편, 『플럭스필름 프로그램』(1966)(Arthouse, Inc., New York을 통해 이용할 수 있음). 존 캐버노의 필름 〈플리커〉(1966)는 그 제목이 유명한 블링크 이미지(시저스 브라더스의 창고 세일 인쇄)와 관계가 없다고 할지라도, 때때로 아래에 묘사된 블링크(Blink)로 불린다. 이 필름은 다양한 플럭서스 축제에서 선보였으며, 1960년대를 통해 많은 플럭스키트 복합에서 재생되었다. 인쇄본과 축제 목록은 존 헨드릭스 편, 『플럭서스 코덱스: 길버트 · 라일라 실버먼 플럭서스 컬렉션』(New York: Abrams, 1988) 참고.

2) 이러한 양극화된 전통에 반대하는 위치에 그들 자신을 두는 감각적인 이론가 중에서 전형적인 오스틴은 이것이 왜 그런지에 대한 놀랍도록 간략한 요약을 제공한다. 『감각과 지각되는 것(*Sense and Sensibilia*)』(Oxford: Oxford University Press, 1962)에서 오스틴은 "프라이스(H. H. Price)와 아이어(A. J. Ayer)의 상대적인 위치가 이 지점에서 로크(John Locke)와 버클리(George Berkeley) 혹은 흄(David Hume)과 칸트(Immanuel Kant)의 상대적인 위치와 정확하게 같다는 것은 이상하면서도 몇 가지 점에서는 오히려 우울한 사실이다"라고 언급한다. 로크의 견해에서는 이념(idea)과 외부 사물들이 있다. 흄의 견해에서는 인상(impression)과 외부 사물들이 있다. 프라이스의 견해에서는

감각 자료(sense data)와 물리적인 점유자(physical occupant)가 있다. 그리고 버클리의 교리에서는 이념만이 있고, 칸트의 교리에서는 개념(Vorstellungen)만이 있으며(여기서 물 자체는 엄밀하게 말하면 무관하다), 아이어의 교리에서는 감각 자료만 있지만, 버클리, 칸트와 아이어는 우리가 실체, 사물과 물질적인 것들이 있는 것처럼 말할 수 있다는 점에 모두 동의한다.

3) 존 듀이, 『경험으로서의 예술』, 25쪽.

4) J. L. 오스틴, 『감각과 지각되는 것』, 4쪽.

5) 멀베이의 획기적인 「시각적 쾌와 서술적 영화(Visual Pleasure and Narrative Cinema)」는 예술사 분야에서 특히 영향력이 있었다. 그것은 콘스턴스 펜리(Constance Penley) 편, 『페미니즘과 필름 이론(*Feminism and Film Theory*)』 (New York: Routledge, 1988)에서 발견될 수 있다.

6) 대부분의 최근 미술사는 시각적인 객관성이라는 이러한 신화를 복잡하게 만든다. 그러나 그것이 1960년대에는 일반적인 사례가 아니었다. 예를 들어 에른스트 곰브리치(Ernst Gombrich)의 『미술과 환영: 회화적인 재현의 심리학 연구(*Art and Illusion: A Study in the Psychology of Pictorial Representation*)』 (Princeton: Princeton University Press, 1969)가 있다. 이와 유사하게 주류 모더니즘 비평은 순수 시각성이라는 이념에 의해 강하게 영향을 받았다. 이 예에는 클레멘트 그린버그(Clement Greenberg)의 글, 특히 「새로운 라오콘을 향하여(Toward a Newer Laocoön)」(*Partisan Review* 7, 1940)와 「모더니스트 회화(Modernist Painting)」가 포함되며, 그의 저작에 존 오브라이언(John O'Brian) 편, 『수필과 비평 모음집(*The Collected Essays and Criticisms*)』, 1~4권(Chicago: University of Chicago Press, [1962] 1986~1993)이 포함된다. 이러한 객관적인 시각적 가설이 가지고 있는 다른 표현 형식과의 상반성을 분석하기 위해서는 그레고리 배트콕(Gregory Battcock) 편, 『미니멀 아트: 비평적 문집(*Minimal Art: A Critical Anthology*)』(New York: Dutton, 1968)에 나오는 마이클 프리드(Michael Fried)의 「미술과 객관성(Art and Objecthood)」 참고.

7) 미술사 내에서 응시의 변하는 기능을 조망하기 위해서는 로버트 넬슨(Robert S.

Nelson) · 리처드 슈리프(Richard Schriff) 편, 『미술사를 위한 비평적인 용어들 (*Critical Terms for Art History*)』(Chicago: University of Chicago Press, 1992) 에 나오는 마거릿 올린(Margaret Olin)의 「응시(Gaze)」를 참고. 미술사학자들 과 문화적인 비평가들이 행한 응시에 대한 유명한 서적 분량의 연구는 노먼 브 라이슨(Norman Bryson), 『비전과 회화: 응시의 논리(*Vision and Painting: The Logic of the Gaze*)』(New Haven: Yale University Press, 1983), 기 드보드 (Guy Debord), 『스펙터클의 사회(*The Society of the Spectacle*)』(Detroit: Black and Red, 1983)와 마이클 프리드, 『몰입과 연극성: 디드로 시대의 회화와 관 람자(*Absorption and Theatricality: Painting and Beholder in the Age of Diderot*)』(Berkeley: University of California Press, 1980)를 포함한다.

8) 〈로프티크 모데르네〉의 전체 소장품은 미시간주 디트로이트시에 소재한 길버 트 · 라일라 실버먼 플럭서스 컬렉션에서 개인적으로 소장하고 있다.

9) 폴 비릴리오, 『비전 머신(*Vision Machine*)』(Bloomington: Indiana University Press; London: British Film Institute, [1988] 1996), 15쪽.

10) 같은 책, 16~17쪽.

11) 로버트 로마니신, 『징후와 꿈으로서의 기계공학』(London: Routledge, 1989), 33, 173쪽.

12) 크리스틴 스타일스, 「물과 돌 사이, 플럭서스 퍼포먼스: 행위의 형이상학 (Between Water and Stone, Fluxus Performance: A Metaphysics of Acts)」, 엘리자베스 암스트롱(Elizabeth Amstrong) · 조앤 로스퍼스(Joan Rothfuss) 편, 『플럭서스 정신(*In the Spirit of Fluxus*)』(Minneapolis: Walker Art Center, 1993), 65쪽. 스타일스가 사용한 퍼포먼스적(performative)이라는 용어는 오스 틴의 『단어들로써 어떻게 사물들과 접하는가(*How to Do Things with Words*)』 (Cambridge, Mass.: Harvard University Press, 1975)에서 유래한다. 오스틴은 단어들이 일하는 방법에 큰 관심을 가졌다. 그리고 스타일스는 이것을 확장하 여 생각과 행동을 연결하는 비교적 광범위한 활동과 경험을 포함한다. 퍼포먼 스성 언어적 의미에 대해서는 주디스 버틀러(Judith Butler), 『흥분할 수 있는 말

(*Excitable Speech*),(New York: Routledge, 1997) 참고.

13) 현상학적 특성, 생산 유형, 판매 방식과 케이지식 조직 모체에서 〈블링크〉는 플럭서스의 많은 작품을 상징한다. 첫째, 나의 주장 중에서 가장 중요한 점은 〈블링크〉는 시각을 불안정하게 만들고, 촉각적이거나 촉각적인 표현 방식을 대체한다는 것이다. 둘째, 이미지는 평범하면서도 비범하다. 셋째, 〈블링크〉는 가격이 임의적이라는 점을 제외하고 창고 판매의 일반적인 형식을 통해 판매되었으므로 고가와 고급 예술의 전통적인 고객 모두를 부정했다. 넷째, 이미지의 조합은 불확실했다. 즉, 예술가 개개인은 자유롭게 이미지를 선택할 수 있었다. 많은 플럭서스 작품들의 특질인 우연이 작동하는 분위기를 그 프로젝트에 제공했다. 다섯째, 협동적인 노력으로서 〈블링크〉는 많은 플럭서스 경험과 생산의 집합적인 속성을 나타낸다.

14) 로버트 위트킨(Robert Witkin), 『예술과 사회적 구조(*Art and Social Structure*)』 (Cambridge: Polity, 1995), 64쪽.

15) 폴 스타이티(Paul J. Staiti), 「환상, 트롱페 뢰이유와 관람자 자격의 위험 (Illusion, Trompe L'oeil, and the Perils of Viewership)」, 도린 볼거(Doreen Bolger)·마크 심프슨(Marc Simpson)·존 빌머딩(John Wilmerding) 편, 『하넷(*William M. Harnett*)』(New York: Metropolitan Museum of Art; Abrams, 1992), 38쪽 참고. 즉, "보는 것이란 전체 그림, 말하자면 그 안에 있는 사물의 전체 앙상블, 모양, 형식적 패턴과 얕은 공간에서의 위치를 거리를 두고 고상하고도 냉정하게 보는 것으로 시작된다. 반응이 처음에는 억제되지만, 그것은 더 가깝고, 활기차며, 마침내 대리 현실과의 더 곤란한 만남으로 이어진다."

16) 눈속임 기법의 한 효과는 〈블링크〉에서 가위들에 대한 나의 경험을 공명한다. 즉 "근심스럽게 사물과 재현을 나타내면서 불확실한 의미작용의 기표로서 대상과 표상 모두를 애타게 지시하는 이 항목들은 너무 현혹적으로 그려져 있어 보는 사람이 그림이 무엇인지 파악하기 위해 적극적으로 그림 가까이로 이동하거나 그림을 만지는 등 수동적인 관람의 에티켓을 포기하도록 강요당했다"(같은 책, 32쪽).

17) 30년 후에 플럭서스 예술가인 윌리엄스가 붉고 반짝이는 바탕에 고정된 사물들로 이루어진 예술가 초상화를 제작했다는 점에 놀라서는 안 된다.

18) 스베틀라나 알퍼스, 『묘사하는 기술: 17세기 네덜란드 미술(The Art of Describing: Dutch Art in the Seventeenth Century)』(Chicago: University of Chicago Press, 1984), 44쪽.

19) 데이비드 하우즈, 「서문: 모든 감각을 소환하기 위해(Introduction: To Summon All the Senses)」, 데이비드 하우즈 편, 『감각적 경험의 다양성(The Varieties of Sensory Experience)』(Toronto: University of Toronto Press, 1991), 7~8쪽.

20) 머추너스는 소위 영웅적인 시기(1962년부터 1960년대 중반까지)에 플럭서스 활동에 있어서 에너지가 가장 넘치고 헌신적으로 조직했던 사람이었다. 그가 플럭서스 아방가르드의 그래픽 양식에 책임이 있고 많은 대부분의 중요한 페스티벌을 조직했지만, 그를 플럭서스의 리더나 정의를 내리는 인물로 묘사하는 것은 실수이다. 왜냐하면 (비록 플럭서스가 아마도 그가 없었다면 존재하지 않았을지라도) 몇 가지 다른 플럭서스 양식들은 존재했기 때문이다. 그가 역사적으로 유명한 콘서트에 항상 참여하지는 않았으며, 이 그룹은 몇 년 전에 그가 죽은 후에도 활동을 계속 수행했기 때문이다. 머추너스의 역할을 지나치게 강조하는 것은 플럭서스 작품 내에서의 임의적인 분류를 요구한다. 이 문제는 제2장에서 더 탐구된다.

21) 헨리 마틴, 「플럭서스와 인본주의적 전통(Fluxus and the Humanistic Tradition)」 강의 내용을 옮긴 것임(나의 아카이브에 있음).

22) 존 듀이, 『경험으로서의 예술』, 301쪽. 나의 견해 강조.

23) 헨리 마틴, 「플럭서스와 인본주의적 전통」, 5쪽.

24) 에드워드 리드, 『경험의 필요성』(New Haven: Yale University Press, 1972), 2쪽(나의 견해 강조).

25) 그러한 두 상자의 내용물에 대해서는 존 헨드릭스, 『플럭서스 코덱스』참고.

26) 한 권의 전체 책보다는 좀 더 짧은 분량으로 그것들을 조사해 보기에는 너무나 많은 플럭스키트가 있다. 그 이후에 나오는 것은 심화 연구에 대한 초대로서 기

능하게 되는 재현적인 표본이다.

27) 윌리엄 아이빈스(William Ivins), 『미술과 기하학: 공간 직관에 관한 연구(*Art and Geometry: A Study in Space Intuitions*)』(New York: Dover, 1964), 4쪽.

28) 존 듀이, 「경험과 교육(Experience and Education)(1938), 『존 듀이의 후기 작(*The Later Works of John Dewey*)』, 13권(Carbondale: Southern Illinois University Press, 1988)과 『경험으로서의 예술』 또한 제임스(William James), 『급진적인 경험주의에 관한 수필(*Essays in Radical Empiricism*)』(Cambridge, Mass.: Harvard University Press, [1912] 1984) 참고.

29) 존 듀이, 『경험으로서의 예술』, 22쪽.

30) 힐러리 퍼트넘, 『실용주의: 개방된 질문(*Pragmatism: An Open Question*)』(Oxford: Basil Blackwell, 1995); 힐러리 퍼트넘, 『철학을 갱신하기(*Renewing Philosophy*)』(Cambridge, Mass.: Harvard University Press, 1992); 존 맥도웰, 『마인드 앤드 월드(*Mind and World*)』(Cambridge, Mass.: Harvard University Press, 1994).

31) 힐러리 퍼트넘, 『실용주의: 개방된 질문』, 454쪽.

32) 힐러리 퍼트넘, 「존 듀이 강연 1994-감각, 무감각, 그리고 감각들: 인간 마음의 힘에 대한 탐구(The Dewey Lectures, 1994-Sense, Nonsense, and the Senses: An Inquiry into the Power of the Human Mind)」, 《저널 오브 필로소피(*Journal of Philosophy*)》 91권 9호(1994): 445~511, 454쪽 인용.

33) 데이비드 레빈, 『존재에 대한 신체의 회상』(London: Routledge and Kegan Paul, 1985), 56쪽.

34) 같은 책, 145쪽. 인용은 모리스 메를로퐁티, 『지각의 현상』(London: Routledge and Kegan Paul, 1962), 326쪽.

35) 데이비드 레빈, 『존재에 대한 신체의 회상』, 126쪽.

36) 마르틴 하이데거, 『무엇을 생각하는 것으로 칭하는가?(*What Is Called Thinking?*)』(New York: Harper and Row, 1968), 187쪽.

37) 데이비드 레빈, 『존재에 대한 신체의 회상』, 128~129쪽.

38) 로렌스 프랭크(Lawrence K. Frank), 「촉각적인 의사소통(Tactile Communica-tion)」, 에드먼드 카펜터(Edmund Carpenter) · 마셜 매클루언(Marshall McLuhan) 편, 『의사소통 탐구(*Explorations in Communication*)』(Boston: Beacon Press, 1960), 4쪽.

39) 콘스턴스 클래센 · 데이비드 하우즈 · 앤서니 시넛, 「서문(Introduction)」, 『아로마: 냄새의 문화사』(London: Routledge, 1994), 4~5쪽.

40) 비록 사이토가 〈냄새 체스〉로 가장 잘 알려져 있다고 할지라도, 지난 30여 년 동안 그녀는 촉각적, 그라인더, 소리, 무게, 열매 체스 게임들도 만들어냈다. 머추너스는 각각 향신료, 향수와 썩은 달걀이나 음식으로 채워진 부푼 달걀로 이루어진 〈좋은 냄새의 달걀(Good Smell Eggs)〉과 〈나쁜 냄새의 달걀(Bad Smell Eggs)〉 같은 관련 작품들을 제작했다. 체스 작품과 마찬가지로 달걀 작품도 같게 보일 것이다.

41) 밀러가 머추너스에게 보낸 서신은 존 헨드릭스, 『플럭서스 코덱스』, 570쪽에 있음.

42) 콘스턴스 클래센 · 데이비드 하우즈 · 앤서니 시넛, 『아로마: 냄새의 문화사』, 132쪽.

43) 힐러리 퍼트넘, 『실용주의: 개방된 질문』, 454쪽.

44) 앨프리드 겔(Alfred Gell), 「화식조류의 변태: 우메다 사회, 언어와 의식(Meta-morphosis of the Cassowaries: Umeda Society, Language, and Ritual)」, 콘스턴스 클래센 · 데이비드 하우즈 · 앤서니 시넛, 『아로마: 냄새의 문화사』, 26쪽.

45) 콘스턴스 클래센 · 데이비드 하우즈 · 앤서니 시넛, 『아로마: 냄새의 문화사』, 135쪽.

46) 다이앤 애커먼(Diane Ackerman), 『감각의 자연사(*A Natural History of the Senses*)』(New York: Random House, 1990), 6쪽.

47) 하워드 가드너, 『마음의 틀: 다중 지능 이론』(New York: Basic Book, 1983), 61쪽.

48) 루돌프 아른하임, 『시각적 사유(*Visual Thinking*)』(Berkeley: University of California Press, 1969), 19쪽.

49) 1968년 1월 31일 자, 《플럭서스 뉴스레터(*Flux Newsletter*)》, 실버먼 컬렉션, 디트로이트.

50) 이러한 이벤트의 사진들은 디트로이트의 실버먼 컬렉션과 몇몇 예술가들의 개인적인 사진첩에서 볼 수 있다.

51) 나는 1988년과 1992년에 각각 헨드릭스가 주최한 흑인 식사 모임과 재회를 위한 무지개 식사 모임에 참석하는 엄청난 행운을 얻었다. 여기서 나의 묘사는 그러한 경험에 바탕하고 있다.

52) 조엘 쿠이퍼스, 「웨예와에서 맛의 문제」, 데이비드 하우즈 편, 『감각적 경험의 다양성』, 117쪽.

53) 필립 코너, 『같은 점심: 놀즈에 의한 코너의 악보 퍼포먼스(*The Identical Lunch: Philip Corner's Performances of a Score by Alison Knowles*)』(San Francisco: Nova Broadcast Press, 1973); 앨리슨 놀즈, 『같은 점심 일기(*Journal of the Identical Lunch*)』(San Francisco: Nova Broadcast Press, 1971) 참고. 스타일스는 점심에 관해 광범위하게 기술했다. 예를 들면 「플럭서스 이벤트에 대한 참치와 다른 물고기 생각들(Tuna and Other Fishy Thoughts on Fluxus Events)」, 「놀즈: 인디고 섬에 대한 주석(*Alison Knowles: Notes toward Indigo Island*)」(Saarbrücken, Ger.: Stadtgalerie Saarbrücken, 1995) 참고.

54) 디트로이트의 실버먼 컬렉션에 있는 엽서.

55) 이 작품은 1992년 미네아폴리스의 워커 아트센터에서 열린 전시회인 '인 더 스피리트 오브 플럭서스'를 위해 길버트·라일라 실버먼 플럭서스 컬렉션에 의해 재수집되었음.

56) 예를 들면, 일본계 플럭서스 예술가 그룹인 하이 레드 센터(Hi Red Center)는 방문자의 신장, 체중, 체격, 머리 힘, 손가락 힘 등을 측정하는 〈플럭스클리닉(Fluxclinic)〉(1966)을 조직했다. 임상 카드는 인쇄되었으며, 이후 플럭스키트에 포함되었다. 존 헨드릭스, 『플럭서스 코덱스』 참고.

57) 이것은 1993년 시카고의 미술 클럽에서 열렸던 플럭서스 축제 시카고의 '아라 카르트(A la Carte)'에서 일어났다.

58) 마셜 매클루언, 『베르비-보코-비주얼 탐구』(New York: Something Else Pres, 1967). 또한 마셜 매클루언, 『구텐베르크 갤럭시』(Toronto: The University of Toronto Press, 1962) 참고.

59) 월터 옹, 「이동하는 지각중추」, 데이비드 하우즈 편, 『감각적 경험의 다양성』, 25쪽.

60) 좀 더 세부적인 사항은 나의 박사 논문『플럭서스를 해석하기』에서 찾아볼 수 있을 것이다.

61) 켄 프리드먼 편, 『플럭서스 퍼포먼스 워크북(The Fluxus Performance Work-book)』(Verona, Italy: Editions Conz; New York: Emily Harvey Gallery, 1990), 16쪽, 114쪽.

62) 데이비드 레빈, 『존재에 대한 신체의 회상』, 153쪽.

63) 마르틴 하이데거, 『존재와 시간(Being and Time)』(New York: Harper and Row, 1962); 나의 견해 강조.

64) 비록 코너, 놀즈, 더리더르(Willem de Ridder)가 불교를 산발적으로 따르긴 했지만 필리우를 제외하고는 어떤 플럭서스 예술가도 불교의 교리를 공개적으로 믿지는 않았다. 내가 케이지와 플럭서스에서 우연과 불확실성의 중요성을 설명하는 데 도움이 되도록 서양 철학 전통을 들여다본 것은 바로 이러한 이유 때문이다.

65) 데이비드 레빈, 「쇠퇴와 몰락: 하이데거의 형이상학사 독해에 나타난 시각중심주의(Decline and Fall: Ocularcentrism in Heidegger's Reading of the History of Metaphysics)」, 데이비드 레빈 편, 『근대성과 비전의 헤게모니(Modernity and the Hegemony of Vision)』(Berkeley: University of California Press, 1993), 203쪽. 나의 견해 강조. 나는 하이데거에 대한 그의 분석에 빚을 많이 지고 있다.

66) 같은 책, 212쪽. 이 주장은 데이비드 레빈, 『청취하는 자아(The Listening Self)』(London: Routledge, 1989)의 기저를 이룬다. 또한 하이데거, 『형이상학 입문(An Introduction to Metaphysics)』(New York, Doubleday, 1961), 109~111쪽, 123쪽 참고.

67) 자크 데리다, 『그라마톨로지』, 가야트리 스피박(Gayatri Spivak) 역, (Delhi,

India: Motilal Banarsidass, 1994), 60쪽.

68) 같은 책.

69) W. J. T. 미첼(W. J. T. Mitchell), 『이코놀로지(*Iconology*)』(Chicago: University of Chicago Press, 1986), 59쪽.

70) 자크 데리다, 『그라마톨로지』, 60쪽.

71) 엘런 디사나야케, 『예술은 무엇을 위한 것인가?』(Seattle: University of Washington Press, 1988), 6쪽.

72) 같은 책, 90, 95쪽.

73) 헨리 마틴, 「플럭서스와 인본주의적 전통」, 5쪽.

74) 엘런 디사나야케, 『예술은 무엇을 위한 것인가?』, 101쪽.

75) 헨리 마틴, 「플럭서스와 인본주의적 전통」, 4쪽.

76) 엘런 디사나야케, 『호모 에스세티쿠스』(New York: Free Press, 1992), 38, 54(나의 견해 강조), 63쪽.

77) 제임스 힐먼, 「당신이 치유될 때, 엽서를 보내주세요(When You're Healed, Send Me a Postcard)」, 수지 가블릭(Suzi Gablik) 편, 『시간의 종말 이전의 대화(*Conversations before the End of Time*)』(London: Thames and Hudson, 1995), 196쪽.

78) 제임스 힐먼·마이클 벤투라(Michael Ventura), 『우리는 100년의 심리치료를 했으며, 세계는 더 악화하고 있다(*We've Had a Hundred Years of Psychotherapy and the World's Getting Worse*)』(New York: Harper Collins, 1992) 참고.

79) 제리 맨더·에드워드 골드스미스(Edward Goldsmith) 편, 『지구촌 경제에 반하는 사례: 그리고 지역으로 향하는 전환(*The Case against the Global Economy: And for a Turn toward the Local*)』(San Francisco: Sierra Books, 1996).

제2장 플럭서스의 도식화: 역사를 묘사하기

1) 조지 브레히트, 「플럭서스에 관하여 의미가 있는 것(Something about Fluxus)」, 4쪽, 1964년 6월 실버먼 컬렉션, 디트로이트.

2) 장이브 보쇠르(Jean-Yves Bosseur), 「눈과 음악 표기법(The Eye and Musical Notation)」, 장이브 보쇠르 편, 『소리와 시각예술: 오늘날 음악과 조형예술 사이의 교차 지점(Sound and the Visual Arts: Intersections between Music and Plastic Arts Today)』(Paris: Dis Voir, 1993), 22쪽.

3) 머추너스가 바우어마이스터에게 보낸 것임, 일시 미상, 아카이브 바우어마이스터, 쾰른 역사 아카이브(HAStK), 1441, 25쪽.

4) 슈토크하우젠은 〈오리지날레〉 악보와 다른 작품들을 《플럭서스》 2호에 포함시키기로 했다. 서유럽 판, 1; 조지 머추너스, 「프로젝트로 된 이슈에 대한 기록(Notes for Projected Issues)」, 1962. 아카이브 좀, 슈투트가르트 주립 갤러리.

5) 머추너스(〈기록〉, 1962))는 처음에는 프로젝트로 된 플럭서스 잡지를 위한 자금줄로서 축제를 구상했다. 이것은 그가 자신의 축제에 대한 예측, 대중성과 대중성과 프로그램에 슈토크하우젠을 포함하는 이유를 부분적으로 설명한다.

6) 백남준이 머추너스에게 보낸 것임, 일시 미상, 아카이브 좀.

7) 존 케이지, 「과정으로서의 작곡(Composition as Process)」, 『침묵: 강의와 저술(Silence: Lectures and Writings)』(Hanover, N. H.: Wesleyan University Press, [1961] 1973), 36쪽의 '불확정성' 부분. 이것은 동일 부분에서 발견되는 강의 '불확정성'과 혼동하지 말아야 한다.

8) 원래 프로그램은 아카이브 좀에 있음.

9) 1994년 2월 25일 오하이오주, 콜럼버스의 웩스너 예술센터(Wexner Center for the Arts)에서 열렸던 플럭스포럼(Fluxforum)에서 놀즈, 카프로, 히긴스 사이의 공적인 대화로부터 나오는 저자의 기록.

10) 앨런 카프로, 「실제 실험(The Real Experiment)」, 1983, 제프 켈리(Jeff Kelly) 편, 『미술과 삶의 흐려짐(The Blurring of Art and Life)』(Berkeley and Los Angeles: University of California Press, 1993.

11) 조지 브레히트, 「플럭서스에 관하여 의미가 있는 것」, 144쪽.

12) 「아방가르드: 48 샤프로 채운 새(Avant-garde: Stuffed Bird at 48 Sharp)」, 《타임》, 1964년 9월 18일.

13) 포비옹 바워즈(Foubion Bowers), 「놀람의 축제(A Feast of Astonishments)」, 《네이션》, 1964년 9월 28일.

14) 플린트는 1990년 베네치아에서 열린 전시회인 〈유비 플럭서스 이비 모투스(Ubi Fluxus ibi Motus)〉같은 중요한 순간에 플럭서스의 일원이 아니었다는 점이 명백하다고 할지라도, 그는 예술가와 저술가로서 플럭서스의 맥락에서 나타났으며, 종종 플럭서스 예술가들과 간헐적이지만 의미 있는 접촉을 했다.

15) 조지 머추너스, 《플럭서스 뉴스-폴리시 레터》, 6호, 1963년 4월; 실버먼 아카이브에 위치함, 뉴욕(디트로이트에 있는 길버트·라일라 실버먼 플럭서스 컬렉션과는 구별됨). 이 서신은 머추너스가 1962년 5월 21일에 비스바덴에서 발간하기 시작했던 일련의 소식지 중 하나이다. 6호가 발간되었던 당시에 머추너스는 뉴욕으로 돌아와 거기서 소식지를 발간했다.

16) 이것은 인정하건대 다다이즘의 총체적인 단순화이다. 많은 다다 예술가들은 에이드(Dawn Ades)가 자신의 『포토몽타주(Photomontage)』(London: Thames & Hudson, 1986)에서 지적하고 있듯이, 많은 종류의 긍정적인 방식으로 작업한다. 그렇더라도 당시에는 주로 파괴적인 측면에 초점을 맞추었던 미국에서는 상대적으로 다다이즘과 다다의 신화에 대해 거의 알려지지 않았다. 이 선언서와 관련하여 그 운동에 대한 대표성에 대해 의견 통일이 이루어지지 않았기 때문에, 나는 선언서라는 덜 전매적인 용어를 사용할 것인데, 거기서는 플럭서스가 "부르주아의 질병, 지적이고 전문적이며 상업화된 문화의 세계를 추방해야만 한다는 문서의 지시서에서 발췌한 것으로부터 죽은 미술, 모방, 인위적인 미술, 추상미술, 환영적인 미술과 수학적인 미술이 나온다. —'유로파니즘' 세계의 추방."

17) 조지 머추너스, 《플럭서스 뉴스-폴리시 레터》, 7호, 1963년 5월 1일; 실버먼 아카이브, 뉴욕.

18) 같은 책.

19) 브레히트가 머추너스에게 보낸 것임, 1962년 4월 18일, 아카이브 좀.

20) 맥로가 머추너스에게 보낸 것임, 1962년 4월 25일, 아카이브 좀.

21) 서신은 아카이브 좀에 있음.

22) 머추너스가 히긴스와 놀즈에게 보낸 것임, 1963년, 아카이브 좀.

23) 페터 뷔르거(Peter Bürger), 『아방가르드 이론(*Theory of the Avant-garde*)』, 마이클 쇼(Michael Shaw) 옮김(Minneapolis: University of Minnesota Press, 1984), 22~23쪽 참고. 뷔르거는 "역사적으로 유명한 아방가르드 운동들과 더불어 미술이 되는 사회적인 하부체계는 자기 비평의 단계로 들어간다. 기관과 내용이 만나게 됨에 따라 사회적인 비효율성은 부르주아 사회에서 미술의 본질로 드러나는 위치에 서 있게 됨으로써 미술이 자기 비평을 자극한다."

24) 머추너스가 윌리엄스, 스포에리와 필리우에게 보낸 것임, 1963년, 아카이브 좀.

25) 1950년대부터 기록된 뉴욕대학교에서 나온 머추너스의 비망록(실버먼 아카이브, 뉴욕)은 민속적이고 대중적인 예술 형식들의 역사에 크게 매료된 것처럼 보인다. 그것은 그가 몇 년 후에 구축했던 플럭서스 연대기를 닮고 있듯이 그래프나 시각표의 형식을 종종 취하고 있다.

26) 스티븐 제이 굴드, 『풀 하우스: 플라톤으로부터 다윈까지 탁월함의 확산(*Full House: The Spread of Excellence from Plato to Darwin*)』(New York: Three Rivers Press, 1997).

27) 예를 들면 위르겐 하버마스(Jürgen Habermas), 「모더니티: 불완전한 프로젝트(Modernity: An Incomplete Project)」, 할 포스터(Hal Foster) 편, 『반(反)미학: 포스트모던 문화에 관한 수필(*The Anti-Aesthetic: Essays in Postmodern Culture*)』(Port Townsend, Wash.: Bay Press, 1983); 안드레아스 후이센(Andreas Huyssen), 「전통의 탐구: 1970년대 아방가르드와 포스트모더니즘(The Search for Tradition: Avant-garde and Postmodernism in the 1970s)」, 《뉴 저먼 크리틱(*New German Critique*)》, 22(1981); 그리고 마테이 칼리네스쿠, 『모더니티의 다섯 얼굴: 모더니즘, 아방가르드, 데카당스, 키치와 포스트모더니즘(*Five Faces of Modernity: Modernism, Avant-garde, Decadence, Kitsch, Postmodernism*)』(Durham, N. C.: Duke University Press, 1987) 참고.

28) 마테이 칼리네스쿠, 『모더니티의 다섯 얼굴: 모더니즘, 아방가르드, 데카당스, 키치와 포스트모더니즘』, 96쪽.

29) 같은 책.

30) 페터 뷔르거, 『아방가르드 이론』, 22~23쪽.

31) 레나토 포기올리, 『아방가르드 이론(*The Theory of the Avant-garde*)』(Cambridge, Mass.: Harvard University Press, 1968), 25쪽.

32) 페터 뷔르거, 『아방가르드 이론』, 22쪽.

33) 이 비평들은 인정하건대 앤 깁슨(Ann Gibson), 「아방가르드(Avant-garde)」, 로버트 넬슨(Robert Nelson) · 리처드 시프(Richard Schiff), 『미술사를 위한 비평적인 용어들』(Chicago: University of Chicago Press, 1996)에 의해 연구되었다.

34) 이 친필의 초기 초안은 머추너스에 기반을 둔 플럭서스의 직선적인 역사에 생존이 가능한 대안을 제공하지 못한 점에 대해 항상 방심하지 않고 통찰력이 있는 스타일스에 의해 올바른 비평을 받았다. 예비적이기는 하지만 그 이후로는 공통적인 관심을 가진 예술가들의 상호 침투적이고 유동성을 가진 그룹인 사회적 모체로서 플럭서스 모델을 향해 작업하는 시도가 나온다.

35) 헨리 마틴, 「플럭서스와 인본주의적 전통」(강의). 헨리 마틴은 "급진적인 자각"과 "급진적인 자각하기"는 플럭서스의 중심에 있다고 말할 때 자신의 강의에서 모험을 받아들인다.

36) 다이세쓰 데이타로 스즈키, 『불교에 관한 수필(*Essays in Buddhism*)』, 시리즈 3(London: Luzak, 1934); 다이세쓰 데이타로 스즈키, 『선(禪)으로 살기(*Living by Zen*)』(London: Rider, 1991).

37) 상세한 것을 알기 위해서는 데이비드 리빌(David Revill), 『노호하는 침묵: 존 케이지-하나의 삶(*The Roaring Silence: John Cage-a Life*)』(New York: Arcade, 1992), 107~125쪽 인용, 108쪽 참고.

38) 켄 프리드먼 편, 『플럭서스 퍼포먼스 워크북』, 56쪽.

39) 존 케이지, 『월요일부터 1년』(London: Marion Boyars, 1967), 107쪽.

40) 존 케이지, 「음악 애호가들의 분야 동반자(Music Lovers Field Companion)」, 『침묵』, 276쪽.

41) 존 케이지의 「실험 음악」은 1957년 겨울 시카고의 미국음악교사협회(Music

Teachers National Association)에서 행해진 연설이다. 이 연설은 1958년 뉴욕의 유명한 타운 홀 퍼포먼스(Town Hall performance)의 녹음과 함께 책자로 인쇄되었으며, 『침묵』, 8쪽에서 재판되었다.

42) 존 케이지, 「무에 대한 강의」, 『침묵』, 109쪽.

43) 1958년 6월 10일 자 《뉴욕 포스트》에서의 존 케이지.

44) 플럭서스 예술가들을 독점적으로 포함했지만, 플럭서스라는 이름의 과대 제한적인 의미 때문에 1950년대 이후 미국과 유럽에서 다른 이름으로 일컬었던 축제와 콘서트는 100개가 넘었을 것이다. 일례로 에르고 슈트 페스티벌(Ergo Suits Festival)과 미스피츠 페스티벌(Festival of Misfits, 1962), 판타스틱스 페스티벌(Festival of Fantastiks, 1992), 세디야에서의 게임(Games at the Cedilla, 1966)과 엑설런트 페스티벌(Excellent Festival, 1992)을 포함한다. 의미상으로 보자면, 쾰른에 기반을 둔 플럭서스 예술가인 포스텔이 1960년대에 《데콜라주》를 출간했는데, 그것은 플럭서스 예술가들 작품의 악보, 텍스트, 사진을 일상적으로 전파했다. 그는 후에 베를린으로 이주했다. 프랑스에서 보티에, 필리우, 브레히트는 플럭서스 사물들을 배포하는 상점을 열었다. 즉 니스에 있는 보티에 상점은 주로 그 자신의 작품과 몇몇 플럭스키트를 판매했다. 브레히트와 필리우가 운영했던 세디유 키 수리(La Çédille qui Sourit)는 빌프랑슈쉬르메르(Villefranche-sur-Mer)의 리비에라(Riviera)에도 있었다. 크니자크(Milan Knizak)의 그룹 악튜알 체코슬로바키아(Group Aktual Czechoslovakia)는 지하 출판물을 출간했으며, 1960년대와 1970년대에 걸쳐 동유럽 예술가들에 의한 플럭서스 작품의 퍼포먼스를 조직했다.

45) 프랭크에 따르면, 『섬싱 엘스 프레스: 프랭크에 의한 주석이 달린 참고문헌(The Something Else Press: An Annotated Bibliography by Peter Frank)』(New York: McPherson and Co., 1983), 3쪽. "세트 복사물은 머추너스가 다른 활동에 가담하게 되었을 때 거의 1년 동안 시들해졌다. 마침내 영과 이전의 『문집』처럼 히긴스는 인내심을 잃고 복사물을 회수했다. 히긴스는 집으로 돌아와 그가 자신의 인쇄소를 시작했다고 놀즈에게 이야기했다."

46) 히긴스는 《섬싱 엘스 뉴스레터 1》, 1호(1966) 1쪽 「인터미디어」에서 그 용어를 재생시켰다. 그리고 히긴스, 『지평: 시학과 인터미디어 이론(*Horizons: The Poetics and Theory of the Intermedia*)』(Carbondale: Southern Illinois University Press, 1984), 18~21쪽에서 재판되었다. 콜리지 인용은 1812년으로 거슬러 올라가지만, 나는 그것을 어느 특정한 작품에 위치시키지 않았다. 히긴스 묘사의 기반 위에서 노르웨이 미술사학자인 블롬은 인터미디어적인 제작으로서 플럭서스에 대한 탁월한 분석을 이뤄냈다. 『인터미디어 역동성: 플럭서스의 한 측면(*The Intermedia Dynamic: An Aspect of Fluxus*)』(Ph. D. diss., Universitete I Oslo, 1993) 참고.

47) 이나 블롬, 『인터미디어 역동성』.

48) 히긴스, 「인터미디어」, 《호라이즌스(*Horizons*)》, 18쪽.

49) 이나 블롬, 『인터미디어 역동성』, 40쪽.

50) 미국에서 혼합 재료, 동작 연극, 혹은 토털 아트와의 유의성을 암시하는 인터미디어의 예술적 측면이 강조되었다. 아방가르드 전통이 다른 나라들에서는 다르게 사용되었다. 그 용어는 하이델베르크에서 개최되었으며, 괴츠(Jochen Goetze), 스택(Klaus Staeck), 게르링(Friedrich Gerling)이 조직한 예술 축제 인터미디어 '69를 위해 채택되었다. 참가자에는 플럭서스 동료인 알브레히트, 안데르센, 보이즈, 크리스티안센, 히긴스, 크니자크가 포함되었다. 이 축제와 카탈로그[하이델베르크에서 탄겐트(Edition Tangente)가 출간함]는 이 구체시인들, 이벤트 예술가들에 의해 예시된 바대로 줄이고 일부를 뺀 인터미디어 형식이 제시되었다. 마지막으로 우도 쿨투르만(Udo Kulturmann), 『삶과 예술(*Leben und Kunst*)』(Tübingen: Studio Wasmuth, 1970)이 점차 늘어나는 관객을 위해 그 용어를 대중화시켰다. 1980년경 실험적 인터미디어 재단(Experimental Intermedia Foundation)이 『인터미디어 예술 형식의 이론적 분석(*Theoretical Analysis of the Intermedia Art Form*)』(Buenos Aires: Centro de Arte y Communicación, 1980)을 출간했다.

51) 1967년 8월 17일 《빌리지 보이스(*Village Voice*)》의 「연극 지대: 인터미디어와

스키(Theatre Afield: Intermedia and Skiing)」에서 웨츠스턴(Wetzsteon)에 의해 논평됨. 웨츠스턴은 대중이 인터미디어 작품을 이해하기 위해 어려운 비평적인 공식에 접근하는 것이 필요하다는 이유로 그 작품을 비판했으며, 이것은 그 작품의 근본적인 잠재력과 타협했다.

52) 질 존스톤(Jill Johnston), 「인터미디어 '68」, 《빌리지 보이스》 14쪽, 1968년 3월 14일.

53) 캐롤리 슈니만, 『고기를 먹는 즐거움 그 이상: 완벽한 퍼포먼스 작품과 선별적인 저술(More Than Meat Joy: Complete Performance Works and Selective Writings)』(New Paltz, N. Y.: Documentext, 1979). 참고.

54) 하워드 융커(Howard Junker), 「믹스트 백(Mixed Bag)」, 《뉴스위크》, 112쪽, 1968년 3월 18일. 저자는 《롤링스톤(Rolling Stone)》에서 발전적인 미술의 비디오 분석으로 나아갔다.

55) 머추너스는 1965년 8월 5일 《빌리지 보이스》에 실린 광고에서 카네기 리사이틀 홀 콘서트의 참가자들에게 하나의 요청을 했다. 즉 "도구주의자는 플럭스 오케스트라가 필요했다. 어떤 기술도 필요하지 않았다". 또한 1965년 9월 25일 《빌리지 보이스》에 같은 콘서트를 위해 실린 광고(아카이브 솜)도 참고. 그 콘서트는 조지 머추너스 편, 『플럭서스 보드빌 투르나멘트(Fluxus Vaudeville TouRnamEnt)』, 1965년 7월에서 다가오는 이벤트들에 대한 언급에 따르면 9월 25일에 카네기 리사이틀 홀에서 거행되었다(Silverman Archive, New York). 이 신문의 이름은 매 출판물마다 바뀌었지만 항상 제목에서 VTRE라는 대문자를 포함했다. 이는 플럭서스 목록, 출간, 아카이브에 이 신문이 표시되는 방식이다.

56) 캐서린 류(Catherine Liu), 「플럭서스: 길버트·라일라 실버먼 컬렉션 선정작(Fluxus: Selections from the Gilbert and Lila Silverman Collection)」, 《아트포럼(Artforum)》, 27호(1989년 5월).

57) 토머스 크로, 『예술의 지능』(Chapel Hill: University of North Carolina Press, 1999), 5쪽. 나의 견해 강조. 이 저작에서 크로는 샤피로(Meyer Shapiro), 레비스트로스(Claude Lévi-Strauss)와 박산달(Michael Baxandall)의 연구를 인용하

면서 과다 결정적이고 방법에 치우친 분석의 문제를 해결할 방안을 제시한다.

58) 같은 책, 103쪽.

59) 다원주의적인 반응의 기반으로서 모더니즘 사이클의 획일성을 수용할 때, 최근
의(포스트모던) 미술은 그 이전에 나왔던 미술과 근본적으로 다르지 않다. 이탈
리아 르네상스로부터 매너리즘 미술로의 이동이 이것을 입증한다.

제3장 맥락 속에서의 경험: 플럭서스, 해프닝, 개념예술과 팝 아트

1) 헨드릭스가 집 한 채를 제작하고 여행한 것에 관한 인쇄물로 1993~1994년에
열렸던 '플럭서스 정신(Spirit of Fluxus)' 전에서 선보였다.

2) 필립 잭슨, 『존 듀이와 예술 강의』(Chicago: University of Chicago Press, 1998),
1~67쪽.

3) 예술가 성명서의 사진 복사, 연대 미상, 예술가 컬렉션.

4) 존 듀이, 『경험으로서의 예술』, 110쪽; 나의 견해 강조. 쿠퍼(Joseph Kupfer)
는 존 듀이의 주장을 비예술적 상황으로 가져와 존 듀이의 용어를 반전시킨다.
즉 "삶의 심미성과 다양한 영역의 기본적인 침투성과 중요성은 분명히 심미적
인 것에만 있지는 않다." 조지프 쿠퍼, 『예술로서의 경험(Experience as Art)』
(Albany: State University of New York Press, 1983), 2쪽 참고.

5) 헨리 마틴, 「플럭서스와 인본주의적 전통」, 6쪽.

6) 예를 들어 프레드릭 제임슨, 『포스트모더니즘; 혹은 후기 자본주의의 문
화적 논리(Postmodernism; or, The Cultural Logic of Late Capitalism)』
(London: Verso, 1991); 할 포스터, 『사실적인 것의 귀환(Return of the Real)』
(Cambridge, Mass.: MIT Press, 1996); 장 보드리야르, 「팝-소비의 예술
(Pop-an Art of Consumption)」, 폴 테일러(Paul Taylor) 편, 『후기 팝 아
트(Post-Pop Art)』(Cambridge, Mass.: MIT Press, 1989); 아서 단토, 『예술
의 철학적인 특권 박탈(The Philosophical Disenfranchisement of Art)』(New
York: Columbia University Press, 1986) 참고. 이러한 해석들에서 팝 아
트는 광범위한 변형의 암호로 다루어진다. 즉 후기 자본주의(제임슨), 사

실적인 것을 추구하는 파편화된 심리학(포스터), 기호학적인 사뮬라크라 (보드리야르), 그리고 역사적으로 자기 언급적인 예술 담론(단토) 등 나열할 것이 적지 않다. 워홀의 〈브릴로 상자(Brillo Box)〉에 대한 경험이 분명히 변형적이었던 단토의 주목할 만한 경험을 제외하고 아무도 예술 자체에서 예술의 힘을 발견하지 못한다. 실제로 단토조차도 팝 아트가 나오기 전까지는 주로 현대 미술 운동에 자신의 논리를 두었다고 말할 수 있다. 워홀이 패러다임 전이를 보여주는 것은 그가 현대회화 미학으로부터 초연해짐의 부산물이다. 다르게 말하자면, 투자된 회화적 지능이 분명히 부족했던 워홀은 하이퍼 문자 해석에 특히 취약했다.

7) 『사물들의 빛 속으로: 워즈워스로부터 케이지에 이르는 평범한 것의 예술(*Into the Light of Things: The Art of the Commonplace from Wordsworth to John Cage*)』(Chicago: University of Chicago Press, 1994)에서 레너드(George A. Leonard)는 케이지의 침묵이 사물들에 부정적으로 반대되는 기능을 한다고 주장한다. 레너드가 지난 30년 동안 예술의 소위 반예술 차원의 모델로 케이지를 구축하는 것은 바로 부정적인 관점으로부터이다. 대안적인 패러다임 표시자로 케이지를 선정한 레너드의 통찰력은 그래서 부정적인 변증법에 따라 과다하게 결정된 것이다.

8) 갤러리(New York, Press)가 출간한 『플럭서스와 회사(*Fluxus and Co.*)』(1989년 12월 2일~1990년 1월 13일). 저자 컬렉션.

9) 마이클 커비, 『해프닝(*Happenings*)』(London: Sidgewick and Jackson; New York: Dutton, 1965), 44~46쪽에 인용된 카프로.

10) 앨런 카프로, 『아상블라주, 환경과 해프닝』(New York: Abrams, 1966).

11) 해럴드 로젠버그, 「미국의 액션 화가들」, 《아트 뉴스》, 51쪽(1952년 12월), 22쪽. 나의 견해 강조.

12) 클레멘트 그린버그, 「예술 기술이 어떻게 그 나쁜 이름을 얻었는가(How Art Writing Earns Its Bad Name)」, 《세컨드 커밍(*Second Coming*)》, 1권 3호(1962년 3월), 58~62쪽.

13) 힐튼 크레이머, 「새로운 미국 회화(The New American Painting)」, 《파르티잔 리뷰(*Partisan Review*)》, 20권 4호(1953년), 7~8호, 421~427쪽.

14) 존 윌콕, 「해프닝에서 무엇이 일어나는가(What's Happening with Happenings)」, 《빌리지 보이스》, 1965년 1월 21일 2쪽.

15) 마리엘런 샌드퍼드(Mariellen R. Sandford) 편, 『해프닝과 다른 예술(*Happenings and Other Arts*)』(London: Routledge, 1995)은 주요한 원자료들을 통해 탁월한 개요를 제공한다.

16) 같은 책, 197~198쪽.

17) 한스 로버트 야우스, 『수용의 미학으로 향하여(*Toward an Aesthetic of Reception*)』, 티머시 바티(Timothy Bahti) 옮김(Minneapolis: University of Minnesota Press, 1982), 25쪽.

18) 1970년경 카프로는 삶 자체와 창조적으로 관계한 "반예술가(Un-Artist)"로 그 자신을 묘사하려는 경향으로 예술/삶 모체의 예술 측면에서 예술가로서의 자아 정체로부터 멀어졌다. 그의 이동에 대해 자세하게 알려면 「반예술가의 교육(The Education of the Un-Artist)」, Part I(1971)과 「반예술가의 교육(The Education of the Un-Artist)」, Part II(1972), 제프 켈리(Jeff Kelley) 편, 『예술과 삶의 흐릿한 형체에 대한 글: 앨런 카프로(*Essays on the Blurring of Art and Life: Allan Kaprow*)』(Berkeley: University of California Press, 1993), 97~126쪽 참고.

19) 한스 로버트 야우스, 『수용의 미학으로 향하여』, 35쪽.

20) 앨런 카프로, 「실제 실험(The Real Experiment)」, 제프 켈리 편, 『예술과 삶의 흐릿한 형체에 대한 글: 앨런 카프로』(1983), 203쪽.

21) 앨런 카프로, 「참여 퍼포먼스(Participation Performance)」, 같은 책, 182쪽.

22) 같은 책, 194쪽.

23) 같은 책, 173쪽.

24) 장자크 레벨, 『해프닝(*Le Happening*)』(Paris: Denoël, 1966), 78쪽. 레벨은 1959년 이후로 해프닝에서 활동적이었던 보티에, 보이스와 포스텔 같은 유럽 예술가들의 목록을 작성한다. 미국에서 1959년 이후로 해프닝에서 활동적이었

던 카프로의 다양한 예술가들 목록은 백남준, 브레히트, 히긴스, 슈니만을 포함할 것이다.

25) 베르그하우스(Günther Berghaus)는 「유럽의 해프닝(Happenings in Europe)」, 마리엘런 샌드퍼드, 『해프닝과 다른 예술』, 351쪽에서 이러한 접촉 지점들을 다시 세고 있다.

26) 「해프닝이나 무용 해프닝(Happenings or Dance Happenings)」, 지노 디마지오(Gino DiMaggio) 편, 『플럭서스가 움직이는 곳』(Milan: Mazzotta, 1990), 63~64쪽에서 레벨을 인용하는 마틴.

27) 조지 브레히트, 『우연 심상: 북두칠성 팸플릿(*Chance Imagery: A Great Bear Pamphlet*)』(New York: Something Else Press, 1966), 6~7쪽.

28) 딕 히긴스, 「플럭서스에 관한 그 밖의 의미 있는 것(Something Else about Fluxus)」, 《아트 앤드 아티스트(*Art and Artists*)》, 7권 (1972년 10월), 18쪽.

29) 토머스 슈미트, 「내가 올바르게 기억한다면(If I Remember Rightly)」, 《아트 앤드 아티스트(*Art and Artists*)》, 7권 (1972년 10월), 39쪽. 나의 견해 강조.

30) 토머스 슈미트, 「치클루스」, 켄 프리드먼 편, 『플럭서스 퍼포먼스 워크북』, 45쪽. 이 작품은 1962년의 몇몇 콘서트에서 공연되었다.

31) 앨런 카프로, 「여섯 부분으로 된 18개 해프닝(18 Happenings in Six Parts)」, 한스 좀(Hans Sohm) 편, 『해프닝과 플럭서스(*Happening and Fluxus*)』 (Cologne: Kölnischer Kunstverein, 1970), 사진 없음.

32) 앨런 카프로, 「비연극적인 퍼포먼스(Nontheatrical Performance)」, 제프 켈리 편, 『예술과 삶의 흐릿한 형체에 대한 글: 앨런 카프로』, 170쪽.

33) 같은 책.

34) 『아상블라주, 환경과 해프닝』이라는 퍼포먼스 자료집의 분수령이 된 카프로의 컬렉션에서 이와 같은 이벤트 악보들이 일부 페이지에 수록되었다.

35) 「연극 바로 그것(A Theater Whatzit)」, 《빌리지 보이스》, 11권(1960년 3월 30일).

36) 헨리 플린트, 「개념예술(Concept Art)」, 라몬테 영·잭슨 맥로 편, 『문집』(New York: LaMonte Young, 1962/3), 사진 없음. 플린트는 1961년 여름에 강의 형

식으로 "개념예술"을 제공했다. 그의 글은 코수스, 레빈(Les Levine), 마리오니(Tom Marioni)와 영국의 예술과 언어 그룹 같은 언어에 기반을 둔 예술가들의 비판적인 정당화를 예견한다. 하지만 이러한 예술가들의 표준 역사는 결국 언급된다면 플럭서스를 대수롭지 않게 여겼다.

37) 존 케이지 편, 『표기법(*Notations*)』(New York: Something Else Press, 1968).

38) 루시 리파드, 「서문」, 『6년: 1966년부터 1972년까지 예술 사물의 비물질화』(Berkeley: University of California Press, [1973] 1997), ix쪽.

39) 같은 책, x쪽.

40) 같은 책.

41) 피터 프랭크, 『조지 브레히트: 작품, 1957~1973(*George Brecht: Works, 1957~1973*)』(New York: Onnash Galerie, 1973), 1쪽.

42) 로버트 모건, 「아이디어, 개념, 체계」, 《아트》, 64권(1989년 9월), 64~65쪽.

43) 세스 시에글라웁 · 우르줄라 메이어(Ursula Meyer) 편, 『개념예술(*Conceptual Art*)』(New York: Dutton, 1972), xiv쪽.

44) 조지프 코수스, 「철학 이후의 예술」, 《스튜디오 인터내셔널(*Studio International*)》, 178권(1969년 10~12월), 134~137쪽, 160~161쪽, 212~213쪽; 찰스 해리슨(Charles Harrison) · 폴 우드(Paul Wood) 편, 『이론 속 예술, 1900~1990(*Art in Theory, 1900~1990*)』(Oxford: Basil Blackwell, 1992), 843쪽에서 재출판됨.

45) 같은 책.

46) 같은 책.

47) 최근 몇 년 동안 개념예술(Concept Art)이라는 용어는 의미상 중요한 변화를 거쳤다. 개념예술(Conceptual Art)로서 플럭서스와의 관련이 1960년대와 1970년대에는 상대적으로 드물었다. 반면에, 1988년경에는 플럭서스 예술가인 와츠가 《뉴욕 타임스》의 사망 기사(1988년 9월 4일)에서 개념예술가 겸 디자이너로 묘사되었다.

48) 존 케이지, 「과정으로서의 음악(Music as Process)」, 『침묵』, 35쪽에서 비결정성

(Indeterminacy) 부분.

49) 이 언급은 뉴욕의 빌리 애플 갤러리(Billy Apple Gallery)의 로렌스 알로웨이가 좌우 두 쪽에 걸쳐 인용한 것으로 팝 아트 부록으로 불렀다. 나는 이 자료의 몇 몇 버전을 보았다. 한 버전은 1971년의 것인데, 샌타모니카의 게티 예술사·인 문학 센터 내의 장 브라운 아카이브(Jean Brown Archive)에 소장되어 있다.

50) 「와츠에서 야곱까지(Watts to Jacob)」, 로버트 와츠 스튜디오 아카이브(Robert Watts Studio Archive), 뉴욕.

51) 영의 정태적 음악 개념은 뉴욕시 웨스트 브로드웨이에 있는 그의 드림 하우스 에서 몇 년에 걸쳐 수행된 테이프 버전으로 실현되었다.

52) 「맥로로부터 머추너스에게」, 1968년 12월 8일. 장 브라운 아카이브. 맥로는 후 에 이 서신에서 정태적인 영화라는 자신의 개념은 영의 음악에서의 정태적인 상 태로부터 직접적으로 유래한다고 기록했다.

53) 하워드 정커, 「생각이 좁은 녀석(Johnny One-Note)」, 《뉴스위크》, 1968년 3월 4일.

54) 히긴스에 의하면, "케일은 원래 피아노를 연주했으며, 케이지의 작품에 포함되 었으므로, 나는 아마도 1961년에 새로운 출발(New Departures) 콘서트에서 영 을 생각한다. 이윽고 그가 뉴욕에 왔는데, 나는 부분적으로 영과 작업하기 위한 것이었다고 생각한다. 아마도 그는 그보다 더 일찍이 다름슈타트에서 영을 알 지 않았을까?"(저자에게 보낸 서신, 1994년 8월 16일).

55) 제라드 말랑가(Gerard Malanga)·빅터 보크리스(Victor Bockris), 『벨벳 언 더그라운드 스토리(Die Velvet Underground Story)』(Augsburg: Sonnentanz Verlag, 1988), 42쪽에서 인용된 케일.

56) 윌콕이 머추너스에게 보낸 서신, 1968, 아카이브 좀.

57) 존 록웰, 『모든 미국 음악(All American Music)』(New York: Knopf, 1983), 237~238쪽.

58) 한스 로버트 야우스, 『수용의 미학으로 향하여』, 25쪽.

59) 크리스틴 마미야, 『팝 아트와 소비자 문화: 미국 슈퍼마켓(Pop Art and Con- sumer Culture: American Super Market)』(Austin: University of Texas Press,

1992), 147쪽.

60) 도어 애슈턴, "팝 아트 심포지엄", 미국 뉴욕 현대미술관(Museum of Modern Art)(1962년 12월 13일), 프로시딩은 《아트》, 37권(1963년 4월), 37~39쪽, 41~42쪽에 수록되었다.

61) 토머스 켈라인, 「플럭서스-팝의 부록인가?」, 마르코 리빙스턴(Marco Living-stone) 편, 『팝 아트: 국제적 관점』(London: Royal Academy of Arts, 1991), 224쪽.

62) 에밋 윌리엄스, 에밋 윌리엄스·클라스 올든버그 편, 『올든버그의 상점 주간: 상점(1961)과 레이 건 시어터(1962)』, 표지 기록.

63) 같은 책, 51쪽.

64) 어릿광대 선물(Harlekin Geschenke)의 소유자인 비스바덴 소장가인 미하엘 (Michael)과 베르거(Uta Berger)는 이러한 복합물들의 대량 생산에 책임이 있었다. 와츠는 1964년 11월 20일 뉴욕의 폴 비안치니 갤러리(Paul Bianchini Gallery)에서 자신의 슈퍼마켓을 개장했다.

65) "그래서 일단 머추너스가 1964~1965년에 부가적인 재료 상자를 선적했다면, 더리더르는 자신의 거실에서 대량의 플럭서스 작품을 시작했다. 메이어 (Dorothea Meijer)는 그 중간에 도발적으로 포즈를 취하고서 사진 한 컷을 찍었다. 그날 저녁에 그 하렘 시간(Its Harem Time)이라는 영화가 플럭스숍이 있었던 장소에서 상연되었다."(존 헨드릭스 편, 『플럭서스 코덱스』, 237쪽).

66) 1984년에 텍사스주 휴스턴의 현대미술관에서 장면의 상세한 재현을 하는 데 사진이 이용되었다.

67) 에벌린 바이스, 「팝 아트와 독일(Pop Art and Germany)」, 마르코 리빙스턴 편, 『팝 아트』. 나의 견해 강조.

68) 에이드리언 글루(Adrian Glew), 『플럭스브리타니카(Fluxbritannica)』(London: Tate Gallery, 1994), 1쪽. 테이트 갤러리의 플럭스슈(Fluxshoe) 아카이브에서 자료화.

69) 아카이브 좀의 프로그램. 루번 갤러리는 뉴욕에서 해프닝과 팝 아트의 중요한 포럼이었다.

70) '새로운 형식-새로운 미디어', 마사 잭슨 갤러리(Martha Jackson Gallery), 뉴욕, 1960년 6월 6일~24일, 9월 27일~10월 22일.

71) W. C. 자이츠(W. C. Seitz), 『아상블라주 예술』(New York: Museum of Modern Art, 1961).

72) 1963년 4월 18일에 워싱턴 현대미술관에서 개최된 전시회인 '대중적인 이미지'는 솔로몬(Alan Solomon)과 데니(Alice Denney)가 조직했다. 예술가들로는 블로섬(Vern Blosum), 브레히트, 다인(James Dine), 존스, 리히텐슈타인, 올든버그, 라우셴버그(Robert Rauschenberg), 로젠키스트, 워홀, 와츠, 웨슬리(John Wesley)와 웨슬만(Tom Wesselman)을 포함했다. 솔로몬, '대중적인 이미지'(Washington, D. C.: Washington Gallery of Modern Art, 1963) 참고.

73) 로버트 와츠, 『비망록 1964~1966(Notebooks 1964~1966)』(Robert Watts Studio Archive: New York).

74) 이 사물 중 몇몇은 제작되었으며, 《빌리지 보이스》와 57번가의 상점인 멀티플스(Multiples)에서 우편 주문 광고를 통해 제공되었다.

75) 우연의 신비스러움을 탐구하는 일종의 단어나 이미지의 집합형 콜라주인 초현실주의 게임인 "우아한 송장(exquisite corpse)"의 전통에서 시저스 브라더스 인쇄는 각각의 예술가가 택하여 임의로 모은 이미지들을 포함했다. 상업적인 신호 체계를 연상시키며 워홀의 실크스크린 작품과 매우 유사한 대담하게 세 부분으로 만든 그래픽인 〈블링크〉는 전시회와 카탈로그인 『팝 아트: 국제적 관점』에 포함되었으며, 쾰른에 있는 루트비히 박물관(Museum Ludwig)의 팝 아트 자산 중 일부이기도 하다.

76) 앨리슨 놀즈, 저자와의 대화, 1993년 4월 5일.

77) 이것 중 몇몇은 게티 센터(Getty Center)에 존재한다. 그것들은 산세리프체로 신중하게 수기한 서신이 들어 있는 비즈니스 카드 크기이다.

제4장 위대한 유산: 수용 유형

1) 아멜리아 존스(Amelia Jones), 『신체 예술/주체를 공연하기(Body Art/

Performing the Subject)(Minneapolis and London: University of Minnesota Press, 1998) 참고. 또한 내 논의에 필수적인 라우렐 프레드릭슨(Laurel Fredrickson), 「아무짝에도 쓸모없는 위그노인: 필리우의 거꾸로 된 세계(A Good for Nothing Huguenot: Robert Filliou's Upside-Down World)」, 석사 학위 논문, (University of Illinois, Chicago, 1998) 참고.

2) 나는 독일고등교육진흥원에서 허락받은 시점에서 이 축제에 참여했다. 내 논문에서 나는 이 축제를 조직한 페데르센의 노력을 인정하는 데 소홀했다. 그러한 프로젝트들에 대한 주요 언론이 대서특필한 사례는 크누 페데르센, 『차용음악과의 전쟁(*Kampen mot borgermusik*)』, 앤-샬럿 바이마르크(Anne-Charlotte Weimarck) 옮김(Kristianstad: Kalejdoskop Forlag, 1983) 참고.

3) 다른 선도자는 1964년 11월 20일에 개장한 뉴욕의 폴 비안치니 갤러리(Paul Bianchini Gallery)에서 열린 와츠의 〈슈퍼마켓(Supermarket)〉에서 발견할 수 있다. 또한 다른 사람들도 있었을 것이다.

4) 피터 프랭크, 「삶을 위한 예술(Art for Life's Sake)」, 지노 디마지오 편, 『유비 플럭서스 이비 모투스』, 435쪽.

5) 세 번의 모든 비스바덴 저녁 행사는 이 공식을 따랐다. 그러나 코펜하겐 축제는 유일하게 선택식의 저녁 행사라는 특징을 보였다. 다른 니콜라이 교회 저녁 행사의 경우에 조직자들은 다른 2개 공식을 시도했다. 즉 한 예술가를 고용하는 것인데, 거기서 관객들과 함께 혹은 그들을 위해 공연하도록 분당으로나 시간당으로 한 예술가를 고용할 수 있는 것이다. 그리고 대체로 매우 긴 이벤트 작품들로 이루어진 12시간 마라톤 콘서트, 예를 들어 단일 음조를 1시간 동안 오르간으로 연주하거나(필립 코너) 음조들만을 연주하고 나서 동시에 공연하는 것이다(에릭 안데르센). 예술가들에 대해 충분히 알지 못했기 때문에 확신에 차서 고용을 결정하지 못한 관객들은 고용할 예술가들을 찾으면서 작업 장소를 목적 없이 돌아다녔다. 이러한 목적 없는 성격이 또한 마라톤 콘서트의 특징을 이루었는데, 그 경우를 제외하고는 목적 없는 성격이 적극적으로 작용했다. 왜냐하면 사람들이 자유롭게 오가거나 퍼포먼스 공간 내에서 점심을 먹으면서 음

악에 귀를 기울일 수 있기에, 작품들은 그날의 다른 모든 특징과 혼합되었다. 특히 이날에 성공한 것은 보티에의 작품이었다. 관객 위의 높은 기둥 위에 앉은 그는 이젤 위에 걸어놓은 판지 사인(cardboard sign)에 끄적대면서 오후를 보냈다. 예를 들어 여기에 쓴 것 중에는 "나를 보시오", "나를 보지 마시오", "나를 잊으시오", "때때로 나는 플럭서스가 지루하다고 생각한다" 등이 있다.

6) 앨프 콜린스(Alf Collins), 「헤이 시애틀, 플럭스가 되도록 준비하라(Hey Se-attle, Get Ready to be Fluxed)」, 《시애틀 타임스》, 1977년 9월 18일.

7) 델로리스 타잔(Deloris Tarzan), 「플럭서스는 예술을 탈신비화한다(Fluxus Demystifies Art)」, 《시애틀 타임스》, 1977년 9월 27일.

8) R. M. 캠벨, 논평, 「시애틀의 포스트-인텔리젠서(Seattle Post-Intelligencer)」, 1977년 9월 30일.

9) 바버라 카발리에르(Barbara Cavaliere), 「플럭스-콘서트: 부엌(Flux-Concert: The Kitchen)」, 《플래시 아트 인터내셔널》, 92/93권, (1979), 49쪽.

10) 「부엌(The Kitchen)」 프로그램, 1979년 3월 24일, 아카이브 좀(Archiv Sohm).

11) 밀란 크니자크(Milan Knizak), 「눈보라(Snowstorm)」, 1권(1965), 켄 프리드먼 편, 『플럭서스 퍼포먼스 워크북』, 29쪽.

12) 오노 요코, 『오노 요코에게 보내는 오케스트라를 위한 벽 작품(*Wall Piece for Orchestra to Yoko Ono*)』(1962), 같은 책, 43쪽.

13) 폰슈프레켈젠, 「젠 보드빌(Zen Vaudeville)」, 《소호 위클리 뉴스》, 1979년 4월 5일, 32쪽. 내 것 강조. 이후의 인용은 이 원고에서 나온 것임.

14) 톰 존슨(Tom Johnson), 「종이비행기와 부서진 바이올린(Paper Airplanes and Shattered Violins)」, 《빌리지 보이스》, 1979년 4월 9일, 71~72쪽.

15) 바버라 무어(Barbara Moore), 「조지 머추너스: 플럭서스에 대한 지침(George Maciunas: Finger on Fluxus)」, 《아트포럼》, 21권(1982년 10월), 38쪽. 이 원고에는 무어의 사진 수필인 「플럭서스 초점: 플럭스마스터 조지 머추너스(Fluxus Focus: Fluxmaster George Maciunas)」가 곁들여 있다. 다음에 나오는 군인으로, 그리고 흰색 정장의 채플린 같은 신사로서 여장(女裝)을 한 몇 점의 공식적

314

인 수직 형태의 머추너스 초상화들(모두 1978년 것임)은 〈불안하게 만드는 콘서트(Disconcerting Concerts)〉라는 매우 초기의 플럭서스 콘서트들의 일부 사진들이다. 그 이후에는 1973년에 뉴욕시의 우스터(Wooster)가 80번지의 전방과 내부에서 머추너스가 조직한 〈플럭스 게임 페스트(Flux Game Fest)〉에서 나온 몇 장의 이벤트 사진들을 포함한 〈지나치게 활동적인 활동들(Hyperactive Activities)〉이라는 이름의 섹션이 나온다. 마지막 이미지는 1977년에 매사추세츠주 뉴말버러(New Marlborough)에 있는 머추너스의 농장에서 열렸던 야외 행진 이벤트에 관한 것이다.

16) 1994년 5월 5일 저자에게 보낸 서한에서 히긴스는 "머추너스의 IBM 타자기는 IBM 뉴스 고딕체(News Gothic)였다. 그러나 뉴스 고딕체는 헬베티카체(Helvetica)와 푸투라체(Futura) 이후 1960년대에 세 번째로 유행했던 산세리프(sans serif) 글꼴이었다. 그가 글꼴을 바꿀 수 있는 타자기를 가지게 되었을 때, 그는 뉴스 고딕체를 쓰려고 했지만 인터타이프(Intertype)의 쇠퇴와 연관된 판권 문제가 그 글꼴을 거의 무용지물로 만들었으며, 이제는 거의 사용하지 않는다"는 공리주의적인 진부화(obsolescence)에 맞서서 일관된 양식을 유지하기 위한 머추너스의 노력을 묘사했다.

17) 다른 것들은 슈투트가르트 시립미술관의 아카이브 좀(공립), 런던 테이트 갤러리(Tate Gallery)의 플럭서스 컬렉션(공립), 독일 렘샤이트(Remscheid)의 헤르만 브라운(Hermann Braun) 플럭서스 컬렉션(사립), 이탈리아 볼로냐의 디마지오 미술관(사립), 이탈리아 베로나의 에디션즈 콩즈(Editions Conz)(사립), 캘리포니아 샌타모니카에 있는 게티 센터(Getty Center)의 장 브라운(Jean Brown) 컬렉션(공립), 그리고 독일 베를린의 르네 블록 컬렉션(사립)을 포함한다.

18) 존 헨드릭스, 「길버트 · 라일라 실버먼 컬렉션에서 본 플럭서스의 측면들(Aspects of Fluxus from the Gilbert and Lila Silverman Collection)」,《아트 라이브러리즈 저널(*Art Libraries Journal*)》, 8권 3호(1983년 가을호), 8~13쪽.

19) 연대기적 순서로 보면, 그것들은 존 헨드릭스 편, 『플럭서스 등: 길버트 · 라일라 실버먼 컬렉션』(Bloomfield Hills, Mich.: Cranbrook Academy of Art Museum,

1981); 존 헨드릭스 외 편, 『플럭서스 등, 부록 I: 길버트·라일라 실버먼 컬렉션』(New York: Ink and Press, 1983); 존 헨드릭스 편, 『플럭서스 등, 부록 II: 길버트·라일라 실버먼 컬렉션』(Pasadena: Baxter Art Gallery, California Institute of Technology, 1983); 존 헨드릭스·클라이브 필포트(Clive Phillpot), 『플럭서스: 길버트·라일라 실버먼 컬렉션 선정작』(New York: Museum of Modern Art, 1988); 존 헨드릭스 편, 『플럭서스 코덱스』(1988) 순이다.

20) 1994년 4월 25일에 저자와 대화한 헨드릭스는 가장 초기의 실버먼 전시회가 거의 어떤 플럭서스 예술가의 작품도 붉은 색으로 된 "등등(etc.)"에 따라 인정받을 수 있는 "비간섭적인 큐레이팅" 정책을 반영한다. 1984년경 전시회들은 통제하기가 힘들게 되었으며, "등등" 옵션을 배제하는 더 협소한 큐레이팅 정책이 체계화되었다.

21) 존 헨드릭스, "플럭서스 등"(광고 전단), Cranbrook(Michigan) Academy of Art.

22) 토머스 켈라인, 『플럭서스』(London: Thomas and Hudson, 1995). 이 저서는 켈라인의 글들을 포함하고 있다(「농담이야! '회장'인 조지 머추너스의 시각을 통한 플럭서스」, 7~27쪽과 「플럭서스를 알아내기—플럭서스를 회복시키기(Uncovering Fluxus—Recovering Fluxus)」, 119~139쪽).

23) 퍼처스, 뉴욕 주립대학교, 뉴버거 박물관에서 사용한 존 헨드릭스, 「플럭서스란 무엇인가?(What is Fluxus?)」 전시회 광고 전단, 1983.

24) 그레이스 글루에크(Grace Glueck), 「일부 악몽 같은 60년대 예술 기록 문서관 지위(Some Roguish 60's Art Archives Museum Status)」, 《뉴욕 타임스》, 1983년 2월 13일, 섹션 C.

25) 논평, 《로스앤젤레스 타임스》, 1983년 10월 23일, 섹션 E.

26) 클라이브 필포트, 「플럭서스: 잡지들, 선언문들, 작으나 내용이 풍부함(Fluxus: Magazines, Manifestos, Multum in Parvo)」, 존 헨드릭스·클라이브 필포트 편, 『플럭서스』, 11쪽.

27) 캐슬만에게 보낸 헨드릭스의 편지, 1987년 11월 3일, 실버먼 기록 보관소, 뉴욕.

28) 캐서린 류, 「플럭서스: 길버트·라일라 실버먼 컬렉션 선정작」, 《아트포럼》, 27 호(1989년 5월), 89쪽.

29) 로버트 모건(Robert C. Morgan), 「플럭서스, 미국 뉴욕 현대미술관(Fluxus, Museum of Modern Art)」, 《플래시 아트 인터내셔널》, 146호(1989년 5~6월), 14쪽.

30) 존 헨드릭스, 『플럭서스 코덱스』, 15쪽.

31) 브루스 알트슐러(Bruce Altschuler), 「플럭서스 리덕스(Fluxus Redux)」, 《아트》, 14호(1989년 9월), 66~70쪽.

32) 리처드 캔디다 스미스(Richard Candida Smith)와의 구술 역사 인터뷰에서 브라운은 자신의 컬렉션 시작에 관해 언급했다. 즉 "만약 내가 플럭서스를 공연하고 있었다면, 나는 많은 사물을 가져야만 했을 것이다. 왜냐하면 머추너스가 그것 모두를 만들었기 때문이다." 「플럭서스 예술 운동: 장 브라운, 예술사 구술 자료화 프로젝트(The Fluxus Movement: Jean Brown, Art History Oral Documentation Project)」(Oral History Program, University of California, Los Angeles, and Getty Research Institute for the History of Art and the Humanities, 1993), 41쪽 참고.

33) 에릭 보스, 「장 브라운 컬렉션을 위한 기록 보관 자료 체크리스트(A Checklist of Archival Material for the Jean Brown Collection)」(Getty Research Institute for the History of Art and the Humanities, Santa Monica, 1990년 9월), 6쪽.

34) 브라운은 그녀가 "그들의 기록을 원했다. 나는 그 밖의 누군가가 가지고 있지 않을 지구상 다른 곳에 있는 그들의 자료들만을 원했다. 내가 역사, 배경, 매우 좋게 보관된 자료를 원했다고 해도 결코 그것에 대해 엄격했다고 생각하지 않는다"라고 말했다(같은 책, 57~61쪽).

35) 에릭 보스, 「체크리스트」, 6쪽.

36) 마이클 매티슨(Michael Mattison), 「플럭서스 정신」, 《아트 페이퍼(Art Paper)》, 1993년 6월, 18쪽.

37) 엘리자베스 암스트롱·조앤 로스퍼스 편, 『플럭서스 정신』(Minneapolis: The Walker Art Center, 1993).

38) 라이브 퍼포먼스(live performance)가 보통 미국의 플럭서스 전시회에서 배제되는 이유는 만약 한 전시회가 머추너스 패러다임에 기초하고 있어서 머추너스가 죽는다면, 라이브 퍼포먼스가 전시회의 작동적 정의와 반대가 되기 때문이다.

39) 에밋 윌리엄스, 『플럭스에서의 나의 삶―그리고 그 반대』(London: Thames and Hudson, 1991).

40) 에밋 윌리엄스·앤 노엘, 『미스터 플럭서스: 조지 머추너스의 집단 초상화)』 (Wiesbaden, Germany: Harlekin Art, 1996).

41) 윌리엄스에게 보낸 영의 편지, 노스 다코타(1962), 장 브라운 기록 보관소.

42) 에밋 윌리엄스, 『플럭스에서의 나의 삶―그리고 그 반대』, 28쪽.

43) 아카이브 좀에 있음.

44) 상점은 빌프랑슈쉬르메르의 오래된 사탕 가게에 있었다. 전시회와 책으로 『세디야 상점에서의 게임들(Games at the Cedilla)』이 제작되었는데, 그것은 플럭서스 친구들뿐만 아니라 그들의 상점을 신경 쓰고 있는 동안에 소유주들이 만들어낸 잡다한 것들(노트, 저널 자료, 낱말과 펜 게임, 이벤트 등)과의 의사 소통, 그리고 그것들로부터의 기여도 나타내고 있다. 조지 브레히트·로베르 필리우, 『세디야 상점에서의 게임들, 혹은 세디야 상점의 도약(Games at the Cedilla; or, the Cedilla Takes off)』(New York: Something Else Press, 1967) 참고. 오늘날 브레히트는 완벽한 은둔자이다. 즉 그는 누구도 만나지 않으며, 어느 메일에도 응답하지 않고, 후원자인 브라운(Hermann Braun)의 전화에만 응한다.

45) 가장 뚜렷한 예외들은 내가 최대한 아는 바로는 독일을 잠깐 방문했을 뿐인 밀러와 와츠이다.

46) 1960년대의 이 정권들은 륍케(Heinrich Lübke) 대통령과 수상인 키징거(Kurt Georg Kiesinger)를 포함한 이전 나치들에 의하여 채워졌다. 키스 불리반트(Keith Bullivant)·C. 제인 라이스(C. Jane Rice), 「재건과 통합: 서독 안정화의 문화, 1945~1968(Reconstruction and Integration: The Culture of West German Stabilization, 1945~1968)」, 롭 번즈(Rob Burns) 편, 『독일 문화 연

구: 서문(*German Cultural Studies: An Introduction*)』(New York: Oxford University Press, 1995), 241쪽 참고.

47) 피터 바이스, 『칸토스 II에 있는 오라토리오 조사(*The Investigation: Oratorio in II Cantos*)』, 알렉센더 그로스 옮김(London: Calder and Boyars, 1966), 203쪽.

48) 키스 불리반트 · 제인 라이스, 「재건과 통합: 서독 안정화의 문화, 1945~ 1968」, 241쪽, 260쪽.

49) 리하르트 휠젠베크는 1966년에 섬싱 엘스 프레스와 함께 『다다 연감(*Dada Almanach*)』(1920)의 복사본을 출판했으며, 아방가르드의 뉴욕 연례 축제에 가끔 출연했다. 뒤샹은 많은 플럭서스 예술가들을 이끄는 정신적 지주였으며, 이 시기(1950~1960년대)에 뉴욕에 거주했고, 1968년에는 놀즈, 윌리엄스와 함께 섬싱 엘스 프레스에서 자신의 『부유하는 심장(*Floating Hearts*)』(1936)을 재출판하는 작업을 하기도 했다.

50) 1962년 6월 9일 서독 부퍼탈에서 열린 플럭서스 콘서트인 〈존 케이지 이후〉에서 카스파리는 머추너스의 「음악, 연극, 시, 예술에서의 네오-다다」를 읽었다. 원고는 지노 디마지오 편, 『유비 플럭서스 이비 모투스』, 214~225쪽에서 다시 인쇄한 것이며, 슈투트가르트 시립미술관 아카이브 좀에서 볼 수 있다.

51) 1950년대 말에 예술 행동을 수행하고 그룹 전시회를 시작했던 매우 영향력이 높은 뒤셀도르프에 기반을 둔 제로 그룹(Zero Group)[맥(Heinz Mack), 피에네(Otto Piene), 워커(Günther Uecker)]에서 이러한 연합에 대한 선례가 어느 정도 있었다. 이러한 활동들과 그룹이 발간한 잡지에 대해서는 하인츠 맥 · 오토 피에네, 『제로(*Zero*)』(Cambridge, Mass. MIT Press, 1971)를 참고.

52) 헨리 플린트, 「선봉대의 돌연변이들: 플럭서스 이전, 플럭서스 활동 동안, 그리고 플럭서스 이후(Mutations of the Vanguard: Pre-Fluxus, During Fluxus, Late Fluxus)」, 지노 디마지오 편, 『유비 플럭서스 이비 모투스』, 99쪽.

53) 백남준, 브레히트, 와츠, 그리고 스스로 정치에 관심이 없다고 생각하는 모든 예술가와 가진 머추너스의 서신 연락(아카이브 좀에서)은 이 시점 이후에도 아주 오랫동안 편파적인 정치학을 논의하지 않는다.

54) 마리아 뮐러(Maria Müller), 『다다-수용의 측면: 1950~1966(*Aspekte der Dada-Rezeption: 1950~1966*)』(Albertus-Magnus-Universität, Cologne, 1986), 3~4쪽, 내가 번역하고 강조한 것임.

55) 귄터 슈왑(Gunter Schab), 「네오-다다와의 과다 소동(Zuviel Klamauk mit Neo-Dada)」, 《노이에 라이니셰 차이퉁》, 1962년 6월 19일, 발행처 없음, 아카이브 좀, 내가 번역한 것임. (그 다음으로 모든 자료는 아카이브 좀에서 페이지 번호 없이 클립으로 철해져 있으며, 다른 언급이 없으면 내가 번역한 것임.)

56) 「비스바덴에서 나온 서류(Brief aus Wiesbaden)」, 《라인-자르-슈피겔》, 1962년 9월 7일.

57) 하인츠 오프, "그래 그것은 터무니없어(Das ist ja Absurd!)", 《타게스슈피겔(*Tagesspiegel*)》, 1966년 4월 18일. 오프는 후에 팝 아트와 관련 경향에 관한 중요한 서적을 썼다.

58) 클라우스 호네프, "문예란: 사소한 일에 관한 의식(Das Feuilleton: Bewußtsein von trivialen Dingen)", 《아헨 뉴스(*Aachener Nachrichten*)》, 1966년 9월 27일, 4쪽.

59) 키스 불리반트 · 제인 라이스, 「재건과 통합: 서독 안정화의 문화, 1945~1968」, 237쪽.

60) 에밋 윌리엄스, 『플럭스에서의 나의 삶―그리고 그 반대』, 22쪽.

61) 리처드 오리건(Richard O'Reagan), "공중에 음악과 계란들이 있다(There's Music and Eggs in the Air)", 《스타즈 앤드 스트라이프스》, 1962년 10월 21일, 11쪽. 오리건은 그 이벤트를 스스로 취재했던 반면에, 윌리엄스와 패터슨은 매스컴에 기고했으며, 내부에 설명을 달았다.

62) "음악과 반음악: 플럭서스 콘서트―비스바덴에서의 축제(Musik und Anti-Musik: Konzert der 'Fluxus'―Festspiele in Wiesbaden)", 《알게마이네 차이퉁: 마인츠 광고 신문(*Mainzer Anzeiger*)》, 1962년 9월 3일.

63) 에밋 윌리엄스, 『플럭스에서의 나의 삶―그리고 그 반대』, 23~24쪽에서 윌리엄스, "출구(Way Way Way Out)", 《스타즈 앤드 스트라이프스》, 1962년 8월 30일.

64) 에밋 윌리엄스, 『플럭스에서의 나의 삶―그리고 그 반대』, 7쪽.

65) 르네 블록, 포스터, "포럼 시어터에 있는 블록 갤러리: 음악 축제 1966년 4월 16~17일(Galerie Block im Forum Theater: MUSIKFESTIVAL 16 und 17. 4. 1966)". 아카이브 좀; 안데르센, 브레히트, 브라운(Stanley Brouwn), 고세비츠 (Ludwig Gosewitz), 히긴스, 이치야나기(Toshi Ichiyanagi), 콥키, 맥로, 머추너스, 페이지(Robin Page), 패터슨, 릴리, 로트(Diter Rot), 륌(Gerhard Rühm), 슈미트, 와츠, 윌리엄스, 영의 작품이 출품됨.

66) 르네 블록, 프로그램, "포럼 시어터에 있는 블록 갤러리: 음악 축제 1966년 4월 16~17일", 아카이브 좀.

67) 키스 불리반트 · 제인 라이스, 「재건과 통합: 서독 안정화의 문화, 1945~1968」, 221쪽, 233쪽.

68) 장 도슨(Jan Dawson), 『빔 벤더스(*Wim Wenders*)』(New York: Zoetrope, 1976), 7쪽에서 인용된 벤더스임. 롭 번즈 · 빌프리트 판데르빌(Wilfried Van Der Will), 「연방공화국, 1968~1990년: 산업사회로부터 문화사회로(The Federal Republic, 1968 to 1990: From Industrial Society to the Culture Society)」, 롭 번즈 편, 『독일 문화 연구: 입문서』(New York: Oxford University Press, 1995), 317쪽에서 인용함.

69) "뉴욕-다운타운 맨해튼: 소호", 예술 아카데미, 베를린, 1976년 9월 5일~10월 17일, 포스터, 장 브라운 아카이브; 카탈로그, 실버먼 아카이브, 뉴욕.

70) 르네 블록, 언론 보도, "세 예술에서 플럭서스에 관한 하나의 짧은 역사(Eine kleine Geschichte von Fluxus in drei Künste)"(Berlin: DAAD, Berliner Künstlerprogramm, 1983년 1월 12일). 내가 번역한 것임.

71) 1992년, 예술가들과의 대화에 기록된 내용. 실제로 블록은 더 이상 프로그램을 운영하지 않았지만, 1992년에 수여된 나의 독일고등교육진흥원 보조금은 저명한 슈투트가르트 미술관이 한스 좀의 플럭서스 컬렉션을 구입한 것과 마찬가지로 플럭서스를 위한 공식적인 지출이 계속되었음을 증명한다. 독일에서 초기 플럭서스 축제에 여러 번 참가했던 치과의사인 좀은 플럭서스 작품들과 출판물들 (일부는 1962년 이전의 것임)을 수집했으며, 마찬가지로 플럭서스 전시회와 축제

를 자료화하고 논평하기도 했다. 예술가들은 종종 상황이 만들어낸 쓰레기든 무엇이든 봉투에 채워 넣고서 좀에게 보내면, 그는 그 내용물과 봉투를 카탈로그화했다. 그는 후에 그 자료를 슈투트가르트 시립미술관에 팔았으며, 결과적으로 그 미술관은 소장품이 상당히 증가했다. 그는 전시회, 그리고 『해프닝과 플럭서스』(쾰른: 쾰른 쿤스트버라인, 1970)라는 카탈로그에 대한 주요한 기여자인데, 첫 번째 문서는 주요 자료들, 그리고 해프닝과 플럭서스의 일정표를 포함하고 있다.

72) 칼라 포어벡(Karla Fohrbeck)·안드레아스 비잔트(Andreas Wiesand), 『산업사회에서 문화사회로? 독일 연방공화국에서 문화정치적 발전단계(*Von der Industriegesellschaft zur Kulturgesellschaft? Kulturpolitische Entwicklungen in der Bundesrepublik Deutschland*)』(Munich: C. H. Beck, 1989), 78쪽에서 발췌함. 롭 번즈·빌프리트 판데르빌, 「연방공화국, 1968~1990년: 산업사회로부터 문화사회로」, 259쪽에서 인용함.

73) 덴마크에서 온 헤닝 크리스티안센(Henning Christiansen)은 북쪽, 뉴욕에서 온 헨드릭스는 서쪽, 비스바덴-에어벤하임과 이탈리아의 국외 거주자 가정에서 온 존스는 남쪽, 체코슬로바키아에서 온 크니자크는 동쪽을 맡았다.

74) 르네 블록 편, 『플럭서스 다 카포 1962 비스바덴 1992』(베를린: Ludwig Vogt, 1992).

75) 유사하게 1992년 쾰른에서 열린 연례 전시회인 '플럭서스 바이러스' 시기에 《쿤스트 쾰른》은 머추너스의 유령에 관해 "쾰른의 기적"이라고 말했다. 즉 "위대한 소년의 정신은 이러한 자극적인 분위기에서 편안함을 느꼈으므로 그가 처음에는 신중하게, 그리고 그 후에는 다른 플럭서스 사람들과 함께 공간을 통해 자신의 정신을 날려 보냈으며, 모든 촛불이 꺼지게 했다."(조지 머추너스, "쾰른의 기적", 《쿤스트 쾰른》, 2(1992), 60쪽, 내가 번역한 것임). 머추너스의 편안함과 자극은 비록 상상적일지라도 플럭서스의 역사적으로 유명한 참고와 내면적인 역동성뿐만 아니라 새로운 플럭서스 작품의 신선한 정신도 유지하려는 저자의 시도를 반영한다.

76) 롭 번즈·빌프리트 판데르빌, 「연방공화국, 1968~1990년: 산업사회로부터 문

화사회로」, 260쪽에서 인용함.

77) 벤 패터슨, 「플럭서스-바이러스 1962~1992」, 《쿤스트 쾰른》, 3/4(1992), 62~63쪽. 내가 번역함.

78) 켄 프리드먼 편, 『플럭서스 바이러스』. 이 책의 표지는 원고정리와 번역을 적절한 편집으로 혼동한 슈펜하우어에게 편집 공로를 잘못 돌리고 있지만, 프리드먼은 개념상 편집장으로서 그 공로를 인정받아야 마땅하다.

79) 르네 블록 편, 『1962 비스바덴 플럭서스 1982(1962 Wiesbaden Fluxus 1982)』 (Berlin: Berliner Künstlerprogramm des DAAD, 1982).

80) 비록 이탈리아에서 판매되는 플럭서스 시리즈는 거의 없지만, 이 후원자들은 각각의 출판사이다. 더욱이 예술가들은 인세를 현금으로 받지 못하고 서적의 복사본, 인쇄된 포트폴리오, 여러 현물로 받았으므로 이를 독자적으로 자유롭게 팔게 되었다. 이탈리아에서 부모님의 출판 보조로서 다양한 직책을 맡은 나는 출판물과 노동력이 교환되는 것을 목격했다. 이 과정에 대한 나의 이해가 『플럭서스 바이러스』(1992)에서 코너와 『플럭서스 축제 시카고』(1993)에서 안데르센과의 대화에서 입증되었다. 치에시는 카프리(Capri)로 이전해서 판들을 계속 출판하고 있지만 그 규모는 크게 축소되었다.

81) 내가 독일어판 저서들로부터 추론했을 때 이탈리아의 과거에 관해 이탈리아어판 저서들에 같은 방식으로 자유와 관용의 수사학의 여지가 드러나고 있다.

82) 아킬레 보니토 올리바, 「유비 플럭서스 이비 모투스」, 지노 디마지오 편, 『유비 플럭서스 이비 모투스』, 26쪽.

83) 조반니 카란덴테, 「개막식 언급」, 같은 책, 12쪽.

84) 지노 디마지오, 「개인적인 전복 형태로서의 플럭서스(Fluxus as a Private Form of Subversion)」, 같은 책, 39~40쪽.

85) 조 존스, 「플럭서스」, 같은 글, 15쪽; 헨리 플린트, 「선봉대의 돌연변이들: 플럭서스 이전, 플럭서스 활동 동안, 그리고 플럭서스 이후」, 같은 글, 99쪽.

86) 켄 프리드먼, 「플럭서스와 회사(Fluxus and Company)」, 같은 책, 328쪽.

87) 같은 책, 332쪽.

88) 잭슨 맥로, 「플럭서스, 머추너스, 맥로(Fluxus, Maciunas, MacLow)」, 같은 책, 208~209쪽. 내 견해 강조.

89) 에밋 윌리엄스, 「서문」, 르네 블록 편, 『1962 비스바덴 플럭서스 1982』, Ⅰ ; 딕 히긴스, 「과거의 플럭서스, 현재의 플럭서스, 그리고 미래의 플럭서스(Fluxus Then, Fluxus Now, and Fluxus Next)」, 르네 블록 편, 『플럭서스 다 카포 1962 비스바덴 1992』, 88쪽.

90) 에스테라 밀만 편, 「플럭서스: 개념 국가」, 《비저블 랭귀지(*Visible Language*)》 특별판 26호(1992) 참고; 낸시 드와이어, 「야유를 퍼붓는 카탈로그(Heckling Catalogue)」, 코넬리아 라우프(Cornelia Lauf)·수전 해프굿(Susan Hapgood), 『플럭서스 태도들』(Gent, Bel.: Imschoot, 1991) 참고.

91) 이 콘서트의 광고 전단은 장 브라운 아카이브에 있다.

92) 한나 히긴스, 「변화를 이름 짓기, 그리고 변하는 이름들: 적절한 명사로서의 플럭서스(Naming Change and Changing Names: Fluxus as a Proper Noun)」, 켄 프리드먼 편, 『플럭서스 바이러스』, 68~90쪽. 제시된 잡지에 대한 정보는 아카이브 좀에 있는 광고 전단, 포스터와 성명서에 나온다.

93) 제임스 루이스, 「연대기(Chronology)」, 켄 프리드먼 편, 『플럭서스 바이러스』, 333~356쪽. 플럭서스가 아닌 다른 이름의 플럭서스 축제의 거의 광범위한 목록을 제공한다.

94) 저자와 안데르센 사이의 대화, 시카고, 1993년 11월.

95) 조지 머추너스, 언론보도, 발행처 없음(1965), 아카이브 좀.

96) 안데르센과의 대화, 1993년 11월.

97) 헨리 마틴, 「로스킬데: 열성적인 잠비아인들에 대한 조사(Roskilde: The Zetetics of Zealous Zambians)」, 《아트 뉴스》 7호, 1985년 9월, 125~126쪽.

98) 이것은 시장이 예술적인 실천, 전시와 학문을 유일하게 결정하는 예술사적 패러다임과 일치한다. 하나의 전략이 성공과 만나는지 그 여부는 시장이 확실하게 영향을 미치지만, 이데올로기, 실천과 욕구도 중요한 역할을 맡는다. 블록의 의제가 시장 장소에 의해 전적으로 결정되었다면, 그는 하나의 그룹으로서

의 플럭서스를 포기했을 것이며, 그의 더 잘 알려진 예술가들에게만 오로지 초점을 맞추었을 것이다.

99) 르네 블록, 『연대기, 르네 블록 갤러리, 1964~1979(*Chronology, Gallerie René Block, 1964-1979*)』, 아카이브 좀.

100) 그 전시회는 히긴스와 그의 플럭서스 세미나에 참가한 학생들에 의해 팀으로 기획되었던 반면에, 그가 윌리엄스에게는 초청 강사였다. 그 결과로 나온 카탈로그는 딕 히긴스, 『플럭서스 25년』(Williamstown, Mass.: Williams College, 1987)이다.

101) 프랜시스 드부오노, 「플럭서스—집합(Fluxus—Closing In)」, 《아트뉴스》 90호 (1991년 1월), 157쪽.

102) 「플럭서스—종료」, 《뉴요커》, 1990년 10월 29일.

103) 《화이트월스》 16호(1987년 봄호), 50쪽에 나오는 프리드먼.

104) 로버트 모건, 「이념, 개념, 체계(Idea, Concept, System)」, 《아트》, 64호(1989년 9월), 61~65쪽.

105) 맨해튼에 있는 프랭클린 용광로에서 시작된 '플럭서스: 개념 국가' 전시회(1992년 9월 18일~11월 14일)는 위스콘신주의 매디슨, 아이오와주의 아이오와시, 알라바마주의 몽고메리, 일리노이주의 에반스턴으로 계속 이어졌다.

106) 에스테라 밀만, 「서문」, 『플럭서스: 개념 국가』, 13쪽.

107) 에스테라 밀만, 「역사적인 선례, 역사를 초월하는 전략, 그리고 민주화의 신비(Historical Precedents, Trans—historical Strategies, and the Myth of Democratization)」, 같은 책, 17~35쪽.

108) 에스테라 밀만, 「서문」, 13쪽.

109) 「목소리 선택(Voice Choice)」, 《빌리지 보이스》, 1993년 7월 27일, 17쪽.

제5장 예술 형식으로 가르치고 배우기: 플럭서스에서 영감을 받은 교육학

1) 특히 미국에서 내가 플럭서스의 역사, 즉 보이스, 브레히트, 케이지, 패터슨은 모두 미국과 유럽에서 플럭서스와 유대관계를 가져왔다고 이미 개략적으로 기술했을 때 이것에 대한 역사적인 근거가 있다.

2) 1957~1963년은 더글러스 캠퍼스에서 매우 활동적이었다. '럿거스 그룹'도 팝 아
 트와 연합한 리히텐슈타인, 시걸, 사마라스, 휘트먼 같은 예술가들을 포함했다.

3) 앨런 카프로, 「선언서」, 샐리 시어스(Sallie Sears)·조지아나 로드(Georgianna
 W. Lord) 편, 『불연속적인 우주: 당대 의식에 대한 엄선된 저술(*The Discon-
 tinuous Universe: Selected Writings in Contemporary Consciousness*)』(New
 York: Basic Books, 1972), 292쪽.

4) 윌러비 샤프(Willoughby Sharp), 「보이스와의 인터뷰(An Interview with
 Joseph Beuys)」, 《아트포럼》, 1969년 12월, 44쪽. 보이스는 플럭서스와 길고
 도 가끔은 경쟁적인 관계에 있었다. 그는 1962년에 뒤셀도르프에서 열린 '플럭
 서스'의 첫 번째 콘서트에 참가했으며, 그때 이후로는 머추너스와 공동으로 작
 품을 제작했다. 그러나 그는 1960년대 초 이후로는 다른 플럭서스 예술가들과
 의 창조적인 접촉을 제한적으로 했다. 내가 아는 바로는 비록 보이스가 많은 훌
 륭한 퍼포먼스 작품과 오브제를 제작했다고 할지라도, 그는 플럭스키트를 결코
 완성하거나 이벤트도 기술하지 못했다. 그러므로 플럭서스와 의미가 있더라도
 짧은 기간 동안 관계했던 예술가로 그를 기술하는 편이 가장 정확하며, 공동체
 적인 의미에서는 플럭서스 예술가가 아니다.

5) 로베르 필리우, 『필리우에 의해, 그리고 그가 원한다면 케이지, 패터슨, 브레
 히트, 카프로, 마르셀, 베라와 브요에스와 로트, 이아논, 로트, 보이스의 참여
 와 함께 독자로서 퍼포먼스 예술로 가르치고 배우기(*Teaching and Learning
 as Performing Arts by Robert Filliou and the READER if he wishes, with
 the participation of JOHN CAGE, BENJAMIN PATTERSON, GEORGE
 BRECHT, ALLEN KAPROW, MARCEL, VERA AND BJOESSI AND KARL ROT,
 DOROTHY IANNONE, DITER ROT, JOSEPH BEUYS*)』(Cologne and New
 York: König Verlag, 1970), 12쪽.

6) 요제프 보이스, 같은 책, 12쪽.

7) 존 듀이, 『경험으로서의 예술』(New York: Milton Balch, 1934), 334쪽.

8) 로베르 필리우, 『가르치고 배우기』, 1쪽.

9) 같은 책, 114쪽.

10) 이 점은 『95개 언어와 7개 지능 형태(*Ninety-five Languages and Seven Forms of Intelligence*)』(New York: Peter Lang, 1999)에서 다양성이 문화적인 자부심과 공유로 표현될 때 그 다양성으로부터 얻게 되는 복합 문화적인, 더 나아가 복합 언어적인 교실의 이점을 주장하는 힉스에 의해서도 행해졌다.

11) 같은 책, 39쪽.

12) 로베르 필리우, 『가르치고 배우기』에서의 카프로, 127쪽.

13) 에밀리 힉스, 『95개 언어와 7개 지능 형태』, 4쪽.

14) 하워드 가드너, 『다중 지능: 실제론(*Multiple Intelligences: The Theory in Practice*)』(New York: Basic Books, 1993), 8~9쪽. 또한 그의 『마음의 틀: 다중 지능 이론』 참고.

15) 하워드 가드너, 『다중 지능: 실제론』, 221쪽, 73쪽.

16) 데이비드 겔런터, 『기계 속의 뮤즈: 인간 사상의 시 컴퓨터화(*The Muse in the Machine: Computerizing the Poetry of Human Thought*)』(New York, Free Press, 1994), 46~47쪽.

17) 대니 빌데메이르스, 「리얼리티의 구성과 변형을 위한 대화의 주요한 의미(The Principal Meaning of Dialogue for the Construction and Transformation of Reality)」, 수전 워너 바일(Susan Warner Weil)·이언 맥길(Ian McGill) 편, 『경험적 학습을 이해하기(*Making Sense of Experienti*al Learning)』(Philadelphia and Milton Keynes, Eng.: Society for Research into Higher Education and Open University Press, 1989), 64쪽. 나의 견해 강조.

18) 빌데메이르스(같은 책, 65쪽)는 브룩필드(S. Brookfield)의 「성인 교육의 비판적 정의(A Critical Definition of Adult Education)」(Adult Education Quarterly 1, 1985) 41쪽을 인용하고 있다.

19) 요제프 보이스, 로베르 필리우, 『가르치고 배우기』, 170쪽.

20) 피터 색스, 『표준화된 마음들: 미국의 시험 문화의 고비용과 그것을 변화하기 위해 우리가 할 수 있는 것(*Standardized Minds: The High Price of America's*

 Testing Culture and What We Can Do to Change It)』(New York: Persus Books, 1999), 9쪽.

21) 에드워드 리드, 『경험의 필요성』(New Haven: Yale University Press, 1996), 5쪽.

22) 피터 색스, 『표준화된 마음들: 미국의 시험 문화의 고비용과 그것을 변화하기 위해 우리가 할 수 있는 것』, 209쪽.

23) 스티븐 제이 굴드, 『인간의 측정 오류(*The Mismeasure of Man*)』(New York: Norton, 1981), 15쪽.

24) 레온 보트슈타인, 『제퍼슨의 아동: 교육과 미국문화의 약속(*Jefferson's Chil-dren: Education and the Promise of American Culture*)』(New York: Doubleday, 1997), 204쪽.

25) 『다중 지능 활동 중 최상의 것(*The Best of Multiple Intelligence Activities*)』(작업서)(Westminster, Calif.: Teacher Created Materials, Inc.), 각각 43쪽, 95쪽, 181쪽, 331쪽.

26) 같은 책, 331쪽.

27) 카를라 한나퍼드, 『산뜻한 움직임: 왜 학습이 당신의 머릿속에만 있는 것이 아닌가(*Smart Moves: Why Learning Is Not All in Your Head*)』(Arlington, Va.: Great Ocean, 1995), 43쪽.

28) 같은 책, 108~131쪽.

29) 같은 책, 70~95쪽.

30) 같은 책, 41쪽.

31) 레온 보트슈타인 , 『제퍼슨의 아동: 교육과 미국문화의 약속』, 186쪽. 나의 견해 강조.

32) 존 케이지, 로베르 필리우, 『가르치고 배우기』, 115~116쪽. 나의 견해 강조.

33) 같은 책, 42쪽.

34) 같은 책, 116쪽.

35) 같은 책, 134쪽.

36) 이언 맥길 · 수전 워너 바일, 「대화 계속하기: 경험적 학습의 새로운 가능성 (Continuing the Dialogue: New Possibilities for Experiential Learning)」, 이

언 맥길 · 수전 워너 바일, 『경험적 학습을 이해하기』, 249쪽.

37) 에드워드 리드, 『경험의 필요성』, 61쪽.

38) 로베르 필리우, 『가르치고 배우기』, 18~19쪽.

39) 안토니오 그람시(Antonio Gramsci)는 『옥중 수고 선집(*Selections from the Prison Notebooks*)』, 퀸틴 호아레(Quintin Hoare) · 제프리 노웰 스미스(Geoffrey Nowell Smith) 옮김(New York: International Publishers, 1992)에서 정치적 사회와 시민적 사회를 구분한다.

40) 하워드 가드너 · 민디 콘하버(Mindy Kornhaber) · 마라 크레체프스키(Mara Krechevsky), 『다중 지능: 실제론』, 236쪽.

41) 같은 책, 188쪽, 190쪽.

42) 카를라 한나퍼드, 『산뜻한 움직임: 왜 학습이 당신의 머릿속에만 있는 것이 아닌가』, 56쪽.

43) 하워드 가드너, 『다중 지능: 실제론』, 229쪽.

44) 카를라 한나퍼드, 『산뜻한 움직임: 왜 학습이 당신의 머릿속에만 있는 것이 아닌가』, 48쪽.

45) 같은 책, 또한 다이아몬드, 『유전성 강화: 환경이 뇌 해부학에 미치는 영향(*Enriching Heredity: The Impact of the Environment on the Anatomy of the Brain*)』(New York: Free Press, 1998) 참고.

46) 그레고리 울머(Gregory Ulmer)는 『응용된 그라마톨로지: 데리다에서 보이스까지의 후기 교육학(*Applied Grammatology: Post(e)-Pedagogy from Jacques Derrida to Joseph Beuys*)』(Baltimore: Johns Hopkins University Press, 1995)에서 데리다의 『그라마톨로지』의 적용 편에 도달하기 위해 라캉(Jacques Lacan), 보이스, 예이젠시테인(Sergei Eisenstein)의 교육학적 형성에 대한 상대적인 분석을 수행한다. 그 연구는 데리다가 서기법 연구, 모델링, 암기법, 사색을 활용하는 것에 대해 광범위하게 다루고 있다는 점에서 모범적이다.

47) 로베르 필리우, 『가르치고 배우기』, 192~197쪽.

48) 같은 책, 193~196쪽.

49) 같은 책, 197쪽.

50) 같은 책, 193쪽.

51) 같은 책.

52) 같은 책, 194, 195쪽.

53) 같은 책, 198, 200쪽. 필리우의 포이포이드롬, 그리고 브레히트와 함께한 그의 학교가 실현되지는 못했지만, 플럭서스 예술가인 한센은 1987년에 쾰른에서 시슬릭(Lisa Cieslik)과 함께 유사한 기관을 설립했다. 얼티밋 아카데미(Ultimate Akademie)라는 그 기관은 새로운 예술 문제를 제시하고 토론하는 진행형의 맥락이 되었다. 그것은 1995년 한센이 세상을 떠날 때까지 성장했으나 오늘날에는 생존하려고 몸부림치고 있다.

54) 요제프 보이스, 로베르 필리우, 『가르치고 배우기』, 169쪽.

55) 요제프 보이스, 그레고리 울머, 『적용된 서기법(書記法) 연구: 데리다에서 보이스까지의 후기 교육학』, 238쪽.

56) 같은 책, 239쪽.

57) 로베르 필리우, 『가르치고 배우기』에서의 카프로, 128쪽.

58) 에드워드 리드, 『경험의 필요성』, 93~94쪽.

59) 같은 책, 104쪽.

60) 미리엄 허턴, 「행동으로부터 배우기: 개념적 틀(Learning from Action: A Conceptual Framework)」, 수전 워너 바일·이언 맥길, 『경험적 학습을 이해하기』, 52쪽.

61) 존 케이지, 로베르 필리우, 『가르치고 배우기』, 117쪽.

62) 에드워드 리드, 『경험의 필요성』, 69쪽.

63) 로베르 필리우, 『가르치고 배우기』, 79쪽.

64) 존 듀이, 『경험으로서의 예술』, 336쪽.

도판 목록

〈그림 1〉 조지 브레히트, 〈열쇠 구멍 이벤트(Keyhole Event)〉, 1962년. 친필 이벤트 카드. 4¼ x 5½인치. 자료: 길버트 · 라일라 실버먼 플럭서스 컬렉션, 디트로이트.

〈그림 2〉 조지 브레히트, 〈드립 뮤직(Drip Music)〉, 1962년. 플럭서스 축제에서 히긴스의 퍼포먼스, 니콜라이 교회, 코펜하겐. 사진: 시스 야르너(Sisse Jarner). 자료: 에릭 안데르센.

〈그림 3〉 조지 브레히트, 〈워터 얌(Water Yam)〉, 1963년경, 1970년. 디자인: 조지 머추너스. 독특한 타이포그래피를 가진 중간과 오른편의 두 사례는 브레히트가 만든 콜라주 커버를 보여준다. 크기는 다양하다. 각각의 카드는 종이 위에 오프셋 인쇄한 것임. 사진: 브래드 이버슨. 자료: 길버트 · 라일라 실버먼 플럭서스 컬렉션, 디트로이트.

〈그림 4〉 다양한 예술가들, 〈플럭서스 I(Fluxus I)〉, 1964~1976년. 디자인 · 편집: 조지 머추너스. 볼트로 묶은 봉투 내부에 혼합 재료를 넣은 나무 상자. 크기는 다양하다. 사진: 브래드 이버슨. 자료: 길버트 · 라일라 실버먼 플럭서스 컬렉션, 디트로이트.

〈그림 5〉 다양한 예술가들, 〈플럭스키트(Fluxkits)〉, 1964년경. 디자인 · 수집: 조지 머추너스. 혼합 재료를 넣은 비닐 케이스. 12 x 17½ x 5인치. 사진: 워커 아트센터, 미네아폴리스. 자료: 길버트 · 라일라 실버먼 플럭서스 컬렉션, 디트로이트.

〈그림 6〉 잭슨 맥로, 〈두 번째 가타(2nd Gatha)〉, 1961년. © Jackson Mac Low 2000. 『구체시 문집』, 에밋 윌리엄스 · 잭슨 맥로 편(New York: Something Else Press, 1967). 자료: 딕 히긴스 · 잭슨 맥로.

〈그림 7〉 알 한센, 〈미스 스터프(Miss Stuff)〉, 1967년. 채색된 비너스가 있는 허쉬 포장지, 16¼ x 8¾인치. 자료: 그레이시 맨션 갤러리 · 비브 핸슨.

〈그림 8〉 메리 바우어마이스터의 아틀리에, 1961년. 카메라가 백남준을 향하고 있다. 사진 · 자료: 피터 뮈르스트.

〈그림 9〉 다양한 예술가들, 〈플럭스필름(Fluxfilms)〉, 1966~1967년. 수집: 조지 머추너스. 사진: 브래드 이버슨. 자료: 길버트 · 라일라 실버먼 플럭서스 컬렉션, 디트로이트.

〈그림 10〉 다양한 예술가들, 〈플럭스 연도 상자 2(Flux Year Box 2)〉, 1968년. 수집·
디자인: 조지 머추너스. 혼합 미디어를 담은 나무 상자, 8 x 8 x 3⅜인치, 휴대용 프로
젝터 포함. 사진: 브래드 이버슨. 자료: 길버트·라일라 실버먼 플럭서스 컬렉션, 디
트로이트.

〈그림 11〉 대니얼 스포에리·프랑수아 뒤프렌, 〈로프티크 모데르네〉, 1963년. 사진:
브래드 이버슨. 자료: 길버트·라일라 실버먼 플럭서스 컬렉션, 디트로이트.

〈그림 12〉 조지 브레히트·앨리슨 놀즈·로버트 와츠, 〈시저스 브라더스의 창고 세일
(블링크)[The Scissors Brothers' Warehouse Sale(Blink)]〉, 1963년. 제작: 앨리슨 놀
즈. 캔버스 위에 실크스크린, 18 x 18인치. 사진: 브래드 이버슨. 자료: 길버트·라일
라 실버먼 플럭서스 컬렉션, 디트로이트.

〈그림 13〉 조지 머추너스, 〈플럭스포스트(스마일)[Fluxpost(Smiles)]〉, 1977~1978년.
구멍 낸 우표 종이, 10⅜ x 8¼인치. 자료: 길버트·라일라 실버먼 플럭서스 컬렉션,
디트로이트.

〈그림 14〉 조지 머추너스, 〈플럭스 스마일 머신(Flux Smile Machine)〉, 1970~1972년.
사진: 브래드 이버슨. 자료: 길버트·라일라 실버먼 플럭서스 컬렉션, 디트로이트.

〈그림 15〉 래리 밀러, 〈오리피스 플럭스 플러그스(Orifice Flux Plugs)〉, 1974년.
9 x 13 x 2¼인치. 사진: 버즈 실버먼. 자료: 길버트·라일라 실버먼 플럭서스 컬렉션,
디트로이트.

〈그림 16〉 아이-오, 〈손가락 상자(Finger Box)〉, 1964년. 예술가의 원형(오른쪽 뒤)
에 기초하여 조지 머추너스가 디자인. 나무 상자 속에 혼합 재료를 넣고 비닐 여행 가
방에 채움, 12½ x 17 x 3¾인치. 사진: 브래드 이버슨. 자료: 길버트·라일라 실버먼
플럭서스 컬렉션, 디트로이트.

〈그림 17〉 조지 브레히트, 〈발로시/플럭스 여행 기구(Valoche/A Flux Travel Aid)〉,
다양한 사례, 1960년경~1975년. 디자인: 조지 머추너스. 혼합 재료가 담긴 나무와
플라스틱 상자, 사진: 브래드 이버슨. 자료: 길버트·라일라 실버먼 플럭서스 컬렉션,
디트로이트.

〈그림 18〉 다카코 사이토, 〈냄새 체스(Smell Chess)〉, 유리병이 든 나무 상자, 1964~

1965년. 8x8x3⅜인치, 사진: 로리 투치. 자료: 길버트·라일라 실버먼 플럭서스 컬렉션, 디트로이트.

〈그림 19〉 조지 브레히트, 〈이벤트 카드(Event Cards)〉, 손으로 쓴 후에 등사, 크기 다양. 자료: 도서관 컬렉션, 게티 연구소, 로스앤젤레스.

〈그림 20〉 조지 브레히트, 〈바이올린, 비올라, 첼로 혹은 콘트라베이스 독주(Solo for Violin, Viola, Cello, or Contrabass)〉, 1962년, 뉴욕시 플럭스홀에서 공연. 사진: 조지 머추너스. 자료: 길버트·라일라 실버먼 플럭서스 컬렉션, 디트로이트.

〈그림 21〉 백남준, 〈바이올린 독주(One for Violin)〉, 1961년. 1962년 뒤셀도르프에서 백남준의 퍼포먼스. 사진: 조지 머추너스. 자료: 길버트·라일라 실버먼 플럭서스 컬렉션, 디트로이트.

〈그림 22〉 필립 코너, 〈피아노 활동(Piano Activities)〉, 1962년, 비스바덴예술협회 공연. 사진: 작가 미상. 자료: 길버트·라일라 실버먼 플럭서스 컬렉션, 디트로이트.

〈그림 23〉 작가 미상 작품, 플럭서스 페스티벌, 코펜하겐 니콜라이 교회 1962년. 왼쪽부터 아서 코프케(Arthur Køpke), 미상, 볼프 포스텔, 에밋 윌리엄스, 딕 히긴스. 사진: 에릭 안데르센. 자료: 에릭 안데르센.

〈그림 24〉 벤 패터슨, 〈페이퍼 뮤직(Paper Music)〉, 1962년. 플럭서스 페스티벌 코펜하겐 니콜라이 교회. 왼쪽부터 조지 머추너스, 에밋 윌리엄스, 볼프 포스텔. 사진: 시스 야르너. 자료: 에릭 안데르센.

〈그림 25〉 조 존스, 〈플럭스하프시코드(Fluxharpsichord)〉, 1980년, 사진: 브래드 이버슨. 자료: 길버트·라일라 실버먼 플럭서스 컬렉션, 디트로이트.

〈그림 26〉 하이 레드 센터, 〈스트리트 클리닝 이벤트(Street Cleaning Event)〉, 뉴욕시, 1966년. 사진: 조지 머추너스. 자료: 길버트·라일라 실버먼 플럭서스 컬렉션, 디트로이트.

〈그림 27〉 전단, "문화적 제국주의에 반대하는 행동(Action against Cultural Imperialism), '피켓 슈토크하우젠 콘서트(Picket Stockhausen Concert)!'", 1964년. 텍스트: 헨리 플린트. 디자인: 조지 머추너스. 종이에 오프셋 인쇄, 17⅜x6인치. 사진: 워커 아트센터. 자료: 길버트·라일라 실버먼 플럭서스 컬렉션, 디트로이트.

〈그림 28〉 조지 머추너스, 〈선언서(Manifesto)〉, 1963년, 종이에 오프셋 인쇄, 8¼ x 5⅞인치. 사진: 워커 아트센터. 자료: 길버트·라일라 실버먼 플럭서스 컬렉션, 디트로이트.

〈그림 29〉 조지 머추너스, 〈플럭서스(그 역사적인 발전과 아방가르드 운동과의 관계성)〉, 1967년. 텍스트·디자인: 조지 머추너스. 종이에 오프셋 인쇄, 17⅞ x 6인치. 자료: 길버트·라일라 실버먼 플럭서스 컬렉션, 디트로이트.

〈그림 30〉 조지 브레히트·로버트 와츠, 이벤트 악보 카드, 날짜 다양, 종이에 오프셋 인쇄, 크기 다양. 자료: 길버트·라일라 실버먼 플럭서스 컬렉션, 디트로이트.

〈그림 31〉 조지 브레히트, 〈금연 이벤트(No Smoking Event)〉, 1962년. 독일 비스바덴의 파르티투르 콘서트에서 백남준 공연. 사진: 조지 머추너스. 자료: 길버트·라일라 실버먼 플럭서스 컬렉션, 디트로이트.

〈그림 32〉 로버트 와츠, 〈2인치(Two Inches)〉, 프랑스 니스, 1963년. 배경에 보티에의 상점이 있음. 사진: 조지 머추너스. 자료: 길버트·라일라 실버먼 플럭서스 컬렉션, 디트로이트.

〈그림 33〉 딕 히긴스, 〈인터미디어 차트(Intermedia Chart)〉, 1995년, 엽서, 5 x 7인치. 자료: 딕 히긴스.

〈그림 34〉 로버트 와츠, 〈에프/에이치 트레이스(F/H Trace)〉, 1979년. 부엌 공연, 뉴욕. 사진: 마누엘 A. 로드리게즈, ⓒ 1988 Robert Watts Estate. 자료: 로버트 와츠 스튜디오 아카이브 컬렉션, 뉴욕.

〈그림 35〉 조지 브레히트, 〈단어 이벤트(출구)[Word Event(Exit)] 혹은 방향(Direction)〉, 코펜하겐 니콜라이 교회, 1962년. 작품에서 보이는 두 남성은 에릭 안데르센과 에밋 윌리엄스임. 사진: 시스 야르너. 자료: 에릭 안데르센.

〈그림 36〉 딕 히긴스, 〈라몬테 영에 관한 수필(Essay on LaMonte Young)〉, 1962년. 콜라주, 18 x 21인치. 사진: 브래드 이버슨. 자료: 길버트·라일라 실버먼 플럭서스 컬렉션, 디트로이트.

〈그림 37〉 제프리 헨드릭스, 〈미완의 비즈니스: 남아 교육(Unfinished Business: Education of the Boy Child)〉, 1976년. 뉴욕시 3 머서가에서 12월 3~4일에 공연됨.

여기서 머추너스는 헨드릭스의 머리를 자른다. "소년"인 브래컨 헨드릭스는 맨 오른쪽에서 지켜보고 있다. 사진: 로버트 위켄턴. 자료: 제프리 헨드릭스.

〈그림 38〉조셉 코수스, 〈하나이면서 셋인 의자(One and Three Chairs)〉, 1965년. 나무 접개 의자, 한 의자의 사진 복사, 한 의자의 사전적 정의. 2001년 촬영. 자료: 뉴욕현대미술관, 래리 알드리치 재단 기금.

〈그림 39〉앨리슨 놀즈, 〈빈 롤스(Bean Rolls)〉, 1964년. 놀즈의 상자들은 전방과 측면에 있다. 조지 머추너스의 버전은 뒤쪽에 있다. 브래드 이버슨 촬영. 자료: 길버트·라일라 실버먼 플럭서스 컬렉션, 디트로이트.

〈그림 40〉앨리슨 놀즈, 〈고대 언어의 핑거 북(The Finger Book of Ancient Language)〉, 1982년. 11인치의 척추와 알루미늄 바닥 위에 놓은 혼합 미디어가 상호작용하는 책. 자료: 앨리슨 놀즈.

〈그림 41〉미에코 시오미, 〈공간시 넘버 1(단어 이벤트)[Spatial Poem No. 1 (word event)]〉, 1965년, 섬유판 위의 지도, 가림용 테이프, 핀, 카드에 오프셋 인쇄, $11\frac{7}{8}$ x $18\frac{1}{8}$ x $3\frac{3}{8}$인치. 사진: 브래드 이버슨. 자료: 길버트·라일라 실버먼 플럭서스 컬렉션, 디트로이트.

〈그림 42〉빌럼 더리더르, 〈유럽의 우편 주문 창고/플럭스숍(European Mail-Order Warehouse/Fluxshop)〉, 1964~1965년. 사진: 빔 판데르린덴 촬영. 자료: 길버트·라일라 실버먼 플럭서스 컬렉션, 디트로이트.

〈그림 43〉『클라스 올든버그의 상점 주간(Claes Oldenburg's Store Days)』, 에밋 윌리엄스 편(New York: Something Else Press, 1968). 자료: 딕 히긴스.

〈그림 44〉벤 보티에, 〈살아 있는 조각(Living Sculpture)〉, 1962년. 런던 미스피츠 페스티벌 기간에 갤러리 원 상점을 바라보고 있음. 사진: 브루스 플레밍. 자료: 길버트·라일라 실버먼 플럭서스 컬렉션, 디트로이트.

〈그림 45〉벤 보티에, 〈살아 있는 조각〉, 1962년. 상점 안에서 창밖을 내다봄. 사진: 브루스 플레밍. 자료: 길버트·라일라 실버먼 플럭서스 컬렉션, 디트로이트.

〈그림 46〉조지 브레히트·로버트 필리우, 세디유 키 수리(쓸모없는 지식의 상점), 프랑스 빌프랑슈쉬르메르, 1967년. 로버트 필리우, 익명, 그리고 조지 브레히트(손으로

가리키는 사람)의 이중 노출. 사진: 자크 스트라우흐·미추 스트라우흐–바렐리. 자료: 길버트·라일라 실버먼 플럭서스 컬렉션, 디트로이트.

〈그림 47〉 조지 브레히트·로버트 필리우, 세디유 키 수리, 프랑스 빌프랑슈쉬르메르, 1967년. 실내. 사진: 자크 스트라우흐·미추 스트라우흐–바렐리. 자료: 길버트·라일라 실버먼 플럭서스 컬렉션, 디트로이트.

〈그림 48〉 제프리 헨드릭스, 〈플럭스 유물 넘버 4(Flux Relic No. 4)〉, 1992년. 굿 바이 슈퍼마켓을 위해 제작. 코펜하겐 니콜라이 교회, 미하엘 베르거, 크누 페데르센, 에릭 안데르센이 조직. "세디야 상점에서 나온 마지막 와인 병". 자료: 제프리 헨드릭스.

〈그림 49〉 대니얼 스포에리, 〈식사 변형 넘버 4, 잭 영맨(Meal Variation No. 4, Jack Youngman)〉, 한 식사에서 29개의 변형이 나옴, 1964년. 맨 처음 차린 식사, 조지 머추너스가 21 x 25인치 규격의 린넨에 인쇄판을 제작. 사진: 낸시 아넬로. 자료: 길버트·라일라 실버먼 플럭서스 컬렉션, 디트로이트.

〈그림 50〉 로버트 필리우, 조지 머추너스, 피터 무어, 대니얼 스포에리, 로버트 와츠, 투영된 판을 의도한 사진, 〈괴물들은 공격적이지 않다(Monsters Are Inoffensive)〉, 1967년. 이 판은 36 x 36인치 규격의 사진 합판, 비닐 표면 테이블 윗면으로 이루어짐. 사진: 작가 미상. 자료: 길버트·라일라 실버먼 플럭서스 컬렉션, 디트로이트.

〈그림 51〉 앨리슨 놀즈, 〈같은 점심(The Identical Lunch)〉, 1970년(1990년에 제2판). 캔버스에 네 가지 색상의 실크스크린 그래픽, 17 x 17인치. 자료: 앨리슨 놀즈.

〈그림 52〉 로버트 와츠, 임플로전 회사를 위한 자료들과 함께, 1967년. 사진: 작가 미상, ⓒ 1988 Robert Watts Estate. 자료: 로버트 와츠 스튜디오 아카이브 컬렉션, 뉴욕.

〈그림 53〉 로버트 와츠, 〈여성 속옷(Female Underpants)〉, 1965년. 사진: 로버트 와츠, ⓒ 1988 Robert Watts Estate. 자료: 길버트·라일라 실버먼 플럭서스 컬렉션, 디트로이트.

〈그림 54〉 로버트 와츠, 〈스탬프 디스펜서(Stamp Dispenser)〉, 1963년(1982년에 개작). 상업용 스탬프 디스펜서, 점성 종이에 오프셋 인쇄, 판지 폴더, 17½ x 8¼ x 6⅝인치. 사진: 브래드 이버슨. 자료: 길버트·라일라 실버먼 플럭서스 컬렉션, 디트로이트.

〈그림 55〉 로버트 필리우, 〈갈러리 레지티므(Galerie Légitime)〉, 1962~1963년. 모직 베레모와 혼합 미디어. 사진: 폴 실버먼. 자료: 길버트·라일라 실버먼 플럭서스 컬렉션, 디트로이트.

〈그림 56〉 제프리 헨드릭스, 〈쿼터(Quarter)〉, 1992년. 플럭서스 다 카포에서 혼합 미디어 설치 예술, 독일 비스바덴 쿤스트하우스. 사진: 이오시프 키랄리. 자료: 제프리 헨드릭스.

〈그림 57〉 독일 비스바덴의 플럭세움(Fluxeum)에서 열린 『미스터 플럭서스: 조지 머추너스의 집단 초상화』의 출간 시사회 이벤트에서 앤 노엘과 에밋 윌리엄스. 사진: 래리 밀러. ⓒ 1996.

38세의 나이에 『플럭서스 경험(*Fluxus Experience*)』(2002)을 저술한 한나 히긴스(Hannah Higgins, 1964~)는 플럭서스 예술가인 딕 히긴스(Dick Higgins, 1938~1998)와 앨리슨 놀즈(Alison Knowles, 1933~) 사이에서 태어났다. 그녀는 어렸을 때부터 부모의 퍼포먼스 공연을 보아왔으며, 그러한 실증주의적, 경험주의적 관점에서 이 저서를 기술했다. 그녀의 쌍둥이 자매인 제시카 히긴스(Jessica Higgins)는 뉴욕에 근거지를 둔 인터미디어(intermedia) 예술가로 활동하고 있다.

한나 히긴스는 1988년에 미국 오하이오주 오벌린 대학에서 학사 학위를 취득했으며, 1990년에는 일리노이주 시카고 대학교에서 석사 학위, 1994년에는 같은 대학교에서 박사 학위를 취득했다. 현재 시카고에 거주하고 있는 그녀는 미국 예술계의 저명한 저술가 겸 학자로 왕성하게 활동하면서 일리노이 대학교 예술사학과(Department of Art History) 교수로 근무하고 있다.

그녀는 또한 같은 대학교에서 학제 간 예술을 연구하는 이데아스(IDEAS)의 창립 이사장이기도 하다. 그녀는 디지털 마케팅 전문인 조 라인슈타인(Joe Reinstein)과 결혼했으며, 두 자녀 조에(Zoë)와 나탈리(Nathalie)를 두었다.

그녀의 연구는 다양한 후기 개념예술(Post-conceptual art)의 예술사적 주제들, 즉 시각적, 음악적, 컴퓨터적, 재료적인 주제들에 초점을 맞추고 있다. 그 연구의 방향을 보면, 철학(예술이론)과 실천(제작)에서 뒤엉켜 작용하는 용어인 정보(information), 감흥(sensation)과 관련하여 논점을 시작하고 있다. 그러한 관점에서 출간된 저작으로는 『그리드 북(The Grid Book)』이 있으며, 칸(Douglas Kahn)과의 공저인 『메인 프레임 실험주의: 디지털 아트의 초기 컴퓨터화와 기반(Main-frame Experimentalism: Early Computing and the Foundations of Digital Art)』이 있다.

플럭서스가 단일 양식이나 미디어를 선호하지는 않았지만, 1950년대부터는 실험정신으로 충만해 있던 세계적인 예술가들과 함께 무대에 올랐다. 플럭서스라는 용어는 '흐르다(flow)'와 '유출하다(effluent)'의 두 가지 의미를 담고 있는데, 리투아니아계 미국 디자이너 겸 문화 사업가인 머추너스(George Maciunas)가 창안해 낸 것이다. 머추너스는 광범위한 자신의 활동, 즉 문화에 대항하는 예술가들의 공동 전선에 관한 것부터 뉴욕 예술가 주택 협회의 문제에 이르는 등의 내용을 저술해 달라는 요청을 받았다. 그와 더불어 일시적으로 상호작용하는 작품들을 생산하고 무대에 올리는 살아 있는 이벤트, 즉 퍼포먼스 예술, 비디오 예술, 그리고 다른 발전적인 예술 형식들을 선도했던 해프닝(Happening)이라는 이름의 이벤트와 관련된 책도 출판해 달라는 요청에 부응하면서 그는 그 용어를 사용하기 시작했다.

플럭서스 운동은 1960~1970년대에 이르러, 완성된 예술 작품이라는 산물에 앞서서 창작 과정을 강조해 온 실험예술 퍼포먼스와 관계하게 되었

다. 그 운동은 당시에 국제적이면서 학제 간 연구에 매진해 온 예술가, 작곡가, 디자이너, 시인 그룹이 주도해 나갔다. 따라서 플럭서스는 다양한 예술적 미디어와 규율에 실험적으로 대응하며, 새로운 예술 형식을 탄생시키는 데에 일조했다고 알려지게 되었다. 이 새로운 예술 형식에는 플럭서스 예술가인 딕 히긴스가 창안해 낸 인터미디어(intermedia), 플럭서스와 호전적으로 연합한 예술가인 플린트(Henry Flynt)가 최초로 전개한 개념예술(Conceptual art), 백남준과 포스텔(Wolf Vostell)이 개척한 비디오 예술(Video art)이 포함되었다. 그러한 점에서 네덜란드의 갤러리 운영자 겸 예술 비평가인 루에(Harry Ruhé)는 플럭서스를 가리켜 "1960년대의 가장 급진적이고 실험적인 예술 운동"이라고 묘사했다.

한나 히긴스는 플럭서스가 지닌 '경험에 의한(experiential)' 속성이라고 칭하는 것, 즉 삶을 긍정하는 태도나 특성에서 플럭서스를 조망하기 시작한다. 그녀는 플럭서스 예술가들이 현실 세계와 적극적이면서도 경계하면서 활동을 시작했으며, 이 사물들의 세계로 침투하는 것이 바로 그들을 자아에 대한 이해로 이끌었다고 주장한다. 따라서 이 책에는 자아와 세계의 대립이 플럭서스 특유의 두 개의 공식으로 가장 잘 표현되어 있다. 두 가지 공식으로는 이벤트(Event)라고 일컫는 일상적인 행동으로 구성된 퍼포먼스 예술(Performance art)이라는 한 유형, 그리고 개인적으로 사용하려고 상자에 모은 일상적인 사물이나 인쇄된 카드의 모음인 플럭스키트 작품(Fluxkit multiple)이 또 다른 유형이었다.

그녀는 "플럭서스가 어떻게 작용하는가?", "플럭서스가 왜 중요한가?" 등의 문제에 집중하여 관찰하면서 플럭서스 경험에 생기를 불어넣기 위하여 이 두 공식을 시험했다. 그녀의 그러한 시도는 우리가 쉽게 길을 잃을 수 있는 개별 작품에 대한 일련의 해석을 제공하는 대신에, 그 예술 운동

내에서 일어나는 경험의 역학과 관련되어 있다. 그녀는 그러한 맥락에서 『플럭서스 경험』의 목차를 일련의 동심원으로 묘사하는 예술 그 자체로부터 빠져나와 플럭서스를 창조하는 예술가들, 플럭서스와 관련된 창조적인 예술 운동들, 그리고 교육학 일반을 위하여 플럭서스 예술의 교훈으로 다가가는 순서로 정했다.

비록 플럭서스가 1960년대의 정치적, 문화적 행동주의(activism)와 연합했지만, 그 영역이 너무나 규범적이고 협의적이었기 때문에 플럭서스 예술가들은 플럭서스가 무시되는 것에 대해 투쟁했다. 그 예술가들은 구체적인 시, 시각예술, 도시 계획, 건축, 디자인, 문학, 출판뿐만 아니라 악보 상연, 네오-다다(Neo-Dada) 같은 소음 음악, 그리고 시간에 기반을 둔 작품들도 포함한 퍼포먼스 이벤트를 제작했다. 그들 대부분은 반상업적, 반예술적 감성을 공유했다. 『플럭서스 경험』에서 플럭서스는 그러한 감성을 간헐적으로 "인터미디어"로 묘사했다.

작곡가인 케이지(John Cage)의 이념과 실천은 플럭서스에 큰 영향을 미쳤다. 그는 전기 음향 음악, 악기의 비표준적인 사용에서 불확실성에 초점을 맞추어 공연하는 등 전후 아방가르드의 선도적인 인물에 속했다. 그는 또한 대부분의 삶에서 낭만적인 파트너이기도 했던 안무가 커닝햄(Merce Cunninghamm)과 협력함으로써 현대 무용의 발전에 기여했다. 특히 작품의 끝을 생각하지 않고 작품 창작에 임해야 한다는 케이지의 생각과 예술작품을 예술가와 관객의 상호작용의 현장으로 보는 그의 이해가 바로 예술창작에서 과정을 중시하는 관점이었다. 그에게는 창조 과정이 완성된 작품보다 우월한 것이었다.

플럭서스의 기원은 바로 케이지가 1930년대부터 1960년대까지 자신의 실험 음악에서 탐구했던 많은 개념에 있다. 일본의 선(禪) 연구자

인 스즈키(D. T. Suzuki)의 선종 수업을 들은 후 케이지는 1957~1959년에 뉴스쿨(New School for Social Research)에서 실험적인 작곡 수업을 했다. 이 수업들은 잠재적으로 무한한 방법으로 연주될 수 있는 작곡의 기초로 음악 악보를 사용하여 예술에서 '우연성(chance)'과 '불확정성(indeterminacy)' 개념을 탐구했다. 맥로(Jacson Maclow), 영(LaMonte Young), 브레히트(George Brecht), 한센(Al Hansen), 히긴스를 포함하여 플럭서스에 참여하게 된 몇몇 예술가들과 음악가들이 케이지의 수업에 참석했다.

플럭서스의 발전에 미쳤던 또 다른 주목할 만한 영향은 다다(Dada)의 활동기(1916~1922)에서 적극적인 모습을 보였던 프랑스 예술가인 뒤샹(Marcel Duchamp)의 레디메이드(readymades)였다. 대체로 다다 같은 유동적인 운동의 창시자로 일컬어지는 머추너스는 1961년에 한 잡지의 제목을 지어달라는 부탁을 받고 플럭서스라는 이름을 만들어냈다. 1960년대에 플럭서스 활동에 참여했던 많은 예술가 중에는 보이스(Joseph Beuys), 더리더르(Willem de Ridder), 브레히트, 케이지, 필리우(Robert Filliou), 한센, 히긴스, 클린트베리(Bengt af Klintberg), 놀즈, 쾨프케(Addi Køpcke), 오노(Yoko Ono), 백남준, 쿠보타(Shigeko Kubota), 영(LaMonte Young), 버드(Joseph Byrd), 패터슨(Ben Patterson), 스포에리(Daniel Spoerri), 프리드먼(Ken Friedman), 라일리(Terry Riley), 포스텔 등이 포함되었다. 그들은 서로에게 영향을 주었던 다양한 합작자(collaborator)였을 뿐만 아니라, 대개는 친구이기도 했다. 그들은 당시 사회에서 예술과 예술의 역할에 대한 급진적인 생각을 하고 있었다.

플럭서스 내의 교차하는 집단과 플럭서스가 겹치는 단계마다 발전해온 방식을 보면, 플럭서스가 무엇인지에 대해 참가자 각자가 매우 다른 생각을 하고 있었음을 알 수 있다. 플럭서스의 창시자인 머추너스는 잘 알

려진 선언문을 제안했지만, 플럭서스를 진정한 운동으로 생각하는 사람은 거의 없었으므로 그 선언문은 널리 채택되지 않았다. 대신에 비스바덴(Wiesbaden), 코펜하겐, 스톡홀름, 암스테르담, 런던, 뉴욕에서 열렸던 일련의 페스티벌은 상호 유사한 믿음을 공유한 채 느슨하지만 강건한 공동체의 형성에 일조했다. 플럭서스가 실험의 포럼으로서 얻어낸 명성에 따라, 일부 플럭서스 예술가들은 플럭서스를 하나의 실험실(laboratory)로 묘사하게 되었다. 그러면서 플럭서스는 "무엇이 예술로 여겨지는 것인가"의 문제에서 그 폭을 넓히는 데에 중요한 역할을 했다.

또한 플럭서스 회원들이 널리 읽었던 다다 교재들의 번역서도 플럭서스 발전에 영향을 미쳤다. 그것은 바로 마더웰(Robert Motherwell)이 편집한 『다다 시인들과 화가들: 선집(Dada Poets and Painters: An Anthology)』(1951)이었다. 이 교재들에서 설명되고 있듯이 다다 운동을 선도했던 반예술(anti-art)이라는 용어는 뒤샹이 1913년경에 창안한 용어이다. 그 의미를 보자면, 뒤샹이 발견된 사물(found object: 발견된 일반적인 사물 혹은 구매하여 선언한 예술)로부터 자신의 첫 번째 레디메이드를 만들었을 때 생겨난 것이다. 그가 일상에서 무관심하게 택한 레디메이드, 그리고 그것을 예술 작품으로 변경한 레디메이드는 학문적인 예술 기법에 의존해 온 본질상 시각적 경험이라는 예술 개념에 도전했다. 그 가장 유명한 예가 뒤샹의 변경된 레디메이드인 〈샘(Fountain)〉(1917)이다. 뒤샹은 뉴욕의 위생용품점에서 구입한 남성용 소변기의 테두리에 "R. Mutt"라고 서명하고서 예술 작품이라고 선언했다. 뒤샹은 뉴욕에서 제1차 세계대전을 피하던 중 1915년에 프랑스의 아방가르드 화가인 피카비아(Francis Picabia)와 파리에 머물던 미국의 시각예술가인 레이(Man Ray)를 만나 다다 그룹을 결성했다. 이 그룹의 다른 주요 구성원들에는 크레이븐(Arthur Craven), 스테트하이머(Florine

Stettheimer), 그리고 몇몇 예술가에 의하여 뒤샹에게 〈샘〉에 대한 아이디어를 제안했던 프라이타크-로링호번(Elsa von Freytag-Loringhoven)이 있다. 1916년까지 이 예술가들, 특히 뒤샹, 레이, 피카비아는 뉴욕에서 급진적인 반예술 활동의 중심인물이 되었다. 그들의 예술 작품은 플럭서스와 개념예술 전반에 대한 정보를 제공했다. 1950년대 후반과 1960년대 초반에 플럭서스, 그리고 일본과 오스트리아 및 다른 국제적인 장소들에서 열렸던 해프닝, 누보 레알리즘(Nouveau Realism), 메일 아트(Mail art), 액션 아트(Action art)를 포함한 동시대의 예술 그룹이나 운동도 종종 네오-다다(Neo-Dada)의 영향 아래 놓여 있었다.

『플럭서스 경험』은 이러한 플럭서스에 관한 문헌적 연구를 수행할 때 긴요한 자료이다. 히긴스는 이 책에서 자신이 몸소 경험한 플럭서스 운동을 바탕으로 "플럭서스가 무엇이며, 그것이 왜 중요한가?"를 밝히고자 한다. 따라서 플럭서스에 관해 통찰력이 있으며 자극적이기도 한 이 책은 1950년대 후반부터 1990년대 초반에 이르는 기간에 이루어진 플럭서스의 발전과 수용이라는 문제를 철저하게 다루고 있다. 대부분의 예술사학자가 "모든 것이 텍스트(Everything is text)"라는 후기구조주의(Post-structuralism) 모델을 추종하고 있던 시기에 이 책이 출판되었기에, 이 책은 그 도그마에서 벗어나는 신선한 충격을 주었다.

플럭서스 예술가들 스스로가 미국의 실용주의(Pragmatism) 철학자인 듀이(John Dewey)의 유명한 저서인 『경험으로서의 예술(Art as Experience)』(1935)을 읽었다는 사실을 지적하면서, 히긴스는 그 예술가들이 어떻게 사물들과 감각적 · 지적 만남을 진척시켰는지를 고찰했다. 그런가 하면 『플럭서스: 태도의 역사(Fluxus: The History of an Attitude)』(1998)의 저자인 스미스(Owen F. Smith)는 이 책을 일러 "플럭서스에 관심을 가진 사람, 특히 그

인식적, 현상학적 기반을 이해하고자 하는 사람은 반드시 읽어야 할 책이다"라고 말했다.

『피부와의 접촉: 피학증, 퍼포먼스 예술과 1970년대(*Contact with the Skin: Masochism, Performance Art, and the 1970s*)』(1998)를 저술한 미국의 예술사학자인 오델(Kathy O'Dell)은 퍼포먼스 예술에 등장하는 폭력을 사회 계약과 정신분석 이론 내에서 맥락화하는(contextualizing) 예술이론가로 잘 알려져 있다. 오델은 『플럭서스 경험』의 특징을 다음과 같이 말한다. 즉, "히긴스는 플럭서스의 특성에 따른 이론과 실제를 가장 정교하고도 신선한 방식으로 결합하면서 실험적이고 긍정적인 느낌을 소유하도록 용감하게 주장한다. 그녀는 플럭서스를 미국의 예술사 및 국제적인 예술 실천의 맥락(context)에 위치시키지만, 그녀 자신이 플럭서스 작품들에서 관찰한 바와 참가한 직접적인 경험을 감각과 관련된 이론으로 탐구, 설명하고 있기도 하다."

이처럼 히긴스는 이 획기적인 학문에 대한 분석 작업에서 그녀 자신이 영향력을 발휘하는 예술 운동인 플럭서스를 탐구했다. 플럭서스가 일반적으로는 1960년대 정치적, 문화적 행동주의와 연관되었더라도, 너무나 규범적이고 편협한 용어로 비둘기파가 되는 것에 맞서 싸웠다. 히긴스의 글에서 놀라운 즉시성을 발견할 수 있는데, 이는 플럭서스 예술가인 부모 아래서 성장한 히긴스의 인생 대부분이 플럭서스 운동과 연관되어 있으며 자신의 경험을 저술 활동에서 공유하고 있기 때문이다. 따라서 우리는 이 책을 통해 플럭서스가 진정 무엇이고 왜 중요한지를 알 수 있다. 이러한 상술 과정에서 다양하면서도 유사한 의미를 가진 용어들—플럭스키트(Fluxkit), 플럭스필름(Fluxfilm), 플럭스워크(Fluxwork), 플럭스포스트(Fluxpost), 플럭서스 바이러스(Fluxus Virus), 플럭스클리닉(Fluxclinic), 플럭

스홀(Fluxhall), 플럭세움(Fluxeum), 플럭스숍(Fluxshop), 플럭스팝(Fluxpop) 등이 등장한다. 이 용어들의 나열에서는 기존의 문서화된 단어들로 제한되지만, 가상의 플럭서스 어휘는 음소인 "플럭스(어스)(Flux(us))"가 형용사 기능에만 제한되지 않기 때문에, 잠재적으로 무진장하다. 이 용어들은 플럭서스 예술가들이 만든 예술 작품에 라벨을 붙일 뿐만 아니라 실제로 그 용어들을 실행하기도 한다.

그 용어들은 프랑스 철학자인 들뢰즈(Gilles Deleuze)의 말도 안 되는 말처럼, 대부분 감각의 기부를 수행한다. 이러한 방식으로 이해되는 "넌센스(nonsense)는 특별한 의미가 있는 것이 아니라, 과잉(excess)에서 생산되는 감각보다는 차라리 감각의 부재(absence)에 반대한다." 『플럭서스 경험』에서 히긴스는 플럭스키트와 이벤트의 패러다임인 플럭서스 예술 형식이 예술 작품과 관객 사이의 이러한 관계를 효과적으로 확립한다는 것을 설득력 있게 보여준다. 플럭스키트는 터무니없지는 않은 부조리한 것이다. 즉, 상자 속에 있는 사물들의 무작위성은 기존의 감각에 의한 분류법을 따르지 않고, 대신에 끊임없이 새로운 의미들을 만들어낸다. 이와 유사하게, 플럭서스 이벤트와 대부분의 퍼포먼스 예술(초기 해프닝 포함)을 구별하는 데 있어서 히긴스는 전자의 "우연적이고 구체적이지 않은" 형식을 올바르게 강조한다. 전면적인 개정은 그 충격이 구조적이어야만 하기에, 거의 있을 수 없다. 그럼에도 이론적인 범주, 엄격함, 대담함에서 보자면, 『플럭서스 경험』은 확실히 드문 작업 중 하나이다. 히긴스는 전체 플럭서스 프로젝트를 재고하는 고단한 업무를 떠맡았다. 그녀는 경험의 개념을 이 책의 중심적인 조직 원칙으로 택함으로써, 예술적 사물의 무한한 가용성과 안정성이라는 예술의 역사학적 가설을 뒤집는다.

히긴스는 플럭서스 예술가인 부모의 예술에 평생 노출되었기 때문에 예

술 비평에 대한 자신의 주관적인 접근 방식의 출처에 대해서도 매우 개방적이었다. 특히 플럭서스 예술이 환기한 "경험의 비계층적 밀도"라는 스미스의 생각에 대해서 개방적이었다. 예술 비평가들은 초기부터 일본에서 체코슬로바키아, 그리고 독일에서 캘리포니아에 이르는 이러한 예술 운동의 공간적, 지리적 차원의 중요성을 지각했지만, 그 누구도 그것의 시간적인 차원에 주의를 기울이지는 않았다. "경험" 또는 "태도(attitude)" 같은 개념들이 예술에서 문서화되지 않고 문서로 될 수도 없다는 관점의 의미를 끌어낸다. 이러한 비역사성(ahistoricity)은 프랑스 철학자인 푸코(Paul-Michel Foucault)가 그렇게 강력하고 정당하게 주장했던 바에 반대하는 "머뭇거림(murmur)"이 아니다. 그것이 어느 정도는 경험을 통해서만 이해되고 전달될 수 있는 예술적 과정의 본질과 관련이 있기 때문이다. 예술사와 비평에 대한 경험적 접근은 박물관의 문 앞에서 그 주제를 포기하지 않는다. 플럭서스의 중심적인 태도 중 하나를 따라가면, 그것은 예술을 삶의 일부로 보게 된다. 히긴스는 "플럭서스 경험의 의미가 일상생활에의 참여와 그것으로부터의 철수, 예술과 반예술을 (예술로서의) 삶으로 대체하는 데에 있다"라고 주장한다. 학문적인 저술에서는 좀처럼 볼 수 없는, 마치 선언서와 같은 저자가 지닌 에너지와 확신 아래서, 그녀는 "경험에 의한 방식이 1960년대 예술의 해석에 재투입될 때"라고 공언한다. 그런데 그 주장이 1960년대의 플럭서스와 관련된 예술에만 국한되어야 할 이유는 없다. 실제로 이 방법론은 현재 깊은 동면 상태인 퍼포먼스 역사학이나 아방가르드 이론 같은 다른 분야에도 상당히 도움이 될 잠재력을 분명히 갖고 있다. "경험에 의한 방식"의 주요한 장점 중 하나는 대안적인 예술의 긍정적인 성격을 설명한다는 점이다. 히긴스는 플럭서스에 관하여 저술하면서 이탈리아의 비교문학가인 포기올리(Renato Poggioli)의 『아방가르드 이론

(*Teoria dell'arte d'avanguardia*)』(1962)에 등장하는 모든 아방가르드, 그리고 대안적, 실험적 또는 전복적인 예술을 장차 뒤덮을 부정성이라는 철운(iron cloud)을 관통하고 있다.

플럭서스 운동, 경험과 관련하여 그녀의 가족이 지닌 배경 외에도, 그녀의 저술 동기는 제2차 세계대전 이후의 영향력 있는 예술 운동인 플럭서스가 예술의 역사에서 제외되었다는 놀라운 사실에서 시작되었다. 그것에 관한 몇 편의 산문과 저서가 간헐적으로 출판되었다. 스미스가 모범적인 연대기를 편찬했고, 미네아폴리스의 워커 아트센터(Walker Art Center)에서는 '플럭서스 정신(In the Spirit of Fluxus)' 전이 열렸지만, 전반적으로 큰 반향을 일으키지 못했다. 예술사학자들은 이 운동이 1950년대 후반부터 1980년대까지 미국, 유럽, 일본의 많은 예술가에 의하여 다양한 형식과 매체로 표현된 다양한 작품들을 수용함으로써 체계적인 접근을 거부했기 때문에, 예술로 간주해야 하는지 반예술로 간주해야 하는지에 동의하지 않았다. 사실상 예술가들도 그들이 행하기도 했고, 때로는 서로 싫어하기도 했던 것의 양식, 본질과 의미에 대해 동의하지 못했다. 따라서 플럭서스는 예술사의 전통적인 범주를 포기하는 방식으로 예술에 관한 생각을 요구하기 때문에, 플럭서스 개념을 진실하게 형성하기는 힘들었을 것이다.

2024년 2월

최병길

찾아보기

지은이

:: 한나 히긴스 Hannah Higgins

플럭서스 예술가인 딕 히긴스(Dick Higgins, 1938~1998)와 앨리슨 놀즈(Alison Knowles, 1933~) 사이에서 태어났다. 1988년에 미국 오하이오주 오벌린 대학에서 학사 학위를 받았고, 1990년에는 일리노이주 시카고 대학교에서 석사 학위, 1994년에는 같은 대학교에서 박사 학위를 받았다.

현재 시카고에 거주하며 미국 예술계의 저명한 저술가 겸 학자로 왕성하게 활동 중이다. 1994년부터 일리노이 대학교 예술사학과 교수로 근무하고 있으며, 같은 대학교의 학제 간 예술을 연구하는 이데아스(IDEAS)의 창립 이사장이기도 하다. 또한 딕 히긴스 이스테이트(Estate of Dick Higgins)와 섬싱 엘스 프레스(Something Else Press)의 공동 운영자이다.

그녀는 20세기 아방가르드 예술을 다다이즘, 초현실주의, 플럭서스, 해프닝, 퍼포먼스 아트, 푸드 아트, 초기 컴퓨터 아트에 대해 관심을 가지고 연구하고 있다. 그와 더불어 다양한 후기 개념예술의 예술사적 주제들, 즉 시각적, 음악적, 컴퓨터적, 재료적인 주제들에도 초점을 맞추고 있다.

주요 저서로는 『플럭서스 경험(*Fluxus Experience*)』과 『그리드 북(*The Grid Book*)』이 있고, 더글라스 칸과 함께 『메인 프레임 실험주의(*Mainframe Experimentalism*)』를 저술했다. 이 밖에도 일리노이 대학교, 독일고등교육진흥원, 게티 연구소, 필립스 컬렉션, 에밀리 하비 재단 펠로우십에서 학술상을 수상했다.

옮긴이

:: 최병길

원광대학교 사범대학 미술교육과를 졸업하고 동 대학원 회화과에서 석사 학위를 받았다. 이후 미술과 강사로 활동하면서 홍익대학교 대학원 미학과에서 석사 학위를 취득했다. 또한 원광대학교 대학원 철학과에서 박사 학위를 받았다. 1995년에 원광대학교 조형예술디자인대학 미술과에 전임강사로 부임했으며, 2022년 2월에 정년퇴임했다. 그리고 현재는 같은 과의 명예교수로 재직하고 있다.

주요 저서로는 『인체조소』, 『근대조각사』, 『세계조각의 역사』, 『인체해부학』, 『중국 산수화의 이해』가 있으며, 학위 논문으로는 「조형 작품의 실내 배치 시 적절한 광선조성의 효율적인 방안 연구」, 「빈켈만의 그리스 미술론」, 「빈켈만의 '고전미 판단'에 관한 연구」가 있고, 주요 논문으로는 「슈비터스의 콜라주에 나타난 색채이론의 활용에 관한 연구」, 「리히텐슈타인의 초기 팝 만화의 화면구조 변형과 심미성 연구」, 「들뢰즈의 반플라톤주의 이념들: 현대회화 해석 도구로서의 가능성」, 「The Aesthetic Judgment over the Boundary between Originality and Plagiarism in Korean Contemporary Art: Four Litigation Cases Related to Artistic Plagiarism」이 있다.

한국연구재단총서 학술명저번역 **652**

플럭서스 경험

1판 1쇄 찍음 | 2024년 3월 1일
1판 1쇄 펴냄 | 2024년 3월 10일

지은이 | 한나 히긴스
옮긴이 | 최병길
펴낸이 | 김정호

책임편집 | 박수용
디자인 | 이대웅

펴낸곳 | 아카넷
출판등록 | 2000년 1월 24일(제406-2000-000012호)
주소 | 10881 경기도 파주시 회동길 445-3
전화 | 031-955-9511(편집)·031-955-9514(주문)
팩시밀리 | 031-955-9519
www.acanet.co.kr

ⓒ 한국연구재단, 2024

Printed in Paju, Korea.

ISBN 978-89-5733-912-1 94600
ISBN 978-89-5733-214-6 (세트)

이 번역서는 2020년 대한민국 교육부와 한국연구재단의 지원을 받아 수행된 연구임.
(NRF-2020S1A5A7085116)

This work was supported by the Ministry of Education of the Republic of Korea
and the National Research Foundation of Korea. (NRF-2020S1A5A7085116)